中国书法研究系列丛书

教育部人文社会科学研究一般项目
（项目编号：22YJC760055）
中国出版集团学术著作出版资助项目

魏晋南北朝砖文书法研究

刘昕／著

荣宝斋出版社
北京

图书在版编目（CIP）数据

魏晋南北朝砖文书法研究／刘昕著．－北京：荣宝
斋出版社，2023.12
（中国书法研究系列丛书）
ISBN 978-7-5003-2421-8

Ⅰ．①魏… Ⅱ．①刘… Ⅲ．①汉字－书法史－研
究－中国－魏晋南北朝时代 Ⅳ．① J292.1-092

中国版本图书馆 CIP 数据核字（2021）第 272754 号

丛书策划：张建平　崔　伟
责任编辑：席　乐
校　　对：王桂荷
装帧设计：安鸿艳　王　玺
责任印制：王丽清　毕景滨

WEI JIN NAN-BEI CHAO ZHUANWEN SHUFA YANJIU
魏晋南北朝砖文书法研究　　　刘昕／著

出版发行：荣宝斋出版社　邮政编码：100052
地　　址：北京市西城区琉璃厂西街19号
制　　版：北京兴裕时尚印刷有限公司
印　　刷：廊坊市佳艺印务有限公司
开　　本：880mm×1230mm　1/32　印张：11.5
版　　次：2023年12月第1版
印　　次：2023年12月第1次印刷
印　　数：1－2000

ISBN　978-7-5003-2421-8　定价：58.00 元

东吴凤凰初年砖
33.5cm×15.4cm×4.5cm
三国吴凤凰元年
浙江绍兴出土

黄甫买地券砖
38.7cm×7.1cm×3.1cm
三国吴五凤元年
江苏南京出土

吕氏造砖

34.8cm×17.2cm×5.8cm

西晋咸宁四年

安徽凤台出土

王丹虎墓志砖
48cm×24.8cm×5.4cm
东晋升平三年
江苏南京出土

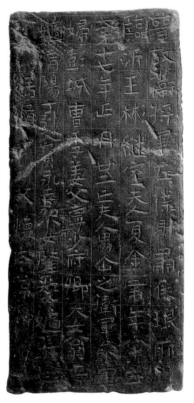

王彬继室夏金虎墓志砖
50.8cm×23.7cm×5.8cm
东晋太元十七年
江苏南京出土

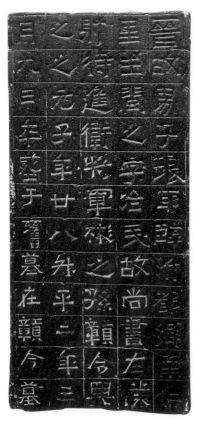

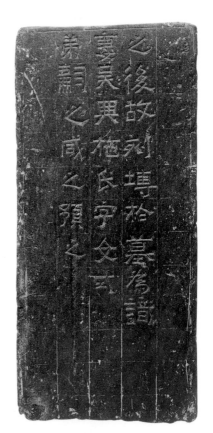

王闽之墓志砖（正）
42.3cm×19.9cm×6.2cm
东晋升平二年
江苏南京出土

王闽之墓志砖（背）
42.3cm×19.9cm×6.2cm
东晋升平二年
江苏南京出土

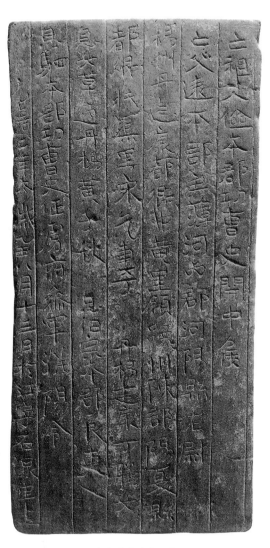

宋乞墓志砖第一种

34cm×16.6cm×4cm

南朝宋元嘉二年

江苏南京出土

北齐天统三年砖

26cm×13cm×3.8cm

河北省出土

建兴十八年镇墓瓶

升平十三年镇墓瓶

颜谦妇刘氏墓志砖
32cm×14.5cm×4.5cm
东晋永和元年
江苏南京出土

张承世师砖
3cm×2.2cm×4.6cm
南朝梁
江苏南京出土

序

朱天曙

　　刘昕学棣 2017 年从北京师范大学书法专业研究生毕业后，考入北京语言大学跟随我攻读博士学位。当时，刘正成先生知道我对古代砖文有浓厚的兴趣，砖文研究也是艺术史研究的重要方向之一，于是邀请我主编《中国书法全集》中的魏晋南北朝砖文陶文简牍卷。刘昕在读博士期间，我建议她以此为契机，参与到此卷的编辑工作中去，对古代砖文艺术进行系统学习和研究，并以魏晋南北朝砖文书法研究为题完成学位论文。经过她三年的辛苦努力，认真爬梳了历代砖文的出土资料和历代著录，出色地完成了博士学位论文，得到了答辩专家的一致好评，并被评为北京语言大学的优秀学位论文。在论文中，她从书法艺术的立场对这一时期砖文的艺术风格、书写内容、字体演变、镌刻方式以及后代对砖文书风的接受情况进行了较为全面和系统的研究，对于我们认识这一时期的书法史和今天的书法创作有很好的借鉴意义。

　　在中国古代的书法艺术发展中，一直有文人经典书风和实用文字中形成的民间书风两轨并行着。"砖"和"砖文"即是人们在实际生活中使用的实用品，关于其作为"艺术"的分析必须建立在其首先作为"实用"物质的讨论之后。刘昕在讨论砖文的产生与发展时，首先辨别"砖"的名实以及古砖的出现和发展过程，分析先秦至秦代砖文的特征与内容。在此基础上，进一步探讨汉代铺地方砖、长条纪年砖、刑徒砖、曹操宗

族墓砖以及其他草写砖铭的发展和特色，进而说明：早期砖文已初具审美意识，魏晋南北朝砖文书法正是在秦汉时期的基础上得以兴起与发展的。

刘昕在研究中，按照制作工艺的不同，将魏晋南北朝砖文分成模印砖与刻划砖两类。其中模印砖文的书法，她从四方面进行探讨：第一，讨论魏晋南北朝时期砖文书法装饰性递减而书写性递增的阶段性书风以及地域特色；第二，以模印砖书法中最为突出的"装饰性"特征作为切入点，具体分析"万岁"等系列模印砖"装饰性变形"的艺术手法和"务求方整"的审美特征；第三，探讨模印砖文中的"尚方"大篆、旧体铭石书以及从中反映出的"一体两用"现象，同时对隶书向楷书发展过程中的过渡性字体进行分析，讨论砖文中的大量"别字"和"反文"现象；第四，对模印砖文书法的时间、人名、吉语等内容进行考察。

在刻划砖文的研究中，刘昕分为干刻和湿刻两种进行细致讨论，在厘清志墓砖文和砖志差异的基础上，分析西晋刻划砖文的字体特征和书法特色，揭示薄葬观念对于砖文书法风格的重要影响。此外，她还对东晋建康地区砖志书法的内容、形制材料和镌刻方式的家族性和区域性特征进行具体解析。对南朝砖文进行研究时，刘昕特别注重将砖文书法的数量、内容和风格与当时的"陵墓制度"相结合，指出南北朝砖文的风格差异。对于湿刻方式影响下产生的标记、记数和随笔类草写砖文，她着重探讨其中的草写隶书、章草、行草等字体与书法风格、墓主地位的关系，将其与同时期墨迹书法相比，对于认识魏晋南北朝时期的文人书风、书体和砖文书法的关系有重要的价值。

以魏晋南北朝为主的古代砖文真正被文人学者当作"艺术"来认识，大约发生于清代中后期。事实上，砖文之学在其发展过程中，经历了从证经补史到雅玩清赏，再到艺术创作的三个过程。刘昕通过梳理历代文献和砖文著录，分析清代文人以砖入书、以砖入印和以砖入画的艺术实践，

突出清代文人的审美寄兴和对砖文艺术的接受过程，突出砖文在清代"经典化"的发展脉络，这也是以往砖文研究没有作专门讨论的。

刘昕在讨论魏晋南北朝砖文的总体情况时，以出土材料和历代著录的大量文献材料作为考察依据，特别强调时空视野下的综合研究，全面地占有各地出土资料和历代文献，把握这一阶段砖文的数量分布、阶段特征和地域特色，厘清砖至砖文的发展脉络，并把魏晋南北朝砖文分成模印和刻划两大类别进行讨论，思路清晰明了，考镜渊源。在把握这一时期模印砖总体书法特征与风格的基础上，具体对砖文的文献属性、文字属性、书法属性分而论之。其中运用了列表格、做比较、分析图像等多种方法，尤其关注魏晋南北朝模印砖书法以砖面整体的美观效果为前提所体现的装饰性和图像性，以及工匠世袭导致的阶层固化、墓砖形制所限等原因对于字体演变和砖文书风的影响，相关讨论尤为具体细致。刻划砖文的情况复杂，刘昕在讨论中，无论是志墓砖、墓志砖或湿刻砖文书法，除了对其点画、结体、章法进行分析外，还关注因材质、尺寸、工具等客观因素不同而带来的风格差异。对于草率粗疏的志墓砖文而言，其书法价值需要以辩证的眼光来对待。在对这一时期刻划砖文的考察过程中，她还特别关注社会变迁、丧葬观念对于砖文书法的影响。尽管这些讨论还不尽完善，但她把砖文放在创作实践角度上加以思考，突破了仅从考古和物质文化意义上的研究，对于我们认识古代砖学的发展和魏晋南北朝书法史及其影响，都有很好的学术价值。其文后附录的《魏晋南北朝砖文常见别字表》和《清代、民国时期的砖文著录二十六种提要》，反映了她在砖文文献上所做的细致整理和研究工作，方便读者查阅参考。

中国书法史上，魏晋南北朝之前，主要集中在书体演变过程中，甲骨文、金文、简牍、砖瓦陶文等都是艺术风格的重要载体和表现；魏晋南北朝之后，以"二王"和唐代颜真卿为代表的书法流派彼此消长，成为文人书风的主要渊源。清代碑学兴起后，师法早期的书法历史遗迹成

为文人书风之外的重要内容。古代砖文日渐受到文人和艺术家的青睐，化俗为雅，化野为文，渐而发展成为专门之学。刘昕这部专题研究的论文即将出版，她的相关成果相信一定能引起人们对古代砖文的关注。杜少陵诗云：或看翡翠兰苕上，未掣鲸鱼碧海中。现在刘昕任教于首都师范大学美术学院，兢兢业业，潜心书学，不为外物所惑。教学之余，不断开拓书法史、书法理论和书法教育的若干课题，我衷心祝愿她转益多师，以专驭通，将艺术学和文献学相结合，研究和创作相结合，遨游于艺海之中，一定会取得更多更好的成绩。

2022 年 10 月于熙云馆

目 录

第一章　绪论

砖文和甲骨文、金文、玺印、刻石文字一样，属于金石学的重要范畴，是研究中国古代历史、文化、艺术等不可或缺的文献。砖首先作为建筑材料而出现，具有实用功能，根据目前已知的考古材料，至少可以上推至商周时期。在纸张未出现之前，除了甲骨、金石、简牍外，砖也同样是保存文字的重要载体，为考察历史、考订文字、研究早期书法史和书体演变提供宝贵的资料。

第一节　研究意义与价值

战国至西汉初期，砖文多以戳印的形式出现，只占据砖面的一部分而未全部占满，同时期的陶文、瓦文也有同样特点，只有极少一部分属于刻划铭文。砖室墓大约从西汉中期开始出现，并逐渐在民间流行，装饰性极强的铺地吉语方砖也在同时期产生并发展。东汉以后文字砖在全国范围内广泛使用，砖上出现多种字体并存的现象，但砖文内容相对简略。另有一些干刻、湿刻阴文砖也自秦汉之际产生，对中国书法史、汉字形体变迁史以及东汉时期律例、文化研究提供了颇为重要的参考依据。

虽然先秦至西汉时期文字砖已经普遍流行，但是由于当时的丧葬观念和社会制度导致厚葬风俗盛行，祠堂中多立石碑，砖上文字仅仅起到

"物勒工名"的作用，故内容简略，砖文书法还处于萌芽阶段。东汉时期，统治阶级意识到殚财厚葬的严重危害，于是下诏严禁。魏晋南北朝仍然承袭这一薄葬制度，《宋书·礼志》有言："汉以后，天下送死奢靡，多作石室、石兽、碑铭等物。建安十年，魏武帝以天下凋敝，下令不得厚葬，并禁立碑。晋武帝咸宁四年，又诏曰：'石兽碑表，既私褒美，兴长虚伪，伤财害人，莫大于此，一禁断之。'其犯者，虽会赦令，皆当毁坏。"[1]正是由于社会动荡，经济衰落，秦汉流行的石刻被勒令禁止，文字砖才开始正式走上历史舞台。可以说魏晋南北朝时期是砖文发展的鼎盛时期，不仅存世古砖数量庞大，且形制、形式多样，上启秦汉，下开隋唐，具有十分重要的过渡意义。不论是古代砖文著录还是新出土的考古资料，都能够为本书提供大量翔实可靠、丰富充盈的参考依据。这一阶段砖文内容逐渐增多，不仅仅限于秦汉时候"物勒工名"、刊刻吉语之用，在标记造砖工匠姓名的同时，还出现记载墓主死亡时间、造墓时间、简单生平的模印砖、志墓砖文和砖质墓志，作为碑刻和简牍文书的补充材料，对研究当时的历史文化有一定作用，此研究缘起之一。

魏晋南北朝是中国历史上一个特殊的时期，虽然经历了长期的战争与社会动荡，但也涌现出了许多优秀的文化成果，是民族融合的繁荣期。世家大族现象典型，封建关系加强，这就促使社会的阶层分化愈加明显。以锺繇、王羲之为代表的文人阶层多使用楷书、行书或草书作为日常书写，进行信札往来，这几种字体已发展得十分成熟；而同时期的砖文中却依旧使用篆书、隶书、楷书或介于三者之间的尚方大篆、旧体铭石书等字体，也在湿刻砖文中出现了并未完全成熟的草写字体。除了由于书写载体不同，对于字体的选择提出要求之外，也足见魏晋南北朝时期以工匠为代表的下层群体使用字体的滞后性。也就是说，上层阶级与下层阶级之间的文字演变具有一定的独立性，但是并非毫无联系，共同构成当时社会的文字演变整体。除此之外，砖文中还多有错字、衍脱、俗字、别字、

奇字等问题，对考察文字发展演变有不可替代的作用。此研究缘起之二。

　　砖上文字值得重视的另一方面，还在于其书法艺术价值。墨迹书法多反映的是文人士大夫的书写状态，石刻墓志书法折射出官员贵族阶层的审美需求，而砖文则可体现出以工匠为代表的民间书法概况。比起前两者，砖文书法的风格更加多元化，不仅有以刻划志墓砖文为代表的率真朴拙、自然不拘一路风格，还以砖质墓志为代表的庄重端雅一路风格。同时，模印砖文中解散结体、改变点画形态、应用界格与边界线、合文等装饰美化的方法也值得学习和借鉴。另外，砖文的制作方式、刻划工具、质地材料等因素也对砖文书法造成影响，产生不同于墨迹书法的稚拙趣味。此研究缘起之三。

　　最早的金石学研究，以青铜器铭文与石刻为主，古砖是难登大雅之堂的，从宋代的金石著录中就可窥见一斑。明末清初碑学开始萌芽，一些文人学者抱着"以其可证国史之谬，而昔贤题咏往往出于载纪之外"[2]或"好古之士，搜求瓴甋之间，钩摹点画，考订文字"[3]等目的，开始将视线转移到砖文之上；遇到砖质合适者，多制成砚台，放案头使用，作为雅玩之物。清中后期，金石学、文字学、考据学的兴盛不断推动碑学发展，砖文拓片和古砖实物的收藏也随之蔚然成风。以六舟、吴昌硕为代表的收藏家、书法家开始尝试砖文入书、以砖入印、以砖入画的艺术实践，砖拓题跋书法成为当时重要的书法形式之一，砖文书法被清代学人重新认识和接受。至此，砖文完成了从建筑材料至文献资料、雅玩清赏再到书法艺术的三次蜕变，对当代书坛仍然产生着深远影响。此研究缘起之四。

第二节　材料甄选与相关界定

一、材料来源

本书所依据的资料包括宋代、清代、民国的金石文献著录，分综合性著录和专门的砖文著录两种。其中又有文字记载和图像汇编两类，前者抄录砖上文字，部分著录记载砖文中原始的文字形态，之后进行考释；后者编入砖文拓本的图像，有手绘、石印或原拓多种类型，在砖拓旁进行考释。以上文献资料可称为传世品。新中国成立以来，随着考古学和考古技术的进一步发展，有大量的古砖实物由墓葬中出土，这类砖文可称为出土物。本书所选的出土物资料主要以《考古》《文物》《考古学报》等学术性较强的权威考古期刊登载的相关报告作为依据，真实性具有保障。除此之外，对于魏晋南北朝砖文资料的收集还参考了当代重要的砖文汇编，其中部分内容乃清、民国文献中未有，考古报告中所未公开者。同时，还以个别公开出版的私人收藏著录为辅助材料作为补充。

研究过程中，为保证运用资料的真实可靠及研究的深入性，选取图版时秉承以下原则：一是尽量选择字口清晰、残漶较少的砖文图版；二是注重砖文拓本的真伪问题，选择没有争议、流绪清晰、出土地明确的资料为研究对象；三是注重甄选对象种类的多样性，尽量囊括不同时期、不同地域、不同内容和种类的砖文，并在此基础上择取书法艺术价值较高的拓本进行分析。

另外，魏晋南北朝的砖文书法中还存在一定数量的买地券。买地券多阴刻而成，内容丰富，属于志墓砖文和砖质墓志等刻划类砖文之外的另一系统，带有一定的风水观念和宗教信仰，涉及内容复杂而广泛，所以暂且不作为本书的考察对象。这一时期还存世不少高昌墓表，多用朱

砂或墨笔书写，与模印砖和刻划砖制作方式不同，故也不在本文中作过多讨论。

二、相关概念界定

魏晋南北朝时期，砖文的种类很多，按制作方式可分为模印砖和刻划砖两类。模印砖多因充当墓葬的建筑材料而存在，其制作者为工匠的可能性较大，砖文体现的是工匠的书写状态。就其风格而言，大致有三种：文字极具装饰性而近图像的一类；刊刻精良、端庄细致而近似两汉著名碑刻一类；模刻草率随意、粗疏稚拙的一类。虽然前两种砖文中已经体现了制砖工匠的审美观念和设计意识，但是那时的人们并未将砖文当成书法，甚至连工匠自己也持同样观点，砖文可能只起到文字图像化的装饰效果，或标记墓主身份、工匠身份的相关作用。刻划砖文亦然，草率的干刻志墓砖文由亡者亲属、同伴或工匠在其下葬时临时刻划，以标记墓主身份，这些亡者和刻划者无一例外身份地位较低，所以不论是从书法水平或书写状态而言，此类砖文在当时都并不被当作书法作品。砖质墓志往往由书法水平较高者先书丹，再由工匠刻划，与秦汉时期的石碑制作方法有相似之处，所以从某种角度而言有一定的书法价值。草写砖文多为制砖者的信手涂鸦，不能算作刻意为之的书法作品，但是其中的部分章草、今草砖文与当时的文人书法风格相似，可见制砖工匠中有个别文化素养较高。

无论魏晋南北朝的模印砖还是刻划砖，从当时的制作者到普通大众再到文人士族都未将其当作书法艺术看待。直至清朝乾嘉以后，随着傅山"四宁四毋"说逐渐被认可，阮元、包世臣对于碑学理论的不断阐发，尊碑抑帖风气渐起，康有为进一步提出"魏碑无不佳者，虽穷乡儿女造像，而骨血峻宕，拙厚中皆有异态"，书坛的审美观念随之转变。有许多书者开始取法稚拙朴厚的无名碑刻，砖文也被当成取法对象，"砖文书法"

由此产生。之后的民国时期，砖文书法进一步繁盛，对当今书坛仍产生重要影响。同时，需要关注的是清代书家在书法或篆刻作品中取法的砖文风格多为装饰性较强的模印砖文或刻划率意自由的志墓砖文，这两种风格在其他载体的书法中比较少见，具有更加鲜明的特征和价值。

所以，本文所谓"砖文书法"是站在今人审美的角度而赋予魏晋南北朝砖文以"书法"的艺术价值；将当时的砖文都称作"书法"，并不意味着对于任何砖文的任何细节都要照搬学习，其中部分可以完全实临、直接取法，部分需要吸取其神韵和意趣。

第三节　魏晋南北朝砖文书法研究现状

关于砖文的学术著录，最早可追溯至北宋赵明诚、李清照所著的《金石录》，洪适所撰的《隶续》，记载内容都十分简略，可以看出宋代学者并未十分重视砖文的相关价值。明末清初朴学兴起，访碑风气渐盛，朱彝尊《曝书亭集》、吴玉搢《金石存》等著作中间有对砖文的记录；直至清中后期，伴随着金石考据学的兴起，碑学被提到重要地位，砖文研究也愈加受到重视，出现了关于砖文的专门著录与研究，考证详细，涉及砖的形制、尺寸、出处、流绪等内容。同时，由于印刷技术进步及西方摄影传入，一些学者、收藏家开始附砖文图像于书中，使得砖文相关著录更加形象和直观。这一时期的学者书家不仅关注古砖的文献价值，还多描述砖上字体变化和书法风格，至此砖文的作用不仅限于正经订史，还与书法艺术息息相关。六舟、吴昌硕、赵之谦等当时著名的书法篆刻家皆尝试以砖入书、入印、入画的艺术实践，对当今书坛仍产生深远影响。由此可见，宋代、清代、民国的学者虽然都对魏晋南北朝砖文有所关注，甚至有不少专门著录出现，但是大都停留在对于单砖内容的考据、整体

风格的评述、特殊文字现象的记录等层面，简略概括而不成体系，不能算得上严谨和完整的研究。

近代学人在此基础上，综合考据学、艺术学、历史学等多学科的多种方法对古代砖文进行更深一步的分析和讨论，不得不说取得了一定的成果和进步。目前所见关于魏晋南北朝砖文的研究文章大致可分为两类：第一类是侧重魏晋南北朝墓砖形制、纹饰、内容等方面的研究，偏重于考据和泛论，虽然也涉及对于砖文书法风格的描述和书法优劣的品评，但是并未上升到学理层面，也并未将砖文与砖文书法当成统一的整体。同时，这类文章往往只对某一地域的模印砖文进行重点研究，较少关注到刻划砖文的相关情况，所以并不能反映出整个魏晋南北朝时期砖文或砖文书法的全貌。第二类是侧重砖文书法的研究，偏重于从书法学的角度对砖文的艺术价值进行剖析，并与砖文的形制、内容、文字发展及演变相结合，为本课题的研究提供了重要基础。但是这类文章并不专门研究魏晋南北朝砖文，更多的是对于汉代砖文书法的深入考察，无法体现魏晋南北朝砖文书法的独特性。同时，砖文因其制作方式的不同可分为刻划砖与模印砖，刻划砖又分为湿刻和干刻两种；因其内容不同可分为纪年砖、吉语砖、纪事砖、志墓砖、墓志砖等多种类别；因其字体不同可分为隶书砖、楷书砖、草书砖等。每种砖文并不是孤立存在，砖文内容、制作方式、字体演变都对砖文书法产生影响。但此类研究文章往往只涉及其中的某一方面，而没有从全面、综合的视角对砖文书法进行关照，使得砖文书法缺乏文化属性而孤立存在。

一、墓砖形制、纹饰、文字、内容等的研究

范淑英在《汉三国两晋南北朝砖铭志墓习俗的发展及演变》[4] 中提出"志墓砖铭"这一概念："用现成的建墓砖材，文字无特定的规范，书写刻文者几乎都是工匠，其在墓葬中除有志墓的功能外，要作为墙砖、

铺地砖或封门砖使用，而非砖志只具单一用途，应是中下级官吏和平民使用的一种志墓方式。"他认为，这类砖铭起到方便后人辨别先人墓地之用，有别于砖质墓志。之后又分析了志墓砖铭自秦汉产生，至两晋南朝达到繁荣期，形制和内容愈加丰富。同时还略有提及志墓砖铭的书体和书法风格。

陈鸿钧在《广东出土东汉晋南朝铭文砖述略》[5]一文中对近代考古资料中出土于广州地区的汉晋南朝砖文进行列表统计。这一时期、这一地域的铭文砖共计150方，其中三国至南朝砖文共94方。同时从砖文的制作、发展、分类、书体、著录等方面作了概述，对其中有代表性的砖文进行考证，为研究广东地区的砖文提供了有价值的资料。

安康博物馆的《安康地区汉魏南北朝时期墓砖》[6]一文对陕西安康地区发现的汉魏六朝砖室墓葬进行了简要的介绍，指出铭文砖不仅是考古研究中判定墓葬年代和遗址的重要证据，并且具有重要的历史和艺术价值。

日本东京国立博物馆谷丰信在《中国唐以前纪年砖铭文之考察》[7]一文中列举了大量的实物资料，用实证法对唐以前纪年砖的铭文作了初步考察。首先根据砖的制作方式和形制进行分类，并明确砖各部分名称；之后谈论到铭文的表示方法、样式、构成要素等问题，同时关注砖上的纪年问题，细化到年号、纪年干支、月和日；并且对铭文中出现的人名进行分析，专门总结与造砖和造砖设施相关的词句；最后总结铭文因时代不同而产生的变化。谷丰信的文章内容细致深入，涵盖了很多以往中国学者研究中的盲点，对本书中关于砖文书写内容部分的探讨提供了重要思路和启发。

南京师范大学林荫2016年的硕士论文《南京地区六朝墓砖的铭文研究》根据考古材料，在分析南京六朝墓砖铭文出土、分布概况的基础上，将其分为纪年砖、人名官职类砖、记事砖、方位形制类砖、地名籍贯类砖、

吉语砖和其他类砖共七种，并总结砖文排列与组合的规律。同时探讨了纪年文字砖中的通假字、砖铭反映的社会现象、墓葬规模与砖铭内容的关系等问题，涉及到考古学、文字学、历史学等多方面内容。

二、砖文书法的研究

王镛、李淼合著的《中国古代砖文概说》[8]是目前较早的、较为系统的研究砖文书法的重要文章。该文可分成两大部分，第一部分涉及砖的产生、发展与演变，根据砖文的内容与形式将其分为记名、标记、吉语、纪年、纪事、墓志、地券、随笔等类型，并且十分重视砖文文献和新出土材料。第二部分从砖文书法角度切入，推断砖文书法的作者，将其与文人书法相比较，认为在文人书法之外，确实存在着一种具有群体性特征的民间书法。同时关注砖文书法中俗体别字、脱字倒字、错写纪年等诸多特殊现象，由砖文而剖析书体、笔法的变革，并考察古代砖文书法的发展历程，总结砖文书法写意、变形、装饰、规范四大艺术特色。文章内容十分翔实，论据丰富可靠，开砖文书法研究之先河。

丛文俊的《关于汉代出土金石砖瓦文字遗迹之书体与书法审美的问题》以金石书体考察为主线，将汉代出土金石砖瓦分类整理，全面讨论了它们在书法史中的地位与价值，开启了汉砖在史学上的研究。此文也是目前十分重要的论述西汉吉语砖和纪年砖书体考证问题的文章，具有较高的历史学、文献学价值。

朱天曙、刘昕在《古代砖文的制作种类、文献著录及书史意义》[9]一文中进一步梳理了砖文的制作方法、砖文种类以及历代重要的砖文著录，并从汉末书体演变、砖文书风等方面探讨砖文书法的书史意义。研究视角相对全面、宏观，对本书的撰写具有重要的启发意义。

南京博物院欧阳摩壹的《论六朝砖文的书法艺术价值》[10]一文所选的研究对象包括墓志砖、墓记砖、买地券砖、其他墓砖及少数画像砖上

的文字，分楷书、篆隶书、行草书及民间草率书三类进行书法艺术赏析。值得关注的是，他在文章最后进行深入讨论，认为同一时期不同书体同时并行的现象是客观存在的；至迟到东吴时期楷书已形成，东吴楷书砖文带有隶意，南朝砖文楷书量少、欠精，被行草书和简率书砖文代替；以砖文书法证明东晋时期完全可能出现《兰亭序》这样的书作；砖上文字的刻划方法不同，对应书体、墓主地位及工匠身份也不尽相同。

张耀辉论文《汉晋文字砖书迹研究的图像视角》[11]从图像分析层面着手，结合书体的整体变化和装饰纹样的形式组合，分析"万岁"系列装饰性书体的砖文；并提出进一步展望，包括文字与图像之间的关系、文字砖文的形成背景等内容。同时该文章中还补充了部分金石文献中未被述及的砖文，并对纪年砖、记事砖、吉语砖以及刑徒砖进行图像形式分析，内容翔实，切入视角新颖。

中国国家博物馆盛为人的论文《国家博物馆藏汉至唐砖文书法研究》[12]叙述了不同砖文的制作方法和发展过程，最早的砖文始于战国晚期，西汉之前多以戳印形式存在，西汉武帝之后砖多作为建筑材料，故砖面文字极具装饰和观赏性。魏晋时期的砖文诸体皆存，笔意杂糅，以模印纪年、刻划记事为主，后者使用的刻具多样，使砖文书法出现意想不到的效果；南北朝时期的砖文刻字大多带有魏碑笔意。该文对于认识不同时期的砖文书法风格有一定帮助，并多次提到制砖工匠等问题，研究视角颇具启发性。

邵磊的《六朝草书砖铭概述》[13]是较早关注砖铭书法的一篇文章，尤其是关于数量较少的草书砖铭。该文首先将收集的砖文按"物勒工名"、纪年、闲文三大类进行编目，介绍砖文的尺寸、内容、出土地等基本情况。之后对其制作方法进行探讨，认为草书砖铭是即兴创作，不以墨书为稿，并进一步根据砖铭的书法风格将其分为刚劲质朴、高古婉约、不事雕琢三大类。最有价值之处在于作者还关注到砖文中的合文、省文现象，并

推测砖文书者的身份，认为民窑烧制的墓砖砌造成的六朝中小型墓，极少发现草书砖，偶或见之，都较粗率低劣。民窑的窑工除雇工外，还有失去人身自由的奴隶和因犯罪而被充作劳役的刑徒，故草书砖铭书写精妙之作很可能是出于获罪文人之手。

许景元、李淼著的《东汉刑徒砖文及其书法特色》[14]是第一篇涉及刑徒砖文书法特色的文章。对汉代的刑徒制度、姓氏、习俗、行政区域划分等做了总结。并阐明了由于契刻材料的不同而形成不同风格的书法，从艺术而非从技术角度来审视刑徒砖铭书法，具有承前启后的意义。池茹崧、潘德熙的《从亳县曹墓字砖窥测东汉书法之一斑》、李灿的《曹操宗族墓砖文书体考》以及王远的《曹操宗族墓书法研究》都对曹操宗族墓的砖文书法有所关注，从不同的角度看汉代书体的分类和风格特征，并对书体演变有简要的论述，对砖文书法风格有所赏析，但不够全面。

还有几篇硕士论文也对砖文书法进行了探讨[15]，写作结构大体相同，首先对历代砖文文献作十分简略的概述，同时对于砖文的分类、艺术特征、字体演变、对后世书法、篆刻的影响等方面都有涉及，并将砖文书法与同一时期不同材料上的文字相比较，探讨其艺术处理效果，体现砖文书法的独特魅力。但文章多从书法艺术的角度分析，较少涉及到砖文的内容，缺乏历史和文化视角，略显单薄，深刻性和学理性不足。

【注　释】

[1] 〔南朝梁〕沈约《宋书》卷十五志第五《礼志》卷二，中华书局，1975年，407页。

[2] 〔清〕朱彝尊《跋石淙碑》，《曝书亭全集》卷四十九，吉林文史出版社，2009年，522页。

[3] 〔清〕俞樾《春在堂杂文续编》序，《历代金石考古要籍序跋集录》卷二，浙江古籍出版社，2010年，1069页。

[4] 范淑英《汉三国两晋南北朝砖铭志墓习俗的发展及演变》,《碑林集刊》第七辑,2001年。

[5] 陈鸿钧《广东出土东汉晋南朝铭文砖述略》,《广州文博》,2016年。

[6] 安康博物馆《安康地区汉魏南北朝时期的墓砖》,《文博》,1991年第2期。

[7] 谷丰信《中国唐以前纪年砖铭文之考察》,《东方博物》,2004年第4期。

[8] 王镛、李淼《中国古代砖文概说》,《中国古代砖文》,知识出版社,1990年,1页—30页。

[9] 朱天曙、刘昕《古代砖文的制作种类、文献著录及书史意义》,《印学研究》第十二辑,文物出版社,2018年。

[10] 欧阳摩壹《论六朝砖文的书法艺术价值》,《中国书法》,2015年第1期。

[11] 张耀辉《汉晋文字砖书迹研究的图像视角》,《中国书法》,2015年第1期。

[12] 盛为人《国家博物馆藏汉至唐砖文书法研究》,《中国国家博物馆馆刊》,2017年第7期。

[13] 邵磊《六朝草书砖铭概述》,《书法艺术》,1994年第6期。

[14] 许景元、李淼《东汉刑徒砖文及其书法特色》,《中国书法全集》第九卷《秦汉金文陶文》,荣宝斋出版社,1992年,14页—18页。

[15] 刘明科《汉代砖文书法研究》,河南大学硕士学位论文,2012年;司维浩《道在瓦甓——汉代文字瓦当与汉代砖铭书法艺术表现形式比较》,中央美术学院硕士学位论文,2016年;周广文《两汉时期河南砖刻书法铭文艺术探析》,湖北美术学院硕士学位论文,2017年。

第二章 引"玉"之砖
——魏晋南北朝以前的砖文书法

　　魏晋南北朝以前就已经有砖文出现，但在数量、种类、书法风格和书法水平等方面都与魏晋南北朝的砖文有所差距。尽管如此，如果没有先秦时期从砖到砖文的演变以及制砖工匠审美意识的觉醒等诸多先导作用，也就没有魏晋南北朝砖文书法的成熟与鼎盛了。所以必须意识到魏晋南北朝以前砖文的重要作用：其一，制砖工艺已经发展得相对成熟和完善，制砖水平极高，不仅能够制作尺寸巨大的空心砖，而且已经出现了模印和刻划两种类型的砖文。同时，在刻划砖文中还发现以刑徒砖为代表的干刻砖文，以及以曹操宗族墓砖为代表的湿刻砖文，为魏晋南北朝书法的发展打好技术基础和物质基础。其二，砖文内容比较广泛，已经涉及志墓、墓志、纪年、闲文等多个方面。不仅有秦汉时期特有的铺地方砖和"物勒工名"的姓名砖，也包括了魏晋南北朝时期特有的砖文类型，但是格式并不固定，内容十分简略，为墓志砖文内容的逐渐丰富和进一步发展做好铺垫。其三，砖文书法处于起步阶段，装饰性特征已经初步形成，但其他风格的砖文尚未完全成熟，为魏晋南北朝砖文书法创造可发展空间。

第一节　先秦至秦代：从砖到砖文

　　魏晋南北朝时期的模印砖中常出现"甓""壁""辟"等字，大都表示"砖"的意思，所以有必要厘清"砖"之名实的产生与演变。砖与砖文并不是同时产生的，新石器时期便出现了砖的雏形，而直至战国末年砖上才开始刻划文字。最早的砖文从某种程度而言具有一定的墓志性质，但是仅零星出土，且内容简略而没有固定格式，所以并不能算真正意义上的墓志。战国、秦朝多物勒工名的戳印砖，魏晋南北朝时期盛兴的模印纪年砖与此类戳印砖制作工艺和流程相似，或是在此基础上发展而来。

一、"砖"名的演变

　　西汉以前的文献中几乎不见关于"砖"字的记录，东汉许慎的《说文解字》中也并未收录"砖"字，可见"砖"字的出现时间并不算太早。但"瓦"字战国时期便已有之，其制作材质、方法与"砖"几乎没有差别，《说文解字》有言："瓦，土器已烧之总名。"清段玉裁《说文解字注》进一步解释为"凡土器未烧之素，皆谓之坯，已烧皆谓之瓦。"[1]介于这两点，可以推测在战国至西汉的很长一段时间中，"砖"与"瓦"这两种实物的概念并没有完全分离，甚至可能当时"砖"的名实就被"瓦"代替，所以这一阶段的各种文献中才不见"砖"字。

　　直至西汉中后期，才开始出现特指"砖"的词语，如"瓴甓""甓""墼""壁"等。此外，建筑考古的大量事实表明，我国古代最早普遍使用的陶制建筑材料，非瓦非砖，而是排水管，商代已经很常见。陶水管后，继之是瓦，最后才是砖；其相应专称出现的顺序也应是陶水管、瓦、砖。

　　"甓"，从瓦，辟声。《礼记·投壶》言："主人般（盘）还曰辟。"郑玄注："还，音旋。""辟"，即纺麻，转动纺坠并和麻纤维。"璧"，环形瑞玉。"甓"也属旋转之义源，应是陶制圆状物，即陶水管。故"甓"

以用于陶井而为井壁之称；以井壁发展为砌砖又变作砖义；又因其词义随古井的流变而发生变化。水井，早期材质多为木、土、石；战国起才开始出现瓦井，东汉起使用砖井。由此，东汉及以后的"甓"皆训为砖义。[2]

瓴甓，又作"令甓""令辟""令適"。其出现晚于"甓"，肇于战国、秦，本指由圆弧形管瓦相合的陶水管。"毛传以'瓴甋'训上古之'甓'，正取其泛指义。"[3]西汉司马相如的《长门赋》中最早出现"瓴甓"一词："致错石之瓴甓兮"。《尔雅·释宫》"瓴甋谓之甓。"郭璞注："甓，砖也。今江东呼瓴甓。"[4]东汉依然延续此称呼，《周礼·冬官·考工记》有言："堂涂十有二分。"郑玄注："谓阶前，若今令甓祴也。"贾公彦疏："汉时名堂涂为令甓祴。令甓，则今之砖也，祴则砖道也。"[5]之后从三国到两晋的两百年间，长江下游一带的浙江、江苏、安徽等地一直沿用这种称呼，只是多将二字词语简化后为单字"甓"或"璧"。所以可以知晓，"甓"即"瓴甓"，本义为砖，而"璧""辟"等字都因与"甓"字的音近、形近而被混用。"甓"字在砖文中使用最为广泛。

墼，东汉的部分砖文中使用"墼"字，如"永平七年七月十一日作墼□"砖、"永元六年，宜世里宗墼，利后安乐"砖、"永初七年作官墼"砖等。直至六朝，"墼"字依然在砖文中沿用，但出现频率较低。《说文解字》有言："墼，瓴适也。一曰未烧也。"即"墼"的本意为没有烧的土坯。

甎，又作塼，东汉末期的文献资料中开始出现"塼"字。汉代民俗著作《风俗通义·佚文·市井》言："甓，聚塼修井也。"[6]即修井的原材料为"砖"，与现在"砖"字的意义相同。《古代文化词义集类辨考》认为："砖之称，其字先作'甎'。甎者转也，首先用于建筑物转角，如台阶之包口、墙角等，以起加固作用，而汉代建筑物大都是夯土版筑，故从土起'塼'之名。以砖是瓦之一种，故又作'甎'。"[7]三国时期的砖文也偶有使用该字者，如陕西出土的"嘉平六年九月丙辰朔十四日庚午作塼"砖；两晋时期的"晋元康七年九月廿日阳羡所作周前将军塼"

砖、"太和三年作塼大吉昌富乐"砖以及"太元十五年任淋为亡母作塼"砖中都使用"塼"字。"塼"与"甓"或"壁"也常两两组合进行使用，如出土于江苏的"永宁元年七月十七日□作塼壁"，安徽出土的"永嘉二年九月一日丹杨徐可作塼壁"等。汉末至魏晋南北朝时期，"塼"字在砖文中出现的次数还是相对较少的，主要以"甓"代"砖"，隋唐及以后"塼"字使用范围极广，墓砖、塔砖等与砖相关的物件都写作"塼"，而"甓"字几乎不再使用。

至于"砖"字在魏晋南北朝及以前的砖文中未曾发现，明代的《字汇》中也未收录此字。清代和民国时期的《校改国音字典》中出现"砖"字，之后的砖文拓本释文无论砖文用"塼"或"甎"都写作"砖"。《篇海类编·器用类·瓦部》："甎，俗作砖。"

由此可以明确，虽然"砖"这一实物出现很早，但两汉时期该实物的名称还未被完全确定，常用"瓦""瓴甓""塼""墼""壁"等字代之，这些字对应的实物或就是砖本身，或其制作方法与砖相似。三国以后"砖"这一实物多以"甓"字称呼，砖文中开始频繁使用此字，与之读音相似的"壁"字也可指代砖，同时"塼"字也逐渐在砖文中出现。南北朝以后，"塼"字普遍使用，成为"砖"这一实物的一般性称呼，"砖"的名实逐渐固定下来。[8]

表2-1 与"砖"相关的词、物演变简表[9]

物、词 \ 时代		夏	商	西周	东周、秦、西汉		东汉	汉以后
物	井	木井	石井	土井	瓦井		砖井	砖井
	陶管	有	有	有	有	有	有	有
	砖	/	/	少见	有	有	有	有
	屋瓦	/	/	有	有	有	有	有

表 2-1 与"砖"相关的词、物演变简表（续）

时代　　物、词		夏	商	西周	东周、秦、西汉		东汉	汉以后
	甓	/	/	陶管	陶管（瓦）井壁	陶管（瓦）井壁	砖	砖
词	瓴（令）甋（適）瓳（令）甓（辟）	/	/	/	（圆形弧）陶管牝瓦		条砖	条砖
	瓦	/	/	/	屋瓦	屋瓦	屋瓦	屋瓦
	砖	/	/	/	/	/	（白）砖	（白）砖
	甓	/	/	/	（瓦）井壁	（瓦）井壁	（砖）井壁	（砖）井壁

二、砖文的产生与发展

中国古代的砖与砖文并不是同一时间出现的。早在新石器时期就已经出现了砖的雏形，如宝鸡市全家崖遗址、岐山县孙家遗址都曾发现仰韶文化时期的残砖，山西襄汾陶寺城址出土有龙山时期的板砖，砖面多饰篮纹、绳纹，且有圆形穿孔。西周时期的砖出土数量更多，陕西地区最为常见，大致可分为空心砖、条形砖、四钉砖三类，尤其是周公庙遗址出土的条形砖，长达一米左右，质地结实，可见当时的制砖工艺已经达到很高的水准。根据丰富的出土实物和文献资料，可以将秦代以前砖的萌芽、发展与演变分为三个不同时期：

早期（新石器时代）——萌芽（起源）期——开始摸索烧制技术，形态还没有固定，使用者的身份还不太清楚，除陶寺砖出土于城址外，其他的出土于一般遗址。

中期（夏商周时期）——成熟期——熟练掌握烧制技术，形态基本固定，并应用于王公贵族居住的建筑。

晚期（战国时期及其以后）——发展期——形态完全固定，除应用

于王公贵族居住的建筑外，平民也开始使用。[10]

　　文字与砖的结合出现于砖的发展期，即战国早期，当砖的制作技术相对成熟、用途基本固定之后，砖上的纹饰也随之发生变化，由早期因制作工具产生的篮纹、绳纹，发展为各种装饰性花纹、兽面纹，砖上文字也在这一时期应运而生。如1987年考古学者在山东邹城张庄战国邾国故城遗址征集到的两块铭文砖，大小基本相同，长二十五厘米，宽十二厘米，砖色黄而有杂质，火候较低，表面不十分平滑。其中一砖正反两面皆有文字，内容大致相同，一面刻有为"□□之母之*覆*尸，其子在其北"，另一面内容略少，为"□□之母之*寝*尸"[11]，砖文记载了亡者的生平、死因以及其子的葬地方位，具有墓志性质。[12]另一砖仅一面刻字，与前者内容相似。李学勤认为："邾城这座墓出砖文，死者或许也与建筑工程有关，短短的文字蕴含着一幕母子同死的悲剧。"[13]史树青认为砖上文字的风格与春秋晚期邾宣公、邾悼公的青铜钟金文风格接近，且所用"其"字的写法较晚，进一步确定此文字砖属于战国早期。两砖铭文字延续商周金文书风，具大篆特点，点画粗细不均，提按明显，有古拙苍劲之感；结体瘦长，率意自由，字形大小参差，章法错落，可以明显看出随意刻划的痕迹。这两块战国砖虽然具有标志墓葬的意义，但只为个例，所以并不能代表同时期所有砖的用途、性质和目的，也并不能简单地称其为"墓志"。

　　战国、秦代的砖文更多的是以戳记形制出现，起到物勒工名的作用。如1987年考古学家在陕西临潼刘庄战国晚期墓地发现的近千块古砖，皆为筑椁所用，尺寸大致相同，有文字者居多，部分砖的表面涂有长三厘米、宽三厘米的朱色颜料。这批砖上的文字都不算太大，与印章类似，仅占砖面的一小部分，具体位置并不固定。砖文大致可分为两类，一类表示官署，共三百九十二件，"宫诇"字样砖文一百二十九件，无边框；"大水沈"字样砖文八件，无边框，从右释读，"大水"二字在右，排列紧密，

融为一体，"沈"字在左，砖文书法风格与西周早期《大盂鼎》相似，但点画变化更加丰富，书写相对自由，字势向右下倾斜，少了金文的端庄严肃而平添生趣。这两种文字砖皆阴刻而成，在未进行烧制的砖坯上直接刻写，由于刻具坚硬而载体偏软，易于行笔，故砖文书法少有凿刻痕迹，书写性较强。"宫屯"字样的砖共一百五十八件，数量最多，阳文，有边框，"宫"字"宀"中的两竖延长，将"屯"字完全覆盖包裹，形成一体，点画以平直为主，粗细均匀。"宫吙"字样砖共九十九件，阳文，边框粗厚，点画相对较细，与同时期的玺印形制相似。此类戳记阳文砖先将文字刻于范模之上[14]，趁砖坯未干之时将范模压印于上，再入窑烧制。

秦代砖文按制作工艺来分，与战国砖文相同，也可分为刻划砖文与戳记砖文两类。战国末期、秦代早期这两类砖文常同时出现，以刻划砖文数量居多。如河南商水县战国城址出土多种砖文[15]，一种为饕餮纹兽面砖，呈半圆形，另一种是文字方砖，部分砖中间有一孔，孔径六厘米。砖上戳印"大□""官秩""官官""元平□"等文字，有一带孔方砖上刻划"楚"字（图2-1），具隶书的形体特征，但点画之间连带明显，已有行草书笔意[16]。与"楚"字相类的刻划砖文还有"秦"字砖、"珍"字砖、"羊子"砖，以及"三百砖一万"砖与"廿五日取米一斗"砖等

图2-1 河南商水县战国城址出土砖文

1."大吉"砖 2."大□"砖 3."楚"字砖 4."官秩"砖 5."官官"砖 6."元平八"砖

《河南商水县战国城址调查记》，《考古》，1983年第9期。

内容较多的砖文皆干刻，有记数、纪事、标记等作用，但并无墓志性质。除"秦"字砖为篆书外，其余呈现隶书字形，有舒展的横画或捺画，使用单刀而不做过多修饰，有率意自由之趣。戳记砖文集中出现于秦代后期，数量较多，大都在秦始皇陵和1号兵马俑坑内出土，砖上文字相较于整个砖面而言所占比例很小，大都按压于砖面的中间位置，是战国戳记砖的延续和发展。砖文内容更加丰富多样，如"宫章"砖、"宫进"砖、"宫耿"砖等"宫某"类砖有近十种。"宫"为宫司空的省文，属于秦代官职之一，"宫"后的"章""进""耿"等字则表示人名。与此情况相同的砖文还包括"都仓"砖、"都昌"砖等"都某"砖，"左司高瓦"砖、"左司猷瓦"砖、"左司陉瓦"砖等"左司某"砖，以及"颠寺"砖、"婴寺"砖、"眛寺"砖等"某寺"砖。其中"都"为都船的省文，执掌治水；"左司"为"左司空"省文，官署名称，"高""猷""陉"等为工匠名；"寺"为"寺工"省文，是中尉的属官。综上可知，戳记砖文的一般格式为"官名＋工匠名"，也有部分砖文将官署中的最后一字省略，而与制砖人名相组合。其字体介于小篆和秦隶书之间，不甚工整。排列方式也颇值得关注，二字戳印砖一般上下排列；四字戳印砖的排列方式与印章格式相似，一般从右边起首，偶尔也见从左行起首的现象。商周时期的甲骨文、金文中也有从左起首者，戳印砖或延续此种章法，这说明当时的砖文可能还没有形成固定的章法格式。

这一时期的文字砖多用于宫殿建筑，尤其是王公贵族的建筑，而非丧葬墓室，属于秦代中央官署制陶作坊烧造。戳印文字大都是制造者的作坊名、政府管理产品质量的官员职位或陶工名，便于统治者考课稽核，有"物勒工名"之意。在器物上勒名，最早见于商朝，但所勒之名为主名而非工匠名，表示对器物的所有权。[17] 战国时期才开始从物勒主名转变为物勒工名，在器物上明确标出所属的官署名或官职。成书于此时的《礼记·月令》首次在文献中明确提出物勒工名：

　　是月也，命工师效功，陈祭器，按度程，毋或作为淫巧，以荡上心，必功致为上，物勒工名，以考其诚，功有不当，必行其罪，以穷其情。[18]

　　工匠要刻名于自己所制作的器物之上，对自己的产品负责，若产品不符合要求或出现问题，国家会对制作工匠予以惩罚。秦朝延续此制度，并将其法律化，以更加规范和严厉的律令对"物勒工名"进行约束，建立完整的惩罚体系。所以在明确先秦至秦代文字砖的实际作用，以及砖上文字的内容意义之后，大致可以确定此时的文字只是为了标记姓名，并没有过多追求文字的装饰和美化效果。

第二节　下启魏晋的汉代砖文

　　两汉时期，制砖业迅速发展，皇家宫殿以及墓葬中多使用砖作为建筑材料，因此对于砖的需求迅速增加，砖也作为建筑内部的装饰物品而存在，砖文的意义从单纯的物勒工名向装饰美观方面发展，砖文书法的内容、风格也随之改变。这类砖大都为模印制作，有铺地方砖和长条纪年砖两种，前者内容多为吉语，后者多起到纪年、标记的作用。此类模印砖书法水平高超，制作工艺精湛，标志着制砖者审美意识的觉醒，砖文已经兼具美观和实用两种属性，甚至美观性已经超越实用性而居于首位。除此之外，两汉时期也有刻划砖文存在，数量也不在少数，以洛阳地区的刑徒砖以及安徽亳县曹操宗族墓砖为主。前者的存在是为了标明死者身份，有志墓的作用和意义，是对山东邹城张庄战国邾国遗址砖铭的延续；后者以湿刻为主，内容丰富，除纪年之外，还有许多其他内容的砖文存在。两汉丰富多彩的砖文不仅是对先秦至秦代文字砖的延续和发展，同时开启了魏晋南北朝时期砖文书法走向鼎盛的先河。后世砖文在汉代砖文的

基础上进一步创新和变化，风格类型更加丰富，但是砖文的性质、种类、形制并无更多改变。

一、审美意识的觉醒：铺地方砖与长条纪年砖

由于西汉时期皇室建筑大量使用砖为建筑材料，建筑内部的地面、墙面也以砖上的图案或文字进行修饰，所以砖的主要性质和用途发生改变，这就导致戳印砖几乎消失，各种形制的模印砖大量生产。先秦至秦代的戳印砖范模较小，汉以后范模逐渐增大，与砖面大小相差无几，形成这一时期的铺地方砖和长条纪年砖。

（一）铺地方砖

模印方砖的形制较以前的砖增大很多，长、宽皆在三十五厘米至四十厘米之间，刊刻精良，制作精美，是汉代重要宫殿的遗物，一般作为墙砖或铺地砖，皇帝行宫及以上级别的大型建筑才能使用，具有美观性和装饰性。从现有的出土材料以及著录文献来看，模印方砖几乎皆为西汉中期所造，其使用时间要早于条型纪年砖，集中出土于山西、陕西一带，四川及内蒙古境内也偶有发现。此类方砖内容丰富，以吉语为主。如"单于和亲千秋万岁安乐未央"砖（见表2-2图一、图二）有阴文、阳文两种形式，一字一格，行三字，共四行。此方砖字体为小篆，多使用圆笔，点画收尾处屈曲盘绕，有缪篆意味，极具装饰性。砖四周的边框较宽，而界格线细，推测是秦代戳印砖的延续。出土于山西洪洞县和夏县[19]的"海内皆臣"系列砖大致有三十余种，按内容可分为"海内皆臣岁登成孰道毋饥人"十二字砖和"海内皆臣岁登成孰道毋饥人践此万岁"十六字砖，大部分砖面按字数等分为竖三横四十二格或竖四横四的十六格，其中高鸿裁和鲁迅所藏的"海内皆臣岁登成孰道毋饥人"砖无界格（见表2-2图八）。这三十余种"海内皆臣"砖全为小篆，高鸿裁认为所藏方砖的书法上接秦代李斯小篆，与《峄山碑》《琅琊刻石》有异曲同工之妙：

即以篆体而论，"臣登成道"见峄山刻，"岁"见琅琊台瓦，虽笔记小异，而道严端庄，与相斯遗法，无毫发差异。[20]

按方砖的书法风格，十二字"海内皆臣"方砖大致可分为三种类型，第一种字形瘦长，重心偏上，点画粗细均匀，以中锋圆笔为主，转折处方圆兼备，规整秀丽；第二种字形更加修长，点画细劲，转折处以方代圆，整体风格挺拔俊朗；第三种为无界格方砖，书写自由，字形丰腴，圆笔中锋，多用流畅婉转的弧线，使得砖面温和华丽而不失典雅大度。这类十六字方砖整体书法风格较一致，用笔规矩，结体屈曲盘绕，砖面饱满，与汉印缪篆风格相似，受到隶书影响。与山西夏县禹王城遗址"海内皆臣岁登成孰道毋饥人"砖同出土的还有"汉广"系列砖三块（见表2-2图十一至图十三），内容分别为"汉广益强破胡灭羌长乐未央""汉广皆强岁登成孰道毋饥僵""汉广益强破胡灭羌世乐未央"，书法风格也极为接近，屈曲婉转，点画均匀，细劲挺拔，由于界格限制，字形方整收敛，排列规矩整齐，具有形式美感。

另一类图文共存的方砖，纹饰与文字所占比例相同，以砖面整体而言，二者同样重要，砖上文字独立的审美价值减弱，而与纹饰融为一体，成为装饰砖面的元素之一。如"长生未央"砖（见表2-2图二八）以双界格将砖面平均分为四格，斜对角分别为"长生""未央"两字一格，以及钱文与斜线、圆点的结合纹饰。砖文点画流畅婉转，收尾处曲折盘绕，有鸟虫篆之意，书法精美，艺术性较强。"人生长寿"砖与此砖排布相似，只是装饰图案改为回纹与折线纹。还有一类方砖以图案为主，文字为辅，砖文书法的艺术性降到次位，而突出表现图案的精美与寓意。如陕西西安市汉城建章宫遗址发现的"千秋万岁长乐未央"砖（见表2-2图三三），长宽都为三十五厘米，图案左侧饰青龙，右侧饰白虎，上方饰朱雀，下方饰玄武，还以卷云纹进行点缀，四周边框装饰菱形几何纹，空白处空

间极小，刻"千秋万岁长乐未央"八字，几乎与图案混为一体，很难辨认。同时为了迎合繁复华丽的纹饰图案，砖文点画也随之变形，如"千"字、"秋"字的首笔都做复杂盘绕的曲线状，与四周环绕的双头卷云纹体态相似。所以砖文书法不求甚佳，点画随势变形，少了"海内皆臣"系列砖的精到细致。

模印方砖具有鲜明的地域特色。出土于四川成都地区的"富贵昌宜宫堂意气阳乐未央长相思册相忘爵禄尊寿万年"砖（见表2-2图十七、图十八）风格与山西、陕西一带的方砖有一定差异，尺寸较大，约四十厘米至四十五厘米，以双界格将砖面平分为四等份，同内容而有两种不同书法风格。其一字体为篆书，由于砖面和界格的限制，字形方整，点画平直而缠绕盘叠，填满砖面，有鲜明的缪篆特征；其二字体篆隶兼存，字形扁，点画平，主笔收敛，结体宽绰，字距和行距都较为疏朗，已经脱离了印章形制的影响，而吸收汉代石碑的特点，在模印方砖中别具一格。内蒙古准格尔旗出土的"长乐未央"砖（见表2-2图二七）以"田"字形将砖面分为四个区域，有较宽的边框，四边有乳钉，点画盘绕弯曲，装饰性强，属鸟虫书一类，华美飞动。出土于内蒙古和林格尔地区的"宜子孙富番昌乐未央"砖（见表2-2图十六）的书法风格、纹饰图案虽然与"富乐未央子孙益昌"砖相同，但是砖文的吉语内容极为少见。其中"番昌"表示昌盛之意，河北省元氏县的《白石神君碑》中也出现"神降嘉祉，万寿无疆。子子孙孙，永永番昌"等相关内容。

这些模印方砖虽然书法风格多样，但具有极高的艺术性，不再如先秦戳印砖那般不计工拙。如此精彩的砖文书法或出自当时善书官员之手，后经工匠刻于范模之上；也或许是由当时的造砖工匠进行精心设计后，刊刻上砖。无论何种猜测，都可以反应出砖上的文字已不再仅仅因"物勒工名"而存在，当时人们已经对砖上文字产生审美需求，在古砖发挥其建筑材料的实用功能之外，还需要由砖上文字的设计而体现砖的装饰效果。

表 2-2　秦汉铺地方砖一览表

编号	砖拓	释文	尺寸	出土地	出处
图一		单于和亲千秋万岁安乐未央	30×30厘米	陕西榆林一带	《砖铭》,天津艺术博物馆藏
图二		单于和亲千秋万岁安乐未央			《砖铭》
图三		海内皆臣岁登成孰道毋饥人践此万岁		山西洪洞县	秦博
图四		海内皆臣岁登成孰道毋饥人		山西洪洞县	秦博
图五		海内皆臣岁登成孰道毋饥人		山西洪洞县	秦博
图六		海内皆臣岁登成孰道毋饥人			《砖铭》,鲁迅藏

表 2-2 秦汉铺地方砖一览表（续）

编号	砖拓	释文	尺寸	出土地	出处
图七		海内皆臣岁登成孰道毋饥人			《砖铭》
图八		海内皆臣岁登成孰道毋饥人			《砖铭》，高鸿裁藏，鲁迅藏
图九		千秋万世子孙益昌长乐未央			《砖铭》
图十		夏阳扶荔宫令壁与天地无极			《砖铭》
图十一		汉广益强破胡灭羌长乐未央		山西夏县禹王城遗址	秦博
图十二		汉广皆强岁登成孰道毋饥僵		山西夏县禹王城遗址	秦博

表 2-2 秦汉铺地方砖一览表（续）

编号	砖拓	释文	尺寸	出土地	出处
图十三		汉广益强破胡灭羌世乐未央		山西夏县禹王城遗址	秦博
图十四		家富昌田大得谷后世长乐未央		山西夏县禹王城遗址	秦博
图十五		宜子孙富番昌乐未央		内蒙古和林格尔地区	《砖铭》
图十六		宜子孙富番昌乐未央		内蒙古和林格尔地区	秦博
图十七		富贵昌宜宫堂意气阳乐未央长相思毋相忘爵禄尊寿万年	43.6×34厘米	四川成都	秦博
图十八		富贵昌宜宫堂意气阳乐未央长相思毋相忘爵禄尊寿万年	41.5×30厘米	四川成都地区	秦博

表 2-2 秦汉铺地方砖一览表（续）

编号	砖拓	释文	尺寸	出土地	出处
图十九		富乐未央子孙益昌			《砖铭》
图二十		富乐未央子孙益昌			《砖铭》
图二一		富乐未央子孙益昌			《砖铭》
图二二		富乐未央子孙益昌			《砖铭》
图二三		长乐未央世世永安		陕西咸阳周陵地区	秦博
图二四		长乐未央子孙益昌			《砖铭》

表 2-2 秦汉铺地方砖一览表（续）

编号	砖拓	释文	尺寸	出土地	出处
图二五		长富贵宜官			《砖铭》
图二六		君子有九思：视思明，听思聪，色思温，貌思恭，言思忠，事思敬，疑思问，忿思难，得思义	48×33厘米	山西夏县禹王城遗址	秦博
图二七		长乐未央		内蒙古准格尔旗	《砖铭》
图二八		长生未央		陕西省西安市汉城遗址	秦博
图二九		践此万岁		山西洪洞县	秦博

表 2-2 秦汉铺地方砖一览表（续）

编号	砖拓	释文	尺寸	出土地	出处
图三十		千秋万岁		陕西省咸阳市茂陵地区	秦博
图三一		长乐未央长利后世			秦博
图三二		颢益观延寿万岁世安乐		山西洪洞县	秦博
图三三		千秋万岁长乐未央（四神）	35×35厘米	陕西西安市汉城建章宫遗址	秦博
图三四		益延寿	42×42厘米	陕西西安市汉城建章宫遗址	秦博
图三五		长乐未央子孙顺昌宜马牛羊		山西夏县禹王城遗址	秦博

表 2-2 秦汉铺地方砖一览表（续）

编号	砖拓	释文	尺寸	出土地	出处
图三六		人生长寿		陕西洛川县皇大乡晓科村遗址	秦博
图三七		千秋万岁千秋万岁			《砖铭》

注：秦博即西安市秦砖汉瓦博物馆

　　《砖铭》即殷荪主编《中国砖铭》，南京：江苏美术出版社，1998年版。

（二）长条纪年砖

　　模印砖中还有一类长条砖，比铺地贴墙方砖尺寸小，专用来纪年，贯穿西汉、新莽和东汉时期，时间跨度最广。早在春秋战国时期，砖材就已经在墓葬中使用，大型空心砖用来建造墓葬中的椁室，代替木制椁板，增添端庄雄伟之势。西汉中后期，小型实心砖也开始用来建造墓室，由于其烧制便利、制作容易，很快由黄河流域向长江流域以及偏远地区普及。东汉时期，"砖室墓在全国各地成了一种最常见的墓葬形式，一些贵族、官僚也都建造砖室墓"[21]此时的长条实心砖已经成为砖室的主要建筑材料，而非模印方砖仅仅用于贴墙或铺地，实用性占据主导，故砖文书法、砖面图案以及砖文内容都发生变化。长条砖的顶端或侧面模印纹饰、画像以及文字，砌墙时这些有纹饰和文字的砖面朝外。砖文内容以纪年为主，大都比较简略，一般模印于砖的两侧面，由上到下竖向进行排列。西汉时期砖文仅仅记录制砖或营造工事的年号、月、日，东汉时期砖文

纪年相对复杂，开始使用太岁、干支等纪年法，并在时间之后记载人名，或添加"作""造""治丧"一类的动词。

西汉早期纪年砖的范模往往小于砖体，文字无法占满整个砖面，造成边框极宽的现象，或可认为是商周、秦代戳印砖文的延续和发展（图2-2）。西汉纪年砖多使用尚方大篆，点画平直匀一，厚重雄强，与砖的边框相接，常有界格分离，与方砖的装饰美化手法相似，略显程式化而缺乏独特个性。东汉时期的纪年砖开始出现新的风貌，条形砖、楔形砖等多种形制砖纷至沓来，砖文字体以旧体铭石书为主，部分兼用尚方大篆。由于砖体变薄而砖文内容增多，相较于西汉砖文结体更显扁势，极粗的边框也逐渐消失。其中一部分砖文继续延续西汉砖文风格，但更加注重装饰效果，通过改变点画样式或结构，使得布局匀整统一，有图像化趋势（图2-3）。另一部分模印砖则变得更加清新简洁，仍以平直线条为主，兼使用弧形点画，且放弃追求过分的规整均匀，开始出现自然的提按变化；同时也不过分苛求砖文将整个砖面撑满，而是根据文字的自然结体安排章法布局。可见东汉时代的模印砖文朝着图案装饰和自然书写两个方向发展。

砖的实用性由贴墙铺地的辅助建材转化为砌体建材，建筑意义进一步凸显；再加上需求量的急剧增加，这使得两汉时期砖的实用性愈发提高，但装饰性和美观性有所下降，砖文内容也随之发生改变。由最初的物勒工名转化为吉语、图案，表达美好寓意，之后又转变为记录时间或志墓用途。由于砖及砖文内容与性质的转变，砖文书法也随之变化：最初的砖文与印章无异；至两汉时期，砖文书法的审美需求提升，制砖工匠的审美意识也开始觉醒。西汉模印方砖书法美观端庄，精致细腻，是颇具艺术价值的篆书范本；东汉时期的模印纪年砖由于其丧葬造墓等用途的特殊性，砖文的美观性和视觉效果排在次位，故砖文书法减少装饰设计感而更加注重书写时的迅捷自然。两汉长条模印砖开魏晋南北朝模印砖之风气，西汉方砖也为之后的吉语砖提供参考范本。可以说，至魏晋南北朝时期，

图2-2 东汉 "永平八年十二月十七日造"砖　图2-3 东汉 "本初元年岁在丙戌"砖
《中国砖铭》，江苏美术出版社，1998年版，108页　中国社会科学院考古研究所藏

模印砖的种类、内容更加丰富，书法风格也呈多样化发展，砖文书法达到鼎盛时期。

二、志墓砖文的雏形：东汉刑徒砖

两汉时期除了模印方砖与长条纪年砖之外，刻划类砖文数量更加庞大。东汉时期刻划砖文中的刑徒砖数量最多，自成体系。据研究者统计目前已知的东汉刑徒砖总数约一千五百块有余[22]，罗振玉曾言：

汉代大工役，多募罪人为之，凡死罪以下，戍边屯田以外，并执杂役。[23]

从 1964 年洛阳偃师出土的八百余块刑徒砖可以看出此类墓砖是利用各种建筑丢弃残缺的材料刻划而成，形制大小不一。据刑徒砖刻辞可知，当时各地刑徒经过官府治罪后被征调至都城洛阳附近强迫服劳役，待其由于各种原因死亡时，便在砖上刻划他们的身份信息，用以标记，一起埋葬。有些刑徒砖是利用已刻字的砖背面重新刻划，也有原来的砖文浅细不清又重新刻划其他内容、反复使用的情况出现。刑徒砖中以男性居多，只有个别女性例子。

这些刑徒砖一般从右向左识读，少则两三字，多则三十字左右。格式大致可分为七种：一是仅刻姓名，二是"无任"（或"五任"）加姓名，三是郡县名加姓名，四是郡县名加刑名，五是"无任"加郡县名加刑名加姓名，六是"无任"（或"五任"）加郡县名加刑名加姓名加死亡日期，七是部属名加"无任"（或"五任"）加郡县名加刑名加姓名加死亡日期，并标注尸体在此。[24]

部分砖先以朱文在砖的正反面书写，后用金属利器刻出，再以朱笔勾涂，另有些砖直接以利器急就而成，并未事先安排设计。东汉时期隶书已经完全成熟，这一时期的刑徒砖必然也会受到时

图 2-4 东汉 梁奴砖
《中国书法全集·秦汉金文陶文》，
荣宝斋出版社，1992 年版，82 页

代风气的影响，所用字体多为隶书，字形偏扁。但由于烧制后的砖质地坚硬，锓刻工具锋利尖锐，又求便利迅捷，故多采用单刀法刻划，入刀处一端较尖，捺笔无碑刻隶书中厚重的"雁尾"，从而形成刚劲爽利、自然生动的书法风格。同时，因为刑徒身份卑微低下，刑徒砖的书刻者绝不可能是书法家或上层官吏。根据砖文内容分析，多由左校、右校对刑徒进行管理，所以书刻砖文者的官职只可能是左校或右校，甚至是低于这两者的下层官吏，这是造成砖文书风稚拙率意的另一原因（图2-4）。

三、曹操宗族墓砖及其他草写砖铭

曹操宗族墓出土的文字砖也是汉朝颇具代表性的一批砖文，数量庞大，特征鲜明。自1974年以来，考古队先后在安徽亳州发掘、清理七座曹操宗族墓，其中三座墓出土文字刻划砖近五百块，构成汉代砖文的重要组成部分。《水经注·阴沟》记载：

> 沙水自南枝分，北径谯城西，而北注涡。涡水四周城侧，城南有曹嵩冢，冢北有碑，碑北有庙堂，余基尚存，柱础仍在。……有腾兄冢。冢东有碑，题云《汉故颍川太守曹君之碑》，延熹九年卒，而不刊树碑岁月；坟北有其元子炽冢，冢东有碑，题云《汉故长水校尉曹君之碑》。……炽弟胤冢，冢东有碑，题云《汉谒者曹君之碑》，熹平六年立。城东有曹太祖旧宅所在，负郭对廛，侧隍临水。[25]

可见亳州这一地区有曹嵩、曹腾、曹炽、曹胤等曹氏宗族成员的墓葬。对于作甓者的身份，研究者众说纷纭，赵超根据砖文内容，总结各家观点，认为可将作甓者分为三类：第一类是劳动工匠和失去人身自由的奴隶，第二类是贬罚充役的刑徒，第三类是曹府派遣监督墓群营造的低级官吏。[26]

曹操宗族墓砖与东汉洛阳刑徒砖都属于刻划类砖文，但彼此存在较

大差异。首先从砖的形制上来看，曹氏宗族墓砖多是完整的墓葬用砖，采取湿刻工艺，在砖坯未干之际，用尖硬细棒或手指直接书写，笔触更加清晰明了，运行轨迹纤毫毕露，与当时的简牍、残纸墨迹较为接近，具有很强的书写感。其点画流畅圆润，结字变化多姿，以横势为主，但重心偏移，从而造成章法的避让穿插，大小错落，颇有趣味。由于书写的无目的性和无功利性，书写者在刻划过程中往往更加自由不拘，肆意发挥，故大部分砖文都存在笔意连带现象，隶书、隶草、草书等多种字体并存，反映出两汉时期文字的演变过程（图 2-5）。

图 2-5 东汉 "一日持书"砖
亳州市博物馆藏

　　同时，此类砖文的内容也甚是丰富，包括纪年砖、记名砖、记堆放方向及数量砖、记官职砖以及随笔砖等五大类，前四种占比半数以上，多在砖端面或侧面书写。曹操宗族墓砖文中出现随笔类内容，是自砖文产生以来，古砖中首次记载没有明确实用性文字的情况，属于东汉砖文的特殊现象，之后随笔类砖文多在此基础上发展和延续。曹操宗族墓中的随笔砖文大都刻写于砖的正反面，较为简短，虽然部分文字存在语意不通、措辞混乱等问题，但从中不仅可以看出因墓群工程量繁重而给建造工人带来的痛苦和压力，也能深刻反映出社会底层的劳苦大众艰难的生存环境和对社会的不满情绪，具有极高的史料价值。

　　两汉时期还有一批砖文书法特色鲜明，艺术价值极高。如出土于陕西西安西南乡的"公羊传砖"（图 2-6），就是其中的典型代表。于右任

曾收藏此砖，陈直在《关中秦汉陶录》中也曾记载此砖，并进行题跋：

> 汉元和二年及公羊草隶砖。一九二五年西安西南乡，曾出草隶砖一批，共三十余方。有元和年号及公羊经文者两方，归三原于氏。[27]

当时的很多学者都认为"公羊传砖"的字体为草隶[28]，砖上字体偏扁，有左右舒张的横向点画，部分字中依然保留隶书波磔，但是书写十分自如率意；一些点画之间产生连带，末笔为了书写便利而采用弯曲的弧线代替原有的点画，并与下字起笔发生映带关系，笔断而意连，颇有章草意味，章法布局有条不紊，字距近而行距远，显然经过事先的精心设计。由此也可以推测，该砖或许是书者先在未完全干透的砖坯上书写文字，之后再拿较细硬物依照墨迹刻划。这种书法风格与同时期的简牍书法较为相似，书写性强，字势都略微倾侧，多有夸张的圆形折钩出现，可见草隶是流行于当时社会的手写体，与两汉碑刻隶书互为两套体系。"公羊传砖"的文本内容是《春秋公羊传》中"春王正月"部分的开头，几乎一字不差地刻划于砖上，可见书砖者对于《春秋》《春

图2-6 东汉元和二年 "公羊传"砖
中国国家博物馆藏

秋公羊传》等儒家经典颇为熟悉，有一定文化涵养，可能为"略通文墨的制砖工匠"[29]。出土于河南洛阳的"急就砖"（图2—7）曾被近代著名金石学家邹安收藏，鲁迅《俟堂砖文杂集》中也收录此砖拓本。"急就砖"文本内容为西汉黄门令史游为儿童识字编写的课本《急就章》，也用草隶刻划。砖文中的第一句与原文相比少"与"字，且前三字大而工整，越往后书写愈加随意，字形也随之变小，章法凌乱。故推测此砖是未经事先安排书丹，直接湿刻而成，相对"公羊传砖"更显古拙苍茫，率意质朴。由此推测该砖书者的学识和职位可能在"公羊传砖"工匠之下。

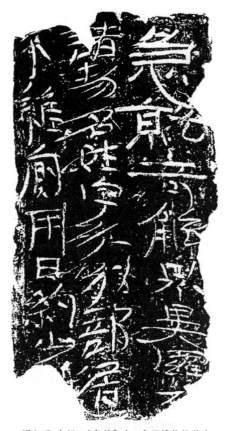

图2—7 东汉 "急就"砖 鲁迅博物馆藏本

除了曹操宗族墓以及上述两种草隶砖铭之外，两汉时期草写砖铭还有"九布砖""弟子诸砖""错得砖"等，它们无一例外都采用湿刻方式，但是相较"公羊传砖"和"急就章"砖而言，字数甚少，往往不超过五字，内容也多为记数、标记等，不具备完整内容或墓志性质。砖文字体具有隶书字形，但是已将隶书典型的蚕头雁尾省略，点画之间贯气通畅，书写自如。

小结

　　"砖"的名实在两汉之前并未完全确定，与"瓦"的概念相混同，又称作"瓴甋""墼""塼"等，三国以后常用"甓"代之，与"瓦"分离，直至南北朝时期"塼"字普遍使用，其名实才最终被确定下来。砖与砖文并不是同时出现的，早在原始社会就已经有了砖的雏形，当砖的制作技术在战国时期更加成熟、使用群体更加普及时，砖文才开始产生。最早的砖文与丧葬相关，虽然记录了亡者的葬地和简略身份信息，但只是零星出土，没有形成固定的格式，所以并不能算真正的墓志。战国、秦代的砖文已经有刻划、戳印之分，为后世砖文的制作技术奠定基础，其内容多为制作者姓名，起到"物勒工名，以考其诚，功有不当，必行其罪"的作用，并没有过多追求文字的装饰和美化效果。两汉时期随着制砖业和砖室墓葬的迅速发展，砖文的制作方式由戳印变成模印，内容也由物勒工名转变为吉语或纪年；砖除了作为建筑材料之外，也具有装饰、美观的需求。其中铺地方砖和长条纪年砖书法水平高超，制作工艺精湛，标志着制砖者审美意识的觉醒，砖文已经兼具美观和实用两种属性，甚至美观性已经超越实用性而居于首位。除此之外，秦汉时期也有不少刻划砖存在。干刻砖文以洛阳地区的刑徒砖为主，内容简略，具有志墓作用，刻划草率，自由不拘，墓主身份相对卑微；曹操宗族墓的砖文以湿刻为主，点画之间有连带笔意，书写感较强。两汉时期还有一类书法水平较高的湿刻草写砖文，以《公羊传》《急就章》等为内容，刻划者有一定文化修养。

　　这一阶段的砖文已经初具规模，制砖工艺相对成熟完善，砖文种类比较丰富，具备了后世砖文的基本属性，制作工匠已经初具砖文审美意识。魏晋南北朝砖文书法在此基础上不断发展，风格更加丰富，水平逐渐提升，迎来了砖文书法的鼎盛时期。

【注 释】

[1] 〔清〕段玉裁《说文解字注·瓦部》第十二篇下，上海古籍出版社，1981年，638页。

[2] 黄金贵《古代文化词义集类辨考》，商务印书馆，2016年，779页。

[3] 黄金贵《古代文化词义集类辨考》，商务印书馆，2016年，780页。

[4] 〔晋〕郭璞注《尔雅》卷五《释宫·第五》，上海古籍出版社，2015年，79页。

[5] 〔汉〕郑玄注，〔唐〕贾公彦疏《周礼注疏》卷四十二，上海古籍出版社，1990年，653页。

[6] 〔汉〕应劭撰，王利器校注《风俗通义校注》，中华书局，1981年，580页。

[7] 黄金贵《古代文化词义集类辨考》，商务印书馆，2016年，780页。

[8] 谷丰信《中国唐以前纪年砖铭文之考察》，《东方博物》，2004年第4期。

[9] 该表参考黄金贵《古代文化词义集类辨考》（2016年，781页），根据本文需要做适当调整。

[10] 刘军社《试论砖的起源与发展》，《西部考古》，2006年。

[11] 郑建芳《最早的墓志——战国刻铭墓砖》，《中国文物报》，1994年6月19日。

[12] 李学勤《也谈邹城张庄的砖文》，《中国文物报》，1994年8月14日。

[13] 李学勤《也谈邹城张庄的砖文》，《中国文物报》，1994年8月14日。

[14] 关于砖文范模的质料问题，大多数研究者认为是木质而成。由于木材易腐朽，所以至今未见砖文印模出土。

[15] 商水县文管会《河南商水县战国城址调查记》，《考古》，1983年第9期。

[16] 推测砖上带孔，有以备穿线携带之用，与战国古玺中的印纽作用相类。"楚"或为人姓，"官官""官秩"一类或为官名，随身佩藏，以表身份。俟更多材料加以支持。

[17] 如后母戊鼎，鼎腹内壁刻铭文"后母戊"，是商王文丁祭祀母戊的重器。

[18] 〔元〕陈澔注《礼记》卷三《月令》第六，上海古籍出版社，1987年，84页。

[19] 熊龙《西汉"海内皆臣"砖研究》，《四川文物》，2011年第6期。

[20] 高鸿裁：《上陶室砖瓦文捃》序，转引自丁稼民《潍县高氏上陶室砖瓦考释》，《国民周报》，1932年第5期。

[21] 华人德《中国书法史·两汉卷》，江苏教育出版社，1999年，166页。

[22] 中国社会科学院考古研究所《汉魏洛阳故城南郊东汉刑徒墓地1964年发掘报告》记载刑徒墓志砖823块，王木铎《东汉刑徒砖捃存》收录前人未著刑徒砖拓片216品，加上各博物馆和大学所藏，其总数当在1500块以上。见李永增《东汉刑徒砖相关问题研究》，华东政法大学硕士学位论文，2014年，2页。

[23] 罗振玉《恒农冢墓遗文》序,民国四年(一九一五)上虞罗氏永慕园影印本。

[24] 中国社会科学研究院考古研究所《汉魏洛阳故城南郊东汉刑徒墓地》,文物出版社,2007年,45—46页。

[25]〔北魏〕郦道元《水经注·阴沟》卷二十三,岳麓书社,1995年,345页。

[26] 赵超《论曹操宗族墓砖铭的性质及有关问题》,《考古与文物》,1983年第4期。

[27] 陈直《关中秦汉陶录》,转引自赵冠群《与古为徒——汉晋砖铭略述》(上),《艺术品》,2015年第7期。

[28] 这里所谓的"草隶",是依陈直《关中秦汉陶录》所言,与"隶草"同义。本文第四章第四节中会详细谈到二者的具体含义和异同。

[29] 黄惇《秦汉魏晋南北朝书法史》,江苏美术出版社,2009年,110页。

第三章　人间巧艺夺天工
——魏晋南北朝模印砖文书法

　　魏晋南北朝时期的模印砖文较秦汉有所变化，皇家宫殿的吉语铺地方砖几乎已经不见，大型画像砖也极少出现，取而代之的是模印纪年砖的普遍流行，尤以南方地区为多。这类模印纪年砖内容简略，具有标记制砖时间、墓主丧葬时间、建墓或完工时间等作用，而无墓志的仪礼意义和象征意义。模印纪年砖多出现于地面、墙壁、券顶、封门、壁龛处，作为墓室的建筑材料而使用，往往有文字的砖面露出在外，朝向墓室内部，这就要求砖面达到美观的视觉效果，承担一部分装饰墓葬的作用。所以在一定情况下需要削弱砖面文字的可读性，而将其按照图像或纹饰的目标进行重新设计、排布，模印砖随之具有了"工艺品"的属性。这种以砖面的整体美观效果为首要目的的布局方法到东晋时期已几乎消失，砖文的书写性逐渐被表现出来。

　　模印砖文的制作大概需要经过三个步骤：第一，先将文字刻于范模之上，范模多为木制，易腐蚀、易损坏，故至今未有木制范模存世。刻划范模时也分为先书丹再刻划和直接刻划两类。第二，将刻好的范模压印于未干的砖坯上，压印的轻重程度以及砖坯的干湿程度对模印砖书法也产生一定影响。第三，待砖坯晾干后，入窑烧制。[1] 可见，这类砖文书法经过了刻划——压印——烧制的多重加工，点画的笔意早已无法清晰获取，所以模印砖文的书法艺术价值多在于其结构、章法的别出心裁，

以及秩序性、装饰性这种刻意之美背后的不露痕迹与浑然天成。除此之外，模印砖文中的字体演变、砖别字以及反书现象都为研究魏晋南北朝时期的文字提供了新的材料和依据。

这一时期模印砖的创作主体为工匠，清代陈用光在为冯登府《浙江砖录》作序时也提到相关问题："夫古人营一宫室，筑一垣墉，造一塚墓，下至井户街道之微，必书其年月姓氏，都料工匠之所出。"[2]工匠按其身份和性质，大致可分为官府和民间两种，但是魏晋南北朝时期战乱不断，经济凋敝，手工业者数量减少，官府为了使得工匠皆为己用，强制征发大量民间工匠入官籍，常年为朝廷服务而不得擅自改变职业，甚至需要子孙世袭，无其他受教育、转行或入仕的可能性。《魏书》中记载了相关内容：

> 今制自王公已下至于卿士，其子息皆诣太学。其百工伎巧、驺卒子息，当习其父兄所业，不听私立学校。违者师身死，主人门诛。[3]

可见，这一时期几乎已经没有自由身份的民间工匠，皆被官府征用。除此之外，刑徒、奴婢也是当时工匠的来源之一，他们作为官府工匠的补充，两者常在一起工作。当有大型工程无法完成时，官府还会召集农民作为临时工匠以缓解劳动力的不足。工匠身份在历朝历代都比较卑微，甚至不能归入普通百姓范畴，不能与士民之家通婚。如《魏书·高宗纪》记载有明确的法律禁止这一行为的发生："今制皇族、师傅、王公侯伯及士民之家，不得与百工、伎巧、卑姓为婚，犯者加罪。"[4]

总而言之，魏晋南北朝时期的工匠身份低下，与庶民阶层分而论之，甚至连庶民都不如。一般受政府集中控制管理，且有严格的法律政令规定其世代为业，几乎没有其他受教育或改变职业的机会。故制作砖文的工匠文化水平也不会太高，唯有触犯法律被贬的刑徒可能略通文墨，有一定文化修养。汉代极具装饰性和图像性的模印砖文书法风格或许就是

受到工匠世袭制度的影响，能够在三国、两晋时期一直延续。

第一节　魏晋南北朝模印砖文的阶段性与地域性书风

魏晋南北朝时期经历了多个朝代与王权的更替，时间跨度较长，涉及地域广泛，出土的模印砖文数量也极其丰富。其中以长条纪年砖占绝大比例，受到时间和地域两个因素的影响，模印砖文书法风格多种多样，呈现出明显的阶段性和地域性特征。但无论是哪个时间阶段或哪个区域范围都受限于社会时风，而使得这些不尽相同的模印砖文书法存在一些共性特征。对于砖文书法风格的考察，不仅需要关注书法作品普遍包含的三要素：点画、结体和章法，还需将刀法与刻法囊括在内。因为这些模印纪年砖的制作方式与墨迹书法、石刻书法都有所差异，需要先将文字阴刻于木制范模之上，随后待砖坯未干之际，将范模模印于上，最后进窑烧制。故工匠在制作范模时的刀法、刻法也应该是砖文书法需要考察的维度之一。其次，由于砖文材质的特殊性，文字常常模印于砖的侧面或端面，给工匠留下的自我发挥空间十分有限，砖面的尺寸、砖文内容的详略等客观因素对砖文书风影响巨大；制砖工匠的先前经验、审美观念、文化素养甚至制作范模时的情绪状态等主观因素也影响着砖文书法的特征表现。另外，章法的疏密、大小以及排列布置也与工匠是否进行过事先设计安排有着密切的关系。

以时间维度来考察模印砖书法而呈现出的阶段性书风，不仅能够显示出不同时期匠人书法水平的高低，也能反映出当时社会的丧葬观念、仪礼制度；以地域维度来考察模印砖文书法而呈现出的地方性书风，不仅能够看出浙江一带在砖文史中"众星捧月"的重要地位，也能够折射出许多当时的社会问题。

一、从调朱傅粉到自然书写：魏晋南北朝模印砖文的阶段性书风

每个国家都有自己的政治主张，涉及丧葬事宜也会有所区别。魏晋南北朝主要包括三国的魏、蜀、吴，西晋，东晋十六国，南朝的宋、齐、梁、陈以及北朝的北魏、东魏、西魏、以及北齐、北周等多个朝代、国家和政权。以纵向维度来看，模印砖文在每一时间段都各有特色，主要集中出现于三国、两晋和南朝，北朝鲜有模印砖存世。同时，这一时期的模印砖书法呈现出三个明显的发展演变阶段，以砖文整体的装饰性与砖文书法的书写性相互矛盾与彼此融合为主线，同时还伴随着字体由隶书向楷书的转变。

（一）三国：三家争鸣，各具特色

三国时期模印砖数量相对较少，从形制上而言，尺寸比两汉时略小，以长条形居多。曹魏的模印砖主要集中于正始年间，以纪年砖为主，如"正始二年四月六日作"砖（图3-1）、"正始五年九月王公先作"砖等；其他年号的模印砖也偶有出现，如"正元二年九月徐氏"砖、"咸熙元年陕从事"砖等。这一时期砖文的字体皆为隶书，点画由双刀凿刻而成，并无过多修饰痕迹，起收笔自然，结体方正略扁，字形基本规整统一。也偶有非纪年的模印砖出现，如景元元年《张普墓砖》（图3-2）字体为隶书，但字形偏长，已有向楷书过度的趋势。字与字之间有界格分开，故字形受限而颇显整饬，主笔收敛但波磔依然存在；点画起止处饰以方角，具有凿刻意味，将"折刀头"之法融入其中，独见匠心。整体风格方整

图3-1 三国魏 "正始二年四月六日作"砖
《中国砖铭》，江苏美术出版社，1998年版，318页

雄强，气象浑穆。蜀地模印砖数量最少，方砖与长条纪年砖皆有，后者存世数量较少，仅"延熙三年"砖、"延熙十六年七月十日"砖等寥寥几种，多为篆书，风格规整匀齐，具有较强的装饰性。

吴国砖数量与其他两国相比蔚为丰富，有不少篆书砖文，如"黄龙元年宋氏作"砖（图3-3）使用小篆字体，点画婉转流畅，字形修长婀娜，妍美秀雅中又不乏庄重古朴，与汉代《袁安碑》风格相似。由于吴国地处江南，与秦汉以来的政治中心距离较远，所以该区域的字体存在一定的滞后性和当地特色，旧体铭石书依旧在民间使用。由于砖体变薄，

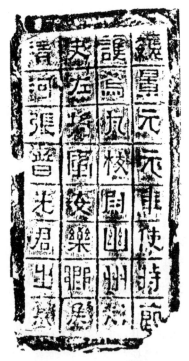

图3-2 三国魏 《张普墓砖》
《中国砖铭》，江苏美术出版社，
1998年版，321页

图3-3 三国吴 "黄龙元年宋氏作"砖
《中国砖铭》，江苏美术出版社，
1998年版，326页

砖文可书写空间变窄，上下两端尺寸缩短，对于
字形安排产生限制，这就造成砖文字形多为纵势，
结体呈长方或正方形，方整而无过分突出的主笔，
波挑并不十分明显，某些部件依然使用篆法。如"五
凤元年八月十八日造万岁"砖（图3-4），点画略细，
仅在起收处、衔接处有加粗痕迹，以直线为主，"凤"
字的"几"旁以水平和垂直线组成的"冂"代替，
"月"字外框也处理为"冂"，"造"字的"辶"
以"乚"代替，钩画全部省略，以砖面整体为单位，
形成规整统一的书法风格。该时期的砖文内容较
少，纪年和吉语居多，人名极少出现。带文字的
砖面一般具有双边界线，早期以外细里粗的双线
边界最为典型，汉代流行的一字一格现象逐渐减
少，同时砖面纹饰也较罕见。制作范模文字时，单、
双刀并用，将起收处收拾得相对妥帖；点画较细，
以平直为主，干净均匀，两两之间的距离几乎相
等；追求砖面的和谐对称，尽量将空间全部利用，
设计得饱满充分。

图3-4　三国吴　"五凤
元年八月十八日"砖
《千甓亭古砖图释》卷二

（二）两晋：装饰性渐弱，书法主体性凸显

　　两晋时期模印砖文数量急剧增加，虽然各地都有出土，呈现一定的
地域特色，但是在个性之中有共性存在，其形制普遍为长条形、楔形或
刀形。

　　西晋模印砖文依然延续两汉时期的书法风格，以砖面的装饰性为首
要目的，点画粗细较为均匀，有一定的雕琢痕迹，略有呆板之嫌，但相
较两汉时期的模印砖文，装饰性有减弱趋势。主要体现在三个方面：其
一，点画虽然还是以平直细线为主，但是已经有不少斜线和弧线掺杂其

中，字间距略近，并未因装饰和美观需求而改变文字的结体。每字之间的界限相对分明，已经开始将书法本体的艺术性与砖面的美观需求相结合，以文字结体的需要为前提。如"太安二年太岁在亥作"砖（图 3-5）字形偏扁，每字之间距离较近，虽然将隶书的大部分弧形点画易为直线，但是"岁"字、"在"字、"亥"字中的撇画和捺画已经有弧形趋势，横画主笔皆与砖边界相接，形成界格分割的视觉效果。由于此砖的点画细劲有力，故推测其范模在刻划时应以单刀为主；而单刀刊刻硬物时易出现直线而难出弧线。尽管如此，在此砖中已经开始有运用弧线的意识，

图 3-5 西晋 "太安二年太岁在亥作"砖
《千甓亭古砖图释》卷二

图 3-6 西晋 "泰始三年县官作"砖
《云南大理市喜洲镇发现两座西晋纪
年墓》，《考古》，1995 年 3 期

可见工匠对于砖文的设计不再是单单追求整体的匀整有序，而是希望在整体和谐统一的前提下，追求每字的变化与趣味。其二，砖文的点画注重起收笔的形态，多见双刀刻划、细致修饰等特征，制作工艺精湛。如"泰始三年县官作"砖（图3-6）虽然点画以平直为主，但是起收笔却并不只有方切一种，部分起笔模仿隶书的逆锋藏头笔意，收笔处向右下斜切，形成两头粗、中间细的点画形态，在匀齐美观中追求自然书写的笔意。其三，这一时期的砖文章法虽然还是讲究整齐有序，但是并不刻意追求每字都要将砖面撑满，也不过分强求点画之间的距离相等。如"永嘉七年八月廿九日作此范"砖，一字一格，范模制作之前应有所打样，故字大小、距离设计规整；且砖文并没有将界格完全撑满，留有较多空间，余白和文字布置得十分合理而不觉拥挤。即使是刻模过程中发现空间不够现象，也处理得十分妥帖而不露痕迹。

东晋因大量兴建墓葬，必须提高砖的产量，要求砖文书写的快捷性和简便性，故在以文字本身为中心的基础上，必须不断提升砖文的书写性，而逐渐忽略砖面的美化形式，砖文书法的装饰性进一步减弱。这就导致砖文书法点画缩短，字形变小，字间距变大，余白增多，中轴线分为曲折的几段而并未处于砖面正中间。如"永和七年作□"砖文（图3-7）刻划较为凌乱潦草，砖面上下两端留出空间，文字仅占中间一部分，这是与前代有所不同的地方。尤其是咸和纪年之后，砖文书法结体多呈纵势，书写随意的情况逐渐增

图3-7 东晋 "永和七年作"砖
《千甓亭古砖图释》卷十三

多，表现为点画刊刻的凌乱以及章法的左右摇摆，整体风格自由随意，对于书法的审美诉求和艺术诉求降低，但同时透露出意想不到的率真趣味。这一时期的砖文常常单刀、双刀同时使用，以单刀使用频率最高，如"咸和元初丙戌之年八月建作"砖、"咸和九年八月甲辰朔十日朱无"砖（图3-8）、"咸康三年八月钱陟作"砖等为了追求迅捷高效，呈现出的点画相对较直，且有一端粗一端细的特征，可见制砖工匠用硬物对版模进行单刀刻划时速度较快，不计工拙。

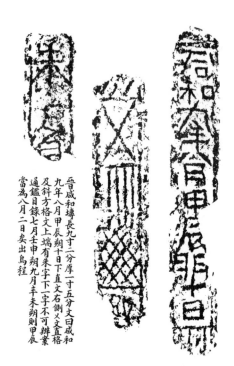

图3-8 东晋 "咸和九年八月甲辰朔十日朱无"砖
《千甓亭古砖图释》卷十二

东晋砖文常有文字歪斜现象，呈现上大下小或上小下大的布局，脱字或增字现象频见，显然为随手刻划而成，未经事先设计规划。

除此之外，两晋砖面边缘线弱化，具体表现为内、外边缘线之间距离缩短、变细，部分砖以单边界线出现。由于砖文不再附属于砖面的图像效果，不再以装饰性为主要目的，其自身的主体性逐渐凸显，所以这一时期墓砖的纹饰图案也常常单独出现于上下端面，图、文彼此分离又和谐统一。除端面之外，无文字的砖体侧面也具有丰富的纹饰图案，如常见的交叉纹，以及叶纹、同心圆、锭纹等，与直、斜、弧线相互组合，形成样式复杂的新图案；也存在少量的文字与图案同时出现于一侧砖面

的现象，兼具文本性和艺术性。同时，两晋时期砖文的字数和内容也有所变化，文字数量增多，内容愈加丰富。除基本的纪年外，开始增加人名、籍贯等内容，部分砖文还具有墓志性质，标明墓葬主人姓氏、籍贯、官名或建墓缘由等。由此可以看出，文字已不是砖面的构图部件，二者已经相互分离，砖文书法可以减少甚至不用考虑砖面的整体布局而独立存在，写刻者关注的中心从实物砖体的装饰美观向砖文书法转移。士族文人阶层更是有过之而无不及，以"二王"为首的大量士族书家开始涌现，书法的独立艺术地位开始彰显。

（三）南朝：楷化明显，书写性增强

南朝砖文以模印纪年砖为主，其中南朝宋、梁时期砖文数量较多，在继承东晋砖文风格的基础上，又颇具典雅清秀的特征。这一时期的模印纪年砖整体尺寸缩小，长一般不超过一尺（约 32 厘米）[5]，厚度也相对变薄，内容越发简略，所用文字频繁出现简化现象。南朝刘宋砖文中仍有不少隶书出现，如"元嘉十五年八月"砖（图 3-9）、"元嘉八年九月一日"砖皆使用典型的八分隶书。虽然还有一些平直的点画存在，但是其余笔画已经摆脱"工艺"观念下的拘谨状态，多了许多灵活自由的用笔和结体。自元嘉年号之后，刘宋砖中的字体逐渐向楷书过渡，且风格更加轻松自然。如"元嘉八年九月一日"砖、"元嘉十二年四月十日牟道造"砖，结体瘦长，中宫内擫，点画提按变化明显，有模仿墨迹书法的意图；且字形大小相对匀称，字距近而与砖的左右两边缘距离

图 3-9 南朝宋
"元嘉十五年八月"砖
《千甓亭古砖图释》卷十五

较大，形成了行距远的效果，与楷书章法相似。同时，砖面只有单边界线存在，没有粗重笔直的内边界线限制砖文的结体和章法，所以工匠在制作范模时的自由发挥空间更大，甚至未经提前书丹就直接在范模上刻划。"宋大明五年太岁 虞"砖（图3-10）楷化痕迹更加明显，横画收笔处已经有右下停顿的趋势，起笔处也有侧笔露锋的特征存在，结体几乎已经没有隶书遗意。需要注意的是，南朝刘宋的模印砖虽然已经开始出现相对成熟的楷书字体，但是这类楷书砖文书法大都草率粗疏，点画不计工拙，结体不够稳定，砖面也不甚平整，这大概与楷书字体新兴而不够成熟有关，

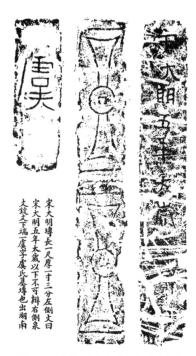

图3-10 南朝 "宋大明五年太岁"砖
《千甓亭古砖图释》卷十五

也或者与工匠的书法水平或制作时的情绪状态有关。

南朝齐、陈模印砖铭数量较少，但是几乎全部使用楷书，且点画分明，字形稳定。如"永明三年"砖虽然为残砖，但是砖上字体雄健有力，起收笔虽然还采用方切平齐的手法，刊刻痕迹明显；但由于撇画、捺画具有一定弧度，且出现由粗至细的尖撇以及强劲刚硬的尖钩，所以不显得呆板，而平添许多稚拙趣味。南朝梁的模印纪年砖在整个南朝数量最多，书法水平最高，制作技艺最佳，且所用楷书字体已经十分成熟。"天监三年甲申"砖（图3-11）点画细而不弱，推测其应为单刀刻划，但是在起收笔处加以处理、修饰；整体字形平稳宽绰，转折处以方为主，端正稳定；

字间距几乎相等，大小也相对一致，排列整齐，整体风格清秀而不失劲挺。"大同四年八月十一造"（图3-12）砖较前砖书法的艺术价值更高，起收笔方中带圆，点画劲挺而有厚度，制作工艺精湛，能够明显表现出毛笔的书写笔意；结体端正，重心偏上，行轴线稳定，堪比唐初名家的碑刻书法，融欧阳询的劲拔、虞世南的宽博与民间书法的古朴稚拙于一体，是砖文书法中的上品。北朝砖铭以刻划为主，鲜有模印纪年砖，仅北魏平城出土的"琅琊王司马金龙墓寿"砖和北齐"天保五年造"砖等属于此类，较之南朝书写随意，略显草率。

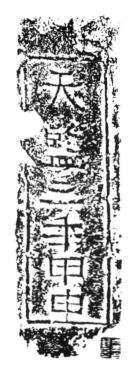
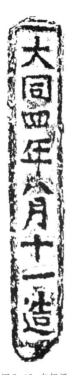

图3-11 南朝梁
"天监三年甲申"砖
《中国砖铭》，江苏美术出版社，1998年版，612页

图3-12 南朝梁
"大同四年八月十一造"砖
《中国砖铭》，江苏美术出版社，1998年版，620页

二、魏晋南北朝模印砖书法的地域特色

前文所述的东晋、南朝砖文以江浙地区为多，且极具代表性，故进行重点讨论。南方其他地区，如江西、广东、福建等地都有不少古砖出土，在南方砖文书风整体秀雅清丽的前提下，岭南、山左、陕南各地区的模印砖文也呈现各自不同的风格特征和地域特色。

（一）一个中心——浙江地区隶书模印砖的风格分类

魏晋南北朝时期的模印砖以浙江地区出土最多，主要集中于嘉兴、台州、湖州、温州等地，且多为模印纪年砖。不仅在近代的考古报告中多有记载，从清、民时期的相关砖文著述中也可窥见一斑。如凌霞为陆心源的《千甓亭古砖图释》作序时就有言：

> 厥后纂辑为书者，则有张氏燕昌《三吴古砖录》、冯氏登府、释达受各有《浙江砖录》、周氏中孚有《杭嘉湖道古砖目》……[6]

凌霞列举了十余种当时古砖爱好者所编纂的砖文著录，其中有四种仅从书名就能看出所收的皆为浙江古砖。除此之外，陆心源《千甓亭古砖图释》所载的近千枚砖大都出土于湖州的乌程、武康和长兴；孙诒让在《温州古甓记》中著录两晋南朝时期温州地区的古砖一百一十八种；黄瑞的《台州砖录》与《台州金石砖文阙访目》中收录台州古砖近二百枚。此外，颇富古砖收藏、精于金石研究的张廷济、僧六舟、吴昌硕等人都为浙江籍人士，足可证明这一地区的古砖出土数量之多、种类之丰、书法之精。究其原因，应与北方士族衣冠南渡以及当时的薄葬政令有关。

这一时期浙江地区的模印砖上虽然还遗留一些篆书字体和旧体铭石书，在南朝时也开始出现由隶书向楷书过渡的字体，但是使用频率最高的依然为隶书。关于尚方大篆与旧体铭石书的相关问题在下一节中还会仔细探讨，所以选择最有代表性的隶书模印砖，对其具体风格进行分类。模印砖中的隶书依然保留了这种字体的典型特征，如夸张舒展的主笔、横向取势的结体等，但是其结体的长、扁程度更取决于砖侧面的尺寸大小以及砖文字数的多少。同时工匠的审美观念、刻划工具与载体质地等多方面因素也会对砖文书法产生影响。浙江地区的模印隶书砖文按其风格特征的不同，大体可分为四类：

　　第一类，方整雄强、质朴浑厚。此类砖文点画粗重，字形收敛，无过分夸张伸展的主笔，以方笔、方折为主，章法布局大都均匀整齐。三国吴"嘉禾七年七月造"砖（图3-13）起收笔方刻痕迹明显，与东汉隶书碑刻《张迁碑》的笔法略像，"刻工在刻此碑时，已用刀造成'折刀头'，这种刀法，开魏晋风气之先"[7]。此砖文中的书法虽没《张迁碑》的结字奇险、收放有度，但是也使用同样的刀法，有雄强森严之态。由此可见三国时期的刊刻技艺可能与汉代相接，虽然出土此砖的浙江与树立碑刻的山东相隔千里，但是制作工艺甚至是书法风格在民间却具有广泛的流通空间，出现了南北相似的情况。"永安六年八月廿四日造作壁"砖点画厚重，相较前者略显圆浑，无过分伸展的主笔，粗细对比明显，字重心偏下，结体方整，稚拙可爱。三国吴"天册元年八月乙酉朔"砖（图3-14）字形方整，同样使用"折刀头"，点画重按急出，字形略微偏长。陆心源在《千甓亭古砖图释》中言此砖"有天发神谶碑意"[8]，即砖文的点画形态与《天发神谶碑》相似，有"转蓬倒薤草木姿"。《天发神谶碑》是三国东吴著名碑刻，清

图3-13　三国吴
"嘉禾七年七月造"砖
《千甓亭古砖图释》卷一

图3-14　三国吴
"天册元年八月乙酉朔"砖
《千甓亭古砖图释》卷三

代学者大都对此碑评价甚高，如王澍在《竹云题跋》所言：

> 书法铦厉奇崛，于秦汉外别树一体……如龙蠖蛰起，盘屈腾踔，一一纵横自然。[9]

杨守敬甚至认为其"前无古人，后无来者"。"天册元年八月乙酉朔"砖相较三国吴天玺元年（276年）七月所刻的《天发神谶碑》，仅早一年，或可认为这类"倒薤草"状的点画是该时期的一种刊刻风格，流行于砖石之中。此类风格的砖文还有一部分结体相对偏扁，点画平直而少弧度，以方折为主。如西晋"太康二年太岁在辛丑"砖在浑厚雄强之中又多了几分端严；"大兴四年吴宁送故吏民作"砖点画收敛，有块面感，字形正方，中心偏下，风格古朴稚拙。此砖制作工艺较为考究，墓主身份地位可一斑。

第二类，平和端庄，法度严谨。"天纪二年太岁在所作壁"砖横画平直，捺画重按，方圆结合，字形平稳，每字大小几乎相同，字距紧密，端正而不显呆板。其他"天纪"年号的隶书砖与此砖风格相似，或都出于同一工匠或同一作坊。"太康七年岁在丙广陵尚□□曹"（图3—15）砖点画较细，粗细均匀，结体正方，大小一致，字距紧密且相等，法度严谨，是精心设计之作。"建衡三年七月十日作"砖也属于此类风格，相较前砖字形宽绰，结体偏扁，主笔略突出。"太康二年大岁在己丑吴一家吉"砖点画更加粗厚，起收笔重而中段纤细，对比明显，字形偏扁，波

图3—15 西晋 "太康七年岁在丙广陵尚□□曹"砖 《千甓亭古砖图释》卷五

挑、波磔舒展有度，整齐端严中平添灵动之气。

第三类，俊逸舒展，劲拔多姿。这类砖文颇具八分书的典型特征，点画大都舒展飘逸，弧线、直线并用，字形偏扁，章法疏密适当，排列整齐，书法水平较高。西晋"永加元年八月十日立作之也"砖（图3-16）[10]点画细劲有力，主笔突出而弧度较少，与砖边界相接，可见制模时所用单刀刻划，速度极快，故砖文书法清劲有力而不失秀美。陆氏认为此砖"隶法奇肆，似沈君神道阙。"[11]沈君神道阙建于四川渠县沈君墓门前，有双阙，右阙题"汉谒者北屯司马左都侯沈府君神道"，左阙题"汉新丰令交址都尉沈府君神道"。此阙书法的掠笔和捺画都极长，俊逸舒展，具有很强的装饰性。尤其是"左"字、"都"字的撇画上挑明显，"沈"字、"道"字的捺画极尽伸张，几乎是本字宽度的四至五倍。这种夸张的笔法使原本秀丽端雅的书法增添了几分媚趣。"永加元年八月十日立作之也"砖与此阙皆"隶法奇肆"，但是由于砖文为模刻而成，在两次加工过程中其点画一定会存在变形现象，所以两者的相似性主要在于结体以及整体风格的暗合。"天纪三年太岁己亥闰月十九日造作"砖与上砖风格较为接近，但点画更加细腻精到，撇捺飘逸舒展，与砖边界相接，字形略扁，收放对比强烈，具有形式美感。"万岁不败太安二年七月"砖（图3-17）主笔舒张，细劲有力，其余点画较短，形成鲜明对比，字形略扁，字距紧密而不显拥挤，整体风格开张俊逸，有无拘无束之美。吴昌硕曾藏此砖，赞曰："书奇古似汉摩崖。"[12]"晋元康七年八月丁丑茅山里施传作"砖点画细而不弱，没有过分突出的主笔，字形收敛，有界格分离。端面"里施传作"四字主笔舒展，字形偏扁，整体风格清丽而不失劲拔。吴昌硕亦言此砖："文字遒劲如《韩勑碑》阴，又似紫泥封。"[13]

以上三类模印砖文书法各有特色，刊刻范模、模压砖坯都相对谨慎，应在刻模之前经过了精心设计与安排，可能先在范模上书写，再进行刊刻。书法艺术价值较高，点画粗细较为均匀，结体稳定，在关注砖面整体美

观效果的同时，也注意到每个字的艺术价值，呈现浙江地区特有的模印砖文书法风格。

第四类，自由烂漫，具书写感。"宝鼎四年八月蔡造"砖、"凤凰元年太岁在辰"砖点画都以平直为主，偶有弧线出现，平齐方整的起收笔逐渐消失，雕琢痕迹减弱，有从整饬雄强一路向自由不拘、自然书写一路风格过渡的趋势。"太康二年太岁在寅大皇帝宜子孙"砖（图 3-18）从制作工艺到书法的点画、结体都显得格外随意，已经将砖面的整体设计感抛置脑后，而更注重文本内容的表达。字与字之间较为疏朗，点画多有弧度，转折处以圆为主，字形偏长，已向楷书过渡。点画狼藉，毫不讲究，中轴线曲折，字势左右摇摆，与前三类模印砖有较大的风格差异。

图 3-16 西晋 "永加元年
八月十日立作之也"砖
《千甓亭古砖图释》卷九

图 3-17 西晋 "万岁
不败太安二年七月"砖
《千甓亭古砖图释》卷九

图 3-18 西晋 "太康二年
太岁在寅大皇帝宜子孙"砖
《千甓亭古砖图释》卷四

　　第四类风格的砖文大多出现在东晋末期，且以单边界为主，字形较小，已经不再以砖面为整体而改变文字的构型。其自由烂漫、具有书写性甚至有些凌乱的特征，与浙江地区以外的模印砖书法呈现相通性。可以说，三国、两晋时期浙江地区的模印砖风格最为丰富，艺术价值较其他地区高出很多；但是自东晋中后期，当砖文中使用的字体逐渐由隶书过渡为楷书时，该地区的砖文书法水平就有所衰落，从而失去了中心地位，与其他地域的模印砖书法呈现一定的相似性，"众星捧月"的区域优势也愈发模糊了。

　　（二）三个区域——岭南、山左与陕南的模印砖文书法

　　除了浙江地区模印砖频出以外，与浙江临近的岭南地区也有不少模印砖出土，主要包括江西抚州、赣州一带，福建东北部南平、建瓯一带，广东韶关、肇庆、揭阳等地。岭南地区的模印砖虽然也多使用隶书字体，但是以妍美一路为主，且制作工艺并不太精湛。其中，广东地区的模印砖水平略高一筹，但是数量有限，以砖面为整体的设计方式较为少见，出现了不少浙江地区没有的纹饰和图案。山左及陕南地区也有部分模印砖存世，以雄强粗犷一路的隶楷书为主，形成了北拙南秀的地域特点。

　　江西地区出土文字砖的数量不算太多，书法风格也与浙江砖文有所差异。两汉时期江西古砖制作工艺极佳，尤其是抚州地区的文字砖字口清晰，异彩纷呈，与汉碑书法极像，可分为稚拙古朴、清秀典雅等多种风格。但是东汉以降的砖文制作工艺愈发草率，书法价值有所降低，与前代砖文书法形成一定对比，这种明显而无过渡的水平差异是其他地区未曾出现过的。该地区砖文以单边界线情况占多数，将范模在未干砖坯上进行按压时力度很轻，所以原砖文字凸起不高，砖文拓本的底色偏重。其中东晋"永和八年太岁在壬子季以其年七月十四日亡以八月廿六日起造李且之冢宜子孙记之　富贵宜官舍"砖[14]十分特别，文字分别模印于砖的长短两个侧面，字数多的一面从右至左横向书写，每行二至三字，

共十三行。点画起收、转折处皆方，字形整饬，结体宽绰，无过分舒展的主笔，但是部分点画具有精心模刻的蚕头雁尾，整体风格稚拙古朴。砖文中的"季"字点画有连带之意，"造"字使用草书字形，颇具新意。这一地区南朝宋砖尤多，不刻意计较点画工拙，不追求字形的均匀美观，书写随意而富变化。南朝梁"天监九年太岁庚寅况氏"砖和"北岳三洞先主万氏所制"砖书法甚佳，结体方整，使用楷法，出现楷书特有的钩画，但是横向点画起收笔处皆向上翘起，具有装饰效果，体现出隶书向楷书演变过程中工匠书写方式的改变，还未完全掌握楷书切笔侧锋、一拓直下的典型特征。个别文字兼有篆法，属于旧体铭石书范畴，字形端正，中宫开阔，排列整齐，秀美而不失浑健。

福建的砖室墓比中原地区出现略晚，直至西晋时期才用长条砖筑墓，这些墓葬主要分布于西北部山地和东南沿海，其中的文字砖多作墓壁、券顶或封门墙使用。三国吴"天纪元年七月十日专瓦司造作当□天作□"砖是该地区目前发现最早的砖文。两晋时期砖文数量逐渐增多，风格大体一致，以西晋"永康元年八月廿四日□"砖和东晋"兴宁三年七月三日"砖（图3-19）最具代表性，砖文皆为隶书，字形略长，主笔舒展与砖的边界相接，排列整齐，大小一致，整体风格端庄平正，不激不厉，与江浙一带的两晋砖文相比，更显婀娜秀美。南朝时期的砖文几乎都已出现楷书面貌，点画有明显的顿挫与提按，细劲

图3-19 西晋 "兴宁三年七月三日"砖
《福建浦城吕处坞晋墓清理简报》，
《考古》，1988年10期

灵活，章法疏朗。有文字的砖面几乎没有纹饰，但是与之相对的另一侧面或端面纹饰较多；相较其他地区种类更加丰富，工艺更加精美细腻，主要包括钱纹、叶脉纹、同心圆纹、直线纹、弧线纹、莲花纹、鱼纹、兽面纹等。尤其值得关注的是福建南安市皇冠山六朝墓群[15]出土的多块人面纹砖，包括佛像在内，有坐式和站式两种，线条流畅优美，姿态惟妙惟肖。同时还首次发现阮咸纹饰模刻于砖上，可见福建地区在动荡不安的魏晋南北朝时期是一片避世净土。

总体而言，该地区砖文书法水平尚佳，与浙江地区相比略显风格单一、简略朴素，但是砖上纹饰却丰富多彩，刊刻细腻，是其他地域所不能及。

　　广东虽然偏安一隅，但是出土文字砖数量并不算太少。据不完全统计，已知的汉至南朝砖文有近二百种，其中三国两晋南朝砖文共一百二十余方[16]，所占比例较大。这些文字砖全部为墓砖，以模印纪年为主，或与吉语相搭配，偶有少量买地券、墓志出现。砖文书法整体水平较高，刊刻精良细致，风格平和端庄。该地区的三国吴砖存世数量最少，所以"嘉禾五年三月八日造作富贵宜□"砖（图3-20）以及"甘露元年伯辟"砖（图3-21）就显得尤为可贵。前者为隶书，强调起收笔的方整，点画平直挺拔，结体内

图3-20　三国吴"嘉禾五年三月八日造作富贵宜□"砖《广东出土东汉晋南朝铭文砖述略》，《广州文博》，2016年版

图3-21　三国魏甘露元年伯辟砖《广东出土东汉晋南朝铭文砖述略》，《广州文博》，2016年版

敛稳定，少一丝柔美而多一分雄强；后者使用篆书，与湖州地区的篆书砖文风格相异，字形相对生动活泼，点画更加流畅婉转。西晋时期砖文数量最多，几乎都使用隶书，延续三国风格，用笔或平直硬朗，或浑厚古拙，但结体大都饱满匀称。与同时期其他地域的砖文相比，广东砖文中的几何纹饰常与文字在同一砖面出现，以直线纹、三角纹、菱形纹等图案为主，与砖文规整挺拔的书法风格相辅相成，呼应成趣。就内容而言，该地区砖文有很多类似"永嘉世九州荒""永嘉世九州空余吴土盛且丰""永嘉世天下荒余广州平且康""永嘉中天下灾但江南尚康平"等歌颂江南物丰地博、社会安定的语句出现。这是它地所没有的，反映出西晋社会动荡不安、九州凋敝，但在江南这片土地尤其是广州地区却出现了不受战乱影响的"康平"局面。

福建、广东地区砖文在书法和纹饰上的地域性特色可能与北人南迁、中原文化与岭南本土文化相融合有关。《通典》中有云：

闽越遐阻，僻在一隅。永嘉之后，帝室东迁，衣冠避难，多所萃止。[17]

这两地区较江浙流域离中原更加偏远，天气炎热，且物资并没江浙丰富，南迁至此的家族多属于庶族寒人，身份地位较低。就福建地区而言，砖铭上较少出现墓主、工匠或建墓者姓名，仅福州屏山东晋永和元年墓出土的"郑氏立子孙□令长太守□□"砖、建瓯放生池宋元嘉廿九年墓出土的"郡卿封孝廉郎中令詹横堂家"砖等寥寥数枚记载墓主身份。广东地区出土的砖文有人名者虽然数量不少，但是墓主之前都未冠以官职，仅肇庆坪石岗晋墓出土"高□□□广州苍梧广信侯也"砖记载墓主生前身份。但无论是"□令丈太守""部曲将"或"苍梧广信侯"，官位都不算太高，大多为南迁之后的官职，且墓中均无墓志，仅仅以简短文字砖代替。《九国志》记载了永嘉之乱之后，中原民众迁入岭南地区的情况：

　　晋永嘉时,中原板荡,衣冠始入闽者八族:林、陈、黄、郑、詹、邱、何、胡是也。以中原多事,畏难怀居,无复北向,故六朝间仕宦名迹,鲜有闻者。[18]

　　这一情况在砖文中也有所体现。根据考古报告和各种文献记载,福建地区带有人名的砖有:"永嘉五年□元□詹文□冢七月廿日"砖、"咸和六年八月五日黄作"砖、"永和元年八月四日郑氏立子孙□令长太守□□"砖、"元嘉廿九年七月廿二日郡卿孝廉郎中令詹横堂冢"砖等;广东地区载有人名的砖包括:"永嘉五年陈仰所造"砖、"永嘉六年壬申陈仲恕制作砖"等。这些砖文内容恰与《闽中�摭闻》中的记载相符合,且考古资料也明确说明出土这些模印砖的墓葬狭小、规格不高。故大致可确定这两地区墓主的身份地位较低,其造墓、用砖所请工匠的文化修养和书法造诣也不会太高,砖文书法水平自然不可与江浙地区同日而语。

　　魏晋南北朝时期北方出土模印砖数量有限,主要分布于陕西、河南、山东、吉林等地,以陕西安康地区的砖文数量最多,具有十分鲜明的地域色彩。该地区砖文多为单边界,砖体较薄,砖文书写空间受限,较少有纹饰图案出现。三国魏"青龙四年八月一日"(图3-22)砖书法价值较高,用笔肯定,有精心刻划、反复修饰的波挑与横画,结体雄强,章法疏朗,

图3-22 三国魏 "青龙四年八月一日"砖
《安康地区汉魏南北朝时期的墓砖》,
《文博》,1991年第2期

颇具大刀阔斧之感。西晋"太康元年九月作"砖、"太康半年闰月廿六月郡吏终常"砖与此风格相类。南北朝时期的砖文字形小而倾侧，排布凌乱，匠人对于砖上模印之事不再像三国、两晋时期那般精心细致，书写随意粗率，但由此更能看出该时期民间书法由隶书向楷书过渡、直至完全楷化的演变过程。

山左文化源远流长，但是魏晋南北朝时期的山东模印砖却十分少见，集中出土于潍县、青州、诸城、临朐等地。三国魏时期的砖文书法尚佳，如"魏嘉平二年岁在庚午左氏之墓"砖（图3-23）书法清雅秀丽，有精美而标准的蚕头雁尾，舒展自如，似将东汉《曹全碑》与《礼器碑》相结合。字形略长，大小基本统一，排列匀整，是砖文书法中的上乘之作。同时期的"魏太和十一年"砖与之风格类似。西晋砖文书法中规中矩，点画、结体皆内敛平和，南朝砖质地略差，形制粗糙，砖文多无边界；与安康地区砖文一样，字形小而倾侧，但是结体相对瘦长，字距近而两侧余白较多，工匠在刻划范模时已不再专门考虑砖文书法的艺术价值，以记录文字为主要目的。这一时期的山东砖文中还有一特殊现象，如出土于潍县的南朝宋"元嘉十六年侯"砖（图3-24）、出土于青州的"大吉 大吉"砖、出土于临朐的"丁酉年 李家专"砖等其中有文字或纹饰的一面都有许多随意刻划、涂抹的斑驳痕迹，似划掉原砖文字之感。推测其原因，可能为砖坯未经打磨光滑就直接以范模压印所致，或旧砖新用而将旧砖部分内容掩盖抹去，或在拆运途中出现损害磨涮等情况，从而形成这种极具特色的砖文书法现象。远在湖州地区出土的西晋"太安二年太岁在亥作"砖也出现旧范新用的情况，砖面中间似有一条竖线贯穿砖面，为了配合这一特征而易隶书弧形的点画为直线，横画主笔皆与砖边界相接，形成界格线的视觉效果，故猜测此砖版模或许是由另一砖改刻而成。所以山左砖文中这种明显的斑驳痕迹可能并非偶然现象，而是对于墓砖选材没那么精心和在意造成的，从另一个侧面也可以印证砖文的书法水平

图 3-23 三国魏 "魏嘉平二年岁在庚午左氏之墓"砖
《山左砖录》第一辑, 2019 年版

图 3-24 南朝宋 "元嘉十六年侯"砖
《山左砖录》第一辑, 2019 年版

必然不会太高，墓主人的身份、地位也相对低下。

综上所言，魏晋南北朝的模印砖具有鲜明的阶段性特征，整体趋势呈现由刻意修饰向自然书写的转变。三国时期魏、蜀、吴三地砖文各有特色，以东吴出土模印砖数量最多，流美婉转的小篆、整饬庄重的尚方大篆以及旧体铭石书并存，具有极强的装饰效果。西晋部分砖文虽然也以砖面的美观性为主，但是更加注重书法点画的雕琢，常见斜线和弧线；东晋砖文已经很少使用装饰手法，书法的主体性得以体现。南朝时的砖文多为楷书，呈现自然书写的状态，部分模印砖书法水平高超。除此之外，魏晋南北朝砖文书法也呈现一定的地方性特征，以浙江地区的模印砖数量最多、制作最精、书法水平最高，岭南、山左和陕南地区也有砖文出土，具有北拙南秀的区域风格。

第二节　有意于佳——魏晋南北朝模印砖文书法的装饰性

苏东坡曾谈到自己对于书法的理解："书初无意于佳乃佳尔。……吾书虽不甚佳，然自出新意，不践古人，是一快也。"[19] 他认为好的书法作品一定是出于自发状态而进行的书写，不能抱有过高的目的性和功利性，也不必太拘泥于古人。东坡这一观点与上文谈到的东晋、南朝时期的模印砖文书法有可通之处，重视自然书写的重要性，但这并不能说明"有意于佳"的书法就不值得学习和借鉴。

三国、西晋时期的模印砖文书法以及特殊的吉语砖文书法大都是以追求"佳"为首要目的，这种有意为之的作品可能少了一点自然天趣，但是总体风格是平和稳定的。当代著名书法理论家黄惇曾为这类装饰意味比较强的模印砖"正名"，他说："以装饰美为主要手段的汉代模压

砖铭，虽然与书写美的内涵有所不同，但却与以书法为基础的篆刻艺术合拍，所以后世文人篆刻家将砖瓦铭视为'印外求印'的活水源头。"[20]模印砖能够为篆刻提供借鉴之处就在于它的装饰性，也就是以砖面的整体布局为前提，而解散每个单字的结构；每个单字中点画或构件的增省、变形都是为了整体的和谐统一服务，看似平淡无奇的砖文书法中，蕴含着工匠的煞费苦心。这种设计方式打破了以字为单位的刻板印象，而以更加宏观的视角对待砖文书法，明末清初书法家王铎正是以这种谋篇布局的整体意识创造了高堂大轴书法的新高度、新气象。细细品味其作品中的单字，似乎字形总是东倒西歪、点画狼藉凌乱，皆不够完善；但是通过字与字之间的腾挪穿插，左右避让，使得整幅作品一气呵成，奇伟磅礴。这种手法也是王铎为了整幅书法的艺术效果而进行的"装饰"。

魏晋南北朝时期的模印砖文与王铎书法的章法和构型原理具有相似性，只不过王铎是通过"奇险"来创造"奇险"的和谐统一；而工匠是通过"匀齐"来创造"匀齐"的和谐统一。同时，囿于工匠书法水平较低、范模质地较硬、使用工具无法如毛笔般柔软而"奇怪生焉"，所以最后形成了截然不同的书法风格。故针对模印砖文而言，存在"无意于佳乃佳"的作品，也同时存在"有意于佳而佳"的作品，后者在"有意"中体现出的巧夺天工更能反映当时社会的民间书法状态。这二者的书法水平无法判断孰高孰低，共同构成这一时期模印砖文的总体面貌。"有意于佳"的模印砖文书法，其线条往往粗细一致，平直干净，所以从中可借鉴的应该是字形的解构方式，即结体、章法与有限空间的融合统一。

一、三国、西晋"万岁"系列模印砖的图像视角

模印砖中除了纪年内容之外，也常有吉语出现，这些吉语往往不与纪年文字同为一面，但是偶尔也会出现两者合为一面的情况。至南北朝时期，砖文中的吉语内容就几乎消失了。三国至两晋时期吉语砖中的变

形效果最为突出，极富艺术感染力，自成体系。陆心源在《千甓亭古砖图释》中以"古篆花纹"和"奇字砖"进行概括，认为这类变形的吉语砖具有文字和图案的双重属性，既对砖面进行装饰，又起到了寄托美好寓意的作用。

吉语砖大致可分为三种，第一种为"大吉祥""大吉""富贵"类，有希冀美好吉利的寓意，汉代纪年砖的端面使用最多，三国吴继续沿用。如"黄兴元年八月廿日作大吉羊□富"砖、"嘉禾七年七月造大吉祥"砖等，与带有纪年文字一面的书法风格相似，并未作过多的变形与修饰。第二种吉语砖为"宜子孙""万岁永封""延年曾寿"类，有希冀子孙后代平安长寿之意，多见于两晋时期，永嘉年间出现的频率最高。或因为这一时期八王之乱导致社会动荡不安，人民心中充满不确定的恐惧，希望在死后获得祥和宁静，保佑族群后代得以安宁生活。其书法风格也与同砖的纪年面书法风格类似，具有一定的书写性，甚至略显简陋草率，并未经过刻意安排和布置，如"太康二年太岁在寅大皇帝宜子孙所作"砖、"永嘉七年六月廿一日宜子孙"砖等。第三种吉语砖较为特殊，由"万岁""万岁不败"或"万岁不"内容为主，以三国吴与西晋时期较多，东晋时期已经很少出现。其书法风格与同砖侧面的纪年文字书法风格迥异，将点画和结构进行变形，图案化特征显著，具有极强的装饰美化效果。

魏晋南北朝时期的"万岁""万岁不败"砖有一共同特点，即文字中间常以图案进行装饰，有)(纹、∞纹、○○纹、□□纹等，与横线相结合对每字进行间隔。有学者认为"'万岁'系列是缪篆和卷云纹的合体"[21]，此观点适用于)(纹的缘起，它是由先秦时期发散式卷云纹变化产生，这种卷云纹以成对的钩卷形出现，循发散格式构成，云头是卷云纹中最稳定的视觉元素，具有标志性意义。所以砖文中的纹饰仅留云头单钩而成，且只环绕一圈，以最简的形式代替，从而形成对称的)(纹样，如"太康十年八月十日孝子高万岁"砖（图3-25）中就使用了这种纹饰。部分砖

文将其弧线拉直，衍生出][纹，如"元康八年包万岁"砖（图 3-26）就
将"万"字上端以][纹代替，"冂"内的"厶"部件由"口"代替，下
端岁字也多使用直线，类似印章中的缪篆，两字风格十分统一，"万岁"
二字能辨明小篆原型。另一"元康八年包万年"砖风格亦如此。汉代砖上
文字较少，而瓦当上多出现纹样，此云纹头在汉代瓦当上运用极广，推测
三国两晋南北朝时期砖上的)(纹也受前代瓦当纹饰的影响。∞纹、○○纹、
□□纹等与云纹相差较大，属于几何纹范畴，猜测并非全由云纹衍化而来，
除了起到装饰美化、界格分离的作用之外，也充当了文字的一部分。如"万"
字的小篆写法为"𧶠"，"岁"字的小篆写法为"歲"，但"万岁"系列

图 3-25 西晋 "太康十年八
月十日孝子高 万岁"砖
《千甓亭古砖图释》卷五

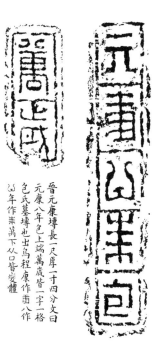

图 3-26 西晋 "元康八年包 万岁"砖
《千甓亭古砖图释》卷七

砖文中的"万"字仅保留"田"及以下部分，"岁"也只保留下端"厥"，"囧"和"屮"均由)(纹、∞纹、○○纹、□□纹等纹饰代替。

"万岁"系列砖文也存在一定的阶段性特征。三国吴时期的"万岁"砖变形程度甚高，几乎已成几何图案，辨识不出文字原形。如"五凤元年八月十日造万岁"砖，"万岁"二字位于端面，"万"字上有")(""—"纹，二字皆省略部分构件，取原字的重要部分将其点画拉直，仅留"п"形，"万"字以竖线两条、水平线三条处理，"岁"字以四条竖线分割，形成匀整端正的砖面布局。"凤凰元年九月范氏造万岁"砖（图3-27）中的"万岁"两字采取同样的变形方式，上部饰对称的卷云纹头与封闭卷云纹，"万"字下部省减为"п"形，中间以两条横线、一条竖线分割。"太康三年岁在任万岁"砖中"万"字的上部饰以对称的□形纹，下留"п"，中间以两条垂直线分割，文字与纹饰融为一体。"永安六年八月立作万岁"砖的"万岁"装饰变形方法十分特别，"万"字上部有∞纹，"岁"字上部有○○纹，两字底部皆以直线封闭，内部排列水平或垂直线，尤其是"岁"字，不根据砖文内容很难单独识别。西晋时期的"万岁"砖图像性和装饰性逐渐减弱，过分的变形与省减也几乎消失，除了"万"字、"岁"字的上端依然用纹饰替代以外，其他部分已经可看出二字原本的小篆雏形。如"太康十年八月十日孝子高万岁"砖中的"万""岁"二字上端皆为)(纹，剩余部分符合篆法，

图3-27 三国吴 "凤皇元年九月范氏造 万岁"砖
《千甓亭古砖图释》卷三

只是将婉转的篆书圆弧线条变为水平、垂直线而已。"永宁二年八月祚祀万岁"砖（图3-28）、"咸和元年七月廿日梅令万岁"砖中的"万"字上部皆以○○纹替代，对下端的"冂"进行变形，易为具有对称性的椭圆弧状，开始在以水平、垂直直线为主要装饰线条的"万岁"砖中添加柔和的弧线。同时自西晋太康纪年后，多出现与同砖侧面纪年文字书法风格相似的"万岁"砖，如"元康五年八月廿日董助作万岁"砖、"元康五年岁在癸卯吴万岁"砖等，都已使用隶书字体，也不再用有)(纹、∞纹、○○纹、□□纹等纹饰图案。丛文俊在讨论"万岁不败"砖时也提及"万岁"二字的变形现象：

> "万"字上端自隶形而弧曲，下端做对称性省改；"岁"字上端处自隶形而至于与万字类化，下端兼乎篆隶而变化其形。[22]

图3-28　西晋　"永宁二年八月祚祀 万岁"砖《千甓亭古砖图释》卷九

　　"万岁"系列砖文还包括另外一类"万岁不败"砖，此类砖相较于"万岁"砖数量略少，图像化程度更高，对文字的省减、变形也愈发强烈。"赤乌十年万岁不败"砖中的"万"字、"岁"字仅省略为半圆弧与直线组成的几何纹饰，"不败"二字中饰以)(纹，屈曲叠转但十分简化，尤其是"不"字的变形有若图案。"永嘉元年万岁不败"砖（图3-29）与此变形方式相类，每字中间以○○纹与一纹组合间隔；"万"字和"不"字使用弧线，进行对称式的转曲，与虫书有异曲同工之妙；"岁"字和"败"字以方折线为主，进行盘叠填充。二

者形成一方一圆的鲜明对比，再加上几何状的间隔纹饰，使整个砖面丰富华美又井然有序，是文字图案化的代表之作，反而"理性地完成了这一传统吉语砖之新的书体（省便虫书）改造"[23]。"太元七年万岁不败"砖的装饰手法亦同。其中最具特色的是"永宁元年万岁不败"砖（图3-30），其文字和图案已经完全混合，字形无法辨识，以)(纹、水平线、垂直线、以及][纹等几何纹饰进行排列组合，大致可看出每一字的分界。其中"万"字字形似"善"字，"岁"字可辨识，"不"字左右装饰不尽相同，但具有对称性，"败"字结构复杂，以盘绕的直线填满空间。由上可知，"万

图3-29 西晋
"永嘉元年 朱安 万岁不败"砖
《千甓亭古砖图释》卷九

图3-30 西晋
"永宁元年 丁 万岁不败"砖
《千甓亭古砖图释》卷八

岁不败"砖中"万岁"二字的装饰变形规律与前文所述"万岁"砖相一致，"不败"二字变化多样，方圆皆有。这类砖形成了自己的装饰法则，图案化趋势明显，与同砖中纪年文字的风格相去甚远，不受日趋简易的书写性以及字体演变的时代性限制，以自己特有的风格独立于魏晋南北朝砖文书法中。

　　"万岁"系列砖中的装饰方法在同时代的其他砖文中也有一定体现。如"五凤三年富贵阳遂"砖、"凤凰三年施氏作甓富贵"砖中的吉语"富贵阳遂""富贵"与同砖的纪年文字书法风格不同，采取与同时期"万岁"砖相似的变形手法，将带有弧度的线条拉直，以水平和垂直线分割砖面，形成一定的图案化效果，但没有"万岁"砖中的复杂纹饰，更显简洁匀整。由此推测，三国吴时期吉语砖的主要变形方式之一就是使用长垂直线与水平线替代原字中的点画，将繁字简化，将简单字增补装饰，较为均匀地在砖面上进行布局设计。此外，"万岁"系列砖中常用的")("纹与"—"纹也在非吉语砖中出现，如"赤乌十年"砖中"赤"字、"十"字上皆以)(纹进行装饰，也起到两字一格的分割作用。"赤乌十年造作"砖（图3-31）中使用了相同的纹饰，两字一格，每格上间以)(纹。或可以认为)(纹最开始应用于砖铭时，并非只是"万岁"系列砖所独有，经过不断的发展变化，纪年文字砖的书法风格愈发简洁,舍弃了包括)(纹在内的多种几何纹饰与图案，)(纹逐渐变成万岁砖、万岁不败砖中具有代表意义的典型纹饰，并充当了一定的点画作用。

图3-31 三国吴
"赤乌十年造作"砖
《千甓亭古砖图释》卷二

二、魏晋南北朝模印砖书法的装饰性变形

魏晋南北朝模印砖中存在很多变形情况，如工匠书写失误而产生的意外，约定俗成的时代特征、构型相近字的混淆误用等都是造成其点画或构件进行改变的原因，会在下一节"砖别字"部分进行深入探讨。但是，模印砖文书法中还存在一种由于装饰和美观效果而进行的变形，与多方面因素有关：首先是工匠由于自身的审美经验，以及砖文书法刻写的家族传承性，为了使砖面达到自己理想中的预设效果，而主动将砖文的点画、结体进行改变，通过增省部件、改变点画形态、合文以及处理每字之间、每字与砖边界线关系等手法而得以实现。其次由于墓砖的材质与形制等客观因素限制，只能在窄小、狭长空间中进行创作，再加上模印砖字数较少，为了使砖面饱满美观，工匠在制作砖文时被迫进行变形。

（一）改变点画形态

点画形态的改变是模印砖文中最常见的变形方式，运用这种手法的砖文整体风格大都规整端庄，工艺精湛，是模印砖中的佳品。点画可以分为两个维度，即粗细与线型。粗细的改变与书法风格相关，在墨迹书法中表现的尤为明显；而对于模印砖文的影响并不太大。所以这里所谓的"点画形态"改变，多指将折线、弧形等拉直，或将直线易为曲线或折线。

第一种改变点画形态的方式是将砖文中笔直的线条进行弯曲或曲折化处理，有利于打破砖面原有的单一、僵硬的布局。"凤凰元年所作万岁"砖（图3-32）原本的点画皆以直线构成，且横向和竖向之间的距离几乎相等，再加上方起方收、一丝不苟的用笔，以及粗而明显的双边界线，使得砖文书法的整体风格虽然匀齐端稳，但是也存在呆板、僵化的倾向。将砖面中第三字"元"的首笔横易平直为弯曲，起到了调整砖文书法整体氛围的效果，在此砖文中显得格外突出，为严肃拘谨的整体风格平添几分俏皮，是全砖的点睛之笔。"元康二年太岁在壬子造作"砖与上砖

情况相似，"二"字将原本的直线点画变为曲折的波浪，其余点画皆以直线为主，使该字与剩余砖文形成鲜明对比，意趣横生。"元康八年包"砖也使用此类变形方式，将"八"字的两画起收处进行弯曲钩回，变形为对称的"凸"形，更加繁复华丽，具有装饰性。

这种变形手法常常用在纪年的数字中或笔画相对较少的字中，愈简单的字变形的空间和可能性愈大。"天纪元年八月卅日作孝子吴葬"砖中每字的起收笔皆以卷曲状装饰，"天"字撇捺收笔向上勾起，"元"字处理方式相同，"月""八"二字皆以弧线作屈曲盘绕之势，与虫文有

图 3-32　三国吴 "凤皇元年所作 万岁"砖
《千甓亭同范古砖新录》，《印学研究》第
十三辑，文物出版社，2018 年版

相似之处，"日"字为独体结构，无可伸展点画，所以将其外框顶端和底部进行内凹变形，写作"日"，具有较强的装饰性，再加上界格对每字的分离和粗厚的边框，使得砖文书法高古质朴又不失严美端庄。

第二种改变点画形态的方式与第一种恰恰相反，将带有弧度的线条以直线或斜线替代，此类手法往往起到规整砖面的作用。如"永安二年儿氏造作万岁"（图 3-33）"永"作"兇"，撇捺皆变形为对称的曲折线，"年"作"幸"，中间的长横也按"永"字的变形方法作对称曲折线处理，形成呼应。同时砖文点画都以方折为主，每笔都与砖的边界

相接，使得砖面布置饱满而规整。"元康九年九月皇氏作"砖同样采取这一手法，"元""九""皇"字的横向点画作曲折处理，起收笔处向上折而占据空间，用笔细劲有力，粗细匀一，每字之间距离相等，砖面整体清净秀美，是砖文书法中的佳品。"升平二年太岁在午"砖的点画全以线条代替，横向线条与边界相接，而竖向线条皆与上下字相接，将砖面分割。

（二）增省部件

模印砖中发生省减部件的原因大约有三种：其一，因制砖工匠的文化水平较低，甚至不识字，所以在刻写范模时只会描字的外形，无法判断自己所刻之字正确与否，难免会出现省减部件的现象。其二，由于魏晋南北朝时期砖室墓的大量兴起，对于砖的需求量逐渐增加，再加上这一时期物勒工名制度的缺失，砖上的纪年文字并不会太被关注，所以为了刻写方便，产生省减部件的现象。其三，由于砖面设计的需要对某些字进行抽象意义的改造，以砖面"美"作为前提，甚至不需要考虑字形的区分和字意的表达。黄德宽曾提到过对于汉字省减的看法：

图3-33 三国吴 "永安二年儿氏造作 万岁"砖《千甓亭古砖图释》卷九

> "省减"是通过对字形的某一结构部分的省略或改造达到便于书写的目的。"省减"减少了原字的笔划结构，提高了书写效率。……省简后的汉字是更加抽象的约定俗成符号。[24]

前两种省减应归属于字体演变中的特殊现象，与黄德宽提出的"省

略或改造达到便于书写的目的"相同，会在下一节的"砖别字"部分做进一步讨论。但是以装饰性为前提的"省减"，是省略字中的某些点画或某一构件，它并不以趋易为前提，并不是为了提高书写效率而发生，是制砖工匠以个人的主观审美和先前经验来设计砖文书法的表现。如"永宁元年"砖中的"宁"字，在多数同年号砖中都完整保留了中部构件"心"，但此砖为了整体的装饰性效果而省其中三个点，以迎合全砖全部为长线条的统一布局，以免"宁"字过于繁复而产生不和谐之感。"永宁二年八月作"砖也有异曲同工之妙，点画均匀有力，几乎都以斜线和直线组成，所以将"宁"字中间"心"构件的卧钩拉直为短横，省略剩余三点。再如"建兴三年太岁乙亥吴兴东迁胡将军造"（图3-34）砖结体内擫如楷书，但部分点画又有隶书特征，呈右下倾斜之势，其中"兴"字省略上部冂内复杂的部件，仅保留正中的一部分，使得笔画如此多的字在整个砖面中并不显拥挤，再通过点画的提按变化，使每字相互贯通，一气呵成又不失装饰效果。且"兴"字在砖文中多写作"興"或"興"，即使反写于范模上，也并不容易混淆出错。除此砖外，其他砖文中的"兴"字并未再见此写法。由此，可再次佐证"兴"字的部件省略是出于和谐美观的考量，体现砖面精心设计的痕迹。

　　模印砖文书法中增加点画或部件的情况也时有出现，这种变化往往是经过工匠深思熟虑后的精心安排，常与几何纹饰相结合。所增加的部分只是出现在个别砖文中，在其他砖文或其他载体书法中无

图3-34 西晋
"建兴三年太岁乙亥
吴兴东迁胡将军造"砖
《千甓亭古砖图释》卷十

法找到可以承续的例子。这足以说明此现象并没有对文字的构型或演变产生影响，是以刻划模范时的结体、布局的美观作为前提。如"元康九年七月所作元康九年"（图 3-35）砖侧面和端面皆有"元康九年"字样。侧面文字较多，字形简单的"九"字并不显突兀；但"年"和"月"字字形偏长，为了填充余白，在二字之下皆以圆点或圆圈补空。端面仅有四字，由于"九"字点画较少，与上下构型复杂的"康"和"年"相比略显突兀，故在"九"字上也添写两点加以修饰，填补空白。"永安六年八月立作"砖中"六"字同样使用此种方法，将横画两端向上翘起，撇捺作直线处理后，在横与撇捺之间以左右对称的两个○进行装饰，与整个砖面的布局融为一体，和谐统一。"建兴三年三钟霜二"砖与此相类，在"年"字竖画的左右两侧增以两对称的圆点进行修饰。综上可以推断，为了达到美观效果，砖文中省略的往

图 3-35 西晋 "元康九年七月所作元康九年"砖《千甓亭古砖图释》卷七

往是繁字中的部分构件，而增繁的则是简字中的某些点画，使得砖文整体达到平均允妥的状态。

（三）改变字形

点画形态的改变以及各部件的增省都对砖文的字形有所影响，可以说二者形成了一个相互联动的整体，其中一者有变，另一者也随之改变。前文已经具体分析了点画和部件的变化方式，所以此处所谓的"改变字形"，主要针对的是在砖面形制和字数影响下，为了营造砖文书法整体的美感而造成的字形变化。这种字形变化与模印砖文其他装饰性的变形

手法往往交叉使用，相辅相成，共同为砖面的形式美服务。

如"永昌元年八月十五日施令远作功"砖（图3-36）是砖面受形制与砖文内容等客观原因而改变字形的典型代表，由于砖文字数较多而砖面较窄，所以必须将字形压扁，缩短主笔，减少字与字之间的距离，使字形呈现扁方状。在这一前提下为了达到砖面规整的书法风格，就需要统一点画，将数量相对较少的弧线改为直线，使所有文字的边缘整齐划一，营造砖面强烈的秩序感，使章法排列之紧密与边界留白之松绰形成对比，也达到了很好的装饰目的。"永安三年建行二年八月作"砖因文字较少，故将纵向点画拉长，字形顾长流美，占据多余空间，而不改变原有的点画弧度。

（四）合文

陈梦家认为合文是"两个字相合为一个文字单位。"[25] 这种现象早在甲骨文中就已经出现，"把两个或两个以上的字合写在一起，构成一个整体，好像是一个字，实际上代表两个或两个以上的字，也就是说它读两个或两个以上的音节。它和后世汉字一字一个音节有着明显的区别，这是由于甲骨文尚处于中国文字的发展阶段所致。"[26] 甲骨文的合文现象是由于它还处在文字发展的最初阶段，由其自身的不成熟性所致。砖文中也存在两字或两字以上的合文情况，这并不是出于文字本身的自发性，而是制砖工匠为了砖文的装饰美观刻意设计而成。

如三国吴"黄龙元年太岁壬寅"砖[27]中点画以平直为主，字形偏扁，营造出横线密集的整体效果。其中"黄""龙""岁""壬""寅"每

图3-36 东晋"永昌元年八月十五日施令远作功"砖《千甓亭古砖图释》卷十一

字所占砖面的空间相等，而"元""年""太"将纵向点画易为水平直线，向砖的边界伸展，故每字极扁，又排列紧密，似合并为一字，并不觉拥挤。"永安六年八月立作万岁"砖（图3-37）是典型的极具装饰效果的砖铭，不仅易圆为方，将原本婉转的线条全部改为直线，以达到规整雄强的视觉效果；同时运用合文手法，"年""八"二字合为""，形成一字效果，"月"作""，增加一横画，下一字"立"的点变为短横，置于"月"字之内、最后一横之下，二字气韵贯通，形成合文。"万岁不败太安二年七月"砖也同样使用了合文的方法对砖面进行布置，"太安二年七月"六字模刻于砖上端，隶书，能够舒展的横画、波挑、波折皆与砖的边界相接，字形极扁，其中"二"与"年"字紧紧相接，"年"字上端一点略长，是两字发生关系的桥梁；这两字中共有六横，横与横之间距离几乎相等，易使人产生视觉错觉，误将二字当成一字。

图3-37 西晋
"永安六年八月立作 万岁"砖
《千甓亭古砖图释》卷二

　　合文一般发生在砖文书法排列相对紧密的情况下，但并不意味几个字离得近就可以称为合文，而是需要这几个字之间发生一定关系，或点画相接而使得气韵贯通，或统一点画间距而营造整体的美观和谐，或穿插巧借而不漏痕迹。同时，发生合文现象的砖文书法布局相对工整、有秩序性，常为"简单字＋简单字"或"简单字＋复杂字"的搭配，几乎不见两个特别复杂、笔画繁多的字组成合文。运用合文方式的模印砖文往往经过精心布局，书写水平较高，具有一定的图案性与装饰性。

（五）界格的处理

砖文书法的装饰性主要体现在两大方面，第一是点画的直线化，第二是整体风格的匀整与端庄。若想使后者的效果更加明显，最重要的处理方法就是运用界格，并调整好砖文与边线的关系。

砖文的界格有直线划分与点画替代两种。真正以直线划分的界格，有一字一格、两字一格、四字一格或每格字数不等的情况。三国吴时期砖上的界格使用最为普遍，不仅以直线分离，而且用)(纹进行装饰。如"赤乌十年造作"砖两字一格，每格字上间以)(纹，字形瘦长。若只有界格会略显僵硬，配以纹饰平添生动趣味。"凤凰元年九月范氏造"砖也为一字一格，界格呈正方形，砖文采用篆书，"凤""皇""范""造"四个字点画皆为直线，而剩余五字却采取婉转圆融的弧线，方圆结合，几乎撑满界格而不留余地，与界格线融为一体，使得砖面整体饱满规整，具有秩序感，又不过分呆板而失去灵动，是砖文书法中的上乘之作。"天玺元年太岁在丙申荀氏造八月兴功"砖风格有所变化，字体为隶书，但主笔并不舒展，以平直线为主，转折处多用方折，本应带有弧度的波挑与波磔也以生硬的折笔代替。虽然四字一格，有横线进行分离，但是在整个砖面中界格并不明显，没有起到规范秩序的效果。西晋时期的部分砖文也有界格，但是并不像三国时期的界格砖使文字尽量充满砖面，而是更关注文字本身的书写，并不为了填满界格而改变字形或点画。如"永宁二年太（下残）"砖一字一格，隶书，界格偏扁，但字形却略长，每字在界格内居中，纵向字距小而左右距离大，章法布局上已有楷书模样。另有一东晋"咸和元

图3-38 东晋"咸和元初丙戌之年八月建作"砖《千甓亭古砖图释》卷十二

初丙戌之年八月建作"砖（图3-38）书写凌乱随意，砖文共十二字，两字一格，但"建"字跨格，"和"字压缩，每字空间并未进行平均分配，可见该砖文在模刻之前没有经过事先安排，先刻划出界格，后将文字写入，界格起到规范秩序的作用。"永宁元年孝子陈甫万岁"砖两字一界格，共分为四组，字形偏长，横向并未占满整个砖面，但有界格分离，就显得尤为整齐，割裂视觉上的凌乱感。

以点画替代界格线的情况多出现于两晋时期的砖文之中，尤以西晋为多。如"太康十年七月十日陈宝主宜"砖（图3-39）中"太"字的波挑与波磔、"十""年""七""主""宜"的主笔长横都向水平方向极尽伸展而呈直线状，与边界相接，起到一定规整砖面、协调秩序的作用。"万岁元康五年七月杨作"砖也是以字中点画充当界格，风格与前砖迥异，每字大小几乎相等，且尽量使字形撑满砖面，有横向主笔的字尽量让每一主笔都极力伸展，又以方折为主，更显整齐端庄，秩序感和装饰性更加强烈，与真正带界格的砖文产生同样的视觉效果。"晋义熙二年八月八日马司作其年大司马□□□印"砖横画平直，主笔伸长与内边界线相接，形成界格，每字之间距离均匀，以双边界线规范字形，使得砖文排列整齐，具有秩序感，显然是事先经过精心的设计策划，是界格与边界线完美结合的典型代表。

三国时期的砖文使用界格现象较为普遍，多是一字一格或多字一格，尤其是目前所知的天纪年号纪年砖几乎皆有界格分隔，砖文书法匀整有序。西晋时期延续三国遗风，依然存在界格现象，

图3-39 西晋 "太康十年七月十日陈宝主宜"砖《千甓亭古砖图释》卷五

但数量减少，取而代之的是夸张点画、改变结体的处理方式。以文字本身的点画充当界格，只有当砖文字形大小匀一，风格一致，并极力撑满砖面的时候，此类"界格"才能起到规范性和秩序性的效果，使砖面布局井然有序。东晋时期这两种界格现象几乎消失，只有个别砖文中出现界格，但此时的界格并不能左右每字的点画和结构，仅仅是砖面的一种装饰，甚至存在砖文超越界格限制的现象。

（六）边界线的使用

模印砖中的边界线也是砖文进行装饰美化的重要因素，由于范模的设计样式以及模印于砖坯上的方式方法不同，而分为单、双边界两种，尤以双边界线的砖文最为常见。这类砖文在版模上阴刻文字的同时，还在砖面四周刻划一圈直线，采取与战国古玺相似的边界线处理手法。双边界线的砖文最常见的情况是内线粗而外线细，形成一种砖面突出、高于四周的立体效果，尤其是砖文粗重、点画与边界相接的砖，更是将这种视觉效果发挥得淋漓尽致。但也有与之相反的情况存在，如"太康二年太岁在己丑□冢吉"砖，内边界线与外边界线之间距离较近，且比外边界线厚重，砖文为隶书，点画较平直，十分强调起收笔的方刻感，从而使得文字线条粗于砖面的内边界线，形成了中部高突四周凹陷的立体效果。"永宁二年八月作"砖（图3-40）也使用双边界线，但是内外线之间距离较大，使得可书写刻划的空间拥挤狭窄，且砖文使用隶书、字数又少，故将字形拉长，横向点画与边界线相接，略显局促僵硬。这里的边界线对砖面起到一种装饰与规范的效果，但是也限制了砖文书法的自由发展。"元康六年八月十日高综冢子

图3-40 西晋
"永宁二年八月作"砖
《千甓亭古砖图释》
卷九

孙富贵"（图3-41）砖中两边界线之间距离极近，且砖文书法简陋凌乱，体势摇曳，显然没有经过事先安排，字距很近，距边界线空间较大，两者几乎不产生任何联系而彼此孤立。所以此砖文中边界线应该是在刻划、模印过程中由于制作方式而产生，与砖文刻意的装饰性与美化效果没有太大关系。这种类型的砖文在东晋中后期更为常见，其边界线的实用性上升而艺术性降低，砖文书法也更加重视书写内容而忽略艺术效果。

图3-41 西晋
"元康六年八月十日
高综冢子孙富贵"砖
《千甓亭古砖图释》
卷七

单边界线砖文出现较少，或因版模大而砖坯小造成，或因版模四周无其他阴刻线条作为边界线，或因版模四周阴刻边界线与砖坯边界重合。此类现象多出现于三国吴天纪年号砖、东晋末期和南朝砖文中。如"天纪二年太岁在戊戌"砖，边界线极细，砖文点画也婉转纤细，方圆结合，字形略扁但十分开阔，"太"字之上排列紧密，以下相对松散，与砖边界线相接，文字与边界线和谐统一，相辅相成。同时期的"天纪二年史立兄四人葬祝里□"砖也使用单边界线，但砖较薄限制了砖文书法的发挥余地，故隶书字形偏长，主笔收敛，再加上点画粗厚，方折为主，与边界线相接，使砖面显得颇为饱满，有一种呼之欲出的张力。这里的单边界线与砖文相比略显弱化，成为凸显砖文书法的辅助装饰。"永康元年十月二日边光作"砖文几乎初具楷书面貌，字形瘦长，中宫收紧，但是书写随意，字形大小不一，因未经过提前设计而导致字形上小下大，章法上紧下松，砖文刻划于砖面正中，与边界线相隔较远，二者互不干扰，边界线为凌乱狼藉的砖文增添了一份秩序感。

可以这样说，双边界线的模印砖多出现于三国、两晋时期，最初对

砖文起到衬托和辅助的装饰作用，但是由于砖面尺寸有限，在一定程度上也限制了砖文结体的自由发挥。随着模印砖文书写性的不断增强，砖文内容的重要性、砖文书写的便捷性凌驾于砖面的美观性之上，砖文与边界线的呼应减少，两者关系有所割裂。东晋末年至南朝这一阶段，双边界线几乎消失，边界线被逐渐弱化；再加上齐、梁之际工匠书法水平的提升，终于使得砖文独立于边界线甚至是整个砖面而存在，书法的艺术价值得以更好地展现。

三、魏晋南北朝模印砖的纹饰与图案

砖文书法的装饰性不仅体现在自身的点画、结体或章法之中，还体现在砖面的纹饰、图案以及图文的搭配中。魏晋南北朝墓砖中的纹饰和图案大多出现在砖的侧面和端面，呈现图文分离的状态，只有部分砖中图文共为一面，相辅相成，融合统一。目前所见砖上的纹饰大约有十多种，包括多重三角纹、多重菱形纹、网格纹、交叉纹、弧形纹、回形纹、蕉叶纹、莲花纹、星纹、钱纹、兽形纹、人形纹、鱼形纹等，这些纹饰相互组合搭配，形成更加丰富、复杂的图案。

砖文中最常见的是交叉纹，几乎贯穿于魏晋南北朝整个历史时期，以两晋时期使用最为频繁。此纹饰的基础形态是由两根直线互相交错而呈×形，常与界格共同出现，一界格一个×形，连续有几个界格皆使用这种纹饰。有时会有竖线或横线穿过×形交点形成"⋇"形或"⋇"形，如"太平二年八月廿日下邳丁潘作也"砖（图3-42）在端面有两界格的"⋇"形纹饰，"永嘉四年作"砖在侧面有三界格×形纹饰。网格纹在墓砖中也十分常见，可分为直格纹、斜格纹两种。直格纹又称作窗纹，是由水平线和竖直线相交或排列组合构成，如"建兴三年八月十日立作"砖（图3-43）的端面和左侧面皆用直格纹，由两条水平线和多条竖直线均匀相交而成，虽然图案简单，但尽显工整庄重。三国吴时期"万岁"

系列砖的图案化方式与此有异曲同工之妙，即将点画易曲为直，作垂直化处理。"太康六年杨普壁"砖的右侧纹与此相似，"永康元年"砖左侧面也用直格纹，但是并不交叉，竖直线和横直线交替出现，十分新颖。斜格纹也称作斜棋纹、斜方纹等，其最基本的单元为单一菱形，之后向上下左右四个方向有规律地延伸扩展，而布满砖面所要装饰的空间。斜格纹有较为密集者，如"太康十年七月十日陈宝主宜"砖，下端网格排列紧密，有强烈的视觉冲击力；也有较为疏朗者，如"光熙元年"砖（图3-44）

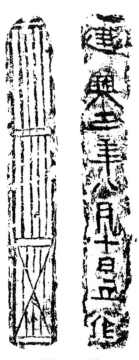

图3-42 三国吴
"太平二年八月廿日下
邵丁潘作也 万年"砖
《千甓亭古砖图释》卷一

图3-43 西晋
"建兴三年八月十日立作"砖
《千甓亭古砖图释》卷十

图3-44 西晋
"光熙元年"砖
《千甓亭古砖图释》
卷九

上端有斜方格，每一菱形单位空间较大，相对开阔自然。虽然多重菱形纹也是以◇作为基本单位，但与网格纹差别较大，往往中心是一个空心小菱形，逐渐在其外围均匀地延展出越来越大的菱形，再通过并列相接或对称的方式进行组合，从而形成不同的图案。如"太康六年丙戌朔十日□□吴制"砖，侧面使用菱形花纹，每一组菱形竖直衔接，颇为精致。多重三角纹与多重菱形纹类似，构型相对单一，以一个空心小三角为中心，三角等距愈来愈大，上下、左右两组三角往往呈对顶状对称排列，如"凤皇元年太岁在辰"砖上端有此类纹饰，单位方形界格内以对角线分割为四个区域，左右区域以三角装饰。"太康九年八月十日汝南细阳"砖使用套叠状的三角纹，较为复杂。

　　魏晋南北朝墓砖中的几何纹饰大都具有装饰作用，使得墓砖、砖文和墓室更加美观华丽。除了几何纹饰之外，还有许多象形纹饰存在，在起到装饰效用的同时，还多了一层美好的寓意。蕉叶纹常在模印砖中出现，图案中间有一条竖线贯穿，类似叶脉，左右两侧有放射性斜线，模拟蕉叶的纹理脉络，寓意"常青""万岁"。若其与"富贵"图案相结合，有"富贵万年""千秋富贵"之意。如"赤乌七年"砖右侧即为蕉叶纹，叶头朝下，排列整齐有序。弧形纹在墓砖中也多有出现，呈对称分布，两对一组，或左右排列，或累层套叠，基础纹饰简单，但可衍生出多种不同图案，并易与其他纹饰相互组合搭配。如"元康六年施冢"砖（图3-45）右侧分为六格，每格皆为套叠形弧纹，左右界格图案相互对称。再如"永安七年乌程都乡陈

图3-45　西晋
"元康六年施冢"砖
《千甓亭古砖图释》卷六

肃冢"砖、"甘露二年八月十七日于何"砖上端纹饰都是弧形纹与交叉纹结合的产物，在生硬严肃的直线中间以婉转活泼的弧线，使砖面的装饰图案更加生动有趣。这一时期的钱纹数量也很多，几乎不见其单独出现，往往与网格纹、三角纹等几何纹饰搭配组合。钱纹的种类包括五铢钱、王莽时期的大泉五十等，没有固定的标准和规范，体现了当时社会经济萧条、货币混乱的状况。

鱼纹砖中"鱼"与"余"音同，隐喻丰盛富余，常与线纹共同出现。"鱼形"的种类也有很多，"见有翅、双脚鱼，多出台州；鲤鱼、比目鱼等多处嵊州。"[28]"太康六年乙巳岁七月制"砖（图3-46）侧面饰五条鱼纹，大小相等，排列紧密，整齐有序，鱼嘴有须，鱼肚有鳍，皆以四条弧线替代，美观精致。砖文中还常出现双雀图案，"雀"字与"爵"字关系密切，寓意加官进爵的美好愿望。吕大临所著的《考古图》中载有"父丁爵"等八件三足器，有考释言：

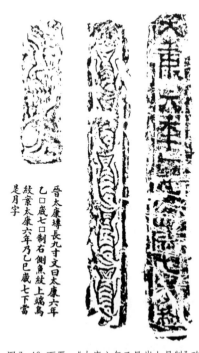

> 今礼图所载爵皆于雀背
> 负钱，经传所不见，固疑不
> 然，今观是器：迹若蜀，后若
> 尾，足修而锐，其全体有象于
> 雀，其名又曰举，其量有容升
> 者，则可谓之爵无疑。今两柱
> 为耳，所以反爵于坫如鼎敦，
> 盖以二物为足也。[29]

图3-46 西晋 "太康六年乙巳岁七月制"砖
《千甓亭古砖图释》卷五

　　"爵"字因器物象形而来，而器物又与雀鸟形象有相似之处。《金文诂林》中对此总结得更加具体恰当：

> 　　金文爵爵之爵字，象爵形，无柱，不从手，其流与尾诚与雀之首尾想象，古人作器，除花纹外更喜仿禽兽之形为器形，今传世铜器亦不乏其例。爵取雀形为之，似无不可。[30]

　　同时朱雀为四方神兽之一，《楚辞》有言"飞朱鸟使先驱兮，驾太一之象舆"，可见朱雀有引道升仙之意。《楚辞补注》进一步点明了朱雀图案的含义："言己吸天元气得道真，即朱雀神鸟为我先导"[31]。剩余的四方神兽青龙、白虎、玄武图案也都在墓砖中出现，其中以龙纹使用频率最高，这与魏晋南北朝道教盛行不无关系。还有个别砖文中出现了佛像图案，如"太平三年岁（在）"砖（图3-47）上端有一双手合一的站立佛像，是目前已知古砖中出现最早的佛像图案。此外，这一时期墓砖中的莲花纹饰、忍冬纹等皆与当时佛教兴起有关。"太康八年八月乙亥朔吴□□"砖端面有人形纹，五官概括，衣着简约，虽然刻划工艺不佳，但寓意深刻。关于人形纹大致有四种来源：一是源自人类自身崇拜，如四川东汉人物生殖崇拜砖；一是源自生活场景再现，如人物宴饮、战争、问道听学等；一是源自镇墓，去除邪灵，如亭长人物、守门武士等；一是源自侍奉墓主亡后世界，如供养人、侍女、骑吹、导从等。另有部分兽面砖，

图3-47 三国吴
"太平三年岁在"砖
《千甓亭古砖图释》卷二

面目狰狞，表情夸张，也起到镇墓之用。如"永昌元年太岁在壬午立作"砖的上下端皆有虎头纹（鬼面纹），工艺精湛但面目可怖，有镇墓安宅的作用。

纹饰与图案共为一面、相互结合的例子相对较少，图案成为砖文书法的装饰物，二者相辅相成，融合自然。这类图文结合情况大致可分为两种，第一种纹饰可能出现于砖文的上部或下部。以斜格纹、网格纹或竖格纹等单纯几何纹饰最为常见，简洁明了；与此相对应的砖文字数也相对较少或字形偏小，为图案纹饰留出空间。如"出赤乌十一年七月廿日作之"砖由于砖面较窄，字数又多，砖文受砖面限制无法伸展点画，有畏首畏尾之感，但"之"字以下用简洁的竖格纹进行点缀，约占砖面四分之一的高度，借此打破砖文书法的平铺直叙，又不喧宾夺主，有画龙点睛之用。再如"建兴三年"砖也同样使用直格纹与文字结合，砖文将圆弧状的点画全部拉直，尽量以水平线代替，字形方整，大小匀一，间距相等，下端的直格纹竖线与横线也均等排列，且最中间的竖线与"年"字的竖画相接，恰为砖文的中轴线，文字与纹饰风格一致，装饰手法十分巧妙。还有部分纹饰较为复杂，往往是两种及两种以上的复合图案，如"永嘉二年吴文"砖用隶书刻成，未经过事先设计与安排，故书写自由而略显凌乱，起收笔不刻意强调，字形稚拙可爱，约占砖面的二分之一。文字上端以钱纹、直线纹、圆弧纹组合而成，钱纹居中，直线以放射状在两端与其相接，两组对称的圆弧纹在左右剩余空间分布，为看似随意的砖文书法增添了几分庄重与华丽。"太康"砖下端纹饰由网格纹、竖格纹与蕉叶纹共同组成，三者中的部分线条相接，气息贯通。"太"字撇、捺伸展，与砖边界线相接，"康"字中部呈闭合状，由大小相等的四小方格组成，与下面的直格纹相互呼应，和谐统一。

图文结合的第二种情况是砖文中部穿插纹饰。如"宝鼎三年岁在丙子陈万世"砖（图3-48），下端"万世"二字中间有花纹与网格纹，"万

世"两字为隶书，"万"字下端的竖画与"世"字末笔的横画都向上挑起，再加上多用方折和方笔，整体风格严肃庄重。砖文中间点缀网格纹和花纹，并以界格分离，与文字章法相似，和谐统一，同时打破了文字因界格限制而产生的僵硬感，为砖文增添趣味与活力。再如"晋立太康"砖中的文字点画较少，"晋立"二字结体宽绰，字形较大，而"太康"二字偏扁，略显压缩，有头重脚轻之嫌，所以中端饱满的三角、菱形组合纹将书法布局欠妥造成的不平衡感中和，使得砖面整体更加自然美观。"太康元年"（图 3-49）砖中的交叉纹与钱纹的组合占据砖面的空间甚至超过文字，

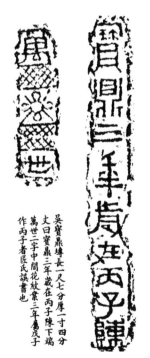

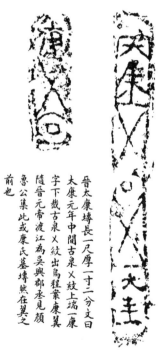

图 3-48　三国吴
"宝鼎三年岁在丙子陈 万世"砖
《千甓亭古砖图释》卷三

图 3-49　西晋
"太康元年"砖
《千甓亭古砖图释》卷四

"太康"二字略大，"元年"二字偏小，从视觉效果上来看文字成为了图案的附属，书法的艺术性妥协于砖面整体的装饰性。上文曾经提到过)(纹作为分界线的例子，另有一些其他纹饰也起到了同样的分割作用。如"元康五年八月廿日董助作万岁"砖中"万岁"二字之间隔以斜线纹，"咸康八作"砖中每字之间亦隔斜线纹，皆起到分离砖文的界格效果。所以当砖文中间出现较窄的简单几何纹饰时，往往充当界格，对砖面进行等距分割。若砖文中段出现大面积的复杂纹饰，多起装饰和美化的作用。

综上，装饰性较强的模印砖文大多属于三国、西晋时期。为了砖面整体的美观效果，制砖工匠不惜解散文字固有的结体、改变点画的形态、利用界格和边界线以达到他们所预期的整齐有序与和谐统一。同时由于官府对工匠世守其业的严苛要求，在制砖匠人这一群体内部形成了文字图像化的固定式样，"万岁""万岁不败"系列砖装饰手法的相似性便是极好的证明。除此之外，砖面还存在一些纹饰和图案，有的与文字同面，有的在另一侧面或端面。这些图像并不是随意添加的，而是与砖文书法相互呼应，融为一体，同时还起到弥补砖文书法缺失的作用。

第三节　魏晋南北朝模印砖书法中的文字问题

魏晋南北朝模印砖文使用的字体颇具特色，常常汇聚多种字体的构型特点于一身。这除了受到当时整个大环境中字体演变的影响外，砖面形制的限制对字体的构型也产生重要影响。而这种模糊性、综合性的字体也与模印砖的书法风格密不可分。模印砖文的书写主体多为工匠，其文化水平较低，所识文字不多，所以常常出现误写现象。这种砖文中的异体字、俗字或者因多种缘由造成的文字构型改变、点画增省、字形讹误等现象都可归入"砖别字"范畴。刻划砖文中也有砖别字存在的现象，

但是其出现的主要原因是刻划草率而造成，与模印砖相比有所差别。同时由于两者的制作主体不同，砖别字的表现方式不同，所以无法进行统一梳理。故选取产生原因更加复杂的模印砖文进行考察。此外，模印砖文还因其制作方式的特殊性出现了反书现象，根据发生反书现象的具体文字进行统计，可以发现存在"无意义反书"与"有意义反书"两种不同性质的文字现象，需要分别探讨其中的内涵和产生机制。

一、"一体两用"与过渡性字体：魏晋南北朝模印砖文中的字体演变

秦朝末年至西汉初年，隶书发展迅速，并替代了小篆的官方文字地位。西汉时期，首先由隶书演化出了较成熟的章草；约于东汉中期，已有早期楷书出现；东汉后期至东晋时期，行书也逐渐发展。草书、楷书、行书的纷至沓来，基本完成了书法史中所有字体的演变，书法笔法也因此得到很大发展，魏晋南北朝成为中国书法史上重要的字体变革期[32]。这一时期模印砖文书法中出现了多种字体并存的现象，包括篆书、隶书、楷书等，以及介于以上三种字体中间的过渡字体。冯登府在《浙江砖录》中便提到了这一问题：

> 案六朝砖文皆在篆隶之间，无楷书者，阮相国《挈经室内》三集"永和、泰元砖字拓本"跋曰：此砖新出湖州，近在兰亭前后十数年，此种字体乃东晋民间通用之体，墓人为圹，匠人写坯，尚皆如此，可见尔时民间尚有篆隶遗意，何尝似羲献之体。……余所见六朝砖文皆在篆隶之间，惟泰和三年砖"和"作"龢"，近兰亭体，梁大同九年砖全用正书矣。[33]

冯氏认为六朝砖文中的字体皆在篆书、隶书之间，并没有完全成熟

的楷书，之后又引用阮元在永和砖、泰元砖拓本上的题跋，说明这种字体属于民间所用，不能和王羲之、王献之等文人士大夫的书法同日而语；砖文书法中的楷书字体至南朝梁大同年间才正式形成。冯登府的观点有一定道理，但是并未具体解释模印砖中的字体到底有何特点以及如何演变而来，所以需要联系出土实物、流传砖拓以及书论文献进一步探讨。同时，由于砖文范模以契刻为之，无法自由地进行使转省改，所以几乎不见草写字体。

（一）"一体二用"现象：尚方大篆与旧体铭石书

两汉时期模印纪年砖使用篆书最多，三国吴至西晋早期的一些砖文中也有篆书存在，按其书法风格大致可分为两类。一类延续秦汉小篆风格，结体瘦长，重心偏高，篆法规范对称。如"黄龙元年宋氏作"砖以圆润婉转的弧形线条为主要特色，中锋行笔，部分弧形笔画由粗到细，作悬针状收笔，个别横竖交接处使用方折，结体长方，重心靠上，字形大小统一，章法匀称，端庄秀丽中不失厚重。

另有一类篆书，字形方整、线条直折匀一，可称之为"尚方大篆"（图3-50）。所谓"尚方大篆"，唐韦续《五十六种书》中"第三十五种"有言："尚方大篆，程邈所述，后人饰之以为法焉。"[34] 元代郑杓《衍极·书要篇》中言："篆有垂露、复书、杂体"；与其同乡、同时期的刘有定注释为："篆书之别十五。曰上方大篆，籀书也。"[35] "上方"即"尚方"；所谓尚方大篆，即"前

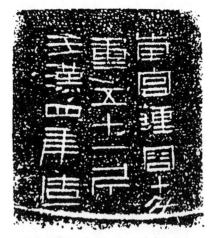

图3-50 尚方大篆 西汉《南宫钟铭文》
《西安三桥镇高窑村出土的西汉铜器群》，
《考古》，1963年第2期

汉时尚方工人题署之书，其体大于古隶，当程邈之述书，使圆者方，后人又饰治之"[36]。丛文俊进一步明确了尚方大篆产生的时间、用途以及特征，他说"所谓尚方大篆，应即皇室所做器物上面的题铭书体之名，以汉代皇室用器题铭例之，其书体应该是篆隶间杂、体式方整精严的式样。"[37]故本文结合以上文献和观点，认为尚方大篆最早产生于西汉时期由皇室尚方机构监制的青铜器中，点画平直，结体方整，使用篆法，后出现于砖瓦陶文中，字形未变，以篆书为主，偶用隶法，具有很强的装饰性。如"宝鼎三年吴兴乌程所立灵"砖（图3-51），单边界，几乎将所有的点以水平或垂直线条代替，与砖边界相接，其中"吴"字、"乌"字为典型的篆书写法。"太康五年岁在甲辰作"砖比较特殊，"太康五年岁"五字与"作"字皆为典型篆书，个别字中有斜线出现，剩余的"在甲辰"三字为隶书，但整体风格依然以篆法为主，匀一方整，应归属于"尚方大篆"范畴。

图3-51 三国吴
"宝鼎三年吴兴乌程
所立灵"砖
《千甓亭古砖图释》
卷三

　　"尚方大篆"与"缪篆"有相似之处。"缪篆"最早见于《汉书·艺文志》："六体者，古文、奇字、篆书、隶书、缪篆、虫书，皆所以通知古今文字，摹印章，书幡信也。"[38]暂且不论"缪篆"名实之由来[39]，针对其字体特征，清人袁枚的解释十分到位：

　　　　秦书八体，五曰摹印；汉定六书，五曰缪篆。缪篆即摹印所用也。古文二篆繁简不同，而结构皆圆，以篆刻印，宜循印体，则变圆即方，分朱布白，屈曲密填，有绸缪之象焉。[40]

虽然缪篆"变圆即方""屈曲密填"的特征与砖文中的"尚方大篆"有相似之处，但是其性质在于变篆，字形体态随印形、字数等变化而做多种变化安排，面目纷纭歧异，在某种程度上可以认为是复杂化的尚方大篆。篆书文字因印章和青铜器载体不同，有了自己独特的风格，进而产生不同的称呼，体现了字体演变进程中"一体二用"现象。

"铭石书"的概念有广义和狭义之分。广义的铭石书即铭刻于碑碣的文字，起到记载史事、歌功颂德、昭示天下等作用，需要使用庄重典雅的官方字体。所以元代郑构有言："古之铭石，典重端雅，使人兴起于千载之下。"[41] 这就意味着每个朝代都有自己的铭石字体，夏、商、周时代石刻罕见，所以青铜器上的金文发挥了"铭石书"的作用，可以说大篆就是这一时期的铭石书。春秋战国时期钟鼎彝器逐渐失去了仪礼意义和社会功用，书法的载体愈加丰富，先秦的《石鼓文》可以算最早的铭"石"书，这一时期的官方字体为小篆。立碑风气在两汉时最为盛行，石刻书法也随之达到鼎盛，所用字体为隶书，六朝石碑也一直沿用隶书为铭石字体，但是受到楷书演变的影响，这时的铭石书中已经出现楷化痕迹，不是典型的八分隶书了。北魏、隋朝和唐朝的碑刻则以楷书刻石，楷书就是这一时期的铭石书。所以从广义的角度而言，铭石书可以为大篆、小篆、隶书、楷书，甚至可以为介于这些正体之间的过渡字体。

狭义的"铭石书"最早出现于于羊欣的《采古来能书人名》中，依他所言，锺繇善三体，以铭石书为最妙：

> 锺书有三体：一曰铭石之书，最妙者也；二曰章程书，传秘书、教小学者也；三曰行狎书，相闻者也。三法皆世人所善。[42]

曹魏时期，八分书被尊为"铭石书"，成为专用于碑碣的庄重书体，锺繇所善铭石之书为隶书无疑。与此同时，广大下层民众所使用的文字

还停留在原有的观念和习惯上，字体呈现滞后状态，故将此情形下的字体命名为"旧体铭石书"，这是基于狭义铭石书而言的。"所谓旧体铭石书（图3-52），我们特指有别于东汉碑刻八分隶书的早期铭石隶书。"[43]这种字体由尚方大篆与八分书结合发展而来，字形方正，线条直折，粗细匀一而不为波挑。如"五凤元年八月十八日造万岁"砖多将点画易为垂直或水平线，字形方整，力求横向、竖向点画之间的匀一相等，几乎已是隶书的构型，但是"凤"字还保留一定篆法。"凤皇三年施氏作甓富贵"（图3-53）砖也用隶法，但是没有典型八分书的蚕头雁尾、波挑波磔、横向取势，点画细劲平直，结体方正规整，字距紧密。这类旧体铭石书自三国至两晋时期皆有，三国、西晋早期的旧体铭石书与尚方大篆更为接近，秩序感、设计感更强；而西晋末期与东晋时期的旧体铭石

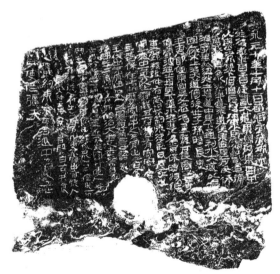

东汉永元十年　张仲有修通利水大道刻石　　　西汉河平三年　孝禹碑
河南省博物馆藏　　　　　　　　　　　　　　山东省博物馆藏

图3-52　旧体铭石书

书所体现的八分隶书特征更加明显，出现了部分有弧度的线条，点画之间排列均匀的要求也有所放宽。

"旧体铭石书"与"古隶"有相似之处，但是两者概念是有所差异的，所以有必要明晰古隶的概念和构型特征。裘锡圭在谈论汉代隶书的发展时，提到了关于"古隶"的相关看法：

> 汉隶形成之前的隶书称为秦隶。秦隶也称古隶。由于秦隶也包括汉隶形成前的汉代隶书，称它为古隶比较合理。要注意的是古隶这个词有歧义。它也可以用作跟楷书的别名——"今隶"相对的名称。这种用法的"古隶"跟一般所说的隶书同义。[44]

图 3-53 三国吴
"凤皇三年施氏作塼 富贵"砖
《千甓亭古砖图释》卷三

古隶也可称为秦隶，是典型的八分隶书形成之前的字体，不仅包含秦代的隶书，还包括战国、西汉时期的一些隶书。但需要注意，古代的字体名称并未完全确定，对于"古隶"的现代定义不能与古代文献中的"古隶"相混淆，因为它可能还指代与"今隶"（楷书）相对的隶书概念。湖北云梦睡虎地秦简（图 3-54）、湖南里耶秦简等战国、秦代以及西汉时期的残纸帛书墨迹都是古隶的典型代表。曾有学者针对这些墨迹总结过古隶的基本特点：一是篆草并见；二是改变篆书笔画体势，简化偏旁形体；三是波势与挑法开始发生，不过秦隶一般竖向伸展，与汉隶横展有别。[45]

除简牍、残纸之外，金文中也有古隶存在的现象，但是其主要特征在保留一定篆法的基础上，表现为规整的方正体势以及笔画方折的彻底性。由此，可以认为古隶还遗留有篆法的痕迹，尚未形成"横平竖直"的结构形态，在战国末期便已经出现，结体理据与篆书相似，区别于典型的八分书结构，体势、用笔也有所差异，但是整体面目却与秦篆不同而接近于隶书。

可以说旧体铭石书的构型理据与古隶和八分书都具有相似性，大致介于两者之间。但是它与古隶和八分书的点画形态却有极大的差别，字形也不尽相同。依此看来，又不能简单地以一种字体名称概括模印砖上的文字。同时，因为以秦简为代表的古隶、以

图3-54　战国至秦代
云梦睡虎地秦简（局部）
湖北省博物馆

东汉碑刻为代表的八分书以及以模印砖为代表的旧体铭石书，其载体简牍、石碑、砖的质地、尺寸、书写规则都有所差异，即使是同为古隶或八分书，在每一种载体上也各有特色。所以在不同载体上、不同场合中，原本同一构型理据或相似构型理据的字却有了不同的名称，这就是所谓的"一体二用"。王国维对此有更为明晰的阐释：

自许叔重序《说文》，以刻符、摹印、署书、殳书与大小篆、虫书、隶书并为秦书八体，于是后世颇疑秦时刻符、摹印等各自为体，并大小篆、虫书、隶书而八。然大篆、小篆、虫书、隶书者，以言乎其体也；

刻符、摹印、署书、殳书者，以言乎其用也。[46]

模印砖中的字体与石刻中的"旧体铭石书"虽然载体也不同，但是书法风格相距不大，字法相同，且刊刻工具和材质也有相似之处，所以"旧体铭石书"也可代称模印砖中的这类字体。

尚方大篆与旧体铭石书的情况相似，是介于小篆和古隶之间的一种字体，但是由于其载体、制作方法的特殊性，造成了它在点画、结体上看似无法与小篆或古隶相承接的现象，这也是"一体二用"的表现。三国、两晋时期，部分模印砖中的字体与尚方大篆相似，所以不再因载体不同而更换名实。同时，"体""用"之间的区别在一定程度上是指点画与结体上的区别，故"一体两用"也兼含了书法艺术的色彩。

（二）模印砖文字体演变的过渡性：从隶楷到楷书

"隶楷"并不能算作一种成熟的字体，更应该当作两种字体演变过程中的过渡性阶段。裘锡圭对隶楷的产生以及隶楷演变为楷书的过程描述得十分清晰：

> 两汉时代通行的主要字体是隶书，辅助字体是草书。大约在东汉中期，从日常使用的隶书里演变出了一种比较简便的俗体，我们姑且称之为新隶体。到东汉晚期，在新隶体和草书的基础上形成了行书。大约在汉魏之际，又在行书的基础上形成了楷书。[47]

八分隶书在东汉时期完全成熟，有比较明确的书写规范，需要有蚕头雁尾的装饰，匀整妥帖的结体，排列整齐的章法，这样就造成了书写的费时费力。在这种情况下，逐渐演变出了一种有别于古隶、八分隶书的简便俗体，裘锡圭称其为新隶体，也就是所谓的隶楷。它没有隶草的连带笔意却吸收了隶草诸如尖撇的笔画特征，也省略了八分隶书修饰性的

波挑和波磔，呈现出向楷书过渡的痕迹。但是楷书的形成并不是仅这一条形成轨迹单线发展，还有另一种演变的可能性。秦朝末年在古隶的母体中产生了隶草，经过规范和美化又衍生出章草和今草，为了兼顾迅捷性和识读性，经过东汉时期刘德昇等人的整理，形成了另一种新字体——行书，这一演变过程在下一章还有更加详细的讨论。大量的书论中都记载锺繇为最早的楷书家，观察其相传的刻帖书法，虽然存在临本的可能性，但也不难看出锺繇楷书与早期行书的亲缘关系，舍去早期行书中点画之间的连带，将横画缩短、收笔处取顿势，同时多应用捺笔、尖撇、硬钩等点画，就诞生出早期的楷书。甚至可以这样认为"早期的楷书是早期行书的一个分支"，至东晋时期才完全成熟。三国至东晋的模印砖中常见的为隶楷字体，一是受到字体演变的影响，一是因墓砖的长条形制、内容字数有限，为了填满砖面而拉长字形，部分点画还存在隶意。至南朝时，模印砖中才出现比较典型的楷书，结体瘦长，有明显的露锋起笔、侧锋方折、硬钩和尖撇。

　　西晋"永宁元年七月十六日莫奉作"砖结体偏瘦，几乎没有过分舒展的主笔，点画细劲，不见明显的蚕头雁尾用笔，其势态已向垂直方向发展，字形中宫收紧，呈现出向楷书过渡的迹象。但是字形不稳，有缺笔和误刻现象，书法水平一般。东晋"晋隆安二年戊戌仲秋月易阳建"砖使用的也为隶楷书，相较前砖的主笔更加收敛，皆在每字的外轮廓之内。"年"字、"仲"字的首笔都出现一揭直下、前粗后细的尖撇，"月"字的末笔也有硬钩存在，这皆为楷书的典型用笔。但是其余点画较细，以中锋为主，无法看出其他笔意，同时结体方整，中心偏下，整体风格古拙质朴。东晋"永和三年八月十日作王惠平者也"转折处出现圭角，字形较长，结体内撅，已是楷书模样，且字与字之间距离较大，十分疏朗，算得上比较上乘的楷书模印砖。此砖另一侧面模印的"王惠平者也"与其书风相似，推测为一人书写，还可见隶书痕迹，所以这也能反映出当时楷书、

隶书同时存在的现象。南朝宋"宋元嘉廿二年岁乙酉沈麻雁 沈麻雁冢"砖（图3-55）上的文字结体瘦长，隶书笔意几乎消失殆尽，尤其是首字"宋"中宫收敛，呈纵向结体，捺画能够看出由轻到重、收笔处重按平出的笔意，虽然点画还比较凌乱，每字的字形还不算稳定，但不可否认已经是较为典型的楷书面貌了。

二、魏晋南北朝砖别字释例

在前文已经多次提到墓砖的制作者为工匠，而模印砖需要先刻范模、然后压印于未干的砖坯之上，再送入窑中烧制，所以刻模范者也是工匠的可能性极大。而当时的工匠往往处于社会底层，文化素养较低，存在不识文字现象。所以在模印砖中常常可以看到因工匠的书写失误而造成的别字。除此之外，魏晋南北朝社会动荡，政权纷迭更替，秦汉以来"书同文"的文字规范现象被打破，大量异体字在这一时期流行，所以砖上的别字也可能是在如此时风之下而产生。另外，部分模印纪年砖书法以美化和装饰效果为首要目的，文字的点画、结体常常出现增繁、减省、挪移等诸多状况，是工匠在明知此字错误的前提下而有意为之，故暂且不算作砖别字范畴。

图3-55 南朝宋"宋元嘉廿二年岁乙酉沈麻雁 沈麻雁冢"砖《千甓亭古砖图释》卷十五

"别字"一词自古有之，《后汉书·尹敏传》中有言："谶书非圣人所作，其中多近鄙别字，颇类世俗之辞，恐疑误后生。"[48]清代顾炎武的《日知录·别字》中也提到相似观点："别字者，本当为此字而误为彼字也，今人谓之白字，乃别音之转。"[49]可见别字应为误写或误读的字，它包括了俗字和异体字。唐代颜元孙的《干禄字书》把汉字分成俗、通、正三体，并在该书的序中对俗字和正字有进一步解释：

自改篆行隶，渐失本真。若总据《说文》，便下笔多碍，当去泰去甚，使轻重合宜。……具言俗、通、正三体……所谓俗者，例皆浅近，唯籍帐、文案、券契、药方非涉雅言，用亦无爽。倘能改革，善不可加。所谓通者，相承久远，可以施表奏、笺启、尺牍、判状，固免诋诃。所谓正者，并有凭据，可以施著述、文章、对策、碑碣，将为允当。[50]

由此可知，所谓俗字是一种有悖于法度的字体，其造字方法也与六书标准有一定差异，多流行于平民百姓之间，适用于民间的通俗文书。颜氏所言"通者"也包含俗字概念，只不过其使用范围更大，流延时间更长。异体字是近代才产生的概念，具体指同一文字系统中形体不同而记录的词音义完全相同的一组字。毛远明在《汉魏六朝碑刻异体字研究》中进一步强调异体字是从字词关系的角度提出来的，应具备两个基本要素：必须是具有两个或者两个以上形体有部分甚至全部差异的一组字；所记录的必须是音义完全相同的一个词，即几个文字符号记录语言中的同一个词，各形体之间没有音、义、用法上的差别，是字词不对应的产物。[51]由此可知，异体字和俗字中互有重叠的部分，但是都不能完全囊括彼此，且除了这两者之外，别字中还有一些其他概念存在。

陆明君在《魏晋南北朝碑别字研究》中对"碑别字"做出解释："异体字及俗字通常是被人们认可或默许了的某字的另外的写法，具有相对的稳定性；而碑志中的变体文字除异体字与俗字外，多数是五花八门的偶尔出现的讹形字或随意增减笔画部件及变换结构的字，还有笔误或误刻、漏刻笔画而形成的字。"[52]本文采用陆明君的观点，砖文中的异写别构字错综复杂，无法简单以异体字或俗字概括，所以在没有形成完全统一和明确的定义前提下，暂用"砖别字"这一类化"碑别字"而来的学术术语称呼。砖文作为记录语言的载体，其文字在演变过程中出现一字多种写法的变体，也是方块字未完全成熟之前的突出特征之一。现以

《千甓亭古砖图释》《清仪阁所藏古器物文》《古砖经眼录·江西篇》《有虞故物——会稽余姚虞氏汉唐出土文献汇释》等不同作者、不同时期、不同地域的砖文著录，以及近代考古报告中所载的砖文为例，讨论其中的别字现象，以增强所选文字释例的信度和广度。

（一）并笔

林沄《古文字研究简论》有言："古文字简化中还有一种起源很早的现象。可称为'并划性简化'。即把原来分开的两个偏旁中的某些线条重合起来，这种现象在商代就已经出现了。"[53]魏晋南北朝模印砖文中也存在较多并画现象，不仅在分开的两个偏旁中出现，同一字内部也时有发生。如"永康元年岁在戊申吴作"砖中的"永"字写作"𠂢"，第一笔点以横代替，竖钩与左侧横撇并画，将两笔画合二为一；"永和八年廿三日作"砖中的"永"字写作"𣅂"，第一笔点以横画代替，横折钩、横撇的横都与第一笔相并，右侧撇、捺与中部竖向点画相连，所形成之字如果脱离砖文的文字语境，很难辨认出具体字形。再如"太康三年八月八日千世万岁平安富贵"砖中"富"字将第一笔点省略，"宀"下的"一"与"口"合并，"口"两笔竖画出头而与"宀"相接；"贵"字下方的构件"贝"与中间横线合并，本应有五横而省略为四横。

（二）笔画的交接与连断变异

魏晋南北朝模印砖文中的部分别字并没有改变造字法或省略、增加构件，而是在笔画衔接处因点画的连、断、相交、相离或相接产生变异。这种情况大都由制砖者在书写或刻划砖坯时的主观原因造成，是偶然发生的点画误写。此类砖别字与正字差别并不大，易于辨别。

安— 𠂱 "永安二年倪氏造作"砖中的"安"字，其中的构件"女"将左右两笔弧线穿过部件"宀"，而省略之上一点。

寅— 𡨄 "元康四年九月大岁甲寅晋故中郎汝南冯氏造"砖中"寅"字的部件"由"本应仅仅与其上短横相接，但此砖中"由"字的竖画穿

越其上短横而与"宀"相接。

岁—点 "庚寅岁桓仆"砖中的"岁"字将其上"止"部件中的横画不写出头而作"山","戉"字中的撇画和斜钩写出头与"山"相接。《说文·步部》:"岁,木星也。越历二十八宿宣遍阴阳,十二月一次。从步,戉声。律历书名五星为五部。"汉代隶书碑刻如《曹全碑》《张迁碑》已经将该字的下半部分写作"止",《华山庙碑》中省写为三点。此砖中的"岁"字沿用《华山庙碑》的写法。

康—累 "元康八年八月廿六日宣作"砖中的"康"字,其中构件"隶"在第一笔横与第二笔竖交接时将竖画延长而与构件"广"相连。

所—所 "太康三年七月廿日蜀师所作"砖中的"所"字为形声字,从斤,户声,小篆写作𣂰,隶变之后部件"户"与部件"斤"共用一横,写作**所**(《乙瑛碑》)。此砖文中的"所"字沿用汉碑写法,但"户"字撇画缩短而不出头,也不与横画相接,写作"口"。东晋"晋咸和九年八月虞日齐所作"砖中的"所"采用相同方法,写作所。

月—丹 "元康五年八月六日作"砖中的"月"字第二横极长,将横、竖相接之处改为相交,与"丹"字易混淆。从此横的形态来看呈现中间粗、两端略细的特征,推测是工匠在刻范模时不甚仔细,将刀冲出所致。

(三)偏旁讹混

毛远明将"讹混"定义为:"在汉字系统中,本来文字形体并不相同,可是或因文字书体变化,或因人为错误,若干文字形体的某些部分甚至整字变得相同。"[54]他还进一步解释讹混也是一种变异,属于非理性的、错误的混用。魏晋南北朝模印砖文中的偏旁讹混现象较为普遍,常发生在形声字、会意字中,因偏旁之间十分相似而发生混淆。陆明君认为这一时期的文字失去象形性而成为抽象的符号,文字的讹变使原本毫不相干的偏旁变得形近。[55]制砖工匠并没有文字形符的内在字源意识,混乱由此出现。

亻与彳的讹混最为常见。《字源》中所言"彳":"象形字。甲骨文、金文'行'字作'彳',像四面通达的道路之形。彳为行字左半,一般只作为偏旁,表示与道路或行走有关的意义。甲骨文、金文中彳旁与辵、止、走、行等旁常通。作义符时左右无别,但以居左为多,后世逐渐固定到左边。"[56]彳与行走、小步之类含义有关。而"亻"与"人"同,《说文解字》中解释为:"天地之性最贵者也。此籀文。象臂胫之形。凡人之属皆从人。"[57]虽然亻与彳就相差了一撇,但是其含义却大相径庭,对于不通文字构意者而言,容易仅从造型的角度将两者张冠李戴。如"永嘉七年癸酉皆宜市价"砖中的償字,以及"太和三年六月廿日虞作"砖中的作字,都是以亻作彳。以彳作亻的情况也有发生,如"建衡三年五月廿日衡氏造作"砖中的衡字等。

"壁"字为形声字,从土,辟声。该字在模印砖中的偏旁讹误现象较为常见,《说文》有言:"壁,垣也。从土辟声。""壁"字的上下或左右结构不定,声符"辟"中的"辛"字写法也出现变异,如"天纪二年太岁 所作壁"砖中的壁字上部分右边构件比"幸"多一横,"太康三年七月造作壁"砖中的壁字和"太康四年柯君作壁"砖中的辟字都将偏旁"辛"写作"幸"。"辛"与"幸"二者意义虽然相去甚远,但是字形十分相近,再加上行草书中"丷"可以"—"代替,所以工匠在书写时将其讹误混用也是可以理解的。与此情况相类似的还有"甓"字,"太康二年岁在辛丑 施甓万岁"砖中的甓字也将"辛"与"幸"旁讹混。

阝与阝来源不同,阝同"阜",有"大陆,山无石者"之意,故从"阝"之字皆有都邑、区域等意思。卩或作卩,像跪坐之人形,后用作瑞信、符节,从"卩"之字皆有叩跪、命令之意。二者因字形相近,时有混淆,如"建安叩头叩头"砖中的"叩"即写作邙,"太元二年岁在丁丑晋故海朐令郎中虞君玄宫"砖中将"郎"写作郎。

董—董 "夫人董氏全德播宣 子孙炽盛祭祀相传"砖中的"董"

字将构件"重"替换为"童"，"董"与"童"字形相似。段玉裁在《说文解字》注中有言："（童）亦作董。古童、重通用。"王筠句读："至董卓时童谣云'千里草何青青'。知董之董，自东汉始矣。"[58]

（四）减省点画、部件

汉字的演变一直以简易、便利为源动力，隶变之后逐渐失去象形性而更加趋向符号化，但与此同时也需要保证文字的可辨性与区分度。所以在这一前提下，减省是魏晋南北朝砖文中最普遍的文字现象。其中省略个别笔画是砖别字最基本、最直接的表现方式。

程—程　"永安七年乌程都乡陈肃冢"砖中的"程"字右下部的"壬"首笔撇省略而成"士"。"程"的小篆写法为"程"，隶变后写作"程"，东汉隶书碑刻《曹全碑》《校官碑》等石刻中大都采取此类写法，而秦《睡虎地秦简·效律》中也有省略撇画的程存在。可见这种省笔写法自战国一直延续到魏晋南北朝时期，出现于追求书写高效、快速的手写体中。

惠—惠　"咸和元年太岁丙戌八月□日　莫惠长"砖中的"惠"字的首笔横省略，并不影响字意。

道—道　"永嘉元年六月十日立功　吴兴乌程俞道兄弟"砖中的"道"字省略中间"目"这一构件的后两笔。

宣—宣　"元康八年八月廿六日宣作"砖中省略"日"的末笔而与最后一笔长横相接，省略此横画。

康—康　"咸康元年八月"砖中将"康"下的四点省略为左右两点。

宜—宜　"元康元年陈钟纪作富贵宜子孙"砖中"宜"字的首点省略，又将"且"部件中的一横省略。"宜"字甲骨文为"宜"，金文为"宜""宜"，容庚《金文编》认为该字像置于且（俎）上之形，推测可能与"俎"为同一字，表示放祭品的礼器。《说文》言："宜，所安也。从宀之下，一之上，多省声。"[59] 徐锴《系传》进一步解释："一，地也。既得其地，上荫深屋为宜也。"[60] 引申为心安、适宜、相称等意，隶变

后为"宜"。"宀"表盛放的器物,"且"表牛、羊肉等祭祀品,为了追求书写便利,东汉时期的隶书中就已经常将"宀"写作"冖",但并不影响其表器物之意,这种写法一直延续到魏晋南北朝的砖文中。

神—神 "吴故庐陵太守虞君 神明是保万世不利"砖中的"神"将右边部件"申"中的横省减而成"中"。

优—優 "优"字原作"優","憂"为该字的声符兼意符。此字十分复杂难写,工匠或因为不识字、不明晰该字写法而将短横和部件"心"省略,也或许为了砖文书法整体的和谐统一,在不影响文字识读的情况下采取了如此减省构件的方式。

从以上多种例子中可以看出砖文点画和构件的省减具有一定的规律性,省略的部分往往是字中无关紧要的点画,或多个相同点画同时出现,将相同点画之中的一至两笔省略。其中省略短横的情况最多,因为魏晋南北朝时期的砖文普遍为隶书,字形偏扁,横向点画多而纵向点画少,故常将并列的多个短横省去几笔,并不改变字意,也不会与其他字混淆。同时,由于并列的相同点画太多,个别文字繁复难认,而书写、刻划砖文的工匠往往文化水平较低,所以也难免出现省减讹误现象。

(五)增繁

汉字的演变趋势本应是趋简祛繁,增加书写的速度和效率,但是这一过程中增繁一直与其相伴。究其原因,有的是从书法艺术角度而言,为了使得字形美观,整体和谐统一,对于书法实践具有一定启发意义,这类情况已在上文讨论过,暂且不议;除此之外,还可能是为了增加文字的区别度,或者突出表意、表音功能。但在魏晋南北朝砖文中,增繁现象多可归于书写惯性造成的笔误或书写者对字形不甚熟悉、模糊不清而导致讹误。

益—益 "晋故虞府君益都县侯玄宫"砖中的"益"字将上下两部分之间多添一笔"一",且将本应为两点的笔画以撇、捺代之。"益"

的甲骨文作"⚱"，表示皿中有水，水满外溢，以数量不等的小点表示水滴。两周时"皿"形变得低、浅，水滴多为三个，金文作"益"，似乎可以为"益"字中增添的"一"画提供源头和理据。但是自两汉时期隶变后的字形大体稳定，皆作"益"（《熹平石经》），所以延续至魏晋南北朝时期字形应大致统一，出现增繁现象应属于工匠讹误造成。之后南朝刘宋孝武帝大明二年的《爨龙颜碑》和北魏神龟二年的《元腾墓志》中也出现过类似写法，推测由于两晋时期不规范书写的影响，使得以后朝代将这种讹误延续，形成了该字"将错就错"的别字写法。

堂—堂　"梁大同六年作　诱法师明堂"砖中将"堂"下之"土"以"玉"代替。"堂"字本义为"坛"，即人工筑成的方形土台或屋基。《说文》言："堂，殿也。从土，尚声。"《玉篇》进一步说明："堂，土为屋基也。"这种别字写法比较常见于北魏时期的《张黑女墓志》《元华光墓志》《寇演墓志》《元怀墓志》《元诊墓志》等墓志中。此砖虽为南梁之物，该字写法或受北魏墓志影响而为之，在北魏、南朝时期流行。后隋代智永的《真草千字文》以及《张达墓志》皆将构件"土"写作"玉"，应该是由魏晋南北朝时期砖文和墓志中以"玉"为底的"堂"的别字发展演变，省略首笔"一"画而成[61]。

（六）简繁共用

砖别字的具体情况十分复杂，需要因砖而议、因字而议。同一个字不仅仅是单一的省减或增繁，有时可能二者共同出现。

富—冨　"富贵宜官舍"砖中的"富"字将构件"田"中的竖省减，添加横画而成"目"，并将"目"与"口"相连，首笔点也一并省略。篆书点画"宀"隶变后为"宀"，一般以"宀"作为部首的字都会将此构件书写完整，而"富"字却时常将首笔点去掉。先秦古玺最先出现此省略情况，后秦汉砖文亦有。古玺、古砖书法多以平直的竖线或横线进行创作，故可以推测省略"、"的初衷是为了印面和砖面的美观、统一，

后来这种简省方式逐渐流行起来，即使在装饰性比较弱的此砖中也延续了省"、"画的写法。另有一些并不强调规整、统一和装饰性的墓志和碑刻中也出现省略首"、"画的"富"字。

和—和　"永和七年　长宜"砖中的"和"字，省略构件"禾"的右点，将部件"口"中增加一横。

建—建　"宋元嘉廿三年大岁丙戌八月朔十八日虞元龙建"砖中的"建"字省略一横，在右侧多添一点，不改变原字造字原则，不影响辨识。《张玄墓志》《姚伯多兄弟造像》《元始和墓志》以及《爨龙颜碑》等北魏、南朝石刻墓志中也常出现多添一点的情况；唐朝李邕、元代赵孟頫的书作中依然延续此写法；清代赵之谦进一步改良，以点代横，加上多添的一点，使得"建"字中共存在两点，写作"建"。可见"建"字简繁共用的讹误自魏晋南北朝时期开始流行，与正字一起流传，至明清时期又增新变化，虽不影响识读，但已改变了原字的造字理据。

（七）以简笔代繁笔

娄—娄　"娄尹"砖中的"娄"字为形声字，原本从女，𦰩声。许慎在《说文》中误把声符离析为"母""中"，后根据《说文》隶变为"娄"。此砖中将"母"省略为"中"，将"中"以简单的"／＼"代替。后孙过庭《书谱》等草书法帖中出现"娄"的简化写法。

沿—沿　"太和二年余姚北乡虞翁冢翁兄沿所立是"砖中的"沿"字以两点代替"几"构件，以"△"代替"口"。与此相似的以简笔代繁笔的方法也出现在"会稽孝廉晋故郎中周君都船君子也"砖中，"船"字的"舟"旁以"月"代替，右侧的"几"部件与"沿"相似省略为两点，写作"船"。

县—縣　"泰始三年县官作"砖中的"县"字的楷书字形从木从系从目，将"木"形移至"目"下，写作"縣"，是汉代隶书和《说文》小篆二者的结合。此砖中的"县"字省略"目"中一横，"系"部之下

的"小"简化为两点。

(八) 构件换用与约取

魏晋南北朝砖文中也时常出现构型较为复杂的文字，工匠往往为了书写便捷，或因工匠自身文化修养的限制而对字形记忆不准，常常将字中的某些复杂部件用简单的部件代替，或者依其大概形构而取之。但是两者在本质上有所差异，"前者属于原形与他形的代换，约定俗成，式样较为稳定；而后者则是对原形的改易，体现为很大的随意性和式样不固定的特征。"[62]

嫂—媭　"太康八年七月廿日虞氏葬嫂甓　虞氏葬嫂"砖中的"嫂"字为形声字，从女，叟声。声符"叟"《说文》作叟，表手持火把在屋中，是"搜索"的"搜"的本字。王羲之《嫂等帖》、王献之《天宝帖》中"嫂"作"媭"。此砖中的"女"将撇画上端曲折延长，与撇折点画相交，"叟"作"叟"，二者由于字形相似，所以在替换时并不影响字意表达。

利—刂　"吴故庐陵太守虞君　神明是保万世不利"砖中"利"字的构件"禾"进行约取，变为"丫"，将刂的短竖写作短横，如此变形过的字非此砖语境中很难辨认。

(九) 源于古文字

汉字的演变和发展是具有承接相续关系的，新字形的出现总是以古文字为参照，经过体势变化、点画变异，甚至造字理据的改变，使得文字外形不断更新。但这一过程中总能看到原始参照文字的痕迹，其部分构件、结构类型、组合方式、构字意图甚至是形体样式会被直接或间接地继承延续，也可能以隶定的方式保存下来。"隶定"古文最先出现于伪孔安国《尚书序》中，说明其产生的原因和背景：

> 至鲁恭王好治宫室，坏孔子旧宅，以广其居，于壁中得先人所藏古文虞、夏、商、周之书及传《论语》《孝经》，皆科斗文字。……科斗

书已废已久，时人无能知者，以所闻伏生之书，考论文义，定其可知者，为隶古定，更以竹简写之。[63]

近代文字学家裘锡圭进一步阐释"隶古定"的含义："伪孔安国《尚书序》里有'隶古定'的说法（或谓'隶定'与'定'不应连读，这里用一般读法），指用隶书的笔法来写'古文'的字形。后人把用楷书的笔法来写古文字的字形称为'隶定'。"[64]魏晋南北朝模印砖中就存在这样"隶古定"的现象，有些字整体的构型皆按古文写法，也有些字仅仅是某些构件按照古文写法为之。

子—𤕽 "晋太安二年岁在癸亥施氏贵　寿宜子孙"砖中的"子"字写法奇古。《字源》中认为"子"在商代文字中有三大系写法，第一系写法像生有发的胎儿头颅及两胫，后或省简其发，于头部标记其囟；该字至周代形稍变，上肢为褓襁包裹，其后形体稍讹，至《说文》籀文则在字下加一符号，许慎解释为"几"，谓"籀文子，囟有发，臂、胫在几上"。在甲骨文中用作表示天干地支的"子"。第二系，上像幼儿头发、头颅及两臂，下像两并的两胫，后演进为《说文》古文。第三系与第二系的区别仅在于头发的有无，后演进为小篆及隶书。此砖中的"子"字沿用第一系写法，与籀文相似。

郎—𨛜 "太康二年议郎虞询字仲良"砖中的"郎"《说文解字》作"𨛜"，形声字，鲁亭也，从邑，良声。此砖中的"郎"字形旁为"邑"，延用小篆写法。

寿—� "琅琊王司马金龙寿"砖中的"寿"字从西周早期金文开始便从老省，𤔲声。至西周中晚期的金文中在此结构之下加"𠙵"部件，后《说文》以此为本。同时期还有部分"寿"字，在从老省、𤔲声基础上添加"又"或"寸"或"时"部件，后者写作"𡔟"（《篆隶表》），隶变之后的"寿"字常以此为原型。此砖中"寿"字的上半部分取隶变

后部件而作"士"，将金文中的"⻌"部件省略为两"口"而竖向排列以横分割，与隶变后的字形相异。

三、魏晋南北朝模印砖书法中的反书现象

砖文反书现象有明显的阶段性和地域性特征，多发生于长江中下游地区，自三国时期开始，流行于两晋，南朝仍延续不衰，甚至相隔一定距离的闽广、西南地区也时有出现。山东、河南、山西、陕西等北方地区的砖文中较少发生反书情况，并不形成规模，也没有一定规律。

首先需要明确"反书"的含义，即砖文呈现出的最终状态是字形的反转，与原字呈镜像关系，并不刻意强调书写过程中点画的书写方向和先后顺序。这种特殊现象在砖文中大致可分为两种情况，第一类是砖文中的所有文字皆反书，出现频率较高。这一类型的砖文往往为隶书或隶楷书，由于墓砖质地相对粗糙，书刻工匠并不对砖文进行十分细致地修饰，部分砖文字口的清晰度有限，所以从视觉效果而言，反书现象对于砖文书法的影响并不太大。同时砖上的主要文字大体由年号、数字以及"日""月""年"等组成，年号中的常见字如"太""大""元""永""康""兴"等，其反文的篆、隶写法与原字差别并不算大，故砖文反书并不影响正常的文字识读。第二类是砖文中的个别字反书，其他文字结体正常。这种情况仅在少数砖文中出现，以三国吴时较为常见，如"造作吴冢吉翔位至公卿赤乌七年"砖中"卿"字为反书，其余文字皆正。"泰元元年八月十六日潘绪作"砖中连续两个"元"字皆为反文，但由于"元"字笔画简单，若没有典型八分书明显的波磔，撇和竖弯钩其实很难一眼分辨，所以这两个反写文字在砖文中并无任何突兀感。

反文现象只存在于模印砖中，同时期的刻划砖中几乎没有这种情况存在，究其原因，概因模印砖文的制作方法和过程所致。模印砖需先在版模上刻写反书，在砖坯上模印时才能得到正书砖文，而刻写反书的难

度较大，耗费时间较长，墓葬的兴建又需求大量墓砖，所以工匠很有可能因简化工作难度而采取反文的处理方式。除此之外，工匠或因无意的疏忽，或因文化程度较低出错而不自知，也会造成砖文反书现象。以上情况造成的反文可称为"无意的反文"。罗宗真在《六朝考古》中对于此类情况成因的论述恰恰为这一观点提供佐证：

> 由于书写、刻模、制坯这一程序是经多人之手，除刻写者外，书写后刻模者常出现反文，显系将墨本正贴所致；但有时数块或一块墓砖同样内容的砖文，却同时出现正、反两种，很清楚地可以看出有的正贴，有的反贴，可能是制砖工匠疏忽所致。[65]

罗氏认为版模上的文字是由书写后的墨本贴于砖坯，刻划烧制而得到，将模印砖的制作步骤和过程进一步延申。砖文反写源于工匠正贴墨本的疏漏，证明"无意的反文"存在的合理性，也反映出砖文的制作方法、制作过程对反文现象产生了重要的影响。"太康二年九月八日章士康造"砖[66]（图3-56）中篆书、隶书两种字体同在，其中篆书皆正常书写，而隶书多为反文。隶书模印砖中类似"康""宁"等较为复杂的字易写成反文，"九"字、"七"字等带有转弯的文字也普遍存在反文现象。

此外，文字在发展演变过程中字形结体本来就具有相对不稳定性，各部件之间极易出现左右颠倒、不分正反的例子，甲骨文、金文中尤其明显，甚至在唐朝高度规范的庙堂碑刻中依然出现个别

图3-56 西晋 "太康二年九月八日章士康造"砖《千甓亭古砖图释》卷四

部件左右或上下颠倒的情况。唐兰在《中国文字学》中曾言：

> 在古文字里，正写反写本是很随便的，在甲骨上刻的卜辞……都可以反过来写，反"人"还是"人"，反"正"还是"正"，一直到春秋时代的铜器铭文，还有全是反写的。[67]

所以砖文反写并不是不能接受的新鲜事物，只是先秦、两汉时期处于文字尚未定型阶段，文字部件反写、颠倒是其发展过程中存在的必然现象；而魏晋南北朝时期的砖文反写也有相同的缘由存在，最开始或是因偶然的失误造成，从而逐渐产生以趋简易的心态，造成砖文反写现象的逐渐增加和流行。

尽管"无意的反文"并不影响砖文内容识读，但从审美角度而言它具有异于视觉习惯的陌生感和新鲜感，对于追求"逸"的南北朝人而言正是体现自我标新立异的有效途径，所以他们力图使用反文对砖面进行美化装饰、表达别样意趣，这样就出现了砖文中"有意的反文"。"万岁元康五年七月杨作万□作"砖侧面文字中"万岁"两字较细，具有极强的装饰性，设计精致，使用隶书，字体不尽相同，点画平直，刻意修饰起收笔，主笔舒展与砖的边界线相接，每字大小几乎相等，字间距紧密而有序，可推测此砖文在制作版模时一定经过事先的布置安排，极有可能先书丹而后刻划于砖坯之上，且书法水平较高，制作工艺精湛。但在这种情况下，此砖文依然出现反书现象，或可说明是制作者刻意而为之。"永宁二年八月作"砖也与上述情况相似，侧面砖文全部反写，点画粗细均匀，字口清晰，结体略长但十分工整统一。"永宁元年"砖、"元嘉十三年八月廿四日（下不可辨）"砖等都存在类似现象，书法水平较高，制作工艺精湛，但依然存在反书问题。所以有理由怀疑魏晋南北朝部分砖文中的反写现象是刻意为之，即"有意的反文"。

这种"有意的反文"不仅仅出现于墓砖之上，南朝梁时的陵墓神道阙中也存在反文现象，包括《太祖萧顺之神道阙》《吴平中侯萧景神道石阙题字》（图3-57）和《安康王萧秀神道石阙题字》等，许多研究者将其称为"反左书"。那么砖文中"有意的反文"是否可以称得上"反左书"呢？首先需要厘清"反左书"的含义。南朝梁庾元威在《论书》中最先提到：

> 反左书者，大同中东宫学士孔敬通所创。余见而达之，于是座上酬答诸君无有识者，遂呼为"众中清闲法"。今学者稍多，解者益寡。[68]

庾氏认为反左书乃孔敬通所创，不易辨识，与大篆、小篆、铭鼎、刻符、石经、篇章、倒书等一同属于新增的杂体范畴，但并未具体解释究竟何为反左书。根据字面意思，反左书可有多种定义，钱锺书认为反左书首先是结构翻转，与原结体呈镜像关系，同时行笔过程是自右向左进行的：

图3-57 南朝梁　吴平中侯萧景神道石阙题字
南京栖霞镇

所称孔敬通创"反左书"，当是左行如卢而反构如"镜映字"（mirrorwriting）。[69]

黄惇谈论"反左书"时以《萧景墓神道石阙题字》为例，仅仅强调了楷书结体的左右翻转，认为只有楷书功底扎实，才能完成这一书写：

所谓反左书只是楷书的镜中形象。这种书写当然必须具有楷书的坚实功底，但由于非专攻反书者不善，故而也归入杂体书之中。[70]

还有学者认为反左书是在反书的基础上从左至右逆序排布，需要将"左书""反书""反左书"的概念区别对待[71]。也有研究者十分认同钱锺书的观点，并进一步提出"字体问题大概是反左书与反文相异的关键"，根据庾氏《论书》中的记载，推测反左书难以识读，故"所依据的字体只能是行草书，而且，偏向于草书的可能性较偏向于行书的可能性更大"[72]。此外还有一种观点认为"在'反左书'一词中，'左'并非指'左行'而是指'左手'，这正是'反左书'与'反书'最根本的不同。'反左书'是一种用左手反写的字体，而这种书写方式与通常的右手执笔书写不同，因此必须加'左'字以强调。"[73]以上观点有共通之处，即都肯定"反左书"以"反书"作为基础，在字形结构上呈现左右翻转的状态，无论是左手写、左起写或使用楷书、行书，都格外强调表现书家的书写过程。但砖文的反写并没有确切文献可以证明其具体的书写过程到底是怎样，这种经过设计的反文在三国吴至南北朝时期渐趋流行，故砖文反书并不能简单称为"反左书"，但其与"反左书"呈现出的最后视觉效果具有一致性，且产生和发展的时间早于"反左书"并在部分时段重叠。所以我们可以大胆推测这种砖文中"有意的反书"或许是"反左书"产生的诱因。前者给人耳目一新的视觉效果，具有别样趣味，恰与南朝时期追求新鲜、

奇异的审美诉求相一致。同时砖文反书于模板的书写方式也给当时的书家以启示，除了在书法作品最后的视觉效果上进行改变，也可以在书写过程中增添与众不同的环节与行为，反左书便在此背景下产生。也就是说，砖文中"无意的反书"由于工匠的失误或追求便利迅捷的诉求而最先出现，随后不久在宗教观念、文化背景以及审美需求的影响下"有意的反书"也随即产生，二者共同存在于三国至南朝这一阶段。当时思想开放、标榜自我的新潮书家开始不满足于反书这一静态的视觉效果，而力求在书法创作过程中标新立异，"反左书"随即在南朝盛行。

此外，砖文中的反写现象或许还和古人的生死观念、丧葬礼仪相关。"太平三年七月"砖、"元康九年"砖、"咸和七年五月十日成"砖等砖文中较难的文字不反写，而将简单的数字"七"或"九"进行反写，大概有两个原因造成：其一为砖文在墓主未亡前或墓葬未建成前已经设计布局好刻于版模，但不知所需刻划的具体年份，等到需要使用时才将确定后的数字刻于版模，时间仓促而不计工拙，所以常出现反文，且在所有数字中仅"五""七""九"反写最为明显。其二，数字是社会文化与民族观念的符号载体，除表示计数之外还存在深刻的内涵与象征意义，仅"七"和"九"出现反书，并非偶然现象。据考古发现，在半坡遗址、二里头遗址和殷墟甲骨中都出现了数字"七"写作"十"的情况；《易经》中有"七日来复""七日得"等爻辞，表示无往不复、周而复始的循环，同时还与北斗七星或七曜有关。所以"七"蕴含着极致大和"无限"之意，表示某种周期和最后期限，古时先民对"七"这一数字怀有强烈的崇敬感，所以将"七"进行反写。《素问·三部九侯论》有云："天地之至数始于一，终于九焉。"[74] 刘师培的《古书疑义举例补》中说："凡数指其极者，皆得称之为'九'。"从中可知"九"有终极、终点之意，引申为人生之变故、人生之"坎"的意思，故对"九"多有避讳，所以将砖文中的"九"字反写。同时在《周易》中，"七"和"九皆为天数，即《系辞传上》

所言"天一地二，天三地四，天五地六，天七地八，天九地十。天数五，地数五，五位相得而各有合。"[75] 又七为少阳，九为老阳，在墓葬中用这两个数字，与"死亡"和"阴"相关，所以反其道用之而写成反文。

第四节　魏晋南北朝模印纪年砖的内容考察

尽管魏晋南北朝时期模印纪年砖的书法风格具有阶段性和地域性特征，但是其书写内容已经相对固定，形成了具有规律的特定模式。一般涵盖四方面内容：其一为时间，包括年号、天干地支、月、日；其二为人名，具体身份需要依情况而定，或工匠、墓主，或建墓者，甚至有些砖上还记录造墓之时的地方长官姓名；其三是与造砖或造砖设施相关的词句；其四为吉语或相关纪事内容。表示纪年的文字往往出现于砖的左右侧面，但砖侧面有时无法完整囊括以上四方面内容，剩余关于人名或吉语部分的文字也时常模印于砖的上下端面；尽管如此，古砖四面皆有文字的现象也比较少见。模印纪年砖中四种构成要素的排列组合顺序相对稳定，一般先记录时间，之后出现人名和与人名相关的事件，以及人名发生的行为；吉语等其他内容置于最后，且在砖文构成要素中出现的机率最少。这一时期的模印纪年砖虽然在纪年、纪月、纪日上有一定的排列顺序和固定的格式内容，但是这种顺序并不是一成不变的，部分砖文中也存在顺序颠倒的特殊现象，如"吴贼曹之灵在宋元嘉十六"砖就是先书墓主人姓名，后记载造墓时间或墓主死亡时间等。尤其是东晋南朝时期，砖文的太岁纪年或干支纪年往往放在文末、文首或在端面另写。鉴于魏晋南北朝模印纪年砖内容的复杂性与多变性，以及因其具体内容和排列组合方式不同而造成的砖文书法风格和特征的差异，有必要进行更加深入的探讨。

一、模印砖的纪年时间

（一）常见纪年方法

这一时期模印砖的纪年方式大体分为四种：第一种为年号纪年，其方式为年号＋具体年份，如三国吴时期的"凤凰三年施氏作甓"砖、"永安二年兒氏造作万岁"砖等。这类砖文中有部分特殊现象存在，只记载年号＋月日，而忽略了具体年份，如福建凤凰山出土的西晋"永嘉年八月十二日康立"砖等。第二种为年号纪年＋干支纪年，即年号＋具体年份＋当年的干支，如"太康九年戊申王氏作"砖、"隆安二年戊戌仲秋"砖等。第三种在纪年前附以朝代，一般多发现于南朝砖文中。如出土于福建政和凤凰山的"宋大明六年七月作壁"砖、出土于山东潍县的"宋元嘉十八年邵公墓"等。第四种为太岁纪年，此"太岁纪年"非东汉及以前根据木星在天体中的运行规律所用的岁星纪年法，而是沿用该方法中"太岁""岁在""岁"等字眼，接着在其后添加当年的干支，如"永康元年岁在戊申吴作"砖、"宝鼎三年岁在丙子陈"砖等。也有部分砖文将"太岁"纪年提到最前，如"太岁在子泰元元年九月起功非□作"砖为东晋太元元年所造，该年干支为丙子，但砖文中并不记"丙子"之"丙"字，省略天干仅留地支表示。与此相类的还有"永和十年太岁在寅八月二日章孟山作"砖、"咸和元年太岁在戌八月十五日作"砖等。《百砖考》中有言：

> 纪岁多兼干支，此独言支而不言干。西湖六舟上人所得元康砖，文云其年建辰，又永兴二年吴家砖文云大岁在丑，与此例同。《后汉书·郑康成传》有今年岁在辰来年岁在巳之语，可见汉时已有此文法。[76]

汉"惟岁戊寅黄龙元年程氏造"砖亦证明此"独言支而不言干"的文法在汉时已有，东晋时期模印纪年砖中更是多次出现，这或许是当时流

行的一种特殊的纪年表示方式。《千甓亭古砖图释》中亦记载过一特例"宝鼎四年岁在奋若大玄之月"砖，采用木星纪岁法，其中"奋若"应为"赤若奋"之简称，《淮南子·天文训》有言"太阴在丑，名曰赤若奋，岁星舍尾、箕"。[77]

　　除纪年外，模印砖上纪月、纪日也十分有特点。纪月往往比较简单，即用当月的具体数字表示，如"永安六年八月立作"砖、"凤凰四年八月所作"砖等，是纪月最常见的形式。部分砖文存在特例，如"隆安二年戊戌仲秋"砖，以"仲秋"表示月份，仲秋为秋季的第二个月，即农历八月，故该砖所载日期为隆安二年八月。再如三国吴"天纪三年太岁己亥闰月十九日造"砖，纪月以"闰月"表示，查《中国史历日和中西历日对照表》[78]，天纪三年闰七月，故该砖记载的确切时间应是天纪三年闰七月十九日。纪日的方法可分为两种：第一种是用数字表示，如三国吴"天纪元年八月卅日作"砖、晋"太康是年八月十日孝子高"砖等，此方法十分清晰明确，不易产生歧义。第二种是以干支纪日，如"天册元年八月乙酉朔造"砖，表示三国吴天册元年八月初一造墓（或砖），这一天的干支是乙酉，与此相似的还有"永兴二年九月庚寅朔三日壬子作"砖等。

　　纵观魏晋南北朝砖文，三国时期模印砖的纪年都相对简单，以年号纪年法为主，涉及到干支纪年的很少，也有部分砖文沿用两汉时期的太岁纪年，砖文内容也相对简略。西晋时期的砖文纪年逐渐复杂，不仅在年号之后又添干支纪年或"太岁＋干支纪年"，还大多具体到月或日，对于时间的描述更加准确明晰。东晋南朝砖文的纪年文字最为详尽，其完备的格式为"年号＋（太岁）＋纪年干支＋月份＋纪日干支＋朔＋日"，与《晋书》《南史》等史书的纪年方式相吻合。

　　（二）特殊纪年举例

　　1、纪年有误。其一，因民间或偏远地区未知改元而依旧沿用旧年号造成。如《浙江砖录》中所载的"永嘉七年六月廿一日"砖，"永嘉"

为西晋怀帝司马炽年号，只沿用六年，七年二月晋愍帝司马邺便改建兴年号，所以本不应有"七年六月"存在。推测由于当时皇帝即位于长安，与吴兴相距甚远，且愍帝时期时局动荡，故改年号的消息还未传达到此地。《千甓亭古砖图示》中所载晋"永安二年岁在乙丑八月廿日造功"砖也出现纪年有误的情况，陆心源考证言：

> 案永安元年七月即改永兴，则乙丑是永兴二年。时值乱世，中原隔绝，民未尽知也。出乌程。[79]

以上现象都说明越是距离当时都城遥远的地区，旧年号沿用的时间就越久，尤其是在战乱频繁、交通不便的魏晋南北朝时期就愈加普遍了。另一种纪年有误现象是在年号纪年正确的情况下，干支存在错误，可能因工匠刻砖时出现差漏所造成。冯登府曾记录一砖就属于此种情况：

> 又长四寸厚一寸，文曰咸康四年太岁在酉九月二日作，出临海，洪氏藏，按咸康四年太岁戊戌，而云在酉，俗匠误也。[80]

《百砖考》中记录的"晋泰和五年太岁丙午"砖错将"庚午"写成了"丙午"，同样也是因为造砖工匠之误。再如"永和十年八月丙子朔廿三日丁酉哩作"砖，按"八月丙子朔"推算，廿三日应为戊戌而非丁酉，此处干支纪年无错，但干支纪日出现问题，也是因为工匠所误造成。

2、一砖双日期。清代部分学者认为一砖中出现两种不同纪年，大多都是因工匠失误而错将新、旧范模共用于同一砖造成的。如陆心源《千甓亭古砖图释》中记载一砖便出现这种情况：

> 吴永安砖长九寸五分，厚一寸五分。左侧文曰"永安三年"，右侧

文曰"建□二年八月作","建"字、"作"字俱反文,建下一字不可辨,盖匠人之误,合二范为一也。[81]

近世出土同范砖铭[82]字迹清晰,其右侧纪年可确知为"建行二年八月作"。"建行二年"即"建衡二年"(270),距"永安三年"(260)相差十年之久,故陆氏观点有其合理性。冯登府也持同样观点,认为同一砖中出现两种纪年、且时间相距较远,可能是因工匠疏忽而造成:

> 又长一尺二寸厚一寸二分,文曰□兴四年八月十日作。反文,上一字缺,下端文曰咸和二年。出湖州,钮氏藏。是砖二纪年,此匠人之误也。[83]

但同在《浙江砖录》中还记载一纪月、纪日不同而纪年相同的"泰宁三年八月廿"砖,冯氏却认为"八月"是开始建墓的时间,而"九月"为墓葬建好的时间,二者仅相差一月,故该砖中不同的时间表示墓葬的起讫日期:

> 又长一尺三寸厚一寸二分,文曰泰宁三年八月廿,一字一格。上端文曰九月卅日辟,亦一字一格。出湖州,钮氏藏。一砖两纪月,殆作辟之日起手于八月,断手于九月也。[84]

再如广东韶关出土两侧都有纪年的铭文砖,两端铭文是"六合""大吉";一侧铭文"宋元嘉十七年庚辰立砖吕氏记",另侧铭文"以辛巳岁凿旷吉",虽然纪年的干支不同,但年号相同,刘宋元嘉十七年庚辰(440)与辛巳(441)仅相距一年,故有研究者推测前者为墓砖烧造时间,另一侧为建墓时间。[85]

由此可知，若一砖双年号，相距时间较长者，或为生卒年都记载在砖中，或匠人疏忽，将老版模与新版模混用。年号相距时间较短或仅纪月、纪日不同者，盖为制砖的始终时间，或记载改元等重要日子，或提供版模样稿后迟迟未做，再制作时，工匠顺带记录制作年月等原因造成的。具体属于哪一类情况，还需根据墓中的出土物、历史文献等多种材料进行综合分析。

3、一墓双纪年。同一墓中出土不同纪年砖的现象较为常见，如浙江宁波市蜈蚣岭 M1 晋墓中出土有两类纪年铭文砖，第一类为"永安三年"砖，两端有鱼饰，中间兽面纹，纪年文字在纹饰中间，并反书"□兽"铭文；第二类纹饰间的纪年铭文为"太平三年"，并反书"造兽"铭文。"太平"为东吴会稽王孙亮年号，"永安"为东吴景帝孙休年号，二者相距两年，且两砖书法风格类似，纹饰基本相同，故推测"建墓用砖并非烧造于同一批次，但也有可能是对早期砖的重新利用。"[86] 同次发掘的 M16 墓中还出土了三种不同纪年的砖，包括"元康元年八月造作用吉土"砖、"□安二年十月曹广永"砖、"太平三年"砖，根据墓中其他出土物可以判断该墓应属于西晋元康元年（291 年），"太平三年"砖于墓封门墙处发现，铭文、形制、纹饰、书法又与 M1 墓中的砖相类似，且两墓距离不远，故推测"太平三年"砖是建造 M16 墓时对早期墓砖的借用。与此相类似的情况还出现于浙江省余姚市湖山乡 M13 晋墓中，墓壁中部和封门处出土有"太康六年七月十八日潘"砖、"太康七年八月十一日万"砖、"太康六年七月十八日孝子成桓"砖、"太康六年七月十八日孝子朱当"砖四种[87]，太康六年、太康七年仅仅相差一年，也是因所用砖批次不同而造成一墓多纪年现象。

故可判断，若一墓中出土的不同纪年砖时间相距较近，可能是该墓所用砖并不是同一批次制作；若纪年砖时间相距较远，其成因的可能性较多，或该墓借用前朝墓砖而建造，也存在因年岁久远墓葬遭遇破坏，

导致同一地区不同墓葬的用砖相混。

二、墓主或工匠：模印砖中的人名之辨

墓砖上的文字往往出现于砖的侧面、上端或下端，其布局形式与砖文内容形成整体，需要根据其实际情况、出土地、墓中的陪葬品等客观因素对纪年、人名、纪事以及相关词句进行判断。纪年砖中常有人名出现，一些人名可以明确判断其身份，但也有无法明确判断的情况出现。需要结合墓砖出土时的位置进行综合考虑。若置于甬道之中、棺椁前或墓主头前脚后，则有类似墓志的性质，砖上的人名应该可以确定为墓主。但若多当成建筑材料使用，出现于墓壁、券顶或封门中，则砖上人名的身份就需要进行多维度考察。魏晋南北朝时期物勒工名制度几乎不再沿用，所以砖上的人名多与墓主相关，很少有能够直接证明人名即为制砖工匠的情况出现。

（一）制砖工匠

可以明确判断砖上姓名为制砖工匠的情况大致分两种：其一，一砖上有两姓名，根据墓中情况、出土物以及砖上其他文字，往往能够明确其中之一为墓主，另一则为制砖工匠。如出土于浙江余姚西晋墓的一块铭文砖正面模印"会稽孝廉晋故郎中周君都船君子也"，一侧面模印"太康八年己亥朔工张士所作"[88]。有研究者根据墓中的其他出土物发现该墓主人即为周君，乃会稽孝廉，官至郎中，其父曾任都船。在明确墓主的前提下，另一侧面的"张士"极有可能为制砖工匠，再加上其姓名前有"工"字，可表"工匠"之意，由此更有理由确定张士的工匠身份。[89]再如"元康五年八月谏议钱丕元造作陈家言作向"砖中的"谏议"为谏议大夫省称，钱氏在吴兴一带为名门望族，故钱丕元应为墓主，而陈家言或为制砖工匠。其二，砖文中有明确的提示语，包括"甓范""作砖""刻之""作甓""甓""砖甓"等能直接表明制作砖铭之意的词语，还有带"工""师"一类本身

含有工匠之意的词语。如广州西郊曾发掘一西晋墓葬[90]，全墓除两块花纹砖外，其余砖全部都模印文字，其中出土有"永嘉六年壬申陈仲恕制作砖"以及"陈仁""陈计"等人名砖，据考古研究者判断该墓为夫妻合葬墓，且两棺同时下葬，再加上"制作砖"三字，或可推测陈仁、陈计、陈仲恕皆是制砖工匠，且都属于陈氏一族，体现了当时工匠的家族传承特性。"宁康二年太岁甲戌钱师造"砖在端面还刻有"宁康元年张"五字，《浙江砖录》云："钱师陶人之氏，景师、蜀师之类。"可见"钱"乃工匠之姓氏，"张"为墓主姓氏。又一"咸康七年岁在辛丑七月十日□□将军上庸太守□（佐）□□造作砖甓（白）工都梁向贤"砖[91]，因"工"字的出现，可以明确该墓的制砖工匠为来自都梁的向贤。

除以上情况外，还有部分砖上明确记载了官方造砖的情况。如云南大理市喜洲镇发现的西晋墓中出土了"泰始三年县官作"砖[92]，"县官"应是当时的地方长官，说明该墓墓砖是由政府而造。再如福建霞浦发现的东吴"天纪元年七月十日砖瓦司造作当□天作□"砖[93]更能说明此问题，"砖瓦司"一职虽在三国文献中未载，但根据铭文分析应是专门负责制作砖瓦或管理建筑工程等事务的地方属官。

（二）墓主人

模印纪年砖中有明确字样为"某某之墓"者，该人名应为墓主无疑，如"晋故乐安令钜鹿程氏之墓"砖[94]等。"冢""柙""廓""丧柩""灵""寝"等表示造墓设施词汇之前的人名也可确为墓主，如"齐隆昌元年四月廿七日任夫之廓"砖、"河阴乐陵孙模字献璋之丧柩"砖等。黄瑞在《砖文考略》中认为"廓"与"椁"同，皆为"郭"之俗字，并以"《求古精舍金石图》谓塬即圹字。《挈经室文集》谓廓即扩字，冯柳东谓廓即椁字"作为依据，又在另一元嘉砖中解释到：

> 按椁为外椁，有棺无椁者以砖圹为椁。《水经注·城固七女冢》：

元嘉六年大水破坏得一砖，刻云"项氏伯无子，七女，造椁，世人疑是项伯冢"。则造墓称"椁"，古人通例。[95]

所以"廓""椁""圹"等都有"墓葬"的含义，与"某某之墓"意思相似。

还有另一种情况，即姓名或姓氏之前有官名者，此人是墓主的可能性也极大。如"义熙十年八月十日抗中书方"砖，此墓主为方氏，生前官至抗中书；再如齐太祖"建元二年庚申抗骑尉"砖，只言生前官位，此抗骑尉即墓主。另出现部分特殊情况，也能表明砖上姓名为墓主，如《台州砖录》中还载一砖"永宁二年太岁在壬戌"，黄瑞考证言：

> 君姓孟者，陈氏春晖曰冢中人孟姓也，体制与陈氏所藏天纪二年砖曰其主性王、太康三年砖曰主性朱、宋氏所藏元康八年砖曰主性徐，同一例。[96]

再如南京将军山西晋墓中也出土多种画像砖，部分模印"周家"二字，其中之一还带有纪年文字，上为朱雀、下为玄武、右为白虎、左为反书铭文"大康七年岁在丙午七月辛亥朔廿六日周家作甓"。这里虽然有"作甓"二字，但是根据该墓具体的出土物和实际情况，再加上有研究者认为："迄今为止，在魏晋南北朝时期的墓砖上尚未发现制砖作坊的标识。"[97]所以推测"周"代表的是墓主姓氏，而"周家作甓"很有可能表示这些营造墓砖乃周氏家族自己烧制，而非购买于制砖作坊或另请工匠制作。《千甓亭古砖图释》中亦记载有一特例：

> 左侧文曰太康九年八月十日汝南细阳，右侧太康九年八月十日汝南细阳黄训字伯安墓。……黄训盖细阳人而葬于吴兴者。[98]

此砖文明确黄训乃墓主人无疑。而"元康元年八月十日东莱曲成鲁综墓"砖端面亦有几乎一模一样的"黄训字伯安墓"文字出现,可判断该墓的主人为鲁综,黄训与其同出现于一砖之上,应是"匠人误合二范为一"而造成的。

(三)订砖者或出资筑墓者

若砖文中表示姓名、姓氏的词语前有"孝子""哀子""孤子"等字样,一般表示该人名是墓主的亲属,他们为墓主出资订购墓砖,请工匠建造墓葬。阮元在《两浙金石志》中专门对以上称谓做过辨析:

> 谓古丧祭称哀,吉祭称孝,此墓砖葬时称哀,后世加之区别。父没称孤,母没称哀,不合于古矣。余案汉晋墓砖亦有称孤子者。[99]

依此判断,"永和十年八月卅日孝子余俭"砖、"太元十七年八月十日作哀子王须昕泉三人作"砖分别表示余俭、王氏三人为其父、母造墓。还有部分砖文中明确指出为具体的某位或某些亲属建墓、订砖,如"太元十五年任琳为亡母作砖"砖[100]、"大明六年八月十七日为亡舅造"砖[101]、"孝建元年岁在午八月四日韩法立为祖公母父母兄妹造"砖[102]、"晋宁康三年刘氏女墓"砖等[103]。其中有几例较为特殊,如浙江嵊县六朝墓中出土"太康九年太岁在戊申七月卅日陆主纪憎"砖[104],并有"左阳遂、右富贵"吉语,因铭文中的"主"字判断是墓主陆纪憎的仆从为佣主陆纪憎造墓。"永嘉六年六月庚戌朔郎中阳武亭侯甍世子淳于康所作"砖中注明了墓主的身份为郎中阳武亭侯,为其造墓者为世子淳于康。《千甓亭古砖图释》有一"大兴四年太岁辛巳吴兴刘牙门薛西曹墓"砖,其中"西曹"秩比四百石,第七品,初主领百官奏事,后改为府内官员任用;"牙门",本为主帅或主将门前竖立牙旗以为军门,后指代武将,多为某防御工事领军将领。按此,刘牙门职位低于薛西曹,故此砖应为刘牙门为

亡者薛西曹而制，此为官场营葬惯例。这种情况类同于"大兴四年吴宁送故吏民作"砖，"送故"意为属僚故吏赠送材资助办丧事；"晋义熙二年八月八日马司徒作其年大司马□□□印"砖中的"司徒"为三公之一，大司马在魏晋时是上公之一，位在三公之上，第一品，常与大将军并为"二夫"，此砖是司徒为上级大司马送故营葬，可见其规格之高。

由此推测，此类砖文中的出资订砖、建墓之人可能是与墓主关系密切之人，包括晚辈、平辈、长辈或仆从，为父母建墓情况最为常见，其中往往不显示墓主姓名，而多模刻出资人姓名，借以表达生者对死者的孝行或思念之情，但若墓主生前官职较高，往往会显示其姓名和职位。

（四）监督造墓官员

有一类砖铭除了纪年外，往往模刻当地官员的职位和姓名，推测应是当时监督营造墓葬的负责者。如江苏吴县狮子山曾发现三座晋墓，其中 M2 墓中出土有"元康三年四月六日庐江太守东明亭侯主薄高勒作"砖[105]，根据砖中"东明亭侯"这一线索，可通过《晋书》考证该墓主人很可能是傅长虞及其家属，而主簿高勒应是为他筹办丧葬事包括督办烧砖事务的官员[106]。还有"咸和五年太岁丙寅七月三日吴思功作郡太守孔县令羊右尉番朋年番同"砖中，孔氏为郡太守，羊氏为县令，番朋年、番同为右尉，这些人应为建墓时当地的官员。他们的官职、姓氏同时存在于一砖上的原因推测有二：其一，这些官员亲自监督墓葬的建造过程，可见该墓墓主身份地位之高；其二，工匠在建墓时仅仅记录当地的守土者，以示尊重。黄瑞在考证中更倾向于后者，并举出相同例证"咸康砖之时令方和达临海太守□载令魏在同一例。"[107]

由上述几例墓砖可以看出墓主身份较高者，建墓时往往有官员进行建墓工程的监督，砖文在列出墓主姓名、官职的同时，也会列出监督者的姓名和官职，同时砖文中还可能记载建墓之时当地的地方官姓名。

三、与造砖或造砖设施相关的词句

（一）表示"竣工""建墓"之意

1. 立、就工、就工作。部分砖文中单独出现"立"字，后不跟名词。"立"有站立之意，后引申为成、成就，《论语·为政》言"三十而立"，曹魏时期玄学家何晏集解："有所成也。"《楚辞》也言"老冉冉其将至兮，恐修名之不一。"王逸注："立，成也。"[108] 若砖文中在纪年后仅仅使用"立"字，有墓葬完成竣工之意，如"永和九年八月立大吉阳"砖、"咸和六年十月十五日立"砖等。部分砖文中还常用"就工"等词，《说文解字》曰："就，从京从尤。尤，异于凡也。"《广韵》曰："就，成也，迎也，即也。皆其引伸之义也。"在这里"就"取完成之意。"工""工作"有"兴建土木工程"之意。故"就工""就工作"可以理解为墓葬营建完成之意。如"大安二年八月廿日就工作"砖，黄瑞在其注释中写到：

> 《水经注·洛阳涧》有桥，悉用大石题云"太康三年十一月初就工"，盖晋人句法例如此。[109]

桥上大石亦用"就工"二字，表明两晋时期常用此类词汇表示土木工程的竣工与完成，所以此砖的纪年很有可能表示营造建筑的时间，而非造砖的时间。

2. 立功、立功夫。"立"单独使用有"完成"之意，但若"立"后加名词"功"或"功夫"，即"立功""立功夫"之类，表示的是应是建造墓葬。因为"功"即工作，包括农事、劳役、文事、武事等。如《诗·风·七月》中有言："上入执宫功"句[110]。"功夫"可理解为工程夫役，南朝宋裴松之注引《三国志·魏志》"初平元年二月，乃徙天子都长安。焚烧洛阳宫室，悉发掘陵墓，取宝物"句提到"功夫"一词：

杨公欲沮国家计邪？关东方乱，所在贼起。崤函险固，国之重防。又陇石取材，功夫不难。杜陵南山下有孝武故陶处，作砖瓦，一朝可办。[111]

由此可知陇石、砖瓦可做巩固军事防线的建筑材料，可见魏晋南北朝时期"功夫"已有"工程"之意，与"立"连用，表示建好工程，而这里的工程即指墓葬。如"泰和五年九月十七日立工"砖、"太岁载子泰元元年九月起功君□作"砖等，其中"工"与"功"相通，且这类砖文中往往没有人名，又进一步为"建墓"之推测提供依据。《台州砖录》"太元九年八月十五日兴功"砖下有考释言：

兴功与立功、起功同意，文义视树公、立作更为明显矣。

"起"本义是立的意思，指由躺而坐或由坐而立。引申为竖立、升起等义，进一步引申为兴起、开始等义，如《日书》"有火起"，用为兴起、发生义[112]。故"起功"字面可理解为开始建造墓葬。宋经畬在"太岁载子泰元元年　九月起功君□作"砖考证中也持同样观点："起功者，视立功、建公文义尤明显。"[113]"兴"字甲骨文作 𢍺，表示众手共同用力，原意为抬起来，后引申为"创办""建立"。《说文》言："兴，起也。从舁，从同，同力也。"所以"兴功"亦有建墓之意。如"大元九年八月十五日兴功"砖、"天玺元年太岁在丙申苟氏造　八月兴功"砖、"太康六年八月杨氏兴功"砖等。

3. 建、立、建作。"立""建"二字常与动词"作"连用，此类砖文数量极多，如"大兴四年八月廿日立作"砖、"永昌元年太岁在壬午立作"砖、"晋泰元九年七月壬午朔十九日庚子立作"砖、"咸和元祀丙戌之年八月建作"砖等，其中东晋时期数量尤甚。《台州砖录》有载"永

昌元年□□八月十五日番有言立作"砖，对"立作"一词有专门的解释：

立作犹言兴功、起功，永安、太元皆有立作砖。[114]

前文中已经提到"兴功"有建立墓葬之意，而"立作"与"兴功"意思相近，所以也有营造墓葬的含义。《说文解字》中言："建，立朝律也。从聿，从廴。"《汉字源流字典》释其本义为竖篙撑船，后引申为竖立、建立、创建之意。《砖文考略》中针对"永元元年张道泰建作"中的"建作"二字有简短解释："殆建功立作合而成文。"故建、建作、立作意思大体相似，应都与兴土木以建墓相关。

（二）无法明确判断"造砖"或"造冢"之意

作、造、造作、所作、制作、作等。"作"本有"起"之意，段玉裁引申有"为""始""生"之意，"造"有"就"之意，故仅"时间＋以上动词"，表示的是造墓（砖）开始或完成。但若"时间＋人名＋以上动词"，其具体含义无法明确判断，表示造砖、造墓或其他意思需要根据具体情况分析。

如"元康四年九月大岁甲寅晋故中郎汝南冯氏造"[115]砖，考古学家认为墓主即冯氏，所以这里的"造"字表示冯氏墓完成的意思，有"某某之墓"的意思。"太康五年八月一日杨太岁在甲辰作"砖，姓氏放于太岁之前，后跟"作"字，宋经畲考证言"四明砖有曰黄以太康四年八月造，即作范者以姓冠首之例"，这里的"作"有制作砖范、造砖之意。故"某某＋造（作、造作等）"组合，无法明确该动词具体含义，即无法判断到底是造砖、建墓或其他，需要结合前文提到的墓主和工匠的判断依据进行综合考察。

（三）表示"下葬""安葬"等意

这种表示"下葬"之意的情况比较少见，如西晋"大康元年六月二

日大男张位堃此许年五十七"砖中的"堃"字古与"葬"同，《类篇》中有言"葬 堃 麎，则浪切藏，从死在舛中也，一其中所以荐之，易曰古之葬者厚衣之以薪。"[116]清代学者端方在其《陶斋藏砖记》中也说明"堃"即为"葬"："堃此，许犹言葬此处也。"[117]西晋"永宁元年八月十三日立天灾生人�citation之"砖中"天灾生人"表示墓主出生时正逢天灾，死后更希望可以安葬，享受安宁和太平，所以砖文末尾使用"祆之"二字，其中"祆"通"祇"，表心安之意。[118]三国吴"天玺二年太岁载丁酉胡氏安死"砖[119]中使用"安死"二字，王修《汉安瓻廎砖录》记载此砖，并针对"安死"这一罕见内容加以解释："古死尸通用安死，其尤藏尸之意钦？"[120]他认为古代有人死亡一般情况下都为安死，此二字在该砖文中出现，大概有下葬、安葬之意。

通过以上各例的分析，可以推测如果砖文中有"葬""堃""安死"等表示下葬、安葬或藏于某处的字词，其前面的人名大概就是该墓的墓主。这些词语的使用比"立""造就"等动词更多一丝感情色彩，表现出生者对死者的思念和哀悼。

小结

魏晋南北朝时期的模印砖数量十分庞大，呈现明显的阶段性特征：三国、西晋的砖文多使用尚方大篆和旧体铭石书，点画平直，结体整饬，方折明显；东晋、南朝的砖文字体主要为八分书、隶楷书或楷书，书写感增强，点画、结体更加灵活丰富。这些砖文以浙江地区出土最多，书法水平最高，制作工艺最佳，风格种类最丰。与其临近的岭南地区也偶见模印砖出现，书法风格较为单一，更倾向于清雅妍美一路的风格；北方的陕南和山左地区也有少量出土，但是制作工艺略逊，整体风格以古

拙质朴一路为主。由此可以看出，魏晋南北朝时期的砖文也呈现明显的北拙南秀、发展不均的地域特色。

由于模印砖的制造者从写范、刻模、压印和烧制都由工匠完成，而工匠属于手工业者范畴，他们完成的"产品"也有一定的工艺属性。所以有一类模印砖文以美观性和装饰效果居于首位，而书写性置于次位。砖上文字的点画、结体、章法是为整个砖面服务的，甚至可以降低文字的辨识度而达到整体的和谐统一。这类墓砖不仅具有墓葬建材的作用，还承担一定的墓室装饰意义，与砖面中的其他纹饰和图案有相似之处，具明显的图像化趋势。这类砖文在三国、西晋时期数量居多，东晋、南朝时较为少见，砖文的书写性随之开始彰显，砖文独立于砖面的整体设计而存在，有了自己的艺术价值。模印砖文书法通过改变点画形态、增省部件、改变字形、合文、界格以及边界线的处理来增添砖面的秩序性和设计感；甚至连砖面的纹饰和图案也别有深意，与砖文相互配合，融为一体。这种"刻意为之"背后的浑然天成和匠心独运恰恰是这类砖文书法最值得借鉴的地方。

除此之外，魏晋南北朝模印砖中的字体也颇为特殊。这一时期的砖文字体大都为篆书、隶书、楷书或介于三者之间的过渡字体，其中比较典型的是尚方大篆和旧体铭石书，体现了文字演变过程中"一体两用"的现象。同时，由于制砖工匠文化素养较低，且这一时期社会总体用字并不规范等诸多因素，使得砖文中存在不少"别字"问题。这类别字除了包含俗字和异体字等相关概念，与同时期的碑别字也有相通之处。模印砖文中还有一类反书情况十分突出，可分为"无意的反书"与"有意的反书"两类。前者因书写或刻划在范模上难度太大，工匠为了追求简便迅捷而造成了诸如此类的不严谨问题；后者还具有装饰、祈福、祭祀等特殊意义。同时，模印砖文的内容也十分重要，能够反映魏晋南北朝时期的一些社会现象，与砖文书法风格息息相关。

【注 释】

[1] 朱天曙、刘昕《古代砖文的制作种类、文献著录及书史意义》,《印学研究》第十二辑,文物出版社,2018年。

[2] 〔清〕陈用光《浙江砖录》序,〔清〕冯登府《浙江砖录》,《历代金石考古要籍序跋集录》卷二,浙江古籍出版社,2010年,1060页。

[3] 〔北齐〕魏收《魏书》卷四《帝纪》第四,中华书局,1974年,97页。

[4] 〔北齐〕魏收《魏书》卷五《帝纪》第五,中华书局,1974年,122页。

[5] 清末规定,营造尺一尺合今市尺九寸六分,即清营造尺=9.6×100÷3=32厘米。自汉代以后,营造尺均为十寸尺。见程建军《营造意匠》,华南理工大学出版社,2014年,244—245页。

[6] 〔清〕凌霞《千甓亭古砖图释》序,〔清〕陆心源《千甓亭古砖图释》,清光绪十七年(一八九一)石印版。

[7] 朱天曙《中国书法史》,文化艺术出版社,2009年,58页。

[8] 〔清〕陆心源《千甓亭古砖图释》,清光绪十七年(一八九一)石印版。

[9] 〔清〕王澍《吴天玺纪功碑》,《竹云题跋》卷一,中华书局,1991年,8页。

[10] 吕金成《千甓亭同范古砖新录》认为此砖应属于西晋时期,陆氏判断有误,"嘉"简写为"加"。《印学研究》第十三辑,文物出版社,2018年,8页。

[11] 〔清〕陆心源《千甓亭古砖图释》卷九,清光绪十七年(一八九一)石印版。

[12] 〔清〕吴昌硕《题古砖拓本》,西泠印社"2016年春季拍卖会——西泠印社部分社员作品专场"。

[13] 〔清〕吴昌硕《题古砖拓本》,西泠印社"2011年春季拍卖会——中国书画近现代名家作品专场(二)"。

[14] 此砖选自黎旭、吴坤龙编著《古砖经眼录·江西篇》,中国书店,2012年,70页。该书记载释文为:"永和八年(公元352年)太岁在壬子季以其年七月十四日上以八月廿六日起□李且之之冢宜子孙记之 富贵宜官舍",其中"上"应为"亡",未识读出的字应为"造",草书写法。"季""其"二字似有问题,但因无法看见实物,俟考证。

[15] 福建博物院等《福建南安市皇冠山六朝墓群的发掘》,《考古》,2014年第5期。

[16] 根据考古报告、县志和其他金石文献统计而得东汉、晋、南朝铭文砖150余方。笔者对陈氏未涉及资料进行补充,属不完全统计。见陈鸿钧《广东出土东汉晋南朝铭文砖述略》,《广州文博》,2016年。

[17] 〔唐〕杜佑《通典》卷一八二《州郡十一》,中华书局,1988年,4849—4850页。

[18]〔清〕徐景熹《(乾隆) 福州府志》卷七十五《外纪》引《九国志》,《中国方志丛书》本, 台湾成文出版社, 1967年, 1384页。

[19]〔宋〕苏轼《评草书》,《东坡题跋》卷四, 中华书局, 1985年, 72页。

[20] 黄惇《秦汉魏晋南北朝书法史》, 江苏美术出版社, 2009年, 108页。

[21] 张耀辉《汉晋文字砖书迹研究的图像视角》,《中国书法》, 2015年第1期。

[22] 丛文俊《关于汉代出土金石砖瓦文字遗迹之书体与书法美的问题》,《揭示古典的真实——丛文俊书学、学术研究论集》, 中州古籍出版社, 2003年, 139页。

[23] 丛文俊《关于汉代出土金石砖瓦文字遗迹之书体与书法美的问题》,《揭示古典的真实——丛文俊书学、学术研究论集》, 中州古籍出版社, 2003年, 138页。

[24] 黄德宽《古文字学》, 上海古籍出版社, 2015年, 75页。

[25] 陈梦家《殷虚卜辞综述》, 中华书局, 1988年, 106页。

[26] 曹锦炎《甲骨文合文研究》,《古文字研究》第19辑, 中华书局, 1992年。

[27] 陆心源在《千甓亭古砖图释》中认为该砖属于汉黄龙时期之物, 吕金成在《千甓亭同范古砖新录》中说到:“吴兴黄龙砖累出, 但皆为三国吴黄龙年号, 与汉无涉。”又根据此砖的形制、字体与书法风格认为其为三国之物。见吕金成《千甓亭同范古砖新录》,《印学研究》第十三辑, 文物出版社, 2018年。

[28] 吕金成《千甓亭同范古砖新录》,《印学研究》第十三辑, 文物出版社, 2018年。

[29]〔宋〕吕大临撰, 罗更翁考订《考古图》卷五, 明初刊本。

[30] 周法高《金文诂林》第七册, 香港中文大学出版, 1974年, 3351页。

[31]〔汉〕王逸《楚辞章句》卷十一,《文渊阁四库全书》第1062册, 上海古籍出版社, 2003年, 71页。

[32] 朱天曙、刘昕《古代砖文的制作种类、文献著录及书史意义》,《印学研究》第十二辑, 文物出版社, 2018年。

[33]〔清〕冯登府《浙江砖录》卷二, 清道光间刻本。

[34]〔唐〕韦续《五十六种书》,《历代书法论文选》, 上海书画出版社, 2012年, 304页。

[35]〔元〕郑构述, 刘有顶释《衍极·书要篇》, 十万卷楼本, 中华书局, 1991年, 15页。

[36] 张天弓《张天弓先唐书学考辨文集》, 荣宝斋出版社, 2009年, 272—273页。

[37] 丛文俊《关于汉代出土金石砖瓦文字遗迹之书体与书法美的问题》,《揭示古典的真实——丛文俊书学、学术研究论集》, 中州古籍出版社, 2003年, 71页。

[38]〔汉〕班固《汉书》卷三十《艺文志》, 中华书局, 1962年, 1721页。

[39] 关于"缪篆"之"缪"字有以下三种观点：一、"缪"，训为"绸缪"，表屈曲缠绕之义；二、"缪"，训为"绸缪"，表屈曲填满之义；三、"缪"，训为"谬"，表谬误之义。

[40] 〔清〕袁枚《缪篆分韵》序，〔清〕桂馥《缪篆分韵》，上海书店出版社，2013年，1页。

[41] 〔元〕郑杓述，刘有顶释《衍极·书要篇》，十万卷楼本，中华书局，1991年，15页。

[42] 〔南朝宋〕羊欣《采古来能书人名》，《历代书法论文选》，上海书画出版社，1979年，46页。

[43] 丛文俊《关于汉代出土金石砖瓦文字遗迹之书体与书法美的问题》，《揭示古典的真实——丛文俊书学、学术研究论集》，中州古籍出版社，2003年，76页。

[44] 裘锡圭《文字学概要（修订版）》，商务印书馆，2013年，83页。

[45] 张桂光《汉字学简论》，广东高等教育出版社，2004年，186—187页。

[46] 王国维《桐乡徐氏印谱序》，《王国维文集》下，中国文史出版社，2007年，398页。

[47] 裘锡圭《文字学概要（修订版）》，商务印书馆，2013年，80页。

[48] 〔南朝宋〕范晔《后汉书》卷七十九上，中华书局，1965年，3558页。

[49] 〔清〕顾炎武《日知录》卷十八，上海古籍出版社，2006年，1034—1035页。

[50] 〔唐〕颜元孙《干禄字书》序，中华书局，1985年，2—4页。

[51] 毛远明《汉魏六朝碑刻异体字研究》，商务印书馆，2012年，4页。

[52] 陆明君《魏晋南北朝碑别字研究》，文化艺术出版社，2009年，3页。

[53] 林沄《古文字研究简论》，吉林大学出版社，1986年，81页。

[54] 毛远明《汉魏六朝碑刻异体字研究》，商务印书馆，2012年，204页。

[55] 陆明君《魏晋南北朝碑别字研究》，文化艺术出版社，2009年，92页。

[56] 李学勤《字源》上，天津古籍出版社，2012年，第136页。

[57] 〔汉〕许慎《说文解字》卷八上，中华书局，1963年，161页。

[58] 〔清〕王筠《说文解字句读》卷二，清同治间刻本。

[59] 〔汉〕许慎《说文解字》卷七下，中华书局，1963年，151页。

[60] 〔唐〕徐锴《说文解字系传》卷八，中华书局，1987年，82页。

[61] 此观点乃笔者根据有限的砖文资料和碑刻资料所得，尚不成熟，有待寻求更多文献资料加以佐证。

[62] 陆明君《魏晋南北朝碑别字研究》，文化艺术出版社，2009年，132页。

[63] 〔汉〕孔安国撰、〔唐〕孔颖达等正义《尚书正义》，中华书局，1962年，2414页。

[64] 裘锡圭《文字学概要（修订版）》，商务印书馆，2013年，84页。

[65] 罗宗真《六朝考古》，南京大学出版社，1994年，127页。

[66] 陆心源在《千甓亭古砖图释》"太康二年九月八日章士康造"砖的释文中认为此砖最后一字为"法"，由于残缺可能造成辨识不清，根据志文内容和其他砖的先例，经笔者判断最后一字为"造"。

[67] 唐兰《中国文字学》，上海古籍出版社，1981年，124—125页。

[68]〔南朝梁〕庾元威《论书》，张彦远《法书要录》卷二，上海书画出版社，1986年，49页。

[69] 钱锺书《管锥编》二二六《全梁文》卷六七，生活·读书·新知三联书店，2001年，1464页。

[70] 黄惇《南齐萧子良、竟陵八友及新潮"杂体"书》，《南京艺术学院学报》，2008年第5期。

[71] 杨频认为：每个字既反转书写，同时又从左至右逆序排布，这样的书写结果，则可成为一组正面文字的完全镜像。"参见《反书传统、反左书与"透明之石"的过度阐释：〈中国古代艺术与建筑中的"纪念碑性"〉献疑》，《南京艺术学院学报》，2013年第5期。

[72] 李永忠《反左书的惊怪》，《文史知识》，2011年第5期。

[73] 孔令情《"反左书"书写方式释疑》，《书法》，2016年第12期。

[74] 姚春鹏译注《黄帝内经》上《素问》卷六《三部九侯论篇第二十》，中华书局，2010年，193—201页。

[75]〔宋〕朱熹《周易本义》卷三，《四库全书》第十二册，台湾商务印书馆，1986年，774—775页。

[76]〔清〕吕佺孙《百砖考》卷一，清光绪四年（一八七八）潀喜斋丛书本。

[77]〔汉〕刘安著，〔汉〕许慎注，陈广忠校点《淮南子》卷三，上海古籍出版社，2016年，73页。

[78] 方诗铭《中国史历日和中西历日对照表》，上海辞书出版社，1987年，308页。

[79]〔清〕陆心源《千甓亭古砖图释》卷二，清光绪十七年（一八九一）石印版。

[80]〔清〕冯登府《浙江砖录》卷二，清道光间刻本。

[81]〔清〕陆心源《千甓亭古砖图释》卷四，清光绪十七年（一八九一）石印版。

[82] 吕金成《千甓亭同范古砖新录》，《印学研究》第十三辑，文物出版社，2018年。

[83]〔清〕冯登府《浙江砖录》卷二，清道光间刻本。

[84] 〔清〕冯登府《浙江砖录》卷二,清道光间刻本。

[85] 毛茅《韶关发现南朝刘宋纪年铭文砖》,《文物》,1998年第9期。

[86] 宁波市文物考古研究所《浙江宁波市蜈蚣岭吴晋纪年墓葬》,《考古》,2008年第11期。

[87] 鲁怒放《余姚市湖山乡汉——南朝墓葬群发掘报告》,《东南文化》,2000年第7期。

[88] 王莲瑛《余姚西晋太康八年墓出土文物》,《文物》,1995年第6期。

[89] 华国荣等《南京将军山西晋墓发掘简报》也持有同样观点,《文物》,2008年第3期。

[90] 麦英豪等《广州西郊晋墓清理报导》,《文物》,1955年第3期。

[91] 谷丰信等《中国唐以前纪年砖铭文之考察》,《东方博物》,2004年第4期。

[92] 杨德文《云南大理市喜洲镇发现两座西晋纪年墓》,《考古》,1995年第3期。

[93] 黄亦钊《霞浦发现东吴天纪元年墓》,《福建文博》,1989年第1、2期合刊。

[94] 〔清〕黄瑞《台州砖录》卷四,民国三年(一九一四)吴兴刘氏嘉业堂刻本。

[95] 〔清〕黄瑞《台州砖录》卷四,民国三年(一九一四)吴兴刘氏嘉业堂刻本。

[96] 〔清〕黄瑞《台州砖录》卷四,民国三年(一九一四)吴兴刘氏嘉业堂刻本。

[97] 华国荣等《南京将军山西晋墓发掘简报》也持有同样观点,《文物》,2008年第3期。

[98] 〔清〕陆心源《千甓亭古砖图释》卷五,清光绪十七年(一八九一)石印版。

[99] 〔清〕阮元《两浙金石志》,载于〔清〕冯登府《浙江砖录》卷二,清道光间刻本。

[100] 谷丰信《中国唐以前纪年砖铭文之考察》,《东方博物》,2004年第4期。

[101] 朱伯议《黄岩秀领水库古墓发掘报告》,《考古学报》,1958年第1期。

[102] 王志刚《湖北襄樊市韩岗南朝"辽西韩"家族墓的发掘》,《考古》,2010年第12期。

[103] 高至喜《长沙南郊烂泥冲晋墓清理简报》,《文物》,1955年第11期。

[104] 张恒《浙江嵊县六朝墓》,《考古》,1988年第9期。

[105] 吴县文物管理委员会《江苏吴县狮子山西晋墓清理简报》,《文物资料丛刊》,1980年第3期。

[106] 华国荣等《南京将军山西晋墓发掘简报》,《文物》,2008年第3期。

[107] 〔清〕黄瑞《台州砖录》卷二,民国三年(一九一四)吴兴刘氏嘉业堂刻本。

[108] 王力《王力古汉语字典》,中华书局,2000年,865页。

[109] 〔清〕黄瑞《台州砖录》卷二,民国三年(一九一四)吴兴刘氏嘉业堂刻本。

[110] 王力《王力古汉语字典》,中华书局,2000年,78页。

[111] 〔南朝宋〕裴松之注引《三国志·魏志》卷六《董二袁刘传》,同文书局石印本。

[112] 李学勤《字源》上,天津古籍出版社,2012年,104页。

[113] 〔清〕宋经畲《砖文考略》卷三,民国五年(一九一六)广仓学窘丛书本,2页。

[114] 〔清〕黄瑞《台州砖录》卷二,民国三年(一九一四)吴兴刘氏嘉业堂刻本。

[115] 刘松山《湖北黄梅县松林咀西晋纪年墓》,《考古》,2004年第8期。

[116] 丁福保《说文解字诂林》前编中,中华书局,1988年,161页。

[117] 〔清〕端方《陶斋藏砖记》,清宣统元年(一九○九)本,载于《历代陶文研究资料选刊》中册,北京图书馆出版社,2005年。

[118] 吕金成《千甓亭同范古砖新录》,《印学研究》第十三辑,文物出版社,2018年,6页。

[119] "天玺"年号只有丙申一年,第二年应为丁酉年,改元天纪。此砖作二年,概民间预造致误也。

[120] 王修《汉安甋庼砖录》,《历代陶文研究资料选刊》下册,北京图书馆出版社,2005年,229页。

第四章 志墓与墓志
——魏晋南北朝的刻划砖文书法

魏晋南北朝时期的模印砖往往充当墓葬的建筑材料，并不是每块砖都有文字，兼具一定实用性。模印文字的砖面通常朝外，能够被进入墓葬者看见，具有标记墓主身份或死亡信息、下葬时间以及墓葬营造、墓砖制作时间的功能。同时期的刻划砖也有一部分只标注时间，以"时间＋作、作砖"的形式出现，与模印砖的内容类似，这类无人名的刻划砖一般也用来充当建筑材料，呈长条形，见于墓室的墙壁、券顶、封门等，另有与随葬品一同出现于墓葬前室或耳室的情况，用以标注造砖时间或营造墓葬时间。但是常见的刻划砖文还是以带人名的类型为主，有内容简略和详细之分，相较刻划纪年砖和模印纪年砖尺寸略大，尤其是宽度增加，以便能够容纳更多文字。内容简略者往往只刻划亡者的姓名、籍贯，偶尔记载其生前官职，似乎具有标记亡者身份、以便后人辨认的目的，所以有些学者称其为志墓砖文或墓志。内容详细者对于亡者的身份信息记载更加全面，包括其生平经历、家族情况等内容，在结尾部分还添加韵文以歌颂亡者、寄托哀思或标明刻砖的目的，也有学者将其当作墓志的滥觞。

前文已经提到，模印砖的制作者大部分为工匠，而刻划砖的主体则相对复杂一些。干刻砖往往是制成之后再于砖面刻划，制砖和刻砖或许有一定时间差，所以制作者和刻划者或许不是同一人。其次针对书法水

平差异悬殊的刻划砖，其刻划主体也是不同的：草率粗疏的志墓砖文或简略墓志大都未经提前书丹而直接刻划，有临时从宜、急就而成之感，刻划者可能为亡者的同伴、亲友或营建墓葬的工匠，身份地位、书法水平皆不会太高。而制作精良的砖质墓志多为先书丹再刻划，书丹者有一定书法涵养，可能为世家大族中的文人，之后再由专事刊刻的工匠将此作为底本刻于砖上。也就是说这类砖志的制砖工匠、书者、刻者可能并不是一人。但由于刻划砖文中往往不载书手、刻工、制砖工匠的姓名，可见他们并不受重视，地位较低；也正是由于这一原因，无法将其身份明确区分，以待更多出土资料和文献查证补充。

　　"志墓"和"墓志"是两个不同的概念，不能同一而论。"志"在《说文解字》中又写作"誌"，记誌也，意为记录，可引申为标记、记号。所以"志墓"为动词加名词的组合，是指一种行为，即以某种物质或文字来标记墓葬或死者。如原始社会在死者身上和周围撒赤铁矿粉末[1]，两周时期在墓室内放置铭旌，甚至两汉时在地上营造祠堂、树立墓碑等都属于志墓行为。故志墓砖文可以理解为在砖上刻划文字用于标记死者身份，以便死者亲属辨认。这类砖文没有特定的行文格式，往往内容简单，并不特意追求"金石永存、以保后世"的目的，与秦汉时期的刑徒砖性质较为类似，其源头甚至可以追溯到春秋战国时期。《周礼注疏》中有言："若有死于道路者，则令埋而置楬焉，书其日月焉，县其衣服任器于有地之官，以待其人。掌凡国之骴禁。"[2]关于墓志的起源和发展，学界一直以来众说纷纭，没有统一的结论，集中于唯名和唯实两种观点："墓志"名实首次出现于南朝宋永初二年的《谢珫墓志》中[3]，而东汉元嘉元年的《缪宇墓志》虽然将文字刻于画像旁边，似乎应归于画像题记之属，但是对墓主的相关信息描述得更加详细，除了记载与志墓砖文相同的姓名、官职、籍贯、亡时等情况外，还以四字一句的略加修饰的文字歌颂墓主的品德、生平等相关内容，已经接近成熟墓志的基本形制和内容。[4]所以赵超提出

"正式的墓志，应该符合以下几个条件：一、有固定的形制；二、有惯用的文体、行文格式；三、埋设在墓中，起到标志墓主身份及家世的作用。"[5] 本书第一章已经提到，用于标记亡者身份的砖或石刻在先秦时期便已出现，但格式并未统一，也只是零星出土，没有固定的名实，仅简单记载人名、纪年、籍贯等内容。直至三国、西晋时期砖室墓大量出现，禁碑令颁布，具有墓志性质和内容的砖文才开始逐渐增多，其格式也随之固定和统一，形成约定俗成的形制，而直至南朝时"墓志"才真正拥有专属名实。可以说，墓志是在志墓砖文的基础上产生，受到志墓砖文和石碑的双重影响而逐渐演变和成熟。由于志墓砖文和砖质墓志的不同意义和内涵，对于书法风格的形成、使用人群的身份以及字体选择都产生一定影响。本文依照赵超所提出的墓志定义，对志墓砖文和砖质墓志加以区别，对"墓志"名称出现之前已经具有墓志之实的石刻、砖刻皆称为墓志。

除此之外，魏晋南北朝时期还有一类湿刻砖文，往往使用草写字体，点画之间的连带明显，内容也较为独特，涉及数字、位置以及闲文等多个方面，起到标记墓砖位置、统计用砖数量或寄托制砖工匠情感的作用。

第一节　素人之书：西晋志墓砖文书法

原始社会已经出现志墓行为，但往往并没有固定的载体和形式。春秋战国时期的人们开始在砖上尝试刻划文字以标记墓葬，是志墓砖文产生的滥觞。秦汉时期的刑徒意外死亡，并没有专门的墓室下葬而就近掩埋。为了分辨亡者身份，已故刑徒在掩埋时会放置一块标记姓名、祖籍等信息的文字砖于身侧，内容往往十分简略，且刻划草率，这种刑徒砖应属于志墓砖文范畴。三国、西晋时期的志墓砖文数量增多，内容更加详细，

增添了亡者的字号、生前官职或女性死者夫君的简单信息，但往往未涉及到亡者的家世和生平，书法水平略有所提升。再加上这一时期丧葬制度和观念的改变，导致志墓砖文的性质也随之开始发生变化，逐渐有了墓志之实。至东晋、南朝，刻划砖文的内容、格式逐渐固定，对墓主的家世、生平更加关注，砖文末尾也开始出现一些类似赞文的内容，意味着砖质墓志已经完全发展成熟。

另外，虽然在上文已经明确"墓志"和"志墓"的概念，但是还应再次对"志墓砖文"和"砖质墓志"的特点加以强调：本小节所谓的"志墓砖文"特指刻划草率、内容简单的墓砖，虽然它们已经有一定的墓志性质，但是由于缺乏对墓主家世的描述且内容太过简略，所以还不能算真正的墓志；"墓志"特指这一时期将墓碑缩小竖立于墓葬的石刻、砖刻，以及由此演变而来的平置、侧置以及掩埋于墓中的石刻、砖刻，其内容多在三十字以上，涉及到墓主的生平、家世，内容相对详细，书法水平较高。所以有必要在探讨志墓砖文之前，对砖质墓志有所了解，才能更好地理解这一时期志墓砖文的产生、发展与演变。

一、三国、西晋"薄葬"观念与砖质墓志

两汉时期厚葬风俗盛行，上到帝王将相、达官显贵下到低级小吏、平民百姓皆把"身后事"看得格外重要，地位高、财力强的上层阶级多使用特制大石造墓，墓前树立歌功颂德的石碑。这些墓葬工程往往持续时间长、工作强度大，不仅造成了社会资源的严重浪费，还使得贫苦百姓饱受压迫和奴役。面对东汉末年社会动荡、战乱不断、经济凋敝、天灾横行的恶劣情况，曹操在建立魏政权后立即颁布禁碑令，于建安十年废除秦汉以来一直沿用的厚葬制度，实行"不封不树"的薄葬政令，并躬先表率，在为自己选择墓地时诏曰：

古之葬者，必居瘠薄之地。其规西门豹祠西原上为寿陵，因高为基，不封不树。[6]

他提出自己的墓葬需要安排在贫瘠之处，不占用农耕用地，同时不必封坟，不必树碑，一切从简。并在去世前再立遗诏：

天下尚未安定，未得尊古也。葬毕，皆除服。其将兵屯戍者，皆不得离屯部。有司各率乃职。敛以时服，无藏金玉珍宝。[7]

他规定自己死后不需大行丧礼，戍边士兵不能离开驻地，每官各司其职；下葬时不需要金银玉器、珠宝首饰等奢侈品的陪葬。这一点可以从曹操墓的发掘报告中得到证明，报告称三国贵族墓中常用的玉圭、玉璧在曹操墓中以石圭、石璧代替[8]。

魏文帝曹丕严守父令，延续薄葬制度。黄初三年，他选择都城洛阳的首阳山东麓作为陵地，认为树碑、封坟等一系列厚葬举措是导致汉代以来墓葬被盗掘的主要原因之一。[9] 所以他进一步规定：

寿陵因山为体，无为封树，无立寝殿，造园邑，通神道。……无施苇炭，无藏金银铜铁，一以瓦器，合古涂车、刍灵之义。[10]

之后的魏明帝曹叡、高贵乡公曹髦也力主薄葬。在曹魏历代君王的影响下，这一时期的大臣贵族也纷纷效仿曹氏父子实行薄葬，如尚书令裴潜、司空王观、光禄大夫徐宣等就是"不封不树"政令的积极践行者。晋袭曹魏之风，也以薄葬为尚。晋宣帝司马懿于曹魏嘉平三年驾崩，葬于首阳山，"不坟不树；作《顾命》三篇，敛以时服，不设明器，后终者不得合葬"[11]，在曹魏君王的基础上还进一步提出了"不得合葬"的观点。晋武帝司马炎

也明确指出大兴墓葬、竖立石兽、碑表是劳民伤财的行为，应该严厉制止，在咸宁四年再次下诏曰："此石兽碑表，既私褒美，兴长虚伪，伤财害人，莫大于此。一禁断之。其犯者虽会赦令，皆当毁坏。"[12]

自三国曹魏至西晋时期，各代君王先后颁布过四次以上的禁碑令，且政令十分严苛。当时的世族官僚被迫尝试将原本立于墓前的高大石碑同比例缩小，在不违反政令的情况下树于墓葬之中，这对三国、两晋时期的志墓砖文和砖质墓志产生了重要影响。华人德认为三国、两晋墓志的兴起和发展并不仅仅是受禁碑令的影响，还包括动乱、好名等多方面原因。但不可否认"薄葬"观念和"不封不树"的严格政令是这一时期志墓砖文和砖质墓志出现的催化剂，随后的东晋、南朝和北魏逐渐形成了固定的以墓志替代碑刻的丧葬习俗。

西晋刻划砖文数量有所增加，包括志墓砖文和砖质墓志两种，其纪年多在"咸宁四年"之后，与晋武帝颁布的禁碑令息息相关。西晋早期的石志较多，中后期逐渐变为砖志和志墓砖文。早期石志多保留碑刻形制，由碑首、碑身和碑座组成，竖立放置。民国时期的大学者罗振玉也关注到这一现象，在《石交录》中说到：

> 晋人墓志皆为小碑，直立圹中，与后世墓志平放者不同，故无盖而有额。若徐君夫人管氏，若处士成君，若晋沛国张朗三石，额并经署某某之碑，其状圆首，与汉碑形制正同，惟小大异耳。[13]

永康二年《刘宝墓志》、永嘉元年《王浚妻华芳墓志》以及永嘉二年《石尠墓志》（图4-1）等都是这一时期石志的典型代表，所用字体皆为隶书，刊刻精美，字口清晰，多了几分清丽秀雅而少了汉隶的古朴庄重。其墓志内容与石碑有所差异，多有传无铭，对砖志产生影响。这些墓主的身份地位较高，非普通民众或下层小吏所能企及。

图4-1 西晋永嘉二年 石尠墓志（局部） 故宫博物院藏

三国、西晋也存在极少数砖志，与石志的书法风格相似，字迹工整，刊刻技艺优良，使用成熟的八分隶书。这些墓主大都贵为王侯之妻，却以青砖为志，是当时沿袭禁碑令的真实写照。通过这些砖志的书法与工艺，大致可确定其应为先书丹、后刻划而成，主要集中于西晋早期，书法水平较高者应为先书写墨迹，然后工匠再依此底稿进行刻划。刻砖工匠技艺也相对高超，墓砖质地精良，字口清晰，书法风格往往端庄秀丽。出土于陕西咸阳的西晋太康三年《房宣墓志》、出土于河南孟县的西晋太

康四年《王大妃墓志》、出土于洛阳的元康八年《魏雏枢铭砖》以及出土于偃师的永康元年《左棻墓志》（图4-2）都属于西晋砖志的典型代表。其志文内容比较完整，包括墓主姓氏、字讳、籍贯、祖上、生前官职、亡时、葬地，行文流畅，文采不俗；分别刻于砖的正面、背面或侧面。砖志形制以长方形居多，除《左棻墓志》较小，其余三者的长度都在四十厘米至五十厘米之间。经学者考证，《王大妃墓志》（图4-3）中的"王大妃"即晋宣帝司马懿弟司马馗之妻，此砖志最后六句为"既剋其功，大祚宣流，上宁先灵，下降福休，子子孙孙，天地相侔"，每四字一句，两句一组，十分押韵，是墓志中"赞"或"铭"部分的雏形。砖志书法也较为精彩，

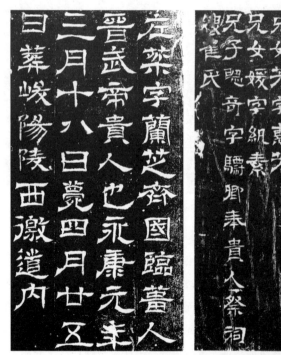
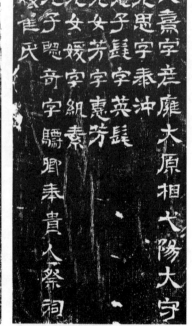

图4-2 西晋永康元年 《左棻墓砖》(局部)
《洛阳出土石刻时地记》，大象出版社，2005年版，10页

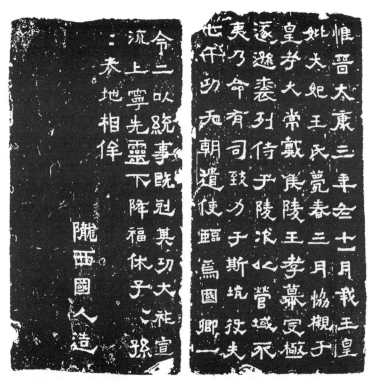

图4-3 西晋太康四年 《王大妃墓砖》 孟县博物馆藏

其字体为隶书，有向楷书演变的痕迹，收笔处上挑，折笔处以方为主，端严杂流利，劲拔含妍美，东晋《爨宝子碑》（图4-4）延续了这样的风格特征，但楷书痕迹更加明显。此砖志还刻有"陇西国人造"五字，推测应为工匠之名，但无法明确此"陇西国人"到底是制砖者还是刊刻文字者。《左棻墓志》使用典型的晋代隶书，内容不仅包括左棻的字号、籍贯、职位、亡时、葬时与葬地，还包括父、兄等母家身份显赫者的相关信息。砖志书法字形偏长，起笔、掠笔、波磔凿刻痕迹明显，以方为主，笔画的提按十分突出，有界格分离，章法排列整齐，总体风格秀丽端雅，

但相对地也失去了汉代隶书的古朴稚拙。

先书丹、后刻划的西晋墓志几乎都为隶书，保留了蚕头雁尾的典型特征，多有界格以规范字形大小，章法整饬，庄重秀雅。但受限于砖志的长方形形制，且志文字数较多，使得砖文书法的横向点画不能自由舒展。同时，这一时期文字演变的主流趋势是隶书向楷书的转化，所以砖志也受到时风影响，将横向取势的结体略微拉长；如果在此前提下，依然按照汉代典型八分隶书的风格书写，就会影响结体横纵比例的均衡状态，缺乏造型美感，故书者刻意强化蚕头雁尾的装饰性，增加提按幅度和粗细对比，以此来打破结体方整呆板的局面。其中的特例为《张世陵砖》（图4-5），其阴刻内容为"元康八年七月十八日张世陵"，位于前室墓顶券，字形偏扁，主笔飘逸舒展，书法尚佳。除这一刻划砖之外，

图4-4 东晋义熙元年 《爨宝子碑》（局部）
现存曲靖市第一中学

图4-5 西晋元康八年 《张世陵砖》
《山东邹城西晋刘宝墓》，
《文物》，2005年第1期

同墓中还出土碑形墓志，书法更加工整端雅，内容为"侍中、使持节、安北大将军、领护乌丸校尉、都督幽并州诸军事、关内侯高平刘公之铭表。公讳宝，字道真，永康二年正月……二十九日……"。《张世陵砖》与刘氏墓志大约相距三年，所以推测张世陵或为制砖工匠，那么《张世陵砖》就不具备墓志性质，而起到了标记或"物勒工名"的作用。

二、工具、砖材、技艺影响下的三国、西晋志墓砖文书法

前文已经提到三国、西晋时期的砖志和志墓砖文多为刻划而成，且为干刻，按制作工艺和程序的不同，大致分为两类，即先书丹后刻划一类，此多为砖志；直接在砖面刻划一类，此多为志墓砖文。志墓砖文书法的特征与风格除了受写刻者审美观念、刻划技艺等主观因素之外，刻划工具、墓砖质地等客观因素对其风格的形成也产生重要影响。西晋早期虽然有部分先书丹、后刻划的砖志，但是整个三国至西晋时期，更常见的是刻划者直接在烧好的墓砖上进行刻划的志墓砖文，且洛阳地区尤多，还散见于北京、山东、安徽等地，其分布具有鲜明的地域性。

志墓砖文多呈长方形，文字刻划于砖的正面，相较于石志、砖志，整体风格草率粗糙，不计工拙；以隶书为主，字形随意自由，大小不一，无章法规矩可言，远不如同时期墓志典雅庄重。此外，志墓砖文的内容也十分简略，仅仅记录墓主姓名、字号、籍贯和死亡时间，鲜有载官职者，与汉代刑徒砖风格相类；再结合同墓出土的其他随葬品，大致可推测志墓砖文的墓主多为普通民众或底层小吏。

（一）工具、材料对砖文点画与结体的影响

有一类志墓砖文风格极其鲜明，以细而尖的硬物在砖面刻划，且砖质较硬，由此形成的点画多呈现平直而少弧度的状态；且刻划时往往运用单刀，一刀刻成，点画并不光滑，边缘多有参差痕迹，沧桑古朴，具有力量感，金石气浓郁。刻划时由于入刀处需要用力，刊刻过程速度极

快，故呈现点画起笔较粗而收笔尖细的状态。再加上刻划者事先并未经过精心设计，刻划时自由随意，所以点画往往并不过分修饰，呈现出恣肆且极尽夸张的状态。如咸宁五年《郭氏妻女墓砖》（图4-6）中的"市""妻""女"等字的长横特为舒展，几乎与砖的边界相接，同时有向右上倾斜的趋势，符合刻划时手腕的运动趋势。"咸"字捺笔极长，占据两个字的位置，点画两端细而中段粗，与同砖中起笔重、收笔轻的点画有所区别，推测是因该砖质地不均造成。粗笔位置质地较软，所以在快速行刀、用力相同的情况下，点画中段呈现如此状态。这种现象也能够说明，这一类砖的

图4-6 西晋咸宁五年 《郭氏妻女墓砖》
《中国砖铭》，江苏美术出版社，
1998年版，360页

制作品质并不算特别优良，砖面的硬度有所差异。与此书法风格相类的刻划砖还有《鲁政妻许国旸墓砖》，其斜向的掠笔和波画更加突出，而横向点画相较《郭氏妻女墓砖》略微收敛、端正，刻划速度降低，所以整体风格在大胆疏放中不失工稳端庄。西晋泰始元年《张光墓砖》、元康四年《李季次墓砖》等志墓砖文也属于此类风格，只是后两种砖文书法在单刀刻划时速度更慢，所以相较前两种砖文的点画少了几分劲健刚劲，而多了几分内敛柔和。

另一类砖文刻划时所用的工具也为细硬的尖锐物，但是点画较粗，刻划时并不仅仅使用单刀，而是反复刻划使点画增粗。如此方式产生的

线条就失去了单刀刻划时的大胆豪放，虽然不拘一格但也略显粗疏草率。三国魏"咸熙元年十一月十六日造"砖干刻而成，以极细的尖锐物反复刻划，从"咸"字斜钩、"元"字的横向笔画由多根中间粗两头细的线条重叠构成便可看出，笔道中还残留不少未完全刻去的痕迹，并不将线条补充匀整，也不刻意修饰起收笔，粗率简陋。"日"字之下有细线刻划的痕迹，可以清晰看出部件"辶"，而"日"字之下便是带"辶"部首的"造"字，故推测刻划者在刻写"十六日造"时漏刻"日"字，而在"造"字上直接修改、补刻"日"字，之后又在其下重刻"造"字。再加上砖文左侧留有很多空白砖面，足见该砖在刻划前并未经过专门设计，也没有考虑美观效果。西晋太康元年的《张位妻□墓砖》（图4-7）也属于此类型，其中"元"字的掠笔、"年"字的长横、"许"字的竖画皆不刻意修饰起收笔，有多次单刀刻划的痕迹；另一些点画较为粗重，呈块面状，如"元"字的第二横方起方收，似刻划时因崩裂产生；"日""男""张"字中也有部分类似点画，粗壮雄强，但同时也具有斑驳参差的残缺，不甚讲究。另有一些点画与《郭氏妻女墓砖》《鲁政妻许国旸墓砖》单刀刻划类的风格相似，平直细劲，与斑驳沧桑的块面状点画形成对比。"太""康"二字几乎为楷书字形，尤其是"太"字刊刻十分精细，出现侧锋起笔；

图4-7 西晋太康元年 《张位妻□墓砖》
《陶斋藏砖记》下卷，清宣统元年（1909），
商务印书馆石印本，17页

之后的文字虽中宫瘦长，但横向点画极为夸张，将结体横纵中和，甚至出现横向宽结的字形特征，且字字结体无特定规律，变化莫测，具有高度的自由性。西晋元康三年《李泰墓砖》也采用相同的刻划方式，但是点画之间多不相接，字形更加跳跃、开阔；元康七年《王振建墓砖》点画平直，结体方正，也属于这一风格。

还有一类砖文书法刻划时使用的工具呈圆柱状或截面较宽，且砖质相对细腻、偏软，往往一次性刻成，并无反复刻划的痕迹。如此形成的砖文点画粗重厚实，点画的边缘线干净整齐，呈弧形，类似毛笔书写的中锋用笔，笔锋内敛于点画中间，与第二类单刀反复刻划出的粗线条差异较大，更显饱满圆润，而与唐韦续《墨薮》中形容的"锥画沙"笔法相似："用笔如锥画沙，使其藏锋，画乃沉着，当其用笔，常欲使其透过纸背，此成功之极矣。"[14]西晋太康九年《张儁妻刘氏墓砖》（图4-8）的点画圆起圆收，在"康""廿""刘"等字的竖画起笔中表现得十分明显，可以推测工匠所使用的工具

图4-8 西晋太康九年
《张儁妻刘氏墓砖》
《中国古代砖刻铭文集》，
文物出版社，2008年版，197页

应为圆柱状。折笔处方圆结合，"康"字中的横折笔画将"横"与"竖"分两笔刻划，形成搭接状态，笔形偏方；也有一笔刻成的圆转折笔，如"月"字的横折即成圆弧状。该砖文为隶书，结体或长或扁，大小不一，但无明显的波磔，整体风格稚拙古雅、内敛沉稳而不失自然天趣。河南洛阳出土的西晋太康八年《苏华芝墓砖》（图4-9）也属于这一类型，字形端正大方，点画圆劲苍茫、沉着遒劲，与《石门颂》风格相似。出土于安徽寿县的《蒋之神柩砖》砖面有细绳纹，结体稳定，重心偏低，字形大

小不一, 充满拙趣; 点画特粗, 但饱满丰润, 且起收笔或方或尖, 可以印证该砖文由截面较宽的圆柱硬物刻划而成。

由上可知, 工匠在刻划第三类砖文时比前两类砖文更加仔细、精心, 刻划速度较慢, 注意点画的起收笔, 对细节处有专门修饰的痕迹。在这种刻划方式的影响下, 砖文书法呈现出相对古雅流丽、端庄稳重的风格。根据

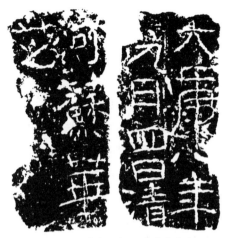

图4-9 西晋太康八年 《苏华芝墓砖》
《西晋苏华芝墓》,《文物》, 2005年第1期

志墓砖文中的具体内容, 并未发现这一时期刻划砖文书法的端庄工整或草率粗疏风格与墓主身份的对应关系。以上情况从侧面反映出干刻砖文书法的点画更多地受到刻划工具、刻划方式、墓砖质地、刻划速度等方面影响, 是刻划者不易控制的。但是其字形却是丰富多变的, 受刻划者主观意识影响较大, 以隶书为底本, 在此基础上或阔绰或紧缩、或欹侧或端正, 都是由刻划者自身的审美意识、书写习惯、家族传承等因素所决定, 自由发挥的空间更加广阔。

(二) 大量余白、排列参差现象

刻砖者的技艺不精, 不仅表现为上文所述的点画狼藉、字形粗疏以及章法凌乱, 还表现在其缺乏谋篇布局的能力, 造成砖面出现大量不合理据的留白以及漏字补刻现象。

三国、西晋时期的刻划砖文书法大都有率意自由、不拘小节的整体风格, 甚至有些砖文略显草率随意, 相对应地, 其谋篇布局也没有固定的规矩, 多富变化。这一阶段砖文书法的章法特征之一为砖面的大量余白。

但其中有一类特例，如三国魏《□柱墓砖》《尹尚墓砖》《陈礼墓砖》（图4-10）的砖面下端皆有很大余白，推测应有配套的底座将砖志插入，形制与碑相似。这一时期的禁碑令十分严苛，人们无法在墓外树碑，所以将碑的形制缩小放入墓中，材质也由石向砖转变，之后的砖志中未见过如此的章法布局。究其原因，或与砖志的摆放方式从树立变为平放或靠墙斜放有关。除此之外，这一时期刻划砖中的留白大都与匠人未提前安排有关，如三国魏《邵巨墓砖》、西晋元康元年《蒋之神枢砖》、西晋元康七年《齐蕙妻陈氏墓砖》（第二种）以及《黄宗息女来墓砖》（图4-11）砖面左侧皆有一定的空间留出，造成章法上右密左疏的布局，可见刻划者并未提前根据砖文字数和砖面大小策划设计整体的谋篇布局，直接上砖刻写，先就起首的右边刻起，由于砖文内容并不太多，所以无法布满整个砖面。

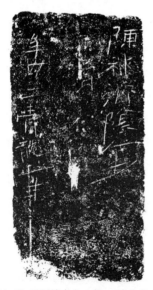

图4-10 三国魏青龙二年 《陈礼墓砖》
《中国古代砖刻铭文集》，
文物出版社，2008年版，185页

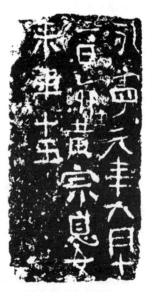

图4-11 西晋永宁元年 《黄宗息女来墓砖》
《中国古代砖刻铭文集》，
文物出版社，2008年版，203页

三国魏青龙二年《宋异墓砖》（图4-12）在砖面中央留有大量余白，砖上文字共有两行，分别靠近砖的左右边缘，相隔较远，章法布局不太合理；且点画粗重，字形方扁内敛，字间距近，行轴线较为整齐，形成了不太和谐的疏密对比，反映出刻砖者对于砖文书法的艺术性和审美价值考虑甚少。《陈礼墓砖》与此情况相类，"陈礼济阴人十一"七字靠近砖右侧边缘，"月"字单独另起一行，与首行贴近，"青龙二年四月十六日亡"贴近砖左侧边缘，这样就使得前两行与末行之间形成巨大空白。但此砖文点画极细，结体松散，再加上大量的余白，使得整体章法空洞而不聚气，神采尽失。

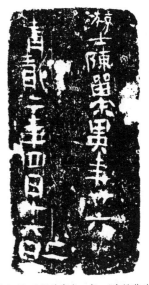

图4-12 三国魏青龙二年 《宋异墓砖》
《北山谈艺录续编》，
文汇出版社，2001年版，154页

　　这类直接刻划的志墓砖文由于没有参照的底本，刻划过程以及书法风格具有很强的随机性与偶然性，受刻划者当时的状态、刻划工具与砖的契合程度等因素影响较大，常常出现字形大小不一、章法凌乱无序的状况。再加上制作此类刻划砖的工匠身份相对较低，文化水平有限，甚至可能不识文墨，所以多有漏字补刻现象存在。西晋元康九年的《魏君妻张氏墓砖》中，前八字"元康九年十月九日"大小几乎匀等，置于首列，但是字势左右摇摆，行轴线略微倾斜；"中山将魏妻"五字另起一行，愈来愈大，"魏"字尤为突出，最后一"张"字缩小，另起一行刻划，与上行排列紧密，整体章法参差不齐，略显凌乱。西晋太康九年《张儶妻刘氏墓砖》章法有整体向右上倾斜的趋势，"太康"二字最大，之后逐渐缩小，第二行末尾的"儶"字因位置不够而刻划得十分拥挤，几乎不辨。由此可

以推测，直接刻划的砖文书法中产生的大小不均、参差排列的章法，并不是刻划主体刻意为之，也不是出于审美诉求、如信札般追寻的章法变化，而是由于没有精心布局和策划而导致的一种自然书写状态。

除了以上非刻意而为之的章法外，刻划砖文的谋篇布局还有一些其他的违和之处。《宋异墓砖》中"游士陈留宋异年廿六"九字之下还有一定的空间，但是工匠并未直接继续刻划剩下的砖志内容，而是另起一行完成剩余的部分"青龙二年四月十六日亡"。由于没有经过预先谋篇布局，最后一字"亡"因无多余位置刊刻，只能补刻于此行右侧末端，与"日"字并列，这就造成本来就无道理可言的章法更加凌乱，书法艺术价值降低。西晋泰始元年的《张光墓志》与泰始七年的《王泰墓志》书法风格相似，"泰"字都有极尽舒展、夸张的掠笔与捺笔，"始"字所用同一异体，所以这两墓志极有可能为同一工匠刻划。二者的志文皆刻于砖面正中，字形较大，在这些大字旁边以细笔刻划墓主的字讳，字讳的刻写较砖文大字更显潦草粗疏，且靠近砖的边缘，这样就使得原本还算整齐的章法产生违和感，打破了整体和谐有序的局面。

综上可见，三国、西晋早期，具有较高地位的达官显贵往往使用石质墓志，此时的墓志与石碑形制相类，具有礼制的象征意义，彰显墓主生前的光辉与荣耀，以求永传后世。而他们的妻、嫔多使用砖质墓志，下级官吏以及庶民多使用志墓砖文。从其书法风格愈来愈草率、书法艺术价值愈来愈低可以猜测，三国及西晋早期石质墓志地位要高于砖质墓志，而砖质墓志的地位要高于志墓砖文。西晋中后期，砖质墓志逐渐成为墓葬的惯有形式，而替代了石质墓志，后者几乎消失不见。此时的砖、石地位并无过多差别，墓志的"纪念碑性"已经逐渐消亡，更多的是一种丧葬习俗与传统的延续，标记意义占据主导，志墓砖文与砖志的意义愈加趋同，只是在书法风格、行文格式、内容详略方面有所差异，以示墓主身份、阶层和地位的差别。

三、西晋刻划砖中的"女性现象"

西晋刻划砖中有许多女性墓主出现，其数量之大，是其他朝代所未有的。在目前已知的这一时期五十余种干刻墓砖中，有近三十种墓砖皆属于女性。其中，粗率的志墓砖文占绝对比例，仅一两方砖文具有墓志性质。从这两类墓砖中折射出当时社会对待女性的矛盾观点，以及女性地位有所提升但依旧与男性不甚平等、处于弱势的社会现象。志墓砖文记载的女性信息往往十分简略，仅仅载其姓氏，而不记录全名，也无生前身份和母家情况，只将其夫或其父的姓名、籍贯、身份记载得较为详细。其中《张位妻□许墓砖》记载墓主许氏夫君身份为大男，《孙龙妻张胜墓砖》记载张氏夫君职位为关部曲将，《梁君妻徐氏墓砖》记载徐氏夫君身份为困池民，《齐蕙芝妻陈氏墓砖》记载陈氏夫君职位为散督尉，《孟□妻赵令芝墓砖》记载赵氏夫君职位为中尚方散骑督尉，其余的女性墓砖皆无记载夫君身份和职位。由以上罗列的信息可以看出，这些女性夫君的官职级别较低，大都为下层官吏或普通平民。且她们的砖文多数刻划草率、不拘小节，使用隶书字体，字势倾侧变化，大胆粗疏中透露稚拙古朴之感。

从某种程度而言，女性墓主的增多或许可以反映出西晋女性地位的提高。这一现象从相关文献中也能窥见一斑。如《晋书·列女传》所载：

> 刘聪妻刘氏，名娥，字丽华，伪太保殷女也。幼而聪慧，昼营女工，夜诵书籍，傅母恒止之，娥敦习弥厉。每与诸兄论经义，理趣超远，诸兄深以叹伏。性孝友，善风仪进止。[15]

由刘聪妻刘氏的生平可知，此时的女性虽然还是以女红为主职，但是已经能够诵读经史，并有机会与诸兄探讨；而诸兄并未因刘氏的女性身份

而轻视其言论，反倒肯定和称赞。这样一件事情能够被写进史书，言语之间还透露着一定的歌颂和肯定之意，可见社会对于有才能、有智慧女性的认可，从侧面反应出女性地位的提升。相较《礼记》中记载"女子出门，必拥蔽其面"[16]"女子十年不出。姆教婉娩听从。执麻枲，治丝茧，织纴组紃，学女事，以共衣服。观于祭祀，纳酒浆笾豆菹醢，礼相助奠"[17]的情形，对于女性的束缚已经减少很多。

除了相对宽松的社会环境之外，西晋时期能够接受教育的女性数量明显增多，士族门阀尤其重视家庭传授，其中的女性成员往往都接受过比较全面的教育，优秀者甚至能够随性赋文，且文藻华丽，寓意深远。如刘臻妻陈氏有《椒花颂》存世："旋穹周回，三朝肇建。青阳散辉，澄景载焕。标美灵葩，爰采爰献。圣容映之，永寿于万。"[18]诸如此类的例子在史书中还有很多。这些世家大族中的婢女甚至也能够认字读书，如《世说新语·文学篇》中所载"郑玄家奴婢皆读书。"[19]以上文献不仅显示出女性拥有读书、受教育的自由选择权，文学造诣达到了较高的水平，也说明整个社会关于女性"无才便是德"的传统观念的颠覆。这种风气延续至南北朝，当时著名的文学家、教育家颜之推曾明确反对重男轻女的做法和观念，他有言：

世人多不举女，贼行骨肉，岂当如此而望福于天乎？[20]

魏晋南北朝社会矛盾十分尖锐，当时的女性面对如此情况，其内心必然也存在多重焦虑。但正是这样动荡而不稳定的社会环境，才能够给这一时期的女性提供一个与以往不同的相对自由和宽松的文化氛围，使她们拥有更多发挥自身才能的机会。女性的地位相对提升，获得了更多教育、言论、婚嫁等方面的自主支配权，这也是三国、两晋时期女书画家数量增多的原因之一。如吴大帝孙权的夫人赵氏"善画，巧妙无双，能于指

尖以彩丝织云霞龙蛇之锦，大则盈尺，小则方寸，宫中谓之'机绝'。"[21]
西晋武帝司马炎的武元杨皇后、东晋司马德宗的安僖王皇后皆有"善书"
之名。王皇后乃王羲之孙女、王献之女，书法继承家学，自然以书闻名。
王羲之夫人郗璿被称为"女中笔仙"，有《灾祸帖》流传于世。成就最
高者要数王羲之的老师卫夫人，她不仅擅长书法，以隶书为最佳，且师
法锺繇，得其笔法之奥，还有相传出自她之手的书法理论《笔阵图》存世。
《书后品》对她评价极高，列入上下品之列："卫正体尤绝，世将楷则。"[22]
正是由于西晋女性的社会地位有所改善，才使得她们有机会习字甚至钻
研书法，这种现象延续至东晋而不绝，甚至出现卫夫人这样对中国书法
史影响极深的重要人物。但是需要注意，上述善习字、读书、耽于书画
的女性皆出自世家大族，可看出当时的上层阶级对于女性的态度还是相
对尊重和宽松的。

　　尽管如此，并不表示这一时期女性的地位就完全与男性平等，男尊女
卑的观念依然在西晋流行，女性并没有得到真正意义上的完全解放，从
这些刻划砖文中便可窥知一二。砖文中对于女性夫君的信息记载较为详
细，而不载女性相关情况，甚至连姓名都不能留全，恰恰反映了女性墓
主地位低下这一社会现象。具有墓志性质的女性砖文更能反映这一问题，
在目前出土的砖志中仅仅有《左棻墓砖》和《王大妃墓砖》的墓主为女性，
前文已经提到此二人身份十分高贵，分别为晋武帝司马炎的贵人和晋宣
帝司马懿之弟司马馗妻，但是依然使用砖材质，且完全没有碑文的形制，
无碑首以及其他纹饰。而同时期的男性显贵即使地位不如这二人，一般
也都以石为志，且制作考究，书法精良。如山东邹城的永康二年《刘宝
墓志》呈碑制，碑额半圆形，有篆书额题，下有长方形碑座，竖立于墓中，
刘宝虽然官至侍中、使持节、安北大将军，官职、地位较高，受到皇帝器重，
但是他毕竟还属于大臣行列，理应不得与皇帝妻妾施同样葬制。但依他
们亡后的墓碑和墓砖来看，《刘宝墓志》却比《左棻墓砖》《王大妃墓砖》

多出精心雕琢的额首，所用材质也不尽相同，显示出高低贵贱之别，这足以证明当时女性地位不如男性的普遍现象。除此之外，出土于河南偃师的同一时期《荀岳墓志》以石为材质，圭首形制，长五十七厘米，宽近一百厘米，内容十分丰富，四面环刻，且刻工精细优良，其形制比以上女性墓砖大出很多，气势磅礴。荀岳生前官封中书侍郎，不及刘宝的"侍中"职位高，但无论从墓志的材质、形制、内容、书法水平等诸多方面来看都高出左棻、王大妃不少，当时的女性地位从中便可一目了然。同时，西晋时期的下层女性使用砖材料志墓，而在薄葬政令严格地约束下，这些达官显贵被迫将高大石碑缩小而放于墓中，即使之后无法如石碑般树立而只能去掉底座平放或斜放，甚至逐渐转变为以砖为材，但是都无法改变西晋士人心中自秦汉延续下来的"石比砖贵"的根深蒂固的观念。

综上，西晋时期下级官员甚至是庶民的妻女在死后能够以志墓砖文标记身份，已经体现出女性地位的提高；但是砖文中不记载女性全名而只留姓氏，则反映出女性并未得到真正意义上的公平对待。这种社会现象不仅发生在社会底层，通过具有墓志性质的皇室女性砖文与同时期的高官石刻墓志比较，可以发现连身份如此高贵的女性也遭此待遇，可见西晋时期男女地位不平等、女性身份偏低的问题依然普遍存在。

第二节　刻砖为识：东晋刻划砖文书法

东晋时期有部分砖文延续西晋志墓砖文的风格，刻划草率粗疏，内容相对简略。但是大部分砖文内容有所变化，呈现出明显的时代特征，多于南京及周边地区出土，内容包括墓主姓名、籍贯、身份、亡时、卒龄等基本信息，新添了对于妻儿、家族等情况的记载，在结尾处往往还标注"刻砖为识"等类似字样。砖文约六七十字至上百字不等，形成固

定的行文格式，可以算是相对简单的墓志，但依然保留了一定的"志墓"性质。这类砖文的书法水平也相对较高，多有界格分离，刊刻精美，字形比较稳定，章法大都整齐有序，与之前三国、西晋以及之后的南北朝书法风格都有所差异，似乎独立于连续的时间轴之外，具有鲜明的地方特征。

这些刻划砖的墓主多为北方南渡的世家大族，身份地位较高，持有临时安葬此处、以期回归北方家乡的思想，所以他们的墓砖具有"假葬"意义。而二代、三代的南渡移民可能已经接受偏安江左的生活，砖上"刻砖为识"的类似用语逐渐变成这一时期、这一地区砖文中的固定格式，起到表明家族特色、区别于普通阶层的作用。冯登府在《浙江砖录》跋文中有言：

> 古砖文多出于匠氏之手，亦有士大夫家自为者。盖汉晋禁立墓碑，惟于墓砖志姓氏、官爵而已。每营一茔，躬自筑奢，重其事也。沈约《宋书》载吴兴吴逵家徒壁立，昼则佣赁，夜则伐木烧砖，期年成七墓，葬三十棺。而余杭吴桃初砖记录族七十许人，太康八年，作壁户武康门，亦大族合葬自造之砖。[23]

可见两晋时期的世家大族有自烧墓砖、自造墓葬的传统。砖志也极有可能是家族中的文人先书写，再由工匠刊刻而成，体现出一定的家族性和地域性。由此也能够很好地解释李缉、李摹、李纂家族墓志以及王彬家族墓志书法风格相似的缘由。

一、东晋刻划砖文的形制与性质

东晋时期，禁碑政策略有松弛，高官显贵私立石碑的现象时有发生。裴松之在义熙年间上表，请求再次颁布薄葬政令，得到晋安帝司马德宗

的允诺，之后禁碑令在这一时期被重新巩固和加强。东晋时期的刻划砖文在全国各地都有发现，以南京地区为最多。西晋末年战乱不断，北方世族权贵纷纷于永嘉年间南渡江左，南方刻划砖文的大量兴起与此关系密切。虽然这一时期刻划砖文的总量比三国、西晋时有所减少，但粗率刻划类的志墓砖文却鲜有出现，墓主的身份地位也较之前提高，多为北方南迁的士族门阀以及当地的名门望族成员，故这一时期的刻划砖文书法水平也较前代有所提升，具有较高的艺术价值。

（一）简略墓志：志墓与墓志之间

就内容而言，有一类东晋刻划砖延续西晋志墓砖的固定格式，略微增添一些墓主的身份信息，包括姓名、籍贯、生前官职、生卒纪历等，但并不符合前文提到的关于墓志的标准，缺少家世和生平的记载，似乎仅仅只有志墓的性质。根据墓主性别差异，可分别探讨：关于男性墓主的刻划砖文有升平元年《李缉墓砖》、升平元年《李摹墓砖》、太和元年《高崧墓砖》、宁康三年《李纂墓砖》、太元元年《孟府君墓砖》等，其身份或官职分别为：李缉——平南参军、湘南乡侯，李摹——中军参军，高崧——侍中、骑都尉、建昌伯，李纂——抚军参军、宜都太守，孟府君——始兴相散骑常侍。"参军"即"将军参军"之省，自东汉末期产生，原为丞相之下"参谋军事"一职，无论是平南将军、中军将军或抚军将军，地位皆重，品秩第二；开府者位皆从公，其参军本也属于显职，但是东晋、南朝时期逐渐演变为州郡长官的僚属，地位有所降低。公、侯、伯、子、男五等爵制度自咸熙元年开始实施，侯爵分县侯、乡侯等，《宋书》列乡侯为第四品。东晋时期地方设县—郡—州三级，天下为十九州、一百七十一郡国、一千一百零九县，"太守"即为郡之长官，秩比二千石。[24]"散骑常侍"秦代初设，随后"魏文帝黄初初，置散骑，合之于中同掌规谏，不典事，貂珰插右，骑而散从，至晋不改。"[25]此为皇帝近职，地位颇高。阎步克指出"得为散骑侍郎者，颇多身有爵位之人。……晋代侯门

子弟凭嗣爵、赐爵，便有起家为散骑侍郎的优先资格。"[26] 同时根据考古报告中所载的这些刻划砖文出土时的墓葬规格与陪葬墓品等相关信息，可以判断这类型刻划砖文的墓主身份地位应该比较显贵，官职大都在五品及以上。其中，以南京吕家山李氏家族墓志数量为最多。李氏家族自广平郡广平县南渡江左，虽然也为北方士族，但是不比当时的王、谢、桓、庾诸家族显赫。

　　女性墓主的刻划砖相较男性墓主更加草率，内容也愈发简略。字数较少者如升平元年《李纂妻武氏墓砖》，砖文仅载"夫人东海郯县何氏"七字，只记录了墓主的籍贯、姓氏；字数较多者如《颜谦妇刘氏墓砖》共二十四字，记录墓主的籍贯、卒岁、葬时等内容。这类女性墓砖大都约十字至三十字不等，还包括永和十二年《高崧妻谢氏墓砖》、太和元年《卞氏王夫人墓砖》、义熙十二年《谢球妻王德光墓砖》《李纂妻何氏墓砖》以及《刘颙妻徐氏墓砖》等，往往只记录墓主丈夫的籍贯、姓名，不载墓主的全名而仅有姓氏。偶有个别记载女性墓主籍贯的砖文，如《高崧妻谢氏墓砖》中记载高崧妻谢氏的籍贯为会稽，高崧曾历任镇西长史、骑都尉、建昌伯，同墓中亦出土《高崧墓砖》，内容为："晋故侍中骑都尉建昌伯广陵高崧，泰和元年八月廿二日薨，十一月十二日窆。"墓主高崧历任镇西长史、骑都尉等，最高职位为"侍中"，第三品官，秩二千石，地位颇高，《宋书·百官志》中载：

> 侍中，散骑常侍，尚书令，仆射，尚书，中书监，令，秘书监，诸征、镇至龙骧将军，光禄大夫，诸卿，尹，太子二傅，大长秋，太子詹事，领、护军，县侯。右第三品。[27]

由此可知，虽然东晋的女性墓主刻划砖内容都相对简单，砖文书法草率，但是她们的身份、地位也并不太低，属于社会中上层阶级。

然而，仅凭对东晋刻划砖文内容的考察就判断其属于志墓砖文是不是略显仓促呢？故需要再次考虑以上砖文的形制、摆放位置等相关信息，再对其性质与用途做出结论。李氏家族墓出土《李缉墓砖》《李纂妻何氏墓砖》《李纂妻武氏墓砖》《李纂墓砖》《李摹墓砖》五种刻划砖，除《李纂墓砖》《李摹墓砖》未经打磨外，其余三种的正面、上下面、左右面皆经过打磨处理，又涂抹一层黑色漆状物，与墓中的其他建筑用砖加以区别。其中《李缉墓砖》正面刻划"晋故平南参军湘南乡侯广平郡广平县李府君，讳缉，字方熙。夫人谯国谯邑陈氏"，侧面刻墓主的亡历"升平元年十二月廿日丙午"；《李纂妻武氏墓砖》也与此情况相同，纪年和墓主身份信息不在砖的同一面。这五种李氏家族墓砖的字口内均涂朱砂，有一定的道教色彩，且在墓中的摆放位置距墓底较近。需要特别关注的是《李摹墓砖》在出土时呈现两块相扣的情况，刻划李摹相关信息的墓砖在下，上覆盖一尺寸略大的墓砖，砖面正中央刻有两个"晋"字，一大一小，正、倒相对。[28] 这种形制与北魏时期墓志与志盖相似，所以可以将刻有两"晋"字的砖当作志盖，这就意味着《李摹墓砖》已经与成熟的墓志无异了。《高崧墓砖》与《高崧妻谢氏墓砖》的长均在五十厘米左右，宽约二十五厘米，皆为青灰大砖，形制较同墓的建筑用砖大出很多。两砖中的部分字口存留一些朱砂痕迹，同李氏家族墓砖相似。《高崧墓砖》在其木棺前东侧前壁下倒置，有字一面朝外；《高崧妻谢氏墓砖》在其木棺前西壁下侧置，有字一面朝内。所以这两种刻划砖有一定指示和标记的作用，由于砖文中对于二人身份交代得比较清楚，并记录薨与窆的时间，也初具墓志意义。《孟府君墓砖》共有五种 [29]，分别放在墓室的四角，有代表东、西、南、北四个方向的含义；《刘庚之墓砖》（图4-13）共三块，内容也几乎相同，分别平放在墓室前端祭台的两侧；《刘顗妻徐氏墓砖》共二块，内容亦相同，分别竖置墓室前头的左右两角，紧贴墓壁，志文朝里。[30] 以上三种刻划砖的尺寸都与其他建筑青砖尺寸相等，搁放位置有一定特殊寓意，

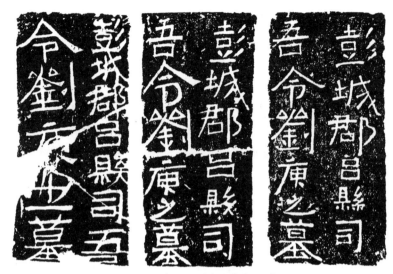

图4-13 东晋 《刘庚之墓砖》三种
《江苏镇江谏壁砖瓦厂东晋墓》,《考古》, 1988年第7期

起到镇墓、祭祀或祈求平安的用途,且后两者甚至连卒葬时间都没有,并不完全具备墓志性质。

综上,虽然这一类型的刻划砖文内容较为简略,并不符合成熟墓志的判断标准而与志墓砖文更加接近。但是根据其具体的形制、摆放方位、墓主身份等多方面因素综合判断,可以认为这些古砖中的大多数已经具有墓志的形式与意义,既可标记墓主位置、显示墓主身份,也能够作为镇墓、祭祀的仪礼之用,只有个别砖文更倾向于志墓用途。同时还需要特别关注女性墓主的相关砖文,虽然其行文格式与西晋志墓砖更加相似,但往往都出土于夫妻合葬墓,墓中另有男性墓主刻划砖,所载内容更加详细,涉及生平、家世等信息,多数具有墓志性质。所以不能简单认为这类女性墓主刻划砖仅仅是志墓所用,可能由于当时女性地位相对较低,再加上薄葬政令的再次执行,所以其墓志也只能表现为如此形式。另外,

这一类的刻划砖文较西晋粗率的志墓砖文而言，书法水平具有飞跃式的进步与提升。故从书法艺术角度来看，也再一次印证了上面的推测，可以将这类砖文当作简略墓志来对待。

(二)"假葬"与"刻砖为识"的墓志

东晋时期除了上文所提的简略墓志之外，琅邪王氏家族的相关墓砖也占据很大比例，尤以江苏南京象山发掘的王彬家族墓数量最多，其中包括王彬、王兴之（彬与原配子）夫妇、王丹虎（彬与原配女）、王闽之（彬孙）、夏金虎（彬继室）、王廙（彬兄）、王企之（彬与继室夏金虎子）、王建之夫妇（彬孙）、王康之夫妇（彬孙）等十余人的墓室，能够反映出这一时期诸多的社会和文化问题。这类砖文除了记载墓主的亡时、姓氏、籍贯、官职之外，还增加了关于墓主先祖、子女、兄弟、婚媾、母家情况等诸多内容。同时，标明了墓葬的具体位置，身亡时间一般与葬地相连，置于文末，简约概括，文风朴实，可以算得上是比较完整的墓志。如《王康之墓砖》记载了墓主王康之"其年十一月十日葬于白石"这一信息。但与北魏时期的墓志相比，仅仅有"志"的部分，而无以韵文表达赞颂死者功德、表达生者哀思的铭文部分。再如《王闽之墓砖》属于王氏家族墓中内容较多者，正反两面皆刻划文字：

> 正面：晋故男子琅邪临沂都乡南仁
> 　　　里王闽之字洽民故尚书左仆
> 　　　射特进卫将军彬之孙赣令兴
> 　　　之之元子年廿八升平二年三
> 　　　月九日卒葬于旧墓在赣令墓
> 反面：之后故刻砖于墓为识
> 　　　妻吴兴施氏字女式
> 　　　弟嗣之咸之预之

王闽之的身份为"男子"，籍贯为"琅邪临沂都乡南仁里"，字号为洽民，并记载其祖父、父亲官职，以及葬时、葬地，在砖志反面提及王闽之妻子、弟嗣等情况，内容较为翔实，属于墓志范畴无疑。

这些王彬家族墓志中还存在一特别现象，即大多数砖文中都包含"刻砖为识"相关字眼。"刻砖"一词容易理解，"识"字的具体含义需要进一步探究。许慎在《说文解字》中有言："识，常也。一曰知也，从言，戠声。"吴大澂《说文古籀补》从古文字构型的角度进一步对该字作以解释："𢧵，古识字。《诗》：织文鸟章。织，徽织也。旗之有识者曰旗帜。从糸，从巾，从言，皆后人所加。"[31] 由此可知，"识"亦有"知"之意，即刻砖以知晓墓砖主人的相关信息；按其本义，另有旗帜、徽标之意，所以"刻砖为识"也有"刻砖"做标记的意思。在东晋已出土的刻划砖中，只有王彬家族砖文中有此类文字，推测这可能是王氏家族墓志的固定用语，以示其家族的高贵性与特殊性，具有区分阶层的意义。在同时期、同地域的王氏家族石质墓志中也有类似的语句出现，更能证明此推测的合理性。有研究者认为这类砖文内容相较成熟墓志简略，并不是为了彰显和歌颂墓主生前的成就与荣誉，而是为了标记墓葬的简单情况，以便以后由江南迁回中原时所用，而"刻砖为识"字样恰恰是极好的佐证，也就是说这些墓葬具有"假葬"性质。

关于这一问题，需要一分为二地看待。首先，"刻砖为识"如果当作"刻砖以做标记"之意，由于这些墓志的内容不能算极其详尽，所以可能确有假葬之意。这或许与"东晋精英的'流寓'心态有关，即以'假葬'形式来表示重返中原的寄托。"[32] 同时，东晋义熙之前碑禁松弛，石碑文化再次占据上峰，皇帝常以为臣竖碑以资优待，《宋书·礼志》中的记载反映了当时的这种趋势：

至元帝太兴元年，有司奏："故骠骑府主簿故恩营葬旧君顾荣，

求立碑。"诏特听立。自是后，禁又渐颓。大臣长吏，人皆私立。义熙中，尚书祠部郎中裴松之又议禁断，于是至今。[33]

所以名声显赫、高门大户的王氏家族更应该以石制作墓志，而不是简单的以砖代替，这是支持"假葬"的重要理由。战国时期已经出现"假葬"方式，可称为"殡"。东晋时期的假葬并非停柩不葬，而是经过丧礼仪式后入葬；但是并未葬于理想的或固定的地方，故先暂且安置于此处，只是权宜之计，以待日后改葬。东晋泰宁元年《谢鲲墓志》载有"晋故豫章内史，陈（国）阳夏，谢鲲幼舆，以泰宁元年十一月廿〔八〕亡，假葬建康县石子罡……旧墓在荥阳。"[34] 这是东晋墓志中较早提到"假葬"一词的例子，较为明确地表达了东晋士大夫由于政治、地理、社会等诸多原因，只能暂时葬在此地，待大一统时再归葬祖坟的强烈愿望。司马光《葬论》中也提到了假葬的多种原因：

> 今人葬不厚于古而拘于阴阳禁忌则甚焉……于是丧亲者往往久而不葬。问之，曰：岁月未利也。又曰：未有吉地也。又曰：游宦远方，未得归也。又曰：贫未能办葬具也。[35]

"游宦远方，未得归也"与北方世人因战乱不断被迫南渡，只是暂时偏安江左，始终怀揣重返故土、魂安旧园的思想相类。王建之墓志为石质，其妻刘媚子墓志有石质和砖质两种，石质墓志置于夫妇头部，而砖志埋于填土坑中。刘氏砖、石墓志内容无太大差别，石志更加详细，增加刘媚子祖父信息以及女儿姓名、字号。石志字体隶楷杂糅，点画平直，起笔平切整饬，横画虽有波挑，但十分收敛，具有装饰性，与《爨宝子碑》风格相类；砖志字体亦介于楷隶之间，但楷化更加明显，刻划相较石志略显粗糙，书法水平略低于前者。根据墓志内容可知，刘氏共下葬两次，

第一次为太和六年十一月八日"倍葬于旧墓，在丹杨建康之白石"，因知其日后还需与夫君合葬，所以推测此次下葬可能所用砖志；第二次为次年（咸安二年）四月廿六日与王建之合葬，又因刘媚子石志与王建之石志书风相似，故推测刘氏石志为此次合葬所制。由此，砖志在这里有一定的临时之意，具备用于假葬的可能性。

从另一方面而言，并不是所有砖志皆因假葬而设，也并不全意味着所有王氏家族的成员都渴望魂归故土。判断墓葬为假葬的一个很大原因为"砖比石贱"的观念，即砖志意味着潦草和临时，而石志意味着庄重和永久。砖石固然有别，汉代及汉以前，石地位确实要远远高于砖，有着礼仪、权威的象征；而砖易损坏，数量多，所以并不以其作为仪礼、丧葬之用。但是魏晋南北朝以来，由于薄葬政令的一直延续，砖志的性质和意义已经发生彻底性颠覆，它与石一样，可以作为丧葬礼仪的载体。同时，象山王氏的家族墓志与上文提到的简略墓志有所区别的，几乎全用特制大砖，尺寸大都超过四十五厘米。从工艺而言，这种大砖的制作复杂，烧制困难，费时费力；从刊刻程序而言，需要将布满粗糙绳纹的砖面磨平，再刻划界格、书写志文、刊刻文字，其复杂程度和所耗精力并不亚于石质墓志。所以王氏家族的砖志并不意味着随意草率，反而说明了其对于墓志和丧葬的重视，更显得用意典重，砖志的地位和重要性或已可以与石志相提并论。同时，砖上的书法也与西晋粗率的志墓砖文拉开很大距离，所以并不能简单地说使用砖志、有"刻砖为识"之辞就一定具有假葬意图。另

图 4-14 东晋太和三年
《王仚之墓砖》
南京市博物馆藏

外一点，在本为砖志的《王仚之墓砖》（图 4-14）和《王建之妻刘媚子墓砖》中有"刉石为志""刻石为识"等内容。作为东晋江左的世家大族，本不应该在墓志中误将砖、石混淆，却在砖质墓志中写有"刻石为识"内容，或许可以再次说明在东晋的世家大族眼中砖、石已经没有太大差别，石志的意义并没有凌驾于砖志之上，砖志也并不是潦草、临时的代表。

二、家族性与区域性：东晋刻划砖文的书法风格与字体特征

魏晋南北朝时期，士族门阀现象尤为突出。北方南迁的几个豪族首先在自己内部相互通婚联姻，其次为了减少与江左世族之间的矛盾，也存在南北联姻现象。《晋书》有载："时王导初至江左，思结人情，请婚于（陆）玩。"[36] 所以这些士族门阀生前往往聚居在一起，死后也呈现以家族为单位的墓葬群现象，上文提到的南京吕家山李氏家族墓、象山王氏家族墓都是很好的佐证。能够聚族而居、聚族而葬，该家族的经济水平、政治地位一定不凡，故从事其家族墓葬工作的制砖工匠、书丹写手以及刊刻工匠在短时间内可能具有相对的稳定性和专门性，他们所制作、刻划的砖文风格也呈现以家族为单位的相似性。

东晋时期依然存在类似西晋志墓砖文风格的刻划砖存在，但是数量较少。这一时期绝大多数砖文的书法水平较高，采取干刻手法，只"刻"不"划"，点画较粗，呈现块面状，制作精良，起收处干净妥帖，不见西晋志墓砖文中以细刀反复刻划的粗率现象。

（一）方整平齐类

方整平齐类风格的砖文以王彬家族墓志最为多见，其中典型的代表为《王丹虎墓砖》《王闽之墓砖》以及《王建之妻刘媚子墓砖》。《王丹虎墓砖》（图 4-15）书法与魏碑造像相似，点画方起方收，斩钉截铁，波磔几乎消失，刀刻痕迹明显；结体整饬而略有隶意，字势平稳，重心下移，显稚拙可爱之态；总体章法整齐有序，以纵十六、横八共计一百二十八

个正方形格子将砖面分割，但砖文数量较少，仅仅占据砖面正中的一部分。《王闽之墓砖》正背面皆有内容，起收、转折处皆双刀平切，齐头齐尾，点画呈块面状，且粗细一致，整体风格稚拙厚重。这两块王氏墓志的界格刻划明显，且格内位置有限，砖文将其撑得很满，所以文字的结体或许也受到界格影响而更显方正生硬。《王建之妻刘媚子墓砖》（图4-16）的书法也采取相似风格，但是由于墓志内容较多而砖面尺寸有限，故块面状的点画已经消失，仅留下平齐的起收笔以及方整的结体，装饰意味减弱。其实，用毛笔很难书写出《王丹虎墓砖》与《王闽之墓砖》（图4-17）如此方直刚强的点画，再根据《王建之妻刘媚子墓

图4-15 东晋升平三年 《王丹虎墓砖》
南京市博物馆藏

砖》的书法风格综合判断，这些墓志是先书丹再刻划。书丹时的墨迹应该具有较强的书写性，只是结体比较方正，起收笔不会如此平齐，点画也不会如此刚硬，应是刻工在上砖刻划时加剧了这种书风。《王丹虎墓砖》与《王闽之墓砖》相距一年，书法风格几乎相同，极有可能为同一人书写，相同人刊刻，形成王氏家族墓志极具特征的风格面貌，在整个魏晋南北朝砖文书法中都显得尤为特别，呈现强烈的家族属性。以上三人墓砖的字体介于楷隶之间，更倾向于楷书，字形以方为主，偶有横向取势的倾向，主笔皆收敛于字的边界线之内，捺画出现上挑的波磔，但同时楷书中的尖撇和方钩等典型用笔也同时存在。从章法角度而言，字距、行距都较近，

图4-16 东晋太和六年 《王建之妻刘媚子墓砖》 南京市博物馆藏

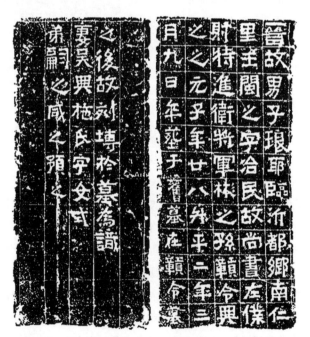

图4-17 东晋升平二年 《王闽之墓砖》 南京市博物馆藏

已经改变了隶书字距远而行距近的一般规律，更倾向于楷书的章法布局。

出土于江苏镇江的《刘剋墓砖》（图4-18）风格与此相似，共有两块，左右相对，横置于祭台前侧。墓砖正反两面皆有文字，正面为墓主的籍贯、卒年和字号，反面为墓主的葬时。该砖文书法与魏碑造像相似，横竖交接处以方折为主，部分点画的起收笔平齐方切，刀刻痕迹明显。此砖文又因内容较少，故字形相较王氏墓志更大一些，线条粗重有力，气势磅礴。其结体宽绰，横向取势，有隶书意味，但是已经没有了隶书舒展夸张的波挑和波磔，蚕头雁尾等典型特征也已经消失殆尽，字体处于楷、隶之间。砖面有界格分离，但是刻划较浅，不甚明显，且字形大小并不十分相等，受界格的约束较少。东晋《徐司马墓砖》内容仅仅有"徐司马"三字，无具体纪年，也出土于江苏镇江，但根据该墓葬出土物以及周围其他墓葬情况，可以判断墓葬时间应该在咸康至升平年间。此砖文书法字形巨大，方扁整饬，"徐"字的起收笔方切，捺画舒张，部分点画收笔处向上略微挑起。"司"字、"马"字结体内敛，点画平直，与上述砖志风格相类，

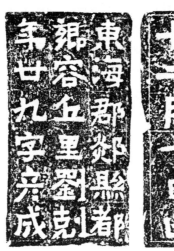

图4-18　东晋升平元年　《刘剋墓砖》　镇江市博物馆藏

又为其断代提供了有力依据。

《刘剋墓砖》和《徐司马墓砖》的出土地与王氏家族墓地相距并不算太远，相隔时间也仅有几年。所以猜测升平年间可能流行一种书写方正平直、风格整饬雄强的书法，专门适用于刊刻砖质墓志，尤其被世家大族所喜爱，具有明显的家族性和地方性，极有可能是从王氏家族墓志流传而出，后被广泛效仿。其风格与一些模印纪年砖相似，具有较强的装饰效果，但书写性偏弱而刊刻痕迹明显，略有僵硬呆板之嫌，或许这种书风的取法对象即模印纪年砖。

（二）清雅秀丽类

东晋时期的刻划砖还有一类风格属端庄秀丽、清雅妍美，以南京吕家山的李氏墓志为主。《李缉墓砖》《李摹妻武氏墓砖》以及《李摹墓砖》的书法风格比较相似，其字体皆以隶书为主而略有楷意，砖面都以界格分离，但是界格刻划很轻，并不明显，依然以突出文字为主要目的，只是起到辅助规范的作用，而并未过多地限制字形发展。最左边一行以小字隶书刻划"升平元年十二月廿日丙午"字样，尤似后世的落款形式。《李缉墓砖》（图4-19）结体略长，但是有相对舒展的主笔出现，如"平"字、"方"字的长横具有典型的蚕头雁尾，"参"字、"方"字波挑明显，刊刻时单双刀并用，造成了点画不甚工整、粗细不均的现象，但同时也呈现线条起伏变化、起收笔自然、无过多刊刻痕迹的特点。该砖文字形不稳，部分字势略有歪斜，如"故"字、"侯"字、"平"字等向右上倾斜，"讳"字中的"讠"部朝左下倾斜，而右半部分的"韦"构件向右上倾斜，一字之中产生如此丰富的字势对比，在矛盾中迸发别样趣味。《李摹妻武氏墓砖》（图4-20）与上砖风格相似而略有区别，结体偏长但主笔突出，起笔方圆结合；有部分文字也具有方切平齐的特点，波磔、波挑厚重明显，而点画中段偏细，有一定弧度，字形更加端正稳定，朴茂整饬与古雅匀美兼存。《李摹墓砖》（图4-21）点画细劲，主笔舒展

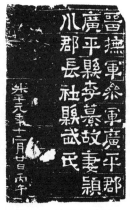
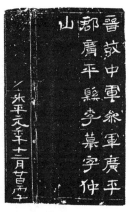

图4-19 东晋升平元年　　　图4-20 东晋升平元年　　　图4-21 东晋升平元年
　《李缉墓砖》　　　　　《李缉妻武氏墓砖》　　　　　《李纂墓砖》
南京市博物馆藏　　　　　南京市博物馆藏　　　　　南京市博物馆藏

飘逸，字形偏扁，遒丽秀美，与东汉隶书《曹全碑》风格相似。这三方李氏刻划砖书写时间相同，推测可能因墓主迁移重葬造成。其风格相似，可能为同一人书写；但是呈现在砖面上的状态有所不同，或与刻工不同有关。出土李氏家族墓砖的吕家山与出土王氏家族墓砖的象山距离很近，但是砖文的风格却各不相同，可见家族书风现象确实存在于这一时期的刻划砖文中。

　　除了隶书特征明显的清雅秀丽一路的砖文之外，还有另一类砖文以楷书为主，但风格也朝着妍美流利方向发展。如《高崧妻谢氏墓砖》（图4-22）字形宽博，起笔露锋斜切，捺画偶有上挑，楷书特征更加强烈。点画光洁，笔画衔接处不露痕迹，字形大小几乎相等，仅"镇""西"二字略大，自然率意却不失匠心。《高崧墓砖》（图4-23）更加流美飘逸，是砖文书法中的上乘之作。《王康之墓砖》（图4-24）楷化明显，体势拉长，中宫略有内撅，多采用侧锋起笔，一拓直下，横画多平直、粗细一致而无修饰。字形较小，砖面布白疏朗，秀丽整齐中不乏天真古

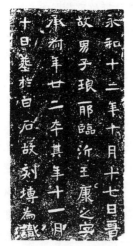

图 4-22 东晋永和十二年
《高崧妻谢氏墓砖》
南京市博物馆藏

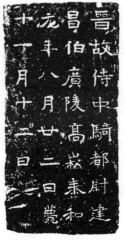

图 4-23 东晋太和元年
《高崧墓砖》
南京市博物馆藏

图 4-24 东晋永和十二年
《王康之墓砖》
南京市博物馆藏

图 4-25 东晋太元十四年
《王康之妻何法登墓砖》
南京市博物馆藏

拙。《王康之妻何法登墓砖》（图4-25）为楷书，"晋故处士琅耶王康之妻……白石"这一部分内容点画细劲，结体较稳定，呈纵势，刻写熟练，风格清雅秀丽。"刻砖为识……适庐"此部分内容与前部分风格略有差异，点画加粗，较为粗率凌乱。《谢琰墓志》《王企之墓志》的刊刻也略显草率，但点画顿挫明显，依然延续妍美书风一脉。《卞氏王夫人墓砖》《甄寿亡亲解夫人墓砖》等砖文点画极粗，均匀平直，无波磔、波挑，起收笔方圆结合，字形平正，前两字大，后三字小，排列紧密，与《好大王碑》类似，整体风格不激不厉。

（三）粗疏草率类

粗疏草率一路的砖文在东晋时期数量最多，根据其书法风格判断，大都未经过提前书丹，而直接上砖刻划，与上述两类风格的砖文相比，少了书者书写的环节，自然显得不够精细，但与此同时也增添了几分恣肆率意。需要明确的是，虽然这类砖文与西晋时期的志墓砖文相似，也是未书丹而先刻划，但工整端稳许多。前者只是砖文书法不拘小节，但是内容丰富，为提前设计撰写文本内容；而西晋的志墓砖文从内容到刻写都未经过刻意安排，所以偶然因素更大，书法水平参差不齐。

这一时期的《颜谦妇刘氏墓砖》是此类风格的典型代表，干刻而成，点画无刻意修饰的痕迹，字口光滑清晰，可见砖质较好，已经出现钩画、方折，结体也趋向楷书，但是还保留了隶书的横向取势特征。"耶"字首笔极长，舒展开张，逆锋起笔，其他点画几乎不见隶书痕迹，起收笔略尖，中段饱满；字形扁方，大小不一，有较强的随意性，且章法凌乱，排列参差，应未经过事先的刻意安排而直接上砖刻划。相较李氏家族墓中风格相类、书法水平一流的《李缉墓砖》《李摹墓砖》以及与其同出一墓的《李摹妻武氏墓砖》，《李纂墓砖》（图4-26）比较特殊，从志文到内容都略显草率随意，点画粗细不等，不甚讲究，横竖交接、转折处几乎都不连接，所以字形零碎而不贯气，字体为楷书兼存隶意。下葬时间"宁康三年十

月廿六日"隶意明显，刻于砖面左侧，有类似落款之意。同墓另一砖文《李
蓁妻何氏墓砖》（图4-27）与其夫君的砖文从内容到书法风格都极为相
似，点画也十分敷衍，粗细不一，字形倾侧，大小参差，书法水平不高，
故推测此二人应为同时下葬，同一工匠刻划墓砖。史书无载李蓁相关文献，
无法印证他与妻何氏是否由于某些紧急状况需要立即安葬而迫使砖文急
就而成，并未来得及再次雕琢修饰。

《孟府君墓砖》（图4-28）共出土五种，每种风格略有差异，点画
皆刻划随意，不计工拙。第一、第二、第四种墓志字形扁方，点画收敛，
字与字之间排列紧密，行轴线垂直，所以点画、字形虽然粗疏，但整体
章法还算整齐有序。第三、第五种墓志为楷书，字形偏长，中宫内撅，
字距近而行距远，较前三种更显清秀雅致。《谢球墓砖》因内容较多，
所以整体字形偏小，排列紧密。此墓志已是楷书字体，但是体势宽博，

图4-26 东晋宁康三年
《李蓁墓砖》
南京市博物馆藏

图4-27 东晋
《李蓁妻何氏墓砖》
南京市博物馆藏

图4-28 东晋太元元年
《孟府君墓砖》（第一种）
安徽省博物馆藏

左右摇曳，生动活泼。点画多单刀，所以呈现一头细尖、一头方粗的形态。其中的"夫"字、"盐"字、"告"字的长横都有左放右收之势，字形松散，不甚讲究。《谢温墓砖》砖面粗糙，应是刻划前未经仔细打磨而造成，砖文书法点画凌乱。《刘庚墓砖》《孙模丧枢砖》《广州苍梧广信侯砖》以及《谢氏墓砖》皆属于此类风格。

《王彬继室夏金虎墓砖》（图4-29）依然延续这种风格，特别之处在于此墓志有界格分离，首行每字按界格刻划，但是随后四行并未按界格书写，常有两字一格现象，同时在底部末行界格以外也刻有文字。由此推测，界格是在志文确定之前就已刻划，且竖行每列十二格，横行每行五格，与《王闽之墓砖》界格相似，极有可能是家族统一定制墓砖，统一划格。而至夏金虎亡时，

图4-29 东晋太元十七年
《王彬继室夏金虎墓砖》
南京市博物馆藏

直接使用先前遗留的特制大砖，并未专门再制，但其志文内容较多，所以只能不按界格数量刻写。其中"城"字的撇画未刻，"夏"字少刻一笔，点画中也常有滑刀现象出现，可见工匠在刻划此砖时速度较快，随意粗疏。《谢球妻王德光墓砖》质地较差，点画潦草；《刘頵妻徐氏墓砖》有两种，第一种刻划随意、不加修饰，第二种"晋彭城吕县"五字起收笔方刻痕迹明显，点画方整，棱角分明，与《王闽之墓砖》《刘剋墓砖》等方整平齐类风格的砖文书法相似，但是"頵之妻徐氏"五字多次单刀反复刻划，在起收笔处可以看到多条单刀刻划的痕迹而未加以修饰，部分点画中并未被凿刻干净，可见工匠制作后半部分时没有精雕细琢，只是仓促而就。

虽然这些墓砖在东晋时期属于粗疏草率一类风格，但是与西晋的志墓刻划砖以及北魏、南朝的墓志刻划砖相比还算较为工整，字形相对平稳，线条中段饱满坚实，具有一定的书法艺术价值；只是刻划时有些随意，并不注重点画起收笔的雕琢修饰以及转折处的衔接问题，反而更能体现稚拙天趣。这类刻划砖的墓主职官、身份大多处在中等或偏下水平，其墓砖只是初具墓志性质，但并不能称为成熟的墓志。除此之外，还有世家大族成员妻子或继室的墓砖，其砖文刻划简略粗疏，在某种程度上体现了东晋时期对于女性地位的忽视。另有一特例，即《谢温墓砖》以及《谢球墓砖》，此二人属于司家山谢氏成员，乃名门望族之后，墓志内容有一百至二百余字，详细记载了谢氏家族与陈留阮氏、琅邪王氏以及河东卫氏等世家大族通婚联姻的情况。所以按理说，其书法水平本应更高，但是考虑到砖面尺幅有限而砖文内容较多，这一时期正好处在楷书逐渐成熟的阶段，由于工匠对于楷书刻划不熟练，又为了适应砖面大小等原因，也可能造成二谢墓志刻划潦草、粗疏随意。

东晋南朝时期还有一类砖质买地券十分盛行，数量丰富，根据《中国古代砖刻铭文集》以及《六朝文物》统计，自三国孙吴至南朝萧梁共三十五种。根据买地券内容，以及出土墓葬的形制与随葬品，可以判断墓主一般为平民或下层小官。而上文提到的刻划砖无论是否属于成熟墓志的范畴，其墓主身份都较为高贵，大都属于社会上层人士，即使没有官职者，也为当时士族门阀中的一员，相对整个东晋南朝而言数量还是占少数的。同时，这一时期并没有出现这类刻划砖文和买地券同时存在于一个墓中的现象，可以说明东晋社会各阶层之间墓砖种类、形制、内容、书法风格等方面存在着明显的区别，从中折射出的丧葬观念也有所不同。世族文人在墓中放置刻划砖的目的在于"刻砖为识"，希望自己的墓葬能够被后人识别，留名于世，有着强烈的所有权意识；而下层的平民只是希望通过买地券以保墓主死后安宁，生者长寿。

表4-1 东晋刻划砖文一览表

年代	墓主	性别	卒岁	籍贯	身份	墓砖内容											出土地	备注
						籍贯	职官	姓名	卒年	葬时	先祖	子女	兄弟	婚媾	葬地	母家		
永和元年（345）	颜谦妇刘氏	女	34	琅邪	安成太守	√		√	√	√							江苏南京老虎山	
永和十二年（356）	王康之	男	22	琅邪临沂	男子	√	√	√	√					√			江苏南京象山	"刻砖为识"
永和十二年（356）	高崧妻谢氏	女		会稽	高崧妻，夫镇西长史、骑都尉、建昌伯	√	√夫	√夫	√					√			江苏南京仙鹤观	十一年薨十二年窆
升平元年（357）	刘剋	男	29	东海郡乡容丘里		√		√	√								江苏镇江	两种
升平元年（357）	李缉	男		广平郡广平县	平南参军、湘南乡侯	√	√	√	√								江苏南京吕家山	
升平元年（357）	李纂妻武氏	女		颍川长社县	李纂妻，夫抚军参军	√	√夫	√夫	√					√			江苏南京吕家山	与《李纂墓志》同出
升平元年（357）	李纂	男		广平郡广平县	中军参军	√	√	√	√								江苏南京吕家山	有志盖，刻"晋"
升平二年（358）	王闽之	男	28	琅邪临沂都乡南仁里	男子	√	√	√	√	√		√背面	√背面	√			江苏南京象山	葬于旧墓，在赣令墓右。"刻砖于墓为识"
升平三年（359）	王丹虎	女	58	琅邪临沂	散骑常侍、特进、卫将军、尚书左仆射、都亭肃侯王彬长女	√	√父	√父	√	√				√			江苏南京象山	葬于白石，在彬之墓右。"刻砖识"
太和元年（366）	高崧	男		广陵	镇西长史、骑督尉、建昌伯	√	√	√	√								江苏南京仙鹤观	八月薨，十一月窆
太和元年（366）	卞氏王夫人	女			卞氏夫人			√									江苏南京赵士岗	
太和三年（368）	王企之	男	39	琅邪临沂	丹杨令、骑督尉	√	√	√	√	√			√	√			江苏南京象山	剡石为志

表4-1 东晋刻划砖文一览表（续）

年代	墓主	性别	卒岁	籍贯	身份	墓砖内容											出土地	备注
						籍贯	职官	姓名	卒年	葬时	先祖	子女	兄弟	婚媾	葬地	母家		
太和六年（371）	王建之妻刘媚子（砖、石）	女	53	南阳涅阳	王建之妻，夫振威将军、鄱阳太守、郡亭侯	√	√	√	√		√		√	√	√		江苏南京象山	《王建之墓志》石质"十月三日丧还都，十一月八日倍葬于旧墓""刻石为识"
宁康三年（375）	李纂	男		魏郡肥乡	宜都太守	√	√	√									江苏南京吕家山	同出一墓
	李纂妻何氏	女		东海郯县	李纂妻													
太元元年（376）	孟府君	男		平昌郡安丘县	始兴相、散骑常侍	√	√	√		√							安徽马鞍山	5块内容相同
太元十四年（389）	王康之妻何法登	女	51	庐江潜	王康之妻，夫处士	√	夫父	√	√	√	√			√	√	√	南京象山	"刻砖为识"
太元十七年（392）	王彬继室夏金虎	女	85	琅邪临沂	卫将军、左仆射、肃侯王彬继室	√	夫	√	√	√				√			江苏南京象山	
太元廿一年（396）	谢琰	男		豫州陈郡阳夏县都乡吉迁里	驸马督尉（奉）朝请、溧阳令、给事中、散骑常侍	√	√	√	√						√		江苏溧阳	
义熙二年（406）	谢温	男		豫州陈郡阳夏县都乡吉迁里		√	√	√	√	√					√		江苏南京司家山	
义熙三年（407）	谢球	男	31	豫州陈郡阳夏县都乡吉迁里	辅国参军	√	√	√	√	√	√	√	√	√	√		江苏南京司家山	侧有墓主姓名、官职、籍贯、藏地
义熙十二年（416）	谢球妻王德光	女			谢球妻			√									江苏南京司家山	六月四日亡，七月廿五日合葬球墓
东晋	刘顗妻徐氏	女		彭城吕县	刘顗妻	√夫		√夫									江苏镇江谏壁镇	两种
东晋	刘庚之	男		彭城吕县	司吾令	√夫	√夫	√夫									江苏镇江谏壁镇	三种

第三节 砖志的消没：南北朝刻划砖文书法

南北朝时期的砖文较三国、两晋有所变化，大都以砖志为主。东晋自桓玄之乱以后，逐渐没落，曾经的世家大族辉煌不再。刘裕建立宋朝政权后，重新树立皇帝权威，选取寒门辅佐朝政，削弱了东晋时期的门阀势力，延续秦汉时期的中央集权政治模式。所以在丧葬方面也效仿秦汉，实行陵墓制度。在这一社会背景之下，自刘宋之后刻划砖文的数量急剧减少，存世的大多为底层民众的简略墓志，两晋时期书法水平不凡的成熟墓志逐渐消没。北朝是汉族文化与少数民族文化不断融合发展的时期，很多阶层矛盾、宗教现象都得以在砖文中体现。北朝时期的墓志以石刻为主，砖志较少，其中以下级官吏和一般庶民的简略墓志最为多见，也有少量书法、志文、工艺俱佳的贵族阶级墓志。这二者差距极大，呈两级分化趋势发展。

一、"陵墓制度"与南朝砖志书法

南朝时期依然保持前代的薄葬观念，甚至有过之而无不及。历代君王皆在遗诏中提到丧葬从简的相关事宜，虽然还存在一定的葬仪，但多不繁琐。如陈宣帝遗诏云：

> 凡厥终制，事从省约。金银之饰，不须入圹；明器之具，皆令用瓦。唯使俭而合礼，勿得奢而乖度。……在位百司，三日一临。四方州镇，五等诸侯，各守所职，并停奔赴。[37]

自曹魏至南朝梁、陈，遗诏内容大致相似，皆从葬品以及丧仪等方面要求百官王侯一切从简。但令人奇怪的是，在如此严苛的薄葬政令之下，却出现了宋文帝的长宁陵、陈武帝的万安陵、陈文帝的永宁陵、陈宣帝

的显宁陵等帝王陵墓。其中缘由，还得从南宋刘裕说起。刘裕自寒门出身，经历数次生死战役，凭借自己的军功夺得王位，代晋自立，建立刘宋政权，重用寒人担任要职。至此南朝寒人阶层开始兴起，东晋的士族门阀逐渐衰落。为了与晋有所区别，刘裕以汉室后裔自居，有意延续汉室制度，"自元嘉以来，每岁正月，舆驾必谒初宁陵，复汉仪也。"[38]所以在丧葬一事上也极力效仿汉朝，营造陵墓，设置石兽，但未见神道石柱和石碑，直至南梁才出现。可以这样说，南朝的陵墓石刻和陵墓制度皆始于刘宋时期，唐长孺颇为犀利地指出了南朝寒人的"畸形心理"："（新出门户 引者注）虽然按照当时婚宦标准业已符合士族身份，但在门阀贵族面前还是寒人，而他们的最高愿望不是打破这种士庶等级区别，相反的是想挤入士族行列，乞求承认，并且转而以之自傲，甚至同样坚持士庶区别观点。"[39]从某种程度上而言，士族门阀的没落就意味着皇权政治的兴起，而南朝大兴陵墓制度，正是为了彰显皇权的至高地位。

在这一背景下，仿佛与东晋相关的一切事物都应该彻底决裂。故东晋时期世家大族以"刻砖为识"而区别于其他阶层的大型特制青灰砖志逐渐消失，取而代之的是石刻墓志的重新登场。仅有的几块特制大砖，依然属于东晋时期没落的门阀士族后代的墓志。需要强调的是，南朝石刻墓志的兴起并不意味着厚葬制度的回溯，而是一种丧葬载体和象征物的更替。

南朝砖文以具有实用功能的记数、标记刻划砖数量最丰，几乎都为湿刻砖，具体情况在下一章中会继续论述。墓志的总体数量较西晋和东晋略多，约三十二种有余，但砖质墓志数量急剧减少，仅存《谢珫墓志》《宋乞墓志》《孙惠妻李氏墓志》《蔡冰墓志》《周叔宣母黄天营墓志》《袁庆墓志》等十余种。出土于南京司家山的南朝宋永初二年《谢珫墓志》（图4-30）有六块组成，各志文内容连续，洋洋洒洒共六百八十一字，在魏晋南北朝砖志中可谓空前绝后的巨作。此砖志有"宋故海陵太守散骑常

侍谢府君之墓志"作为首题，末尾无称赞、颂扬的铭文，首次在砖志中明确提出此类型的刻划砖之名称为"墓志"，墓志之名终于确定。志文除了记载墓主人谢珫的籍贯、字号、亡时、职位之外，以大量的笔墨叙

图4-30 南朝永初二年 《谢珫墓砖》六块 南京市博物馆藏

述陈郡谢氏家族的婚宦关系，描绘出较为完整的家族谱系。砖面有大小相等的界格进行分割，纵十五格，横八格，每块砖志共一百二十格，字体是比较成熟的楷书，有清晰的侧锋入笔、一搨直下的切笔，提按、顿挫明显，用笔以方为主，常出现块面状的点画。由于界格的限制而呈现为方整内敛的结体，但已无隶书中过分舒展的横向或斜向主笔，重心居中，字形阔绰有余，字势灵活多变而不显呆板僵硬，虽为楷书但依然有稚拙古朴的天然趣味。该砖志排列整齐，字距近而行距远，依然延续隶书章法，但由于界格线偏粗，甚至粗于文字的部分点画，而单字又将界格占满，所以砖面略显拥挤，相较东晋时期的《王闽之墓砖》《王丹虎墓砖》，少了几分严肃端庄，平添不少活泼生趣。同样出土于南京的南朝宋元嘉二年的《宋乞墓砖》（图4-31）共有三种，每种内容几乎相同，字数约一百一十一至一百一十四字不等，记载墓主宋乞的职位、籍贯、祖辈身份与官职、妻女以及葬时、葬地。其中一种的侧面记载了子伯宗和驷的妻子姓氏。

图4-31 南朝宋元嘉二年 《宋乞墓砖》三种 南京市博物馆藏

该墓志虽有界格，但是有行界而无字界，已初步具有行书墨迹的章法形制，书法风格与《谢琬墓志》大体类似，但是点画更加不计工拙，多不衔接，以"点"式用笔代替"线"式用笔，灵活跳跃的同时也有字形不稳之嫌。由于没有横向界格的限制，故字形在纵向层面可以自由伸展，结体拉长，楷化更加明显。谢氏、宋氏墓志仅相距四年，但是却在结体上有所变化，故可推测同一时期刻划砖志的书法风格受字体演变影响较少，更多地受到砖文章法、刻工技艺、志文内容等方面的影响。

南朝宋元嘉十八年《孙惠妻李氏墓砖》（图4-32）内容十分简略，只有"元嘉十八年孙惠妻李"九字，点画粗重圆润。根据横画、竖画起笔粗且方中带圆，而收笔尖细的形态，可以判断此砖的刻划物截面较宽，工匠刻划时单刀而就，砖的质地也相对偏软。此砖志的字体为隶书，点画平直，几乎无过多的粗细变化，但是字形方扁、瘦长皆有，大小不一，排列不齐，整体风格率意自由而不失厚重古拙。《蔡冰墓砖》《周叔宣母黄天墓砖》与此墓砖相似，也为隶书，但是个别字结体拉长，主笔缩短，初具中宫外拓的楷书模样，如蔡氏墓志中的"蔡"与"坚"字，以及黄氏墓志中的"陈"与"墓"字都与颜真卿的楷书相类。《袁庆墓砖》的内

图4-32 南朝宋元嘉十八年《孙惠妻李氏墓砖》《中国古代砖文》，知识出版社，1990年版，313页

容相对多一些，为"豫州陈国阳夏县都扶乐里会稽郯令袁庆字太同"，记载了袁庆的籍贯、职官和字号。其中"郯"字应为"郡"字的误写，墓主袁庆生前曾担任过会稽郡令，中等官职，南朝时期的会稽郡辖绍兴、宁波一带的十县。该砖志书法以圆棒刻划，质地细腻，砖面经过精心打磨，较为平坦，点画刻划相对细致，单、双刀并用，起收笔处都做了相应处理，

点画中段呈现出光滑匀一的状态；结字宽绰，取横势，隶书杂糅楷书用笔，捺有上挑的波磔而横画平直，出现楷书中的钩画，整体风格疏朗平和，端雅秀丽。

由上可知，整个南朝的砖志数量减少，刘宋时期还延续东晋遗制，有部分砖志存在。至齐、梁、陈三代，砖志几乎消失而仅剩石志，也就是说由砖到石的交替转换发生在南朝宋、齐之际。究其原因，首先是前文提到的"以汉为宗"观念下陵墓政策的实施，重新唤起南朝士人"石比砖贵"的思想。其次，宋泰始二年东晋朝廷失淮北四州及豫州淮西之地，中原流民开始了两晋至南朝期间的第七次南下。北方士人惯用石为墓志，砖质墓志数量随之逐渐减少，在砖上刻字仅仅是为了标明下葬死者的姓名，所以这一时期砖志消亡或受到中原流民的影响。同时也存在另一种可能性，即东晋时期因社会动荡而被迫南渡的士民认为回迁中原无望，且刘宋以来局势相对稳定，故产生了安土江左的想法，不再以砖志作为"假葬"之用，而是以石志图久远。最后还有技术层面上的原因，随着墓志在东晋、南朝的逐渐定型，志文内容也愈来愈丰富，字数激增；而当时的制砖水平有限，制出类似东晋《谢温墓志》《谢球墓志》等长五十厘米左右、宽二十五厘米的大砖已实属不易，砖面无法再进行扩大。又如《谢琰墓志》这样共六百字的墓志都需要六块砖组合而成，南朝有些志文多达几千字，所用砖的数量过多，不得不选择承载容量更大的石材作墓志。除此之外，根据南朝砖志的书法水平和墓主的对应关系可以得出结论：东晋没落士族的后代多以砖为志，其书法刻划得比较仔细谨慎，志文内容较多，普遍使用楷书，整体风格雄强端庄又不失灵活变化。下级官吏以及一般民众也以砖为志，但是砖文内容较少，不过几十字，以隶书为主，刻划相对粗率，不拘小节，书法风格别开一面，较两晋时期的部分单刀刻划砖文更具艺术价值。而南朝的"新出门户"大都以石为志，尤以梁陈时期的石刻墓志为多，刊刻优良，内容丰富，书法水平较高。

二、云泥之别：北朝刻划砖文书法的特征与风格

叶昌炽云："北方多埋幽之碣。自唐以前，东南风气未开。江浙间新出墓志，多刻于砖，间亦用石，文笔聊尔，仅记岁月姓名而已，其刻细浅如以锥画。"[40] 简略的志墓砖文起源于北方地区，起初因墓主身份卑微无营造墓葬，多将记载其姓名、亡时的砖石深埋地下，自东晋、南朝之后南方的此类砖文也逐渐增多，墓志随之出现。叶氏所言还说明了这类墓志的特点，文字内容较少，十分简单，仅仅记载墓主亡时和姓名。北朝的刻划砖铭数量尤多，以这类简略砖文为大多数，较之南朝书写更加随意，稚拙雄强；成熟的砖志十分少见，往往书法水平较高，刊刻精美仔细。这一时期的北方地区鲜有模印纪年砖存世，仅见北魏平城出土的"琅琊王司马金龙墓寿"砖和北齐"天保五年造"砖等寥寥几种。

北朝的刻划砖以北魏时期的简略墓志数量最多。这类砖文所载人名大都属于下级官员或普通平民，砖的形制并不规则，且有大量旧砖、残砖再次使用的现象存在，整体风格粗疏简陋，章法排列自由，用字随意而不规范，较西晋志墓砖文更加大胆、不计工拙。砖文内容仅仅包括墓主姓名、籍贯、亡时等常规信息，与前代不同之处在于志文结尾常出现"墓铭""铭记""之墓"等类似文字。这充分说明北魏时期的人们已经具有了死后刻划"墓志"的想法，其内容虽然与西晋志墓砖文一样简略，但已经属于墓志范畴了。同时，北魏中后期的砖志内容有所丰富，增加了葬地、生平和家世等相关信息，部分墓志还多出赞文部

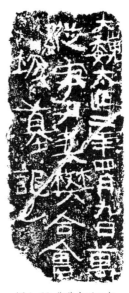

图4-33 北魏太延二年《万纵□妻樊合会墓志》《中国古代砖刻铭文集》，文物出版社，2008年版，24页

分。如《刘颜墓志》在记载墓主葬时、历任职官、夫人字讳、亡龄等内容后，末尾还增添了"君文思渊澄，雄武卓出，寻加强弩将军直后""行路悲酸，能言殒涕"等描述性或抒情性的语句，不仅仅是单纯的平铺直叙。这类简略墓志大都未经提前书丹而直接上砖刻划，点画不经任何修饰，任意而为。北魏太延二年《万纵□妻樊合会墓砖》（图4-33）隶书字体，字势左右摇摆，单刀刻划，不计工拙。北魏延兴三年《王源妻曹氏墓志》、北魏太和元年《上官何阴妻刘安妙娥墓志》都属于相似风格的墓志，但是刻划更加粗糙草率，点画有很多崩裂的痕迹，不仅反映出砖质粗劣、未经打磨，也说明工匠在刻划时态度不甚庄重认真，刻写水平并不太高。还有部分北魏砖志是比较典型的八分书风格，数量较少，别具特色。如北魏太和二十三年《李诜墓志》（图4-34）的内容为"太和廿三年十二月廿五日征平郡曲沃县故民李诜安邑令砖墓两堰"，共六行，每行四至八字不等，共计三十五字。[41]"征平郡"即正平郡，领闻喜、曲沃二县；"安邑"属河北郡，在正平郡南。李诜尝为安邑令，复称为"曲沃县故民"，则"故民"之意当为"已故之民"，非如汉代碑石所见意指"此前隶属之民"。"堰"同"區"，表示一定的地域范围，用于被分隔开的一块块农田，该墓占地"两

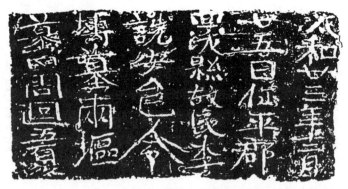

图4-34 北魏太和二十三年 《李诜墓砖》
《山西曲沃县秦村发现的北魏墓》，《考古》，1959年第1期

堀”，其墓周长五百步左右。此砖有一定
买地券性质，并不能算十分完整的墓志。
砖上文字湿刻而成，字体为隶书，没有明
显的蚕头雁尾，但点画十分舒展，无拘无束，
有一种迸发的生命力；转折处以方折为主，
有楷书意味。其字形略扁，字势开阔，字
距近而行距远，整体和谐中又有生动变化。
内蒙古包头出土的北魏太和二十三年《廉
凉州妻姚齐姬墓志》（图4-35）也使用隶
书，但是由于刻划方式有所差别，使用干
刻手法，所以点画更加雄强刚劲。“廉凉
州妻姚齐姬墓”八字字形很大，竖写，居
砖面正中，安葬时间刻于砖面左侧，紧挨
砖的边缘，字形很小。这样的排列布局有
突出、强调墓主姓氏和身份的效果，含标记、
说明之意。

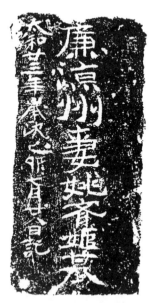

图4-35 北魏太和二十三年
《廉凉州妻姚齐姬墓志》
《内蒙古包头市北魏姚齐姬墓》，
《考古》，1988年第9期

　　北魏时期还存在一类砖文内容相对详细、书法水平高超、刊刻技艺
精湛的墓志。北魏皇兴二年《鱼玄明墓志》为楷书，字形宽博，折笔、
钩画雄强有力，点画尖入尖出，有界格将砖面分割，一字一格，界格扁
方，也对字形造成影响。出土于宁夏彭阳的北魏景明三年《贠标墓砖》
（图4-36）亦使用楷书，但字形略扁，转折有力，波磔厚重，横画有弧
度，提按明显，竖画多呈悬针状，平添灵动趣味，章法无界格而排列整齐，
堪称砖文书法中的佳品，与同时期的元氏墓志水平不相上下。该砖志篇
幅很长，辞藻华丽，在志文结尾时出现少量的赞文，标志着北魏砖志延
续东汉时期的碑刻传统，深受汉文化影响，同时也意味着北魏砖志的逐
渐成熟与完善。出土于河南获嘉的北魏正始元年《许和世墓志》也为楷书，

但字形较扁，点画舒展，竖成列横不成行，行距较大，无拘无束又不失古雅秀丽，具有较强的书写感。出土于河南洛阳的北魏正始二年《车伯生息妻鄯月光墓志》（图4-37）内容为"大魏正始二年岁次乙酉十一月戊辰朔廿七日甲午前部王故车伯生息妻鄯月光墓铭"，仅仅记载了墓主身份和亡时，比较简略。但是墓志的书法水平极高，是比较成熟的楷书，刊刻技艺高超，笔道清晰，点画的细微变化皆能展示出来，中侧锋并用，无刀刻痕迹，书写感极强，结体稳定；字形偏长，中宫收紧，以竖线分割，疏朗有序，横不成行，是行书的章法，整体风格清雅秀丽、妍美遒劲。由此可见，北魏时期的简略砖志和成熟砖志从书法水平、刻划工艺以及砖文形制来看都有着极大的差异，呈现两极分化的发展趋势。

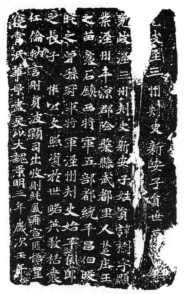

图4-36 北魏景明三年
《负栅墓砖》
宁夏固原博物馆藏

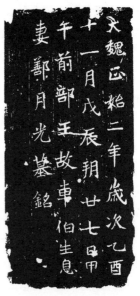

图4-37 北魏正始二年
《车伯生息妻鄯月光墓志》
西安碑林博物馆藏

东魏、西魏的刻划砖文极少，几乎
皆为墓志，尤其是西魏更少，只有寥寥
几块存世。东魏砖志虽然数量有限，但
未经事先安排、单刀干刻、草率粗疏的
砖文数量有所减少，发展出了一些字形
端稳、刻划谨慎、点画分明的墓志类型。
如东魏兴和二年《大将军等残字墓志》、
武定二年《贾尼墓志》（图4-38）以及
武定四年《可足浑桃杖墓志》，皆使用
成熟的楷书，有一拓直下的侧锋起笔，
方切的折笔，字形大小一致，排列整齐，
精于刻划，表现出了毛笔书写的笔意，
以刀代笔，技艺精湛。这一类墓志先书
丹再刻划，书写者的书法水平也应不俗，
或属于当时的文人士族阶层；工匠刊刻

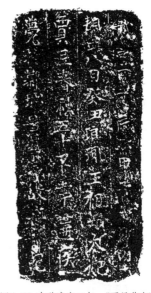

图4-38 东魏武定二年 《贾尼墓志》
《侯堂砖文杂集》，文物出版社，
1960年版，151页

时也格外用心，所以整体风格端雅清丽、妍美劲逸。兴和三年《范思彦墓志》
较前几砖略显草率，不刻意表现点画的起收笔，但是字形已经趋向稳定，
秀丽模样已赫然砖面，在前几砖的严谨精细之外又平添不少生动趣味。

北齐墓志依然存在粗率刻划、精雕细琢以及介于二者之间的三种墓
志砖文书法风格。这一时期的砖文与佛教结合较为紧密，不仅从形式上
与佛像相结合，在志文内容上也有着比较浓厚的宗教色彩。如出土于河
南安阳的天保元年《张海钦妻苏勇墓志》（图4-39）上刻坐佛像，下刻
志文，简单记载了墓主张海钦妻苏氏的卒时、葬地，并有"置于墓所，
以为铭记。□□□□用希不毁坏"等内容，表明制作墓志的目的是希望
墓葬不毁，墓主能被子孙后代铭记，上端佛像有保佑、庇护、祈福的寓
意。再如天保二年的《惠感造像砖》右侧模印佛像一尊，左侧有文字"天

保二年四月八日，惠感为亡母敬造佛像一区，愿一切众生得成佛道。"
此砖文也为楷书，字形硬朗，点画细劲，磨泐裂痕严重；佛像面部模糊，
五官不清，肢体僵硬，制作图、文的工匠水平都不会太高。北齐天保元
年《羊文兴息妻马姜墓志》《孟萧姜墓志》、天保三年《孙槃龙妻明姬
墓志》、天保五年《张黑奴妻王洛妃墓志》（图4-40）等都属于刻划草
率粗疏的一类，单刀者、反复刻划者皆有，字形歪扭，自由烂漫，常有
漏字、错字现象出现，可学其自由而无拘束之意，但不能刻意追求点画、
结体的形似。精雕细琢类的墓志有出土丁山东乐陵的天统元年《刁翔墓志》
（图4-41），点画粗细明显，但过渡自然，提按顿挫皆有，已经是成熟
的楷书字体，个别笔画犹有隶书遗意，尤其是长横存在上挑的波磔；结
体内撅，字形偏长，以竖线分隔，字距近，行距远，整齐有序中富有变化。

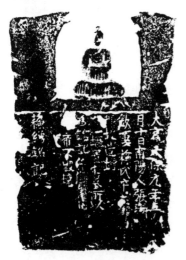

图4-39 北齐天保元年
《张海钦妻苏勇墓志》
《中国古代砖刻铭文集》，
文物出版社，2008年版，267页

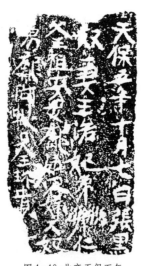

图4-40 北齐天保五年
《张黑奴妻王洛妃墓志》
《中国古代砖刻铭文集》，
文物出版社，2008年版，269页

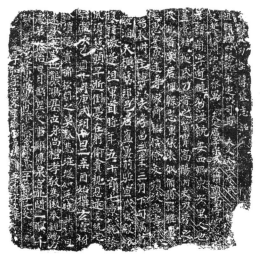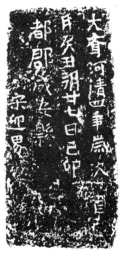

图4-41　北齐天统元年
《刁翔墓砖》
乐陵县文化馆藏

图4-42　北齐河清四年
《宋迎男墓志》
《中国古代砖刻铭文集》，
文物出版社，2008年版，273页

河南安阳出土的武平元年《宇文诚墓志》刊刻十分精美，点画纤细柔美，中宫内撅，字势向右上倾斜，有界格分离，一字一格，整齐有序，整体风格妍美秀丽。两者皆有赞铭，多用四字韵文，以砖志表达对墓主的悼念和赞颂。介于以上两种风格之间、草率和工稳兼具的墓志有天保九年《谢欢同墓志》、乾明元年《董显□墓志》、河清四年《宋迎男墓志》（图4-42）等，延续东晋方齐平整一路的风格，起收笔皆做刻意修饰，线条平直，字形方整，无过分突出的主笔，收敛于字的边界线之内，刊刻较东晋墓志粗糙，章法也有所改变，字距近而行距远，易一字一格的布局为楷、行书的排布方式。可见这一时期的砖志不仅在字体、字形上受楷书、行书等成熟定型的今体影响，整体章法上也逐渐向今体靠近。

综上所言，北朝刻划砖文的总体水平较两晋、南朝略低，以北魏时

期的简略墓志最具代表性，整体风格粗疏草率，刊刻工艺低劣；但与此同时，也存在《贾尼墓志》《刁翔墓志》等刻划精湛、书艺高超、内容完整的优质墓志存在。北朝砖文书法具有明显的两极分化趋势，从侧面反映出当时社会阶层之间差异很大，贵族阶级与平民阶级的悬殊加剧。

第四节　魏晋南北朝湿刻草写砖文书法

　　魏晋南北朝草写砖文书法主要采取湿刻方式，即先用尖锐的树枝、金属等锥状物或手指在未完全干透的砖坯上进行刻划，之后再入窑烧制，这与前文所提的模印砖文和干刻砖文的制作工艺具有很大差别。汉代的湿刻砖文大都来源于安徽亳县曹操宗族墓，而魏晋南北朝的草写湿刻砖数量相较汉代更少，主要集中于西晋、南朝这两个阶段，尤以安徽、江苏出土为最。模印砖文需要先制范模、再按压于砖坯之上进行烧制，呈现出的砖文书法与原始的工匠书写隔了两层，且往往以装饰性作为主要目的，所以无法清晰地看出砖文的书写痕迹。干刻砖虽然直接刻划于砖面，但是囿于砖材质的坚硬，以及刻划工具与毛笔的差异，所以也无法很好地展现制砖工匠的书法笔意。而湿刻砖与前两者不同，由于其制作工艺的特殊性，能够清晰地表现匠人的书写状态，虽然其书写工具、制作工艺与墨迹书法有所区别，但是行笔过程却存在一定相似性，是最接近当时民间书法原始状态的载体之一。

　　草写砖文的内容大多为标记所用或制砖者随手刻划的闲文，其预设的观众往往是刻划者自己，所以写划时更加轻松随意，所用字体也多为草书。上文提到的志墓或墓志所用的砖文，即使再草率粗陋，都运用隶书、楷书或介于两者之间的过渡字体，因为其预设的观众是他人，有便于后代辨认或具有以求流传千古的目的。可以说这一时期的草写砖文是制砖

者的自我书写，不仅仅是为了工作便利所留下的指示标记，也是他们情感宣泄的一种特殊载体。

一、草写砖文书法的制作工艺与文本内容

（一）刻划工具与方式、砖坯质地、干湿程度等对砖文书法的影响

湿刻砖文所使用的工具、砖坯的干湿程度、刻划方式等因素与其书法风格密切相关，直接影响点画、结体的特征与形态。若刻划工具较粗且前端为圆柱形，如粗树枝和手指，湿刻砖文的点画便呈现出圆转饱满的特征，中锋行笔，光洁厚重，粗细均匀。如出土于江苏吴县衡山滨的东晋"太元九年岁在甲申"砖（图4-43）点画粗厚，圆转自如，主笔舒展飘逸；字形开阔，随体诘势，自然不拘，有隶书遗意，章法穿插错落，大小有致，整体风格轻松而不失清雅。该砖拓每字点画的边缘有断续的黑色线条痕迹，类似工笔画中白描的勾勒，概由刻划时点画凹陷而四周未干的泥坯突起造成。但是这种黑色线条并不明显，由此推测工匠在刻划过程中使用的力度并不大，使用工具也不算锐利，大概为木棒或树枝等硬物。

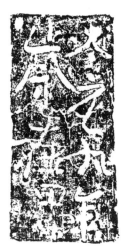

图4-43 东晋
"太元九年岁在甲申"砖
《草隶存》卷四，民国十年
(1921)广仓学窘印本，26页

若刻划工具硬而宽扁，则点画的起收笔方整有力，点画中段粗细一致，雄强刚硬。"廿百枚"砖（图4-44）即属于此类，"廿"字的长横极其舒展，呈现条带状，该点画的上下两条轮廓线却接近平直而略带轻微弧度，且起收笔以方为主，方中带圆，规整齐切，由此可以确定刻划物的横截面宽扁且方整；同时长横的中间可以看出多条极细且排列整齐、平行一致、宽度相等的细丝，故可进一步推测该工具可能为较窄的木条。刻划物的

横截面变大，作用于砖面的压强变小，所以该砖文的点画并不深凹。"廿""百"两字的线条以平直为主，大刀阔斧，平铺直叙，"枚"字的点画弧度较多，捺画舒展，又有柔美平和之感，三字和而不同，刚柔并济，雄强有力而不失灵活婉约。西晋"咸宁五年七月"砖与此相类，长横也极为夸张，几乎与砖的边缘相接，点画虽有弧度但是平直有力，整体风格劲挺硬朗。

若砖坯湿度较大，质地相对较软，点画常常出现圆弧状，连带笔意更为明显，书写感增强。如"百廿"砖（图4-45）点画圆润饱满，圆起圆收，第二笔撇与第三笔竖相连接，以一弯曲的"S"形转弯一笔写成，第三笔横折也以弧线替代，直接与左边的竖画相连而省略末笔横，整个书写过程行云流水，以手腕的圆转运行为中心。"廿"字也采用同样的方法，甚至以改变笔顺来达到行笔的通顺连贯。若想实现这种一气呵成的运笔方式，就需要砖的质地湿软，这样刻划时的阻力较小，使得刻砖与书写的相似性更高。此外，通过"百廿"砖的运笔方式和点画形态可以判断其刻划工具可能为手指，若想以手指刻划达到如此效果，砖坯必然需要更湿润、更柔软一些。若砖坯较干、湿度小，所需的刻划工具就需要锋利、尖细，刻划力度较大，形成的点画细劲挺健，充满力量感。如"吴没□"砖即使用此种刻划方法和工具，刻划速度很快，点画参差不齐、充满涩

图4-44 晋 "廿百枚"砖
中国国家博物馆藏

图4-45 西晋 "百廿"砖
中国国家博物馆藏

感。字势向右上倾斜，符合右手书写的自然状态，同时也可推测出为了避免触碰未干的砖坯，工匠在刻划时应使用悬腕姿势或所持工具较长。此砖文结体横向取势，撇、捺、横画舒展，"没"字右部分有明显连带，整体风格不羁不履，无拘无束。

（二）湿刻草写砖文的内容分类

湿刻草写砖文的内容较模印砖文有所不同，大致可分四类。第一类是记名砖，这些姓名既有可能是工匠也有可能是墓主。如 1980 年出土于江苏南京栖霞区南朝梁桂阳王萧融夫妇墓的"张承世师"铺地砖（图 4-46）[42]，砖长三十四厘米，宽二十七厘米，通过墓中的其他出土物可知墓主为萧融夫妇，故"张承世"应为工匠姓名，末字"师"或为工匠的职称，身份略高于普通工匠。自清代以来就被众多金石学家辗转收藏的"蜀师"砖中也有"师"字，前代学者也对其进行过一定讨论。如张廷济有言：

图 4-46 南朝梁
"张承世师"砖
《南京梁桂阳王萧融夫妇合葬墓》,《文物》, 1981 年第 12 期

> 海盐城内外旧有"蜀师"篆文砖，意是造砖工匠，然未审其时代。[43]

阮元在《两浙金石志》中提到了关于"蜀师"的相关概念，认为蜀师即工匠之意，且为吴中地区专门作砖的工匠：

> "蜀师"者，为吴中作砖之氏，即工师也。[44]

张燕昌《金石契》中也记载此砖，但是他并没有对蜀师的概念作明确说明：

"'蜀师'二字未详何义。诸宫赞草庐谓是匠人之名。近莘芹圃于吴兴得一砖，文曰"蜀夫"，篆法亦古雅有致。"[45] 由上可知，"蜀师"大致有两层含义，一是蜀国来的造砖工匠，二是"吴中作砖之氏"。暂且不论"师"到底来自"蜀"还是"吴"，但可以明确看出张廷济和阮元都认定"师"为造砖工匠无疑。与此相类似的还有出土于汉魏洛阳故城的"师赵黑""师郑科"以及"师高春"等瓦，"师"即制瓦的工匠，汉石碑中也有"石师"之称等情况。[46] 故可认为有"师"字出现的砖文，不论"师"字存在于人名前或人名后，该人都应该为制砖工匠。另有"贤夫人"砖中标明了墓主的身份，所以可以明确卜氏即为墓主人，但此类砖所占比例较少；而"李道秀"砖、"曾谦"砖等因无其他出土物或其他相关信息作为参考，所以无法明确判断砖上人名的具体身份。

第二类为纪年砖，有简略和详细之分。"九月十日九元四"砖、"太元九年岁在甲申"砖等为单纯纪年，内容简略，所载时间可能为营造墓葬时间、制作墓砖时间、墓主死亡时间或者下葬时间。这类简略纪年砖往往刻划随意自然，结体开阔，字形偏大，几乎占满整个砖面。"咸宁四年七月六日淮南周伯孙作"砖、"咸宁四年七月吕氏造是为晋即祚十四年事泰岁在丙戌"砖等砖文内容与模印纪年砖相类，记载了建墓或制砖的时间，内容较为详细。其书法在草写湿刻砖中水平较高，是难得的佳品。

第三类属于标记砖。如江苏丹阳胡桥南朝大墓出土的"左师子上行第十五"砖（图4-47）、"秸下行第卅四"砖等，是工匠为确定画像砖位置而刻划。"廿百枚"砖、"四百二十"砖、"此砖凡有三千二百"砖等为记数砖，可能表示墓葬所用某类砖的数量。这类砖形制相对偏小，但是砖面往往比较平坦，无麻绳纹，且砖形制较为规整，保存也更加完好。砖文书法字数较少，字形大开大合，体势开阔，连带笔意明显。

第四类为闲文砖，如"一别不相见，以言录年春。夫客半天上，怜子绕愁云。廿字诗"砖（图4-48）、"书来得音问，愁心恒不叙。今得

却去附，果定在人识"砖，
两砖内容和格式几乎相同，
前砖内容结尾处有"廿字诗"
三字。所谓"廿字诗"，"其
实是南朝时期一种颇为盛行
的俗体诗，因多作五言四句，
故得名"。[47] 这类闲文砖
有一定文采，讲究韵脚，可
见制砖工匠具备基本的文学
修养，往往表达刻划者对于
亲人的思念，或者对于目前
生活的不满与担忧。还有另
一种"乃易思岁叹息每用日

图 4-47 南朝齐　　　图 4-48 南朝梁
"左师子上行第十五"砖　"一别不相见"砖
南京市博物馆藏　　　扬州市博物馆藏

久侧礼乃易"砖等无法完全辨明砖文内容或意义不明确的闲文砖，推测
这种砖或为工匠闲暇时随手刻划而成。

湿刻砖文中几乎不见完整的墓志，即使是志墓砖文也未曾出现。其
内容大都为标记姓名、时间、数量或方位之用，少量砖文刻划闲文，表
达工匠当时的情绪状态。故推测，湿刻类砖文以标记作用为主，其内容
不具备固定的格式，也不承担墓志的功能，工匠能够自由发挥。湿刻砖
文的观众是"生人"，尤其指制造墓砖或者营造墓葬的工匠；而干刻砖
不论是以"假葬"或"刻砖为识"为目的，也不论是志墓砖文或砖质墓志，
其观众多为"亡人"或"后人"。所谓"亡人"，是为了使死者在地下
得以安宁；所谓"后人"，是为了让后世子孙永远铭记。

二、草写砖文书法的风格及字体演变

将模印纪年砖的字体和风格分开而论，是因为模印砖以"务求方整"

和一定程度的"装饰性"为审美前提，且模印砖大致需要经过"写模——刻模——压印——烧制"等多个阶段，砖文书法已无法完全体现书写的真实面貌，所以字体演变对于砖文书法的风格影响并不算太大。而湿刻砖文是书写者亲自在砖坯上刻划，并没有经过其他间接工序，与墨迹相比只是使用的工具和书写材料不同，就其反映的真实书写状态而言甚至比刻帖更可靠，可谓"下墨迹一等"。这类砖文以流便简易为追求目标，所用字体复杂而不规范，对书法风格产生重要影响。

在谈草写砖文之前，需要将"草书"的发展过程做一简单梳理。裘锡圭曾言："'草'字在古代可以当粗糙、简便讲。草书之'草'大概就取这种意义。'草书'有广狭二义。广义的，不论时代，凡是写得潦草的字都可以算。"[48]也就是说每种正体都有相应的俗体和草写体，在综合裘锡圭、唐兰、陈梦家等诸多前辈学者的研究成果基础上[49]，对于"草书"的产生与发展大致可得出以下结论：早在篆书向古隶演变的战国时期，就有了篆书的草写形式，可称为草篆；古隶形成的同时因"以趋简易"的需要也产生了一些草写形式，而草篆也进一步简化发展，在这两种写法的基础上，至西汉中后期而产生隶草。此时的隶草虽然已经脱离"古隶"而单独存在，具有自发性的书写面貌，但是还没有形成规范完整的体系。东汉时期，文人阶层的书法审美意识已经觉醒，其中著名的书家杜操、崔瑗等开始对隶草进行整理、规范和美化，《四体书势》有言："至章帝时，齐相杜度，号善作篇，后有崔瑗、崔寔皆称工。"[50]之后南齐萧子良也谈到："章草者，汉齐相杜操始变藁法。"至此章草成为一种正式的字体，张芝在杜、崔基础上更注重草法的精巧和妍美，章草的艺术性得以进一步提升。与此同时，今草也在萌芽与发展，简化草法，增加连带，大约于东晋时期完全成熟。需要注意的是，"草书"的发展并不是简单的线性关系，隶草——章草——今草只是草书纷繁复杂演变过程中的一条脉络，还存在其他的途径和方式，甚至新产生的字体还反作用于旧体的演

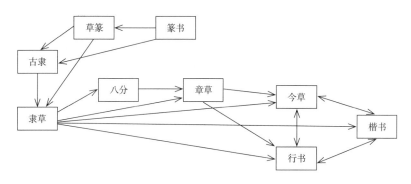

字体演变示意图

注：该图以裘锡圭《文字学概要》中对于字体演变的观点作为制作示意图的基础，并结合卓定谋《章草考》、唐兰《中国文字学》、马叙伦《书体考始》和徐邦达《五体书新论》等著作为参考。

变和发展（如图所示）。

　　但毋庸置疑的是，隶草几乎是各种草体产生的基础。章草不仅来源于隶草，其美观和规范的过程还以八分书作为参照，先于今草而成熟，对今草产生一定影响。同时，行书的形成更为复杂，既直接由隶草演变而来，同时也受到章草、今草和楷书的影响，又反作用于今草和楷书的发展与变化。由此，可以再次说明草书的发展脉络绝不是单一的线性模式，而是多线、交互模式，复杂而多样。

　　湿刻砖文中能够体现草书复杂的发展与演变过程，同时由于受时代风气影响，砖文中有今草和章草共存的现象。又因为砖文字体的滞后性，使得秦汉时候就已经发展成熟的隶草也频繁在魏晋南北朝时期的湿刻砖文中出现。从而将战国到魏晋南北朝时期长达千年的字体演变史，集中体现于几尺见方的古砖中，使得字体演变尤其是草书的发展变化更鲜明、更清晰地展现出来。

（一）草写隶书与隶草、草隶

　　魏晋南北朝时期虽然楷书已基本成熟，但是多流行于文人士大夫之

间，在信札、尺牍中最为常见。具有纪念意义和丧葬意义的碑刻依然使用隶书，只是较典型的八分隶书更具楷书特点。在这种文字演变的时代背景之下，砖文也深受影响，不论模印砖还是刻划砖，都以隶书为主。虽然书刻砖文的工匠相较碑刻、简牍书手地位更加卑微，但是并不妨碍他们之间存在家族继承性和行业趋同性，即使在随手刻划砖文的情况下，依然可以写出隶书面貌的书法。由于这一时期砖量需求甚高，且物勒工名制度逐渐消失，给砖文的刻划和书写留有大量自由发挥的空间，工匠的自主性提升，隶书的草写现象便由此出现了。所谓"草写隶书"，即本为典型的八分隶书字形，体势扁宽，有左右开张的掠笔和捺画，但是笔画之间出现连带牵丝，也有笔断意连的情况存在。

民国初年出土于安徽凤台县南陵、徐乃昌所藏的"乃易思岁叹息每用日久侧礼乃易"砖（图4-49）使用草写隶书，结体略扁，波画、捺画舒展夸张，收笔处向上翘起，重按尖出，与下一笔呈现连带笔意；转折处改变隶书横竖搭接的方式，而以圆弧状一笔写成，速度极快。字形大小不一，排列参差不齐，砖面文字较难辨认，且字与字相互重叠，似乎砖上本有文字，又重复刻划。再加上砖文内容无法连成段落，表达完整意思，故推测这些文字属于工匠无目的性地随意刻划。值得关注的是该砖侧面模印隶书文字"咸宁三年七月廿日"，另一侧面为菱形网格纹饰，有草写隶书的砖面被砌入建筑内部而不被看见。由此证明，西晋时期隶书依然盛行，且为砖文的通行书体，即使是身份低下的匠人，也依然熟练掌握隶书字法。同出土于安徽凤台县的"七月廿七日君白木作"砖和"马计君"砖也使用草写隶书，但是整体风格相较于上砖更加工稳端正。"卢奴民"砖（图4-50）在众多草写刻划砖中属于字口清晰、刊刻精美者，点画圆笔中锋，饱满光洁，粗细较为一致，转折处方圆兼备。字形偏扁，主笔突出，但是无明显波磔，飘逸而开张。点画之间笔断意连，书写感极强，"卢"字末笔长横贯穿砖面，且与"奴"字排列极其紧密，形成字组，

图 4-49 西晋咸宁三年
"乃易思岁叹息每用日久侧礼乃易"砖
《草隶存》卷四,民国十年广仓学窘印本,31 页

图 4-50 晋 "卢奴民"砖
中国国家博物馆藏

整体风格自如率意,清雅高古。"廿百枚"砖较"卢奴民"砖略显硬朗,起笔方整,尤其是"廿"字中的长画齐平规整,而"枚"字却轻盈飘逸,撇画有挑笔而与捺画笔断意连,且"百"字末画有连带,与"枚"字排列紧密,形成字组。"四百二十"砖更加圆转饱满,"四"字外形呈现椭圆状,"百"字的转折也以圆弧代替,可以看出多次刻划的笔道痕迹,"二""十"两字以"十"字中的竖贯通为异体,形成合文字组。"农"字砖较为特别,书写自如随意,有连带笔意,捺画舒展飘逸,为了突出波磔的厚重感而以双线刻划。"司马炎"砖大刀阔斧,左右开张,与《石门颂》风格相似。

"草写隶书"并不能简单等同于"隶草"或"草隶",后两者虽然

在书论和学术研究中常常混为一谈，但是其概念却有较大差异，所以首先需要明确隶草和草隶的具体含义。"隶草"一词最早出现于东汉时期赵壹的书论名篇《非草书》：

> 盖秦之末，刑峻网密，官书烦冗，战攻并作，军书交驰，羽檄纷飞，故为隶草，趋急速耳，示简易之指，非圣人之业也。[51]

从这一义献可以得知隶草大约产生于秦末，由于战事频繁而导致军书、官书烦冗，书写量巨大，为了趋急简易而出现。当时的官方文书多使用隶书，所以可将隶草理解为隶书的草写，是日常书写中的实用性产物，而非单纯的凭空创造。同时需要明确，这里的隶书应该为古隶，是典型八分隶书形成之前的字体，部分构件依然保留篆法。随着时代变迁，字体的不断演变和发展，隶草的含义也有所拓展，北朝时期的书家王愔在其著作《文字志》中论述了自己的观点：

> 次仲始以古书方广，少波势，建初中以隶草做楷法，字方八分，言有楷模。[52]

他以东汉王次仲变古文为八分作为切入点，认为八分隶书是以隶草作为参考范本，进行规范和修饰而产生的。这里所谓的"楷法"并非楷书之法，而是取楷模、规范之意。同时也可以再次证明隶草产生于八分隶书形成之前，没有"方""广""少波势"的弊端，呈现灵活多变、书写自然的特点。通过以上分析可知，隶草是在秦代至西汉时期的点画平直、结体宽博、少波磔的古隶或草篆中产生，可能还保留少量的篆书写法，书写速度较快，应用于"官方文书的大量快速抄写的手写体中"[53]。它与"草写隶书"的区别在于，草写隶书是以八分隶书为母体，产生于东汉以后，

以书写的简捷、迅速为目的，从而造成点画间的连带，几乎没有篆书写法，与隶草的演变过程正好相反；二者或许在结体或用笔中有相似之处，且都以趋简为目的，所以容易产生混淆。[54]

　　"草隶"的含义与隶草有一定差异，它并不能像隶草一样称为官方文书的潦草写法。现将部分包含"草隶"一词的重要文献摘录如下：

　　　　时议者以为羲之草隶，江左中朝莫有及者，献之骨力远不及父，而颇有媚趣。[55]

　　　　（子敬）工草隶，善丹青。七八岁时学书，羲之密从后掣其笔不得，叹曰："此儿后当复有大名。"[56]

　　　　玄伯自非朝廷文诰，四方书檄，初不染翰，故世无遗文。尤善草隶行押之书，为世摹楷。……又玄伯之行押，特尽精巧，而不见遗迹。[57]

　　　　荥阳陈畅，晋秘书令史，善八分，晋宫、观城门，皆畅书也。荥阳杨肇，晋荆州刺史，善草隶。潘岳诔曰："草隶兼善，尺牍必珍，足无缀行，手不释文，翰动若飞，纸落如云。"肇孙经亦善草隶。[58]

前两条文献提到王羲之、王献之皆善草隶，这里的草隶应该大体一致，且献之骨力不如其父，而媚趣却略胜一筹，结合两人传世的阁帖和墨迹，大致可推测草隶为楷书、行书与今草。同时"草隶"在南朝时期还常与"尺牍"并列出现，如《南史·蔡景历传》中载："景历少俊爽，有孝行，家贫好学，善尺牍，工草隶。"《梁书》中亦载梁武帝萧衍悉善"草隶尺牍，骑射弓马"，尺牍为书写形制，草隶便为应用书体，最常见的即行书、今草或楷书。上文所举第三条文献中将草隶与行押书并列，说明草隶不

能包含行押书，而行押书即来往书信中的行草书，所以草隶的含义应该已经扩展。崔玄伯乃十六国时期北魏名臣，出身于关东名门清河崔氏，虽然其无书法作品传世，但是《魏书》有载："白马公崔玄伯亦善书，世传卫瓘体。魏初工书者，崔卢二门。"[59] 卫瓘及其父卫觊同师张芝书法，并自称："我得伯英之筋，恒得其骨，靖得其肉。"[60] 而张芝以章草擅长，卫瓘的书法作品也颇有章草意味，故可以推测崔玄伯也应长于章草。至此，草隶的内涵由今草、行书、楷书扩展到章草。最后一条文献中出现三次草隶，"善草隶"中的"草隶"应与以上分析的内容相似，而"草隶兼善"则将"草"与"隶"分开，即分别指行书或草书，隶书或楷书。

还有部分学者将"隶草"与"草隶"在古代文献中出现的次数进行统计[61]，发现"隶草"常常出现在与汉代相关的文献中，当古隶逐渐演变为八分隶书，官方字体被八分隶书取代以后，隶草也逐渐退出了历史舞台。而"草隶"一词却在晋唐以来的文献中频繁出现，多达百余次，尤以南北朝时期使用最多，且常以"善草隶""工草隶"等形式出现，流行于文人士大夫阶层。综上所述，隶草是以秦汉时期的古隶作为母体，产生于快速的书写过程中，可以看作当时官方文书的手写体；草隶主要在南北朝时期的文献中出现，可以当作一种发展过程中的书体看待，虽然其名已确定，但是在不同时期、不同场合、针对不同对象，内涵也是不同的；可以指代今草、行书、章草以及楷书、隶书等，且具有书法艺术倾向。而砖文中的草写隶书是在八分隶书刻划过程中，为追求便捷而产生的草写形式，依然保留隶书的宽博结体和舒展的主笔，只是点画之间出现明显的连带之意，所以不能与"草隶"相混淆。

（二）章草、行草、今草

1、章草

所谓章草，是东汉中后期经书家整理之后的规范性草书，前身是处于自发性状态的汉代隶草，同时也受到隶书的影响，有学者将其称为汉

代草书。唐代著名书法理论家张怀瓘在其书论著作《书断》中专门对"章草"进行论述：

> 萧子良云："章草者，汉齐相杜操始变藁法。"非也。王愔云："汉元帝时史游作《急就章》，解散隶体，兼书之，汉俗简惰，渐以行之。"是也。此乃存字之梗概，损隶之规矩，纵任奔逸，赴连急就，因草创之意，谓之草书。[62]

他认为章草是从隶书发展而来，特点鲜明，即"损规矩""急就""草创"，这只是章草演变发展的一条主线；而当时隶书、古隶、隶草同时存在，隶草可以说是古隶、隶书的大众实用性书写，所以萧子云所言未必"非"也，章草也极有可能是在隶草的基础上产生，是隶草经过规范和美化后产生的新兴字体。早期的章草多处于自然书写的原始状态，点画略有弧度，中锋行笔，有篆籀之气，但转折处方圆结合，出现了拖笔和绞转笔法，结体宽博，灵活自由；字内点画之间连带明显，气息通畅，多有草书符号出现，但是并未形成定式。在章法上往往字字独立，但是每字之间通过穿插排列、大小变化、左右避让产生关系，整体风格古朴稚拙而不失活泼烂漫，砖文书法中的章草也多属于此类风格。还

图4-51　汉　（传）张芝　《秋凉平善帖》《大观帖》(故宫博物院藏李宗翰宋拓本)

有一类章草受到同时期官方字体隶书的影响，延续其典型的雁尾挑法，有明显的波磔，表现出因追求美观而产生的装饰性效果。同时，字体宽博取横势，每字大小一致，章法排列整齐，异体字相较第一类章草和隶草减少很多，且草法趋于固定和规范。擅长这一类章草的书家有东汉杜操、崔瑗、张芝等，他们赋予了章草更高的书法艺术价值，此时的章草已经兼具字体和书法双重属性。但是目前还没有这些章草名家的墨迹流传，所以只能根据《淳化阁帖》中相传的张芝《秋凉平善帖》（图4—51）、明代翻刻的皇象《急就章》[63]等刻帖大致推测当时规范类章草的面貌和特征。但毋庸置疑的一点是，规范类章草的书者往往都是当时著名的书法家，同时也兼任朝廷的重要官职，书法风格多呈现清雅秀美一路的审美倾向。

魏晋南北朝时期湿刻砖文中使用原始状态的章草比较多，但也有个别砖文的书法风格具有规范、美观的特征。"咸宁四年周伯孙"湿刻砖（图4—52）的内容为"咸宁四年七月六日淮南周伯孙作"，端面刻有"周君作"三字，约一九一八年前后出土于安徽省凤台县，鲁迅曾著录此砖。该砖文的隶书式样几乎消失，"宁""南""孙"等字已经开始使用草法，字与字之间发生关系，出现字组现象，"咸""宁"二字有连带，是比较成熟的章草。此砖文能够看出明显的书写笔意，自然率意，没有专门修饰的起笔，露锋而入，由细至粗。同时点画粗细明显，有提有按，具有节奏感，如"孙"字的连带细而流畅，其他点画略粗，中锋行笔。行轴线无剧烈的左右摇摆，字形大小变化均匀，穿插错落，有秩序感，整体风格古雅流美。"咸宁四年吕氏造砖"（图4—53）亦出土于安徽凤台县，砖上内容为"咸宁四年七月吕氏造是为晋卿祚十四年事泰岁在丙戌"，风格与"咸宁四年周伯孙"砖相似，字形偏扁取横势，字字独立，无捺画，连索环绕，婉转流利。砖文共两行半，末行留有大量余白。"张承世师"砖字体为章草，字形开张，草化程度并不彻底，"世"字并未完全使用草法，其余三字也并未全部使用最简、最概括的草书符号，字中横画之

图4-52　西晋咸宁四年
"咸宁四年周伯孙"砖
《山东临朐西晋、刘宋纪年墓》，
《文物》，2002年第9期

图4-53　西晋咸宁四年
"咸宁四年吕氏造"砖
中国国家博物馆藏

图4-54　西晋
"独良良"砖
中国国家博物馆藏

间连带明显，但是字与字之间以及一字之内左右两部分之间并无连带；
且大小几乎统一，字间距相等，唯"张"字略微偏左，剩余三字排列整
齐。此砖总体风格统一和谐，古雅而不失流利，是上乘的章草书法之作。
值得关注的是，此砖墓主为南朝梁宗王的墓葬，规格较高，除了出土此
刻划砖之外，还有诸多模印标记砖同时出土，如"正方""下字斧"等，
以及梁桂阳王肖融、王妃王慕韶墓志。"廿"字砖、"百廿"砖为工匠
手指划写，"廿"字笔顺十分特别，形似"女"字，风格自由随意。"独
良良"砖（图4-54）书写轻松，点画圆转，"良"字下有重文符号。

2、今草

"今草"名称是为了区别于"章草"而出现的，进一步简化章草草
法，改变章草构型，从而形成更加流利婉转的新字体，至东晋时完全成

熟。今草在东汉末年起源于隶草之中，同时产生的还有行书和楷书雏形，所以在其发展过程中也多少受到楷书和行书的影响。张怀瓘在《书断》中很好地总结了今草的特点：

> 草之书，字字区别。张芝变为今草，如其流速，拔茅连茹，上下牵连，或借上字之下以为下字之上，其形离合，数意兼包。[64]

> 字之体势，一笔而成。偶有不连而血脉不断；及其连者，气候通而隔行。[65]

张氏描述出今草气息贯通、书写迅疾、字间借笔等典型特征。除此之外，今草与章草相比，还出现了字形的大小变化、点画的粗细对比、字势的敧正相依以及章法中的字组现象，书写过程较章草灵活，也相对迅捷自然。由于草书的强符号性与速度感，使得书家的创作有更大的发挥空间，也能够更好地抒发个体情感，在艺术表现方面突破了章草的限制。"特别是经过以王羲之、王献之父子为代表的近代文人书家创造性的艺术加工与发扬，今草书法得以独放异彩，光照书坛，为后世各种流派的草书书法的形成与发展奠定了坚实的基础。"[66] 所以从某种程度上而言，今草这一字体相较其他字体具有更广的艺术创作空间，艺术价值更高。同时擅长草书者大都为王羲之、王献之、谢安等东晋世家大族一员，具备较高的文化素养和书法功力。

一九八二年出土于江苏省句容县南朝刘宋元嘉十六年墓中的"求阔久每委积"砖（图4-55）上的字体可以算是比较成熟的草书，草法准确。该砖为楔形，长三十二厘米，宽十六厘米，砖文点画细劲，婉转流畅，结体瘦长，"阔"字取横势，阔绰开放，形成收放自如、开阖适度的结体。字形大小不一，排列参差不齐，字势左右摇曳，不仅字内存在连带，

字与字之间也有连带，形成字组。"求"字的末笔拉长，与"阔"字起笔相连，"阔"字中的"口"以横钩代替而与"久"字收笔之撇形成一体，三字一气呵成，连贯自然。"求"字和"每"字出现易序笔顺，以追求书写的简便和快速，"积"字因位置不足而另写一行，可见在刻划砖文时并未事先进行设计。"以我惜迟后出告"砖（图4-56）形制与上砖相同，草书符号应用更多，加强了左右构件之间的实连，一气呵

图4-55　南朝宋
"求阔久每委积"砖
镇江博物馆藏

图4-56　南朝宋
"以我惜迟后出告"砖
镇江博物馆藏

成，书写更加顺畅、明晰。这两砖书法水平极高，与同时期的士族文人草书风格相似，流利飘逸，妍美多姿，赫然大家手笔。根据《江苏句容春城南朝宋元嘉十六年墓》考古报告可知，出土此二砖的墓葬内部空间宽阔，为夫妻合葬墓，且墓砖火候高、质地坚硬，并一同出土了楷体"元嘉十六年太岁巳"刻划砖铭。墓中的陪葬品工艺精湛，包括南朝禁用的铜棺钉、多件稀缺铜器以及玻璃杯等。《晋书·崔洪传》载"汝南王亮常晏公卿，以琉璃钟行酒"[67]，《世说新语·汰侈篇》曰"武帝尝降王武子家，武子供馔，并用琉璃器"[68]，以上种种都反映出墓主身份地位十分高贵。故砖文的制造者和刻写者非简单的私营作坊工匠，应为官营工匠或墓主的私家匠人，且有较高的文化涵养和书法水平。

3、行草

追求书写便捷迅速与文字辨认识读之间往往存在一定矛盾，以前者为目的，字形越变越简，符号化的构件逐渐增多，这样就会造成部分文字的相似性，脱离语境后无法准确辨认，尤其针对文化水平较低的下层民众而言更是无法识读，所以今草无法成为当时社会的官方文书；象形性和繁复性有利于社会各阶层的识读和辨认，可是在大量书写的背景下，也无法保持一成不变。"二者的要求是对立的，必须加以调节。汉字就是要在这个调节过程中，寻求简繁适度的造型。"[69]行书便在这种情况下应运而生。"行书"一词最早出现于西晋卫恒的《四体书势》，但是他并没展开详述，只是在谈论隶书时略带而过：

> 魏初，有锺、胡二家为行书法，俱学之于刘德昇，而锺氏小异，然亦各有其巧，今盛于世。[70]

其中提到三国时期著名书家锺繇、胡昭的行书都以刘德昇为宗法，另有多种文献认为行书由刘德昇整理而成，由此可以推测行书最晚至东汉刘德昇时已经形成。东晋王珉在其书论《行书状》中以华丽绮巧、壮丽琳琅的辞藻描述了行书"放手飞笔，雨下风驰。绮靡婉娈，纵横流离"的特点[71]。行书自快写中诞生，经文人士大夫美化、装饰，以压倒势的数量占据魏晋南北朝书坛的主流。此时的行书结体拉长，中侧锋并用，不仅流利妍美、纵横恣肆，还具有楷书的可识读性。上文已经谈到章草、今草、楷书、行书都以隶草为母体，在两汉时期朝着不同的构型发展演变，且这些字体并不是单线变化，彼此之间相互影响，具有密切联系，所以书写流便的行书和今草有时会兼并使用，又可称为行草书。

湿刻砖文的行草书并没有同时期文人士族的行草书作品那般成熟、完整，依然保持了隶书较为宽绰的结体，演变程度低于后者，但是点画

之间的映带自然，一气呵成，也颇有稚拙古朴之意。《太元九年砖》内容为"太元九年岁在甲申"，点画粗厚沉实，似以手指划写，转折处已不再全是圆转的弧线，开始出现方圆兼有的折笔，笔笔之间有连带之意。《宋鸭子砖》（图4-57）曾被六舟、张廷济、吴昌硕等收藏，内容为"番纪闸宋鸭子，令人无不知者"。砖文书法已无隶书遗意，但是字形阔绰，字势欹侧，左右摇曳，灵动而富于变化。点画跳跃，圆笔为主，轻入轻出，中段饱满，且笔道并不光滑，多有提按变化和方向转变，尽显高古稚拙。砖文线条的外轮廓较明显，呈现连贯和粗重之感，可以推测刻划此砖的锥体较尖硬，刻划者用力也偏大。在此砖旁边有褚德彝小篆考释：

图4-57 东晋 《宋鸭子砖》《草隶存》卷四，民国十年广仓学窘印本，28页

> 此砖草书，字甚奇古，不知见藏何所，除陶斋所藏延喜曰"人时雨"一砖外，当以此为最古矣。宋鸭子砖书法在其后廿。松窗记，乙卯五月十三日。[72]

小字行楷书补释：

> 此乃当时觉师随意书写，古横之趣溢于行间。盖知楔虚非晋人真面矣。松窗记。[73]

褚德良所言此砖为草书，不甚准确，各字中未见专门草法，以行书命之更为妥帖。该砖书写随意，转折处往往提笔做弧度，能够看出刻划者明

显的提按痕迹。"宋"字末笔本为反捺，有向左下方的回钩笔意，欲与下字"鸭"的首笔撇相连，"鸭"字左右颠倒，"令"字、"人"字与上两字笔断意连的方法相同，"不"字将首笔长横的起笔刻划得极明显，来承接上一字"无"的末笔点，"知"字中"口"部件的末两画以一笔写成"3"形。该砖文字形开阔与瘦长并存，字势左右摇曳，与宋代米芾行草书中的章法处理有异曲同工之妙。清代宋经畲在《砖文考略》中也记载了阴文行书湿刻砖的相关内容，他对"府君公教"砖进行以下考释：

> 　　按近日出土晋砖近千种，其阳文字体率如相国所论，而未可以概阴文。余所藏太康砖有阴文七十字，元康、隆安砖有阴文九十字，永和十年砖有阴文一百廿及一百廿五等字，皆属行书。……相国定《刻烛集》南城王氏聘珍"大兴砖"诗注亦云：汉晋砖字无非模范而成，独此砖字乃先为锥画，后始火成者。其体非隶非章草，直似兰亭，尤可宝贵。……山阴有严坚砖，阳文八言，阴文廿二言，皆楷书，是直作黄庭经、洛神赋体矣。[74]

宋经畲小字注释有：

> 　　兰舫朱秉中曰近许姓井中有阴文砖，正面行书"番纪宋鸭子"，令人无不知者，凡十二字。冯氏亦著录。初出时，同人疑行书为唐以后砖，不甚珍护，遂为外郡人取去。今见王庄山此品，知番纪砖亦晋人物也。[75]

从这段文献可以得知清代干刻阴文砖出土较多，虽已有湿刻砖出土，但是数量比较少。宋经畲认为砖上的文字为行书，与《兰亭序》风貌相似，还有部分阴刻的楷书风格与王羲之小楷《黄庭经》、王献之小楷《洛神赋》

有异曲同工之妙。他也提及《宋鸭子砖》，因砖上的字体为行书、气息贯通、用笔熟练而以为该砖属于唐以后出土，可见该砖整体风格向流利妍美一路演变。这一观点就与褚氏的产生矛盾，褚氏以此砖的字体和书风判断《兰亭序》非晋人面目，其观点有所偏颇。因为刻划、制作砖文之人往往身份地位较低，为工匠或小吏级别的下层人士，他们的书法水平不高，甚至连字都未必识全；而王羲之书法属于文人士族阶层的产物，经过了多方面的艺术加工。所以二者分属两种体系，无法相提并论。但宋经畲经眼、收藏的砖却有"二王"风貌，可见魏晋南北朝时期虽然存在民间书法体系和士族文人书法体系两种，但是二者之间并不是完全孤立的，士族文人书法是在民间实用字体的基础上进行规范和艺术加工而形成的；同时，士族文人又因其高贵的社会地位，以具有极高艺术价值的书法作品反作用于民间书写。所以无论是章草、行草或是今草湿刻砖文书法，皆能反映出这两种阶层之间书法相互交汇的情形。

　　"卅二"等湿刻砖文所使用的字体也为行草书，砖面有绳纹，较为粗糙，文字不好辨认，内容为"□□西□所卅二"。点画易长为短，多用长点代替，点画之间间隙略大而不相连，从而显得灵动活泼，转折处以搭接或方折方式处理。"九月十日九元四"砖部分横画以点处理，转折方圆结合，大开大合。"一别不相见"砖、"书来得音"砖（图4-58）同出土于一九七八年发现的江苏省扬州市邗江县一座画像砖墓中。该墓规格甚

图4-58 南朝梁 "书来得音"砖
扬州市博物馆藏

219

高，墓室外长约八米，通过墓葬形制、出土物等综合判断，应属于南朝梁武帝时期的墓葬风格。此二砖皆为长方形，长三十二厘米，宽十六厘米，厚五厘米，砖面分别阴刻"一别不相见，以言录年（书）春。夫客（容）半天上，怜子绕愁云。廿字诗""书来得音口，口口恒不叙。今得却去附，果定在人识。廿字诗。"等内容，每砖文字共三行二十三字，推测作者应为同一人。前文提到过，所谓"廿字诗"，其实是南朝时期一种颇为盛行的俗体诗，因多作五言四句而命名，可见该砖文的刻划者受过一定教育，略通义墨。两砖书法粗犷率意，点画提按十分明显，跳跃性增强，平添不少活泼生动的气息；同时其结体略显宽博，易线为点，因刊刻疾速，部分单字已与后世简化字体无异，整体风格古拙而不失灵活，是湿刻行草砖中颇具特色者。

根据以上各种字体与湿刻砖文书法风格之间的关系，可以得出结论：使用草写隶书的砖文书法水平一般，文字内容较少，根据同墓的其他出土物可知墓主身份十分普通。而使用章草、今草字体的砖文书法水平较高，颇具艺术价值，与同时期的文人墨迹书风相似。可见刻划者的书法造诣不凡，与一般工匠有所区别，具较高的文化素养；相对应地，其墓主身份也颇为高贵，从墓的形制与随葬品即可证明。而使用行草的砖文书法水平参差不齐，需要根据具体情况分别讨论：内容较少者往往起到标记方位、数量等作用，所以刻划随意，书法水平普通；而内容较多者，往往以刻划闲文内容为主，常见的有"廿字诗"形式，书法水平略高于内容少者，墓主身份不凡。同时需要注意，草写隶书贯穿于整个魏晋南北朝湿刻砖文中，章草、今草和行草在南朝出现的次数多于三国、两晋时期。可见这几种字体几乎是并列存在于砖文中，彼此具有不同的演变脉络，但是相互之间也产生一定影响，至南朝时才达到较为成熟与鼎盛的局面。而文人阶层书作中的各种草体至东晋时已经十分成熟，并且具有很高的艺术价值。可见以砖文书法为代表的民间书法中的草写字体发展速度较

文人书法略慢，成熟期略晚，具有一定的滞后性。

三、从湿刻砖文到陶瓶墨迹——论南北方民间书法的"一体化"现象

清代阮元在其著作《南北书派论》中提出书分"南北两派"的观点：

> 而正书、行草之分为南、北两派者，则东晋、宋、齐、梁、陈为南派，赵、燕、魏、齐、周、隋为北派。南派由钟繇、卫瓘及王羲之、献之、僧虔等，以至智永、虞世南；北派由钟繇、卫瓘、索靖及崔悦、户谌、高遵、沈馥、姚元标、赵文深、丁道护等，以至欧阳询、褚遂良。

> 南派乃江左风流，疏放妍妙，长于启牍，减笔至不可识……北派则是中原古法，拘谨拙陋，长于碑榜……两派判若江河，南北世族不相通习。[76]

若就文人士族的墨迹书法而言，确实存在两种不尽相同的书法风格；但是若以砖文、简纸或陶瓶为代表的民间书法而言，可以发现它们在魏晋南北朝时期虽然也因时间和地域不同而存在一定差异，但是并没有达到阮元所言"两派判若江河""不相通习"的严重程度，反而在书法风格上存在着一定的相似性和融合性，形成不可分割的整体。南北方皆有干刻砖文，北方干刻砖有粗率的志墓砖文与简略砖志两种，而南方干刻砖包括东晋时介于志墓和墓志之间的砖文以及砖志两种，其中西晋、北朝草率的志墓砖文书法风格与东晋的部分刻划砖风格相同，虽然二者的行文格式、性质用途有所差异，但是单纯就书法艺术角度而言，具有一定的相似性，皆以隶书或介于隶、楷之间的字体为主，且自由率意，不拘小节。但南北方干刻砖的载体相同，制作工艺相同，两者出现"一体化"

现象是情理之中的，不能算作南北方民间书法"一体化"现象的有力证据。故可将同一时期而不同工艺、不同载体的南方湿刻砖文与北方镇墓瓶墨迹相比，对此问题进行另一角度的探讨。[77]

甘肃敦煌的祁家湾曾出土四十二个镇墓瓶，两个一对，共二十一对，大部分瓶腹表面书写朱色或墨色文字，最早的纪年为西晋咸宁二年，最晚至北凉玄始九年，历经西晋、东晋的张氏前凉、前秦苻坚、北凉段业、西凉李暠、北凉沮渠蒙逊等几个历史阶段。敦煌佛爷庙湾及周边地区也有类似的镇墓瓶出土。所谓镇墓瓶，又称五谷瓶或镇墓罐，东汉时期便已出现，魏晋最盛，一般将谷粒、面粉、云母片等五谷装入其中，个别镇墓瓶中还装有铅人，用以代替死者承受鬼邪带来的央咎或冥界的苦难与劳役。镇墓文的字数或多或少，没有统一标准，格式往往固定，包括死者亡时、籍贯、名号、慰藉性语言以及"铅人用当复地上生人"等惯用语，其后附加破除谶语，有生者为死者祈福、解罚之意，镇墓文末尾常以"急急如律令"结束。梁代陶弘景《真诰》指出，人在初死之时，需入罗酆山第一宫接受审判，根据生前的善恶行为决定将进入哪一宫受苦；同时根据道教的承负理论，人死亡之后，其生前的罪过会转到他的家人身上。而家人却并不愿意承担先人的过失所造成的灾难，便在镇墓文中明确指出希望死者自受其殃，不要出来危害生人。从内容和用途而言，镇墓瓶与南朝的湿刻砖文有所区别，充斥着强烈的巫术、迷信色彩，但若在如此前提下，二者的书法还能够出现相同之处，则更能证明笔者观点。

这些镇墓瓶的时间跨距将近一百五十年，但是瓶上文字的书法风格并没有呈现阶段性特征，以楷书为主，杂糅隶书、行书两种字体，每种字体所占比例的多少影响着镇墓瓶的书法风格。楷书所占比例较大者，结体瘦长，用笔轻灵，偶有部分点画残留隶书遗意，书法风格清秀妍美。如建兴三十一年吴仁姜镇墓瓶[78]（图 4-59）上字体楷书、行书、隶书特点皆有，朱文书写，字形偏扁，已经出现楷书起笔的露锋侧切，部分点

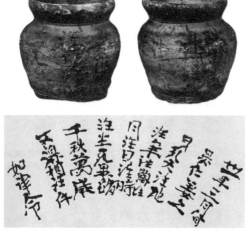
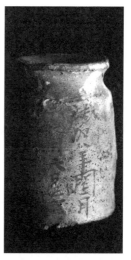

图4-59 前凉建兴三十一年　吴仁姜镇墓瓶
《敦煌祁家湾——西晋十六国墓葬发掘报告》,
文物出版社,1994年版,107页

图4-60 后凉麟嘉八年镇墓罐
《敦煌祁家湾——西晋十六国
墓葬发掘报告》,文物出版社,
1994年版,107页

画之间又存在笔意连带,是字体过渡时期的典型代表。但该瓶的点画中段抖动很多,具有强烈的提按变化,可能是瓶身不够光滑造成,也反映出书写者的水平有限。后凉麟嘉八年镇墓罐(图4-60),楷化痕迹更加明显,顿挫处粗重,行笔速度极快,轻巧灵活,与瘦金体神似。罐上字体为楷书,行笔十分自然,具有强烈的书写感,转折处以侧锋顿笔的方折为主,之后立马转换为中锋,横画无顿笔,由轻到重无刻意收笔,呈现毛笔的自然书写状态。结体倾侧不稳定,在摇曳中增添生气。同时,瓶文字与字之间距离不等,"年"字与"闰"字几乎连接在一起,形成一字,整体风格随意不拘,灵动妍丽。泰(太)熙元年镇墓瓶上字体为楷书,但部分点画仍保留隶意。如"乙"字的最后一笔波磔上挑,与隶书无异;同时,"下""穀"等字最后一笔捺画重按,而其他点画纤细,

形成鲜明对比。字形长方，结体内擫，较其他镇墓瓶书法更显清秀雅致。行书所占比例较多的镇墓瓶书法几乎已经脱离隶书结体，但是用笔还残留隶书遗意，以中锋为主，厚重丰腴，点画之间已经有明显的连带呼应，结体解散，具有张力。玄始九年镇墓瓶文字体为行楷书，中锋行笔，起收笔皆不做刻意强调，部分横画逆锋起笔，横竖画交界处以圆转为主，敦实厚重，遗留很多隶书痕迹。结体方扁不一，字形宽阔，章法穿插错落，参差摇摆，尤其是最后一字"令"，将末尾一点拉得极长，由轻到重，形成三角姿态，与传世的很多行草书用笔相似，是隶书向楷行书转化的佐证。此瓶文字从瓶口开始书写，与其他镇墓瓶略有区别，书法与瓶的形制相辅相成，融为一体，十分和谐。

　　湿刻砖文的书法风格与镇墓瓶书法相似，都能较为清晰地展现行笔过程。如南朝工匠为确定画像砖安装位置的标记砖"大虎下行卅一"砖（图4-61）已经不见隶书点画痕迹，多以弧形长线条为主，易方折为圆弧，连带笔意十分明显，如"行"字的"彳"两撇方向不一致，几乎相接，可见笔道走向和书写过程；"大"字长横舒展，撇画向下，捺画横向行笔，粗细一致而无波磔，体现了撇与捺的映带之意；结体宽博，横向取势，尽显古拙，字势欹侧与端正交互，前两字向右上倾斜，第三字"下"端正平稳，之后的"行""卅"二字为纠正"大""虎"的右上斜势而取右下字势，末尾"一"字复归平正，与"卅"字形成字组，丰富变化中又不乏和谐统一。此砖风格与建兴十八年镇墓瓶书法风格相似，建兴十八年镇墓瓶（图4-62）的字体为行书，朱文，点画粗细变化很大，中侧锋并用，部分点画中段参差不齐，推测书写者所用的是小毛

图4-61 南朝
"大虎下行卅一"砖
《中国砖铭》，
江苏美术出版社，
1998年版，647页

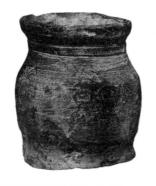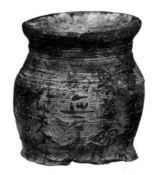

图4-62 建兴十八年镇墓瓶
《敦煌祁家湾——西晋十六国墓葬发掘报告》，文物出版社，1994年版，103页

笔，笔毛细长，笔锋向上或左上书写，才能出现如"三"字最后一笔的效果。瓶文结体宽博，呈外拓状，笔意连带自然流畅，章法大小参差不齐，随意不拘，虽然不能算上乘书法之作，但其中的稚拙野趣也颇显可爱。两者在字形上有相似之处，都保持隶书的横向结体，如砖文中"下"字、"卅"字的长横与镇墓瓶上"子"字、"无"字的长横都极为舒展，但是已无隶书的蚕头雁尾，书写轻快，有隶意但明显减弱。

虽然湿刻砖文和镇墓瓶的书写载体有未烧制的泥坯和烧制后的陶器之别，但都属于陶类范畴，与柔软的绢、纸相比相似性更高，但是书写或刻划的工具却不尽相同，所以二者的风格必然存在一定差异。镇墓瓶上的墨迹书法能够展现毛笔笔毫柔软的特点，具有起收变化、粗细对比

以及块面感，更易明晰书者的用笔方法，且结字高古稚拙，字里行间透露着墨迹的细腻和灵活。而砖文的刻划物质地相对坚硬，横截面较窄，所以无法表现毛笔精致的笔触；但是从另一个层面而言，刻划砖文的工艺和材质导致其点画充满涩行的摩擦力，金石味十足。这两方面是魏晋南北朝时期湿刻砖文与镇墓瓶墨迹之间的差异，尽管如此，以两者为代表的民间书法具有整体的趋同性，不仅在结体上残有隶书痕迹，横向取势，在部分点画上也朝着楷书、行书方向发展。镇墓瓶上的文字具有镇压魂灵、祈求平安的丧葬意义，所以未曾出现砖文中散文随笔类型的草书。制砖工匠的刀法对砖文书法的影响颇大，单刀锲刻出的线条纤细劲挺，双刀则显粗重肥厚；用刀时起伏分明，则线条头粗尾细；用刀平直，则线条匀一；用刀若笔，则字形线条书写感强；用刀短促，则线条散断，锲刻感强；左手持物，右手操刀，配合迎就自如，则其字多合笔顺，线条亦气势流畅而意态生动；若求便给，以砖就刀，则字与正常笔顺异趣，线条亦往往参差错位、多出方直之形。

出土镇墓瓶的甘肃地区与出土湿刻砖文的江苏地区远隔千里，两地的民间书法却出现了相似性，这其中必然存在一定的联系和原因。砖文自西北地区孕育，虽然这里地处边陲，但是文化底蕴深厚，是政治、军事、人口迁徙以及土地开发的活跃沃土，形成了中原以外的另一个经济发达、文化繁盛的地区。这一地区书法人才辈出，是有着深刻历史渊源的，被誉为"草书之祖"的张芝便是敦煌郡源泉县人，唐代著名书法理论家张怀瓘对其评价尤高：

> 好书，凡家之衣帛皆书而后练，尤善章草书，出诸杜度、崔瑗。龙骧豹变，青出于蓝。又创为今草，天纵颖异，率意超旷，无惜事非。[79]

> 草之书，字字区别，张芝变为今草，如流水速，拔茅连茹，上下牵

连，或借上字之下而为下字之上，奇形离合，数意兼包，若悬猿饮涧之象，钩锁连环之状，神化自若，变态不穷。[80]

以张芝为中心，在敦煌及周边地区出现了大量的追随者，书法造诣不凡，包括张昶、姜翊、田彦和等人。正如赵壹在《非草书》中所言：“余郡士有梁孔达、姜孟颖者，皆当世之彦哲也，然慕张生之草书过于希孔、颜焉。”[81]这种学书热潮不仅流行于文人士大夫之间，甚至普通大众也皆爱习书：“专用为务，钻坚仰高，忘其疲劳。夕惕不息，仄不暇食。十日一笔，月数丸墨。领袖如皂，唇齿常黑。虽处众座，不遑谈戏，展指画地，以草刿壁，臂穿皮刮，指爪摧折，见鳃出血，犹不休辍。”[82]所以这一时期镇墓瓶的书写者也应该受到时风的影响，对张芝一路的文人士族书法有所浸染。（如图所示）

汉魏六朝书法流派传承示意图

注：本图依照黄惇《秦汉魏晋南北朝书法史》第六章“东汉后期的代表书家和书法流派”整理而成

魏晋时代的卫氏一门、东吴皇象以及东晋的王氏一门、郗氏一门、谢氏一门、庾氏一门也都是张芝一脉的承递者。[83] 永嘉之乱后晋室南迁，政治、文化中心逐渐从中原向南方地区转移，北方的文人士大夫也纷纷集中于江浙一带，形成了王、谢、郗、庾四大家族为中心的政治格局，而这些世家大族的成员恰恰正是张芝书法的追随者。他们长居江南，必然受到这里环境的影响，生活安逸，清谈之风随之盛起，书法也朝着清秀妍美风格发展，少了几分北方的雄强与豪气。但不可否认南方士族的书法源于北方，而北方工匠的书法也受当时文人士族的影响，所以二者具有相似的可能性。其次，关于南方地区湿刻砖文的主体，在前文已经做过简要探讨，应该是制砖工匠。而制砖工匠中也有文化修养高低之分，能刻划章草、今草以及随手刻划廿字诗闲文的工匠应该具有较高的文化水平。且这类书法的受众者是工匠自己，所以并未经过他人书丹，反映的应该是工匠自己真实的书法水平。匠人无法跳脱时代背景而独立存在，所以他们也必然受到这些掌权者书法的影响，甚至其中文化素养较高的一部分匠人极有可能就是被贬的文人，也就是说南方匠人的书法也与这批南下士族的书法有一定相似之处。这样就将甘肃镇墓瓶的书写者与南方刻划砖文的匠人建立了一种联系。除此之外，在永嘉南渡的时候，不仅仅包括士大夫阶层和贵族阶层，随之南迁的还有他们的部曲、宾客以及一部分奴人、工匠等身份卑微者。故南方湿刻砖文的刻划者或许也由北方南迁而来，所以其刻划的砖文与甘肃一带的镇墓瓶墨迹风格相似也是可以理解的。综上可知，士族、官僚或许是南北民间书法"一体化"现象的纽带和桥梁，魏晋南北朝时期的民间书法不仅在同一载体上出现书法相似的情况，在不同用途、不同意义的载体上也出现"一体化"现象。同时，民间书法与士族文人的书法在字体演变过程中虽然存在一定的彼此独立性，但是两者的书法风格又颇有渊源，甚至在某些方面相互影响，共同构成魏晋南北朝书坛的完整面貌。

小结

　　整个魏晋南北朝几乎皆笼罩在"薄葬"政令之下，墓葬形制、随葬品以及丧葬礼仪一切从简，刻划砖文就是在这样的背景下产生。就制作工艺而言，这一时期的刻划砖有干刻和湿刻之分，干刻中又分为志墓砖文和砖质墓志两类。志墓砖文在西晋时期最为流行，内容简略，仅仅记载亡者姓名、祖籍或官职，墓主属于社会下层人士，以低级官吏或庶民阶层最为常见。他们的墓葬规模很小且较为简陋，从中出土的刻划砖文具有标记墓主身份的作用，同时也具备一定的墓志性质，但并不属于完全成熟的墓志范畴。其字体以隶书为主，偶有楷书或隶楷出现；书法水平也不甚高超，由于刻划工具尖硬的影响，刻出的线条细劲有力；常使用单刀方式而不进行再次雕琢修饰，造成点画中段粗而两段尖细的状态；且结体不稳、欹正相依，字形大小不一，形成鲜明对比，章法也较为凌乱，排列无序。但是相对应地，这类志墓砖文具有强烈的金石趣味，稚拙生动、不拘小节，其中迸发出的蓬勃张力是值得学习和借鉴的。由于禁碑令的严苛执行，本来竖立于墓前的高大石碑被迫缩小而放于墓中，碑首和碑座逐渐消失，只剩下碑身，摆放方式也转变为侧立或平放；之后其材质也由石逐渐转变为砖。西晋时期的砖质墓志便随之出现，东晋时期数量增多，墓主多为士族门阀等社会上层人士。砖志书法一般先书丹再刻划，书写者水平普遍不低，且刻划者手艺精湛，所以砖志书法的艺术价值较志墓砖文高出不少，有被精心修饰过的痕迹。尤其是东晋时期的王氏家族和李氏家族墓志，各有其典型的风格与特征，具有明显的家族性和地域性，王氏家族还在志文中以"刻砖为识"字样作为家族特色，以示其独特之处。

　　南朝刘宋时期依然有砖志存世，书法向清雅秀丽一路的楷书发展，且刻划并不太精细。由于刘裕"以汉为宗"以及"陵墓制度"的颁布，南朝宋之后几乎没有砖志存世。北朝刻划砖文书法大都草率粗拙，以简

略墓志为多，仅个别高官显贵的砖志书法水平较高，二者呈现明显的两极化差异。南朝还有不少湿刻砖存世，以标记方位、数字、时间以及"廿字诗"等闲文为主要内容。刻划工具与方式、砖坯质地、干湿程度等多方面原因对湿刻砖文书法的风格产生重要影响；同时，这类湿刻砖文常使用草写隶书、章草、今草、行草等字体，砖文书法风格与所用草写字体息息相关，其中部分砖文水平不俗，可与士族文人书法相提并论，具有较高的艺术价值。将南方湿刻砖文与北方的镇墓瓶墨迹相比较，可以明显看出南北民间书法的"一体化"现象，而士族门阀在永嘉南渡过程中恰恰起到了桥梁和纽带作用。总而言之，魏晋南北朝的刻划砖文需要一分为二地进行看待，志墓砖文与砖质墓志、干刻砖文与湿刻砖文一同构成了这一时期的书法生态，代表着民间书法的面貌与特征。

【注 释】

[1] 吴新智《周口店山顶洞人化石的研究》，《古脊椎动物与古人类》，1961 年第 3 期。

[2] 〔汉〕郑玄注，〔唐〕孔颖达疏《周礼注疏》卷四十三，上海古籍出版社，2010 年，1415 页。

[3] 程章灿认为《谢琰墓志》开头有"宋故海陵太守散骑常侍谢府君之墓志"作为标题，是最早明确记载"墓志"名实的出土物，仅这一点就足以奠定其起源地位。见程章灿《墓志文体起源新论》，《学术研究》，2005 年第 6 期。

[4] 孟国栋以《缪宇墓志》的形制、形式、内容已经接近成熟墓志而认为墓志在东汉年间就已经产生。见孟国栋《墓志的起源与墓志文体的成立》，《浙江大学学报》（人文社会科学版），2013 年第 5 期。

[5] 赵超《汉魏南北朝墓志汇编》，天津古籍出版社，2008 年，2 页。

[6] 〔晋〕陈寿《三国志》卷一《魏书·武帝纪》，中华书局，1982 年，51 页。

[7] 〔晋〕陈寿《三国志》卷一《魏书·武帝纪》，中华书局，1982 年，53 页。

[8] 潘伟斌等《河南安阳市西高穴曹操高陵》，《考古》，2010 年第 8 期。

[9] 魏文帝曹丕作《终制》："自古及今，未有不亡之国，亦无不掘之墓也。丧乱以来，

汉氏诸陵无不发掘，至乃烧取玉匣金缕，骸骨并尽，是焚如之刑，岂不重痛哉！祸由乎厚葬封树。"见〔晋〕陈寿《三国志》卷二《魏书·文帝纪》，中华书局，1982年，81—82页。

[10]〔晋〕陈寿《三国志》卷二《魏书·文帝纪》，中华书局，1982年，81—82页。

[11]〔唐〕房玄龄等《晋书》卷一《高祖宣帝纪》，中华书局，1974年，20页。

[12]〔梁〕沈约等《宋书》卷一五《礼志二》，中华书局，1974年，407页。

[13] 罗振玉《石交录》卷二，《贞松老人遗稿甲集》康德八年排印本，台湾大通书局，1986年，857页。

[14]〔唐〕韦续《墨薮》，《历代书法论文选》，上海书画出版社，1979年，280页。

[15]〔唐〕房玄龄《晋书》卷九十六《刘聪妻刘氏》，中华书局，1974年，2519页。

[16] 王文锦《礼记译解》上册，中华书局，2001年，369页。

[17] 王文锦《礼记译解》上册，中华书局，2001年，399页。

[18]〔唐〕房玄龄《晋书》卷九十六《刘臻妻陈氏》，中华书局，1974年，2517页。

[19]〔南朝宋〕刘义庆《世说新语》，上海古籍出版社，2012年，39页。

[20]〔北齐〕颜推之《颜氏家训》，王利器《颜氏家训集解》，上海古籍出版社，1980年，62页。

[21]〔前秦〕王嘉等撰，王根林等校点《拾遗记(外三种)》，上海古籍出版社，2012年，51页。

[22]〔唐〕李嗣真《书后品》，《历代书法论文选》，上海书画出版社，1979年，137页。

[23]〔清〕冯登府《浙江砖录》跋文，清道光十六年(一八三六)鄞县郑淳刻本。

[24] 王志高等《南京吕家山东晋李氏家族墓》，《文物》，2000年第7期。

[25]〔唐〕房玄龄等《晋书》卷二十四志第一四《职官》，中华书局，1974年，733页。

[26] 阎步克《察举制度变迁史稿》，中国人民大学出版社，2009年，110页。

[27]〔南朝梁〕梁沈约《宋书》卷四十《百官志下》，中华书局，1974年，1243页。

[28] 王志高等《南京吕家山东晋李氏家族墓》，《文物》，2000年第7期。

[29] 因此墓早期被盗，墓砖原来放置的位置可能被挪动，根据出土情况，墓室四隅各一方，内容相同。详见安徽省文物工作队《安徽马鞍山东晋墓清理》，《考古》，1980年第6期。

[30] 这两座墓虽然都经盗掘过，尤其是刘頠妻徐氏墓室后部的铺地砖都被挖去，但从其出土墓志的摆放规整情况来看，该墓砖原来位置未经扰动过。

[31]〔清〕吴大澂《说文古籀补》卷三，中华书局，1988年，9页。

[32] 陈玲玲《禁碑令下的两晋墓志简论》，《中国书法》，2019年第22期。

[33]〔南朝〕沈约《宋书》卷一五《礼志二》，中华书局，1974年，407页。

[34] 南京市文物保管委员会《南京戚家山东晋谢鲲墓简报》，《文物》，1965年第6期。

[35]〔宋〕司马光《葬论》，文渊阁《四库全书》第1094册，台湾商务印书馆，1983年，第603页。

[36]〔唐〕房玄龄等《晋书》卷七十七列传第四十七《陆玩传》，中华书局，1974年，2024页。

[37]〔唐〕姚思廉《陈书》卷五《高宗宣帝本纪》第五，中华书局，1972年，99页。

[38]〔梁〕沈约等《宋书》卷一五《礼志二》，中华书局，1974年，407页。

[39] 唐长孺《南朝寒人的兴起》，《魏晋南北朝史论丛》（外一种），河北教育出版社，2000年，561页。

[40]〔清〕叶昌炽撰，柯昌泗评《语石·语石异同评》卷二，中华书局，1994年，108页。

[41] 杨富斗《山西曲沃县秦村发现的北魏墓》，《考古》，1959年第1期。

[42] 邵磊《六朝草书砖铭概述》，《书法艺术》，1994年第6期。

[43]〔清〕张廷济《清仪阁所藏古器物文》五册，清手拓手写原稿本，日本京都大学藏。

[44]〔清〕阮元《两浙金石志》卷一，浙江古籍出版社，2012年，11页。

[45]〔清〕张燕昌《金石契》，清乾隆四十三年（一七七八）刻本。

[46] 邵友诚《汉魏洛阳城出土瓦削文字补谈》，《考古》，1963年第5期。

[47] 邵磊《六朝草书砖铭概述》，《书法艺术》，1994年第6期。

[48] 裘锡圭《文字学概要（修订版）》，商务印书馆，2013年，91页。

[49] 近人卓定谋《章草考》、唐兰《中国文字学》等著述，都在援引古人观点的基础上对草书源流有所阐述。马叙伦《书体考始》和徐邦达《五体书新论》二文，对古代书学文献中关于草书的论述进行了全面的梳理和辨析，纠正了古人的不实之说。裘锡圭《文字学概要》综合前人之说和自己的研究，对草书的产生、演变及其与篆、隶、行书之间的关系进行了深入细致的阐述，其结论在学界得到了广泛的认同。侯开嘉《隶草派生章草今草说》对章草起源诸说辨析甚详，亦可参阅。

[50]〔晋〕卫恒《四体书势》，《历代书法论文选》，上海书画出版社，1979年，16页。

[51]〔汉〕赵壹《非草书》，《历代书法论文选》，上海书画出版社，1979年，2页。

[52]〔唐〕张怀瓘《书断》上，《历代书法论文选》，上海书画出版社，1979年，160页。《文字志》乃北朝王愔所辑录的书法文献，但至唐代已亡佚，现仅存目录，载于《法

书要录》《墨池编》等书法资料总集之中。本文所引为唐代张怀瓘《书断》中记载的王愔《文字志》相关内容。

[53] 王文超《"隶草""草隶"辨》,《中国书画》,2014年第8期。

[54] 魏晋南北朝湿刻砖文中的"草写隶书"与"隶草"有所区别,是因为砖上文字往往数量有限,且内容简单,未出现使用草法的字；但拿其与简牍字迹相比,有异曲同工之妙,而两汉简牍使用的字体为隶草,所以在某种程度上"草写隶书"或许也可属于隶草范畴。

[55]〔唐〕房玄龄等《晋书》卷八十列传第十五《王羲之传》,中华书局,1974年,2016页。

[56]〔唐〕房玄龄等《晋书》卷八十列传第十五《王羲之传》,中华书局,1974年,2105页。

[57]〔北齐〕魏收《魏书》卷二十四列传第十二《崔玄伯传》,中华书局,1984年,623页。

[58]〔南朝宋〕羊欣《采古来能书人名》,《历代书法论文选》,上海书画出版社,1979年,46页。

[59]〔北齐〕魏收《魏书》卷四十七列传第三十五《卢渊传》,中华书局,1984年,1053—1054页。

[60]〔唐〕张怀瓘《书断》中,《历代书法论文选》,《上海书画出版社》,1979年,178页。

[61] 根据邢志强的统计,在汉至唐的文献中,"隶草"在汉晋时期出现2次,南北朝时期出现5次,隋唐时期出现8次,共计15次。其中除与两汉有关的记载外,其余"善隶草"或"工隶草"等形式中的"隶草"是将其与"草隶"混为一谈,不能代表隶草产生之初的真实含义。"草隶"在晋代出现9次,南北朝时期出现78次,隋唐时期出现37次,共计124次。见邢志强《异化与楷模：隶草与行书》,《中国思想史与书画教学研究集五》,中国美术学院出版社,2016年,70—80页。

[62]〔唐〕张怀瓘《书断》上,《历代书法论文选》,上海书画出版社,1979年,162页。

[63] 皇象《急就章》虽然属于三国时期的书作,但是从某种程度上也能够反映出东汉规范化章草的特征。裴锡圭指出："皇象本《急就章》……只要跟考古发现的汉代草书资料对照一下,就可以看出现存之本大体上能反映汉代草书的面貌。皇象本《急就章》里的很多字和偏旁的写法,在汉简里都可以找到相同或极其相似的例子……有些字使用了跟八分相似的挑法,这跟汉简草书的情况也是相合的。"见裴锡圭《文字学概要（修订版）》,商务印书馆,2013年,第93页。

[64]〔唐〕张怀瓘《书断》上,《历代书法论文选》,上海书画出版社,1979年,163页。

[65] 〔唐〕张怀瓘《书断》上，《历代书法论文选》，上海书画出版社，1979年，166页。

[66] 秦永龙《汉字书法通解》，文物出版社，1997年，34页。

[67] 〔唐〕房玄龄等《晋书》卷四十五列传第十五《崔洪砖》，中华书局，1974年，1287页。

[68] 〔南朝宋〕刘义庆《世说新语》下卷下《汰侈第三十》，上海古籍出版社，2012年，39页。

[69] 王宁《汉字的优化与简化》，《中国社会科学》，1991年第1期，73页。

[70] 〔晋〕卫恒《四体书势》，《历代书法论文选》，上海书画出版社，1979年，178页。

[71] 朱天曙《专门赞颂行书的书论——东晋王珉的〈行书状〉》，《文史知识》，2019年第6期。

[72] 胡海帆等《中国古代砖刻铭文集》，文物出版社，2008年，215页。

[73] 胡海帆等《中国古代砖刻铭文集》，文物出版社，2008年，215页。

[74] 〔清〕宋经畲《砖文考略》卷二，民国五年（一九一六）广仓学窘丛书本，12页。

[75] 〔清〕宋经畲《砖文考略》卷二，民国五年（一九一六）广仓学窘丛书本，13页。

[76] 〔清〕阮元《南北书派论》，《历代书法论文选》，上海书画出版社，1979年，630页。

[77] 将魏晋南北朝镇墓瓶墨迹与湿刻砖文相比较而讨论南北方民间书法的"一体化"现象是受马啸《风流江左有同音——从敦煌及其周边出土遗墨看汉晋时期南北书法一体化现象》（《诗书画》，2015年第3期）一文的启发。马啸文章中将伏龙坪纸书墨迹、汉晋镇墓瓶墨迹、曹操宗族墓行草书砖文等与锺繇、"二王"等书家作品进行对比，从而得出南北书法一体化的结论。资料翔实，观点独特，但稍有将书写主体混淆之嫌，故本文选择同属民间书法体系、时代相近的镇墓瓶与砖文书法进行探讨，以增强此观点的说服力。

[78] 镇墓瓶年号中缺少前凉年号，而有西晋愍帝建兴、东晋穆帝升平年号。因张轨、张寔、张茂时期为西晋地方割据政权，因此沿用西晋年号；张骏时期"不奉正朔"，力图割据凉州，继续沿用建兴年号。

[79] 〔唐〕张怀瓘《书断》中，《历代书法论文选》，上海书画出版社，1979年，177页。

[80] 〔唐〕张怀瓘《书断》上，《历代书法论文选》，上海书画出版社，1979年，163页。

[81] 〔汉〕赵壹《非草书》，《历代书法论文选》，上海书画出版社，1979年，1页。

[82] 〔汉〕赵壹《非草书》，《历代书法论文选》，上海书画出版社，1979年，2页。

[83] 朱天曙《中国书法史》，文化艺术出版社，2009年，69页。

第五章　清代文人砖文书法的寄兴与接受

　　笔者在第一章绪论中就已经讨论过，所谓"砖文书法"是站在今人的审美角度来阐释魏晋南北朝砖文以"书法"的艺术价值。砖文在诞生之初，并不是以书法作品的面貌而存在。当时的模印砖大多是作为墓室的墙壁、券顶、封门等建筑材料来使用，数量十分庞大；刻划砖有一定的墓志性质，起到了标记墓主身份、寄托生人哀思、以求传于后世的作用。虽然魏晋南北朝工匠在刻划砖文、制作范模的时候考虑到美观性问题，但是他们并没有将自己当作书法作品的创作主体，上至文人士大夫，下至普通百姓都未意识到砖文"美"在何处，甚至因其为工匠所做、质地粗糙、随处可见而以为是粗陋之物。张祖翼在吴隐《遯盦古砖存》的序言中揭露了魏晋南北朝甚至是清代以前，人们对于砖文的真实看法："砖之为物至粗至贱者也，其为用则宫室道路，极之天下万国，而无地不有，其所刻则工匠徒隶。"[1]

　　也就是说，魏晋南北朝几乎所有文字砖都具有实用目的，砖文的"美"是在一种无功利性的状态下自发产生的，砖文被称为"书法"也是逐渐被后人发掘和接受的，这一现象最早产生于清代。砖文书法在清代的审美寄兴和接受过程与金石学的再次兴起和发展变化不无关系。清代书法一方面延续着明代帖学一脉，另一方面由于学者对金石学的研究，石刻碑版日益受到人们的重视，后来出现了帖学衰微、碑学兴盛的局面，书法史上的碑帖两脉格局在清初完全形成。清乾嘉时期，随着考据之风的愈来愈兴，金石碑版作为证经补史的辅助材料也愈来愈被文人学者所重

视。"金石文字，虽小学之一门，而有裨于文献者不少，如山川、城郭、宫室、陵墓、学校、寺观、祠庙，以及古迹、名胜、第宅、园林、舆图、考索，全赖以传，为功甚巨"[2]，在此背景下，上至帝王公卿，下至普通士大夫无不热衷于收藏金石彝器，带有文字的古砖也同样受到重视，兼具文史考证价值。道咸时期几乎没有乾嘉年间大部头的考证巨著出现，金石学由原来的证经补史逐渐向考古、文字、艺术等方面的资料考证，文人学者对金石领域的关注呈多样化发展，方志类和收藏类著作增加。同时由于阮元《南北书派论》《北碑南帖论》、包世臣《艺舟双楫》以及康有为《广艺舟双楫》的陆续推出，对清代人的审美观念造成巨大影响，北碑地位不断提高而帖学逐渐衰微，书坛以追求稚拙趣味的金石气为尚，一时碑刻墓志无论优劣纷纷成为书者的取法对象。以上种种都为砖文由证经补史的辅助文献向"砖文书法"转变提供了温床，书者越来越意识到砖文的艺术价值，最终促使砖文与书法、篆刻、绘画等艺术实践相结合的现象出现，并一直延续至今，持续影响书坛百余年。

清代文人的砖文著录中所载砖文范围较广，上至秦汉，下讫唐宋，其中尤以魏晋南北朝时期的砖文数量最多。但涉及到运用砖文创作的艺术实践时，就不仅仅局限于魏晋南北朝了，以汉砖入书、入印、入画的例子也有不少。所以本章所论砖文书法的内涵有所拓展，除魏晋南北朝砖文外，也涵盖汉代砖文，这样才能更加清楚地探讨清代文人对于砖文书法态度转变和接受的过程。

第一节　文献·器物·书艺——砖文在清代文人生活中的功用

砖文被当作书法、以"砖文书法"的名实被接受，在清代大约经过

了三个转变过程。文字砖在清代以前只是一种建筑材料，即使它表面刻有文字，也并没有被历代的学者和书家所重视，仅仅在宋代被个别金石学家记载，但是与同时著录的其他金石碑刻相比，数量极少、内容极简，这也恰恰证明了砖文被忽视的情况。直至明末清初，以朱彝尊为代表的学者才真正关注到砖文的价值，它不仅能够作为金石的补充文献证经订史，也能为字体演变提供依据，这是砖文由建筑材料至文献资料的一个转变。以古砖制砚，宋、元已有零星记载，正与清代雅玩清赏的社会风气相匹配，自明末清初砖砚的数量已有所增加，清中期更是蔚然成风，文人学者家中往往都有一两方砖砚置于案头。这种现象加速了古砖收藏的热潮，以阮元为代表的官员型学者起到了引领带动作用，产生了上行下效的重要影响。除了作为雅玩器物之外，古砖收藏者也致力于砖文的研究和著录，至此文字砖完成了由建筑材料至文房器物的另一个转变。在砖文功用不断丰富的影响下，文人型书家以及创作型书家都将视野扩展至砖文书法，不仅专门的砖文著录大量增加，其中还不乏对砖文艺术价值的肯定和评价，大量关于砖文的艺术实践也纷纷涌现，砖文完成了由文献、器物到书法艺术的又一转变。

一、证经补史与雅玩清赏

明末清初，社会动荡不安，外族入侵，经济凋敝，使得诸多有识之士总结故国灭亡的原因，他们认为这与明朝"心学"的空疏之风息息相关。恰在此时，顾炎武、黄宗羲等颇具号召力的前朝大儒提出考据扎实的"朴学"和经世致用的思想，再加上金石碑刻的集中出土，这一时期学术的关注点已从文本资料扩展到出土器物。以金石彝器证经补史的观点得到文人学者的广泛认同，访碑活动也随之兴起并发展，其中部分学者在这一过程中关注到了金石领域一直被忽略的砖瓦文字对于考证经史的重要作用，故而开始注意收藏古砖的实物与拓本，并致力于砖文内容的著录。

清初朱彝尊便是访碑活动和金石考据的积极倡导者和践行者。他在山东客刘芳躅幕府时曾前往曲阜访寻汉碑，偶然见到"五凤二年砖"，便专门对其进行了较为详细的考释：

> 右汉五凤二年砖一块，嵌曲阜孔子庙庭前殿东壁。书以篆文一行，志砖埴之岁月，后有金高德裔题跋。西京陶甋之式存于今者，惟此尔。东京则有建武二十八年北宫卫令邮君千秋之宅砖，亦作篆书。……盖东京人尚谶纬，民间造宅墓争作吉祥之语，与西京不侔矣。[3]

从此砖跋文中可以看出，朱彝尊在见到"五凤二年砖"之前就已经开始留意砖文，但是他关注的是砖文的字体以及内容，并对洪适《隶续》中所藏砖十分了解。通过比较以往文献著录以及亲眼所见的汉代东、西京砖，得出"东京人尚谶纬"的观点，同时也可知晓他记载砖文的原因依然是砖能载史、可观文字。在朱彝尊的其他古砖题跋中也能明确看出这一情况的延续，如他在"吴宝鼎砖"跋文中对砖文纪年进行考证，提出"面有蟫文，知非民间物"的观点，并认为：

> 砖之为用，古人取材必精，故羽阳、铜雀、香姜之瓦皆可制砚。而是砖相之，理觕质暴，若似乎贸期不交埏不孰者，殆为圬者所弃，流转民间，未可知也。[4]

由于瓦的材质精良可做砚台，所以他推测古砖也应当如此；但是此三国吴宝鼎砖"理觕质暴"，可能是制砖工匠所弃的残次品。朱彝尊之所以对瓦有所了解，且自信满满地以瓦类比砖，概他与《甘泉汉瓦当》作者林侗交游甚密的缘故，曾见过林氏的全部收藏，并获得拓本。此砖的跋文虽未涉及到砖上文字及砖文书法的任何内容，但可以看出朱彝尊已经

开始根据砖上纹饰判断古砖的用途。他亦对晋"王大令保母砖志"宋拓本进行过题跋，叙述了此砖拓的出处、流绪，并对"保母"之名实进行考证，其中提到对砖文书法的描述：

> 归德安世凤，撰《墨林快事》，诋其字不佳，语不伦。然尧章精于书法，其于禊帖、绛帖评骘不爽，谓是本有七美，与兰亭序不少异，且言必大令自刻，倾倒至矣。[5]

朱彝尊在跋文中认可南宋姜夔对于此砖书法的评价，并赞成此砖为王献之自书自刻而独具"七美"，但并没有说明这"七美"到底美在哪里，也没有对砖文的具体风格进行描述。可见他引用尧章之语，意在表明此砖的真实性和珍贵程度，并未真正意识到砖文对于书法的价值和意义。朱氏曾专门解释过自己热衷于收藏砖瓦的原因，即砖瓦出自工匠之手，在金石之外又另为一种文字载体，材质相对特殊，能够补金石碑刻之所不载，为考据学提供新鲜材料。

　　清朝中后期的诸多学者对朱彝尊关于砖文的考证和跋文都有所质疑，尤以"五凤二年砖"为甚。如王澍《竹云题跋》所言："按德裔题记，以此书为石，朱竹垞《曝书亭集》则云：'五凤二年砖一块，嵌曲阜孔庙前殿东壁，篆文一行，志砖埴之岁月。'则又以为砖，又其书极古质……他日有曲阜人来，为砖？为石？当执而问之。"[6]宋经畬在《砖文考略》也持同样观点："朱竹垞以《曲阜五凤二年石》误目为砖，亦以尺寸适同故耳。"[7]张廷济撰《清仪阁金石题识》也提到这一问题："汉五凤石刻，五凤二年刻，是石非砖，竹垞朱太史谓为砖误也。"[8]质疑和指责集中于朱彝尊将本为"石"的"五凤二年刻石"误以为"砖"，且多次在跋文中提到此内容。这种错误发生于"博大之宗"身上，更能说明明末清初学人虽然开始关注砖文，但是并未达到十分重视的程度，连砖与石都能

混淆，更不太可能关注砖文书法的优劣。后世还有部分学者对朱彝尊"吴宝鼎砖"跋文也产生不同意见，吕世宜在《爱吾庐题跋》中有言："朱竹垞以'吴宝鼎砖'有螭文，定为非民间物。则此当亦内庭所用。然张芑堂孝廉得'哀子汤猛龙凤砖'文，乃墓砖，是不可晓。"[9] 钱泳质疑的理据更加充分，他说："朱竹垞《曝书亭集》亦载此砖，以为宫殿上所用，引孙晧起昭明宫为证，然魏晋以前砖上大率皆有文，不独此砖也。"朱彝尊因所见瓦当都为宫殿所用，故以为此宝鼎砖亦为宫殿之物，吴、钱两人以魏晋南北朝时期古砖（包括墓砖）皆有文字，进行反驳。由此推测，朱彝尊考证砖文的失误大致由两方面原因造成：第一，因对砖文的重视程度并未太高，而将砖、石材质混淆，犯了最基本的错误；第二，由于明末清初学人所见砖数量有限，并未有专门收藏古砖者，所以对这类民间出土物了解甚少，视野狭窄，导致了以瓦当类推古砖、以螭文判断非民间物的错误。但同时也从侧面反映出当时的文人学者已经开始涉猎砖文研究，并有汇集成册的想法，但并未达到专精程度，只是停留在简单的考据和证经补史的辅助材料层面上。然而不可否认的是，朱彝尊是明末清初学者中较早关注到砖文文献学价值的关键人物之一，尽管他对于砖文的认识还比较浅显，对于砖文的考证还存在诸多错误，对于砖文的书法价值还并未完全觉醒，但他无疑以自己的实际行动为砖文书法在清代的接受开了一个好头，对以后古砖收藏热潮的出现产生重要影响，完成了古砖由建筑材料到文献补充的功用转变。

与朱彝尊相隔五、六十年之后，另一砖文书法发展史中的关键人物——阮元出现，由此迎来了砖文收藏与研究的第二个转折点。阮元是引领清代乾嘉时期书坛对砖文进行广泛关注的重要人物，他身居高职，门生幕僚众多，属于官员学者型书家。《清史稿》云："其身历乾、嘉文物鼎盛之时，主持风会数十年，海内学者奉为山斗焉。"[10] 阮氏延续明末清初顾炎武、朱彝尊等前辈学者的学术思想，重视金石碑版对于证

经补史的作用，认为：“古铜器有铭，铭之文为古人篆迹，非经文隶楷
缀楷传写之。且其词为古王侯大夫贤者所为，其重与九经同之。”[11] 文
字砖与金石一样刻有铭文，当然也与“九经同之”，具有证经补史的功能。
阮元编纂过《山左金石志》《两浙金石志》《积古斋钟鼎彝器款识》等
诸多金石著作，其中所载的砖文数量十分可观。这些著作中对于砖文的
考证格外详细，涉及文字的识读、字体辨别、年代判断、出土流绪等问题。
阮元尤其关注砖文的字体问题，他在跋友人“永和右军”砖时称：

> 余固疑世传王右军书帖为唐人改钩、伪托，即《兰亭》亦未可委心，
> 何况其余，曾以晋砖为证，人多不以为然。贵耳贱目，良可浩叹。项
> 从金陵甘氏得“永和右军”四字晋砖拓本，纯乎隶体，尚带篆意，距楷
> 尚远。此为彼时造砖者书，可见东晋世间字体大类如此。唐太宗所得
> 《兰亭序》，恐是梁、陈时人所书。欧、褚二本是以唐人书法录晋人文
> 章耳。[12]

他首先同意“永和右军”砖为匠人所造，这种隶体兼篆意的书体在东晋
社会普遍流行，与楷书相差甚远，而累世流传的《兰亭序》却是行草书，
故推测唐太宗所得为梁陈人伪造，而欧阳询和褚遂良的《兰亭序》临本
已经加入了唐人书法特征，并不是王羲之《兰亭序》的本来面目了。所
以他认为右军《兰亭序》书作本应存在，但并不是目之所见的样貌与风格。
阮氏的这种观点并不是从一而终，他在论述过程中可能也明确知道自己
这一结论的漏洞在于匠人书法和士族阶层书法不可同日而语，所以在《晋
永和泰元砖字拓本》跋中言：

> 此砖新出于湖州古冢中，近在《兰亭》前后十数年。此种字体，乃
> 东晋时民间通用之体，墓人为圹，匠人写坯，尚皆如此，可见尔时民

间尚有篆、隶遗意，何尝似羲、献之体？所以唐初人皆名世通行之字为隶书也。羲、献之体，乃世族风流，譬之麈尾、如意，惟王、谢子弟握之，非民间所有。但执"二王"以概东晋之书，盖为《阁帖》所愚蔽者也，况真羲、献，亦未必全似《阁帖》也。不独此也，宋元嘉字砖亦尚近于隶，与今阁帖内字迹无一相近者。[13]

在此砖跋文中，阮元似又推翻了之前的结论，认为东晋、南朝民间流行的是介于隶书和篆书之间的字体，而王羲之、王献之所书的字体流行于世族门阀、上层社会之间，二者风格相去甚远，同时存在又相互独立，研究这一时期完整的书法史和字体演变史需要将二者综合考虑。除此之外，他还提到因《阁帖》收录的皆为王、谢子弟书法，随着《阁帖》在后代的流行与发展，很容易让人以偏概全地认为东晋书法只有行草书一种风格。阮元还指出《阁帖》存在辗转摹刻而失真的情况，"二王"书法的本来面目未必如此。他在延续朱彝尊"砖文以补经史"的观点上，进一步关注到砖文字体，并开创性地提出以砖文为代表的民间字体与王羲之、王献之为代表的文人士大夫所用的字体有所不同，以此探讨《兰亭序》的真伪情况。虽然其观点左右摇摆，并未完全确定，但是可以看出他对于砖文的研究又深入一步，格外注重魏晋南北朝时期砖文的相关问题。

阮元颇好古砖收藏，在浙江担任督抚时经常四处搜访，曾得到"西汉五凤五年砖一、东汉永康元年砖一、西晋建兴四年砖二、东晋咸和二年砖一、兴宁二年砖一"[14]，并制为砚台使用。与他亦师亦友、同有金石之好的翁方纲还为之作记，云："昔欧阳《集古》以未见西汉字为憾，而今于五凤时既见曲阜之石，又见海盐此砖，宜乎吾竹房琢之，而阮侍郎宝之，亟宜表其文于金石著录者也。"[15]阮元之前的金石著录往往都以谨慎端严的考证作为题跋，而他一改旧风，以颇为轻松又具文学性的诗歌题咏古砖，可见其对于砖文收藏的态度在严肃考据之外又增添一丝

雅玩的情怀。正如徐世昌在《晚晴簃诗汇》对其评价所言："题咏金石之作，不因考据伤格，兼覃溪之长而祛其弊，才大故也。"[16]阮元对于砖文的"闲情"还表现在他每次新得古砖实物或拓本，常邀请弟子、友人或幕僚前来赏玩评鉴，与众人以诗文相和，《八砖吟馆分咏汉晋八砖》便在这种情况下产生。该著作是其每次举行唱会的即兴诗文汇编，书前有序言，说明"八砖馆"之由来：

> 元积得汉晋八砖，贮之小室，题曰"八砖吟馆"。诸友于三浣之暇，吟咏于此。但只刻烛一二寸，匆匆不似赋日五色矣。名之曰《刻烛集》，犹草稿也。[17]

序中所提八砖分别是西汉五凤砖、西汉黄龙砖、汉永吉砖、吴蜀师砖、吴天册砖、东晋大兴砖、东晋咸和砖、东晋兴宁砖。这八砖来之不易，保存几乎完好，故阮氏格外喜爱，特设立馆舍命名为"八砖吟馆"。其弟阮亨也在《瀛洲笔谈》中说到关于此八砖的情况，从中可窥见阮元藏砖数量远多于八块，唱和往来之人络绎不绝：

> 古砖视石易损，故流传尤少，如《水经注》所载吴宝鼎砖之外，颇不多觏。家兄在浙江时，曾集所藏八砖，自黄龙以至兴宁，极为修整，因于节署东偏别立"八砖吟馆"，与同人觞咏其中，迄来续得更多，又不仅于八砖矣。[18]

《八砖吟馆刻烛集》卷二收录这八首咏砖诗，每诗之前先列砖名，后有阮元对该砖的简短考释，包括砖上文字的识读、字体辨别、年代判断、出土流绪等，之后是参与集会者翁方纲、陈鸿寿、顾廷纶、阮元、朱为弼、王聘珍、方廷瑚以及张鉴的咏砖诗文。这些诗文的内容大体涉及砖文纪

年问题、刻制工艺、吉语由来等内容，甚至根据古砖的色泽和质地判断工匠的籍贯和身份，同时还有关于砖文书法点画用笔以及整体风格的评析，内容翔实，视野开阔。可以说从此时开始，清代学人已经萌发视砖文为书法的意识和观念。此外，这些咏砖诗文采飞扬又轻松自如，是统治者高压政策下，清代学人以斐然的才华点缀乾嘉考据的深沉面孔之写照，以寻求"无征不信"之外的一点闲暇与自由。

图 5-1　清　周瓒《积古图》　中国国家图书馆藏

关于阮元的藏砖情况，在中国国家图书馆所藏的《积古图》卷（图5-1）中也有体现。翁方纲以隶书题"积古图"为卷端引首，之后是游幕于阮元府下的画家周瓒所绘的工笔画《积古图》，风格写实。画面正中的红衣长者即为阮元，坐于根雕禅椅之上，平和睿智；幕友朱为弼与其隔桌相对，侧身把玩手中古器；阮元长子常生手托砖砚站在父亲旁边，神情谨慎而虔诚。除人物外，多种金石砖瓦置于四周，琳琅满目，有所分类但不甚整齐。具体器物的数量和名称在《积古斋记》中有所记载：

几案所积有：钟二、鼎三、敦一、簠一、豆一、匜二、彝一、甀一、

卣二、尊一、钘一、角一、爵一、觯三、觚一、洗三、剑一、戈六、瞿一、弩机二、削一、镜二十、镫二及刀布印符之属。[19]

但未记录图中的八块砖砚，可见在阮元心中古砖更多的是作为文人案头的清玩之物，不能完全与钟鼎彝器相提并论。虽然从某种层面讲砖文也有证经补史的功能，钟鼎彝器也有清娱自乐之目的，但限于古砖文字数量少、砖材难以保存、制造者身份地位低下等原因，并不能发挥如金文、碑版同样重要的经史文献价值。他在《积古图》题跋中说明了请周瓚绘此图的目的：

> 余政事之暇，藉此罗列以为清娱，且以偿案牍之劳。……壬戌腊日，举酒酬宾，且属吴兴周子秬自绘《积古图》。[20]

周瓚绘工笔《积古图》后是此长卷的卷心，为阮元收藏的金石彝器拓本九十二件、印信拓本九十一件，其中包括八方砖砚，分别是五凤五年砖、西汉黄龙元年砖、吴天册元年掌纹砖、东晋兴宁二年砖、晋咸和二年砖、汉永吉宜侯王砖、晋潘儒砖、吴蜀师砖。前五块加蜀师砖为"八砖吟馆"之列，其他两块为新增无纪年古砖。他在每一砖文旁题写砖名，部分拓本下有其简短释读，《两浙金石志》中皆有收录，且考证十分翔实。阮氏另一金石学著作《积古斋钟鼎彝器款识》也记录了《积古图》中所绘的青铜器，该著作是在图中所绘人物朱为弼的辅助下完成，这是清代以来第一部以个人名义编纂的青铜文字汇编。《积古斋钟鼎彝器款识》共十卷，于嘉庆九年完成，收录青铜器五百五十件，其中商代有一百七十三件，周代有二百七十三件，秦、汉共九十七件，魏晋共七件。他在描摹青铜铭文的同时，还进行了详细考证，并记录释文和出处。这些青铜彝器不仅有其自藏，还汇集了孙星衍、张廷济、钱坫等众多友人幕僚

的藏品，数量之多、种类之全甚至超越了宋代薛尚功的《历代钟鼎彝器款识法帖》。

从《积古图》所绘的几方砖砚、浙西收砖皆制为砖砚以及以砖文为主题的唱和集便可知，阮元更多地是将古砖当作一种文房雅玩、案头清供。这种雅好自唐宋便偶有记载，至清代发展尤甚，文人案头无不有一两方砖砚，宋经畲《砖文考略》中就记载了相关情况：

> 以砖为砚，援铜雀台、香姜阁二瓦之例，而广之瓦当。自羽阳宫以下质与砖近，尤宜砚矣。高氏《砚笺》有楚王庙砖可为砚之说，云本昌黎宜城驿记鲁氏《括异志》有井砖为砚之说，并在今平湖。陆放翁《渭南集》有桑舅泽卿砖砚铭，绍熙三年作；吾邱子行有汉五凤三年砖砚，今在阮相国处，翁覃溪有记。朱竹垞有绍泰砖砚铭。近吴康甫廷康所刻有钱竹汀大昕太康砖砚铭。[21]

砖以泥烧制而成，一些质地较好的砖是适合研磨书写的好材料，所以砖砚最早产生于它的使用价值。从宋代的大文豪韩愈、陆游到元代印学奠基人吾丘衍皆以古砖为砚，又给砖砚赋予了一层文化色彩，似乎拥有一方砖砚就是文人雅士的身份标志。《金石索》中记载"千秋万岁长乐未央"和"长生未央"两块汉砖系颜心斋明府宰兴化县时浚河得之，"今制以为几，用以庋茶。"[22]汉代有体型巨大的画像砖，以此为几恰到好处。

明末清初有诸多文献都记载了将金石、砖瓦收藏作为文房案头把玩以及清赏器具的现象。明代著名文史学家王世贞就谈到古鼎为书斋焚香之物的例子：

> 今人好古，有与古异者……盖古鼎用止烹饪，后稍置之宗庙，列之堂序，以示重器，至于今则为书斋焚香之玩耳。[23]

《遵生八笺·燕闲清赏笺》中也记载了不少青铜器作文房器具、以砖制砚的情况。如鼎除了为焚香器具、"宜书室熏燎"之外，彝、敦、鬲、炉"可充堂中几宴之供"，觚、尊、觊等俱作插花之用。同时记录兴和砖砚，"质如磐石，拓之如金石状"[24]。由此可以看出当时的部分收藏者并未关注金石的形制、文字，只是将其当作一种艺术品，发挥器物的实用价值。清代中期文房雅玩更加兴盛，这与康熙、雍正、乾隆三位皇帝的喜好与推动不无关系，清宫花费大量的人力、物力来仿造古代文玩佳器，在工艺上达到了登峰造极的水平。

阮元关于古砖的收藏要远远多于朱彝尊，对于砖文的考证也更加细腻准确，不仅关注到砖文补充经史的文献学价值，还将文字砖当作一种文房器物制作成砚，作为闲暇时的把玩之物，以增添文人的情趣雅致。震钧《天咫偶闻》中有记："方光绪初元，京师士夫以文史、书画、金石、古器相尚，竟扬榷翁大兴、阮仪征之余绪。"[25]翁方纲和阮元的思想对清中晚期的书家、收藏家影响深远。尤其是阮元的《南北书派论》和《北碑南帖论》经包世臣、康有为的发展，更是掀起了晚清尊碑的新浪潮。至此砖文在清代完成了建筑材料——金石文献——文房雅玩的转变，需要注意的是这两次转变并不是单一的线性关系，与此同时，还发生着由建筑材料直接过渡到文房器物以及将建筑材料仅仅作为金石文献的两种情况。

二、"砖文书法"意识的全面觉醒——以砖文著录、砖拓题跋为例

除了史书记载之外，文人学者的金石学著录是最可靠、最直接的藏砖情况之佐证。所以，从综合性金石学著录和专门的砖文著录中也能窥见当时古砖收藏者、研究者对于砖文的态度、藏砖目的以及书法审美观等诸多信息。随着清代学人对于砖文认识程度的逐渐加深，其对于砖文

的看法也在不断改变，道咸时期的砖文著录中开始出现对砖文书法风格的评析语言，同时一些著录开始以砖拓题跋的形式出现，具有很强的作品意识。这标志着"砖文书法"作为"艺术"的意识全面觉醒。

清代金石僧六舟为严福基《严氏古砖存》所作序中叙述了砖文著录的早期发展情况：

> 自古言金石者，以欧阳永叔《集古录》、赵德夫《金石录》为最富，其余砖皆阙如，惟洪氏《隶续》中曾载数种。又朱竹垞《曝书亭集》及李雨村《金石存》于书间有著录，然非专书也，故所载多不备。[26]

宋代金石学文献中出现关于砖文的著录，但往往记载砖文数量较少，且只有寥寥几笔考释内容，简略异常。最早见于赵明诚、李清照合撰的《金石录》，卷一第三十八条记载西汉"汉阳朔砖字"，跋曰："右汉阳朔砖，字云'尉府壶璧，阳朔四年正朔始造设，巳所行。'字画奇古，西汉文字世不多有。此字完好可喜，然所谓'尉府壶璧'，又云'巳所行'者莫晓其为何等语。"[27] 仅仅抄录砖上文字，并未进行具体考证。之后洪适的《隶续》也收录了东汉时期的五件砖文，包括"永平砖文""汝伯宁砖文""曹叔文砖文""谢君墓砖文""永初砖文"，抄录砖上文字并进行考证，叙述砖的出土情况，内容较《金石录》详尽。由此可见宋代的研究者主要关注汉代砖文，还未扩展到其他朝代，视野相对狭窄。清代孙星衍、邢澍合撰的《寰宇访碑录》延续宋代金石著录的体例，记载汉砖三种，三国吴砖两种，晋"永和砖文""太元砖文"等砖文三十三种，南朝砖文一种，所录砖文数量增加，以目录的形式载释文、书体、年月、藏处等信息。且著录中的魏晋南北朝砖文数量要远远多于汉代砖文，可见清初学者就已经开始意识到魏晋南北朝砖文的重要性。

至八砖精舍主人张廷济《清仪阁所藏古器物文》问世，砖文著录发

生了巨大变化。张氏作为阮元的金石友，并尊称阮元为师，必然会受到
阮元书学思想的影响，也颇富金石收藏，擅长经学、考据及文物鉴赏，
且嗜砖成癖，甲于浙西，享有极高声誉，"至乾嘉间，以搜罗金石文字
为经小学集考订、辩证之资，则自吾宗叔未解元始。……自竹垞以经小
学开于先，而解元又集金石学之大成。"[28]清嘉庆四年张叔未在海上寻
得八块汉晋时期古砖，分别是"万岁不败"砖、"蜀师"砖、"太康二年"
砖、"永宁元年"砖、"元康二年"砖、"吴氏"砖、"儒墓"砖、"万
因"砖，故将书斋名易为"八砖精舍"，阮元为之书"八砖精舍"斋额，
朱为弼也有《八砖精舍歌赠张叔未》相赠[29]。其所著的《清仪阁所藏古
器物文》虽然是一部综合性的钟鼎彝器图录类著作，但其中所收砖文数
量不少，包括汉至南朝有纪年和无纪年砖共六十三种。不仅保存砖文拓
本，且在部分拓本旁以小字楷书题跋、落款，并钤盖姓名章和斋号章，
有了一定的砖文题跋书法的作品意识。但是这种作品意识并未完全成熟，
主要表现在：由于砖文拓本所占篇幅过大，题跋文字极小，并未具备一
幅完整书法作品的章法要求，还出现了拓本在前、题跋另起一页拼贴在
后的情况。虽然张氏没有形成"砖拓是书作一部分"的成熟的作品意识，
但是他已经开始关注到砖文的书法价值，也实属难得。他关于砖文拓本
的题跋内容十分丰富，不仅摘录释文、考订文字，记录砖的颜色、质地
等信息，还对部分砖文的书法风格进行评介，如"永嘉元年 吴兴周氏"
砖题跋（图5-2）中有言：

> 此书法绝类北海相景君碑，当是汉物古觉中之夜光朝采也。[30]

以往的金石收藏家往往视收藏为"雅道"，多从藏品的艺术价值和
历史价值入手，而不屑于言其收藏、交易、买卖的过程。但张廷济在考
证古砖的历史渊源、考释文字的同时，记录各物入藏的过程，对得器之人、

图5-2　清　张廷济跋"永嘉元年"砖
《清仪阁所藏古器物文》第五册　清手拓手写原稿本　日本京都大学藏

地、时、方式以及花费等信息记载尤细。张氏还将友人之间关于砖文考释、唱和的手札存留，一并载入书中（图5-3）。从这一点便可看出，张氏收藏古器物的过程也是"感旧""怀念"的过程，他对于其中的每件藏品不仅仅是出于清玩、考据的目的，也注入了自己充沛的感情，所以他在此书中有言：

> 此清仪阁自藏之册，故于得器之人、地、时、值备细详载，偶然披阅，如履旧游，如寻旧梦，只可自怡悦，不堪持赠君。[31]

此外，张廷济还将古砖奉为神物。如"永宁元年六月十九日淳于氏作奉在立"砖拓旁有其多次题跋的笔迹，其中记叙他为此砖做寿的情形：

图5-3 清 沈戴份致张廷济手札
《清仪阁所藏古器物文》第五册 清手拓手写原稿本 日本京都大学藏

今日招朱春甫锦、王心耕福田、徐寿庄同柏,从子又超、上林小饮精舍(子庆荣,孙福熙、晋燮)。既拜是砖,并出孙、吴二札并余所详考者读之,而书此以见得此砖之缘。[32]

这次的做寿行为,首先是为了表达传统文人对前代先贤和古老文化的崇敬之情,他尝言"古尊彝器之属,器、盖皆有文者,字体有异而语句则无异。所以志器盖之相符,不至离异牵合,此见古人用心之密"[33]他对于金石的痴迷建立在对古人的敬重与崇尚之上。其次,祭拜古砖也是他对于自己多年收藏活动的回顾和总结。为砖做寿的第二年,张廷济便永远离开了他挚爱的金石收藏。目前存世的张廷济"破铜烂铁入图画断砖残瓦皆文章"对联,足可表现其对于古砖的热爱之深。如此嗜砖如癖的张廷济所编之作一定并非简单的图录汇集,著录砖文的目的和内涵

已经逐渐扩大，不单单局限于证经订史的补充材料，更多的是引导读者关注砖文的艺术价值，感受砖文背后蕴含的感旧情怀。

　　与此著录相似的还有陈经所编《求古精舍金石图》，由翁方纲题签（图5-4），其中所录砖文共二十九种，采用手绘砖拓的形式记录图像（图5-5）。其中砖文图像占一页，题跋文字另起一页，虽然图文分离而未有题跋书法的典型形式，但是考释内容极其细致，包括砖的尺寸、释文、质地、颜色、剥落情况等，考证文字减少而对砖文书法的描述和评介变多，且几乎每种砖文都涉及书法品评。如"左将砖"所言"字体劲秀，当是晋人书"；"姓氏砖"所言"按前砖篆势，似得秦之峄山刻石遗意；后砖隶书，略近汉之白石神君碑书法"等，将砖文与碑刻和墨迹相对比，同时运用书法评价体系中的专用术语，可见陈经已经将砖文当作书法艺术来对待了。陆心源《千甓亭古砖图释》（图5-6）是此类砖文图录著作的集大成者，载砖文拓本近八百余种，以魏晋南北朝数量最多。在此之前，

图5-4 清　翁方纲题签
《求古精舍金石图》卷二封面
清嘉庆二十三年说剑楼刊本

图5-5 清　陈经
《求古精舍金石图》卷四内页
清嘉庆二十三年说剑楼刊本

关于砖文的著录多包含于金石学综合文献中，并没有独立的专书，陆氏此书开创了砖文拓本与题跋结合的专门著录之先河。他对于古砖的尺寸、释文记载得尤为详细，考证翔实，并关注到字体演变、奇字、倒书等相关问题。这标志着砖文在清代已经被大多数文人学者接受，且地位越来越高，已经同石刻、金文一道成为重要的

图5-6　清　陆心源　《千甓亭古砖图释》卷一
清光绪十七年（一八九一）石印本

学术研究对象，同时其书法艺术价值也逐渐被发掘出来。

　　道、咸及以后的砖文著录也有一部分没有砖拓图像，或者仅仅在砖录前附个别有特色的、珍贵的砖拓，如冯登府的《浙江砖录》在书前附八砖拓本，汪兆镛的《广州城残砖录》书前附南海郡砖拓。但是书中所录的砖文数量都较前期丰富很多，且都由磨泐断损的残砖逐渐转化为字口清晰的整砖，可见收藏者的眼光和要求在不断提高。这也能够反映出他们对待古砖的态度已由金石收藏的附属品逐渐发展为独立的艺术品，由关注砖上的文字和内容，演变为对于书法风格和艺术特征的重视。除此之外，著录中考释文字部分更加详细，黄瑞的《台州砖录》、孙诒让的《温州古甓记》都将奇古少见的砖文字形描摹出来，且皆涉及到砖文书风的评价或与其他载体书法相比较的问题。如《温州古甓记》中的"咸康六年太岁在庚子本月十日作"砖考释所言"此砖与前咸和三年砖同处出土，隶势绝瘦劲"[34]，以"瘦劲"形容此砖书法。《砖文考略》的考释内容更加详细，如"永和六年八月十陈肫作　陈租厷　租厷　府君公教　处士陈□书"砖有言：

左一长笔如画兰之叶，盖都料课工者所记认也。……合观斯品方
知阳文刻范务求方整，阴文锥画早贵流通。[35]

宋经畲在谈到具体的点画形态时，形象生动地以"画兰之叶"进行描述，
运用这种比拟修辞手法评价砖文书法风格在之前的砖文著录中几乎未见，
不仅具有文学色彩，还明确地表现出点画的艺术特征。同时宋氏还讨论
了模印砖文书法和刻划砖文书法整体风格的差别，认为模印砖文应以方
整为尚，而刻划砖文以流通为尚。孙诒让《温州古甓记》中的"永和九
年 孝子徐弘"砖涉及到砖文章法的论述：

两侧各为四框，每框一字，左侧字间又多为直画，连缀交错，莫
详其例。[36]

可见对于砖文书法的关注从大体风格具体到了点画、结体、刻法和章法，
越来越细致深入，"砖文书法"的概念逐渐形成。从记载古砖文本而无
考证，到考证纪年、人名、地名、官职以及砖文字体，再到著录古砖拓本、
关注和评价砖文书法风格，足以证明砖文在金石领域的地位提升，以及
文人学者对于砖文的重视程度加深，同时也反映出清代学人砖文书法意
识的逐渐觉醒。

吴大澂的《愙斋砖瓦录》在诸多砖文著录中显得尤为特别。此书由西
泠印社的创始人之一吴隐辑录吴大澂所藏砖瓦拓本而成。虽然所收砖文
数量较少，但是颇具代表性，除了文字砖外还收录兽面砖、井砖、泉纹砖
和吉语砖等。他的题跋内容较少，与之前以考释砖文为目的的综合性金
石著录有所区别。愙斋多以篆书题砖名，典雅生动，点画精到，有李阳冰、
杨沂孙之气韵；跋文以行楷书作两段或三段式为主，并夹杂临写砖瓦上
篆书文字，相较篆书题名字体不同，大小错落，变化丰富又不失和谐之感。

如"汉未央宫井砖"（图5-7），砖名以篆书在砖拓右边竖写，左边以较小行楷书记录砖的出处和释文，并钤盖印章。从中可看出砖文拓本并不仅仅是一个图像的展现，跋文也不仅仅作为考据的文字，二者相互配合、呼应，形成一幅极具艺术性的书法作品。吴大澂不仅关注形式上的整体性和统一性，也十分关注文本、图像、书法和印章在内容上的协调一致。如"虎形砖"（图5-8）旁以篆书跋文："文此虎形或系厌胜所用。""厌胜"源于《后汉书·清河孝王庆传》"因巫言欲作蛊道祝诅，以菟为厌胜之术。"[37]特指巫术行为，逐渐转化为民间信仰用以压制恶邪之物。故吴大澂在此跋文之后用肖形印，图像为猛虎，恰与"虎形砖"图像暗合，与跋文内容相一致。这也充分说明吴大澂具有极强的砖拓题跋书法意识，一拓一跋，一书一画，相映成趣，做到了书、画、印、拓的和谐统一。

吴昌硕是砖拓题跋书法的又一有力践行者，有大量作品存世。如光

图5-7 汉未央宫井砖
清 吴大澂 《愙斋砖瓦录》
民国八年（一九一九）西泠印社影印本

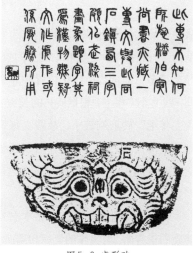

图5-8 虎形砖
清 吴大澂 《愙斋砖瓦录》
民国八年（一九一九）西泠印社影印本

绪十四年、四十五岁时的砖拓书作（图 5-9）就堪称佳品，竖轴形制，载有"泰始□年"砖、"甘露二年八月潘氏"砖、"太安二年七"砖，题跋内容为：

> 泰始是宋明帝第一纪元也，余藏泰始砖文曰："泰始三年太岁丁未八月十日"。八月十日四字作双行。上端文曰："沈三师冢"。戊子五月，吴俊。
>
> 甘露二年八月潘氏：一字一格篆书。右侧云雷纹未拓。甘作█，见古老子。唯彼作□，而此倒书之耳。余所藏吴永安砖，右侧文云"舍人番君"，潘字不从水，尤古。子静仁兄法家以为然否？戊子夏五月，昌硕吴俊。
>
> 太安二年七：下断书。奇古似汉摩崖。右侧花纹作█，疑亦古篆文。[38]

从"子静仁兄"可以判断此作是为好友徐士恺所题跋。题跋内容简略，是为了与砖拓图片达成和谐统一的效果，避免喧宾夺主，涉及字体、书法、释文等多方面内容。砖拓位置并非整齐排列，而是错落有致留出题跋空间；跋文小字楷书，根据砖拓的长短安排其章法。如"泰始□年"砖和"太安二年七"砖形制较小，故跋文每列也仅仅只有三至四字，而"甘露二年八月潘氏"砖形制很长，所以题跋也纵向伸展，且先抄录砖上篆书，后在其旁以小字书跋。每砖的跋均有落款和钤印，形成十分完整的作品形式。

吴昌硕除自己题跋砖文拓本之外，还请师友为之题跋。他将赤乌残砖砚的正方面、有文字的侧面和端面合拓于一张卷轴上，请杨岘、潘钟瑞、徐康、凌霞题跋（图 5-10）。杨岘临砖上隶书"赤乌"二字，雄浑质朴，字形大气，之后在左侧以小字行书写跋文，落款并钤印，这一部分居砖

图 5-9　清　吴昌硕为徐氏恺题砖拓
《日本藏吴昌硕金石书画精选》,
西泠印社出版社,2004 年版,255 页

图 5-10　清　吴昌硕
赤乌砖砚拓本轴
吴昌硕纪念馆藏

拓卷轴首位，拼接装裱。砖另一面拓本之上、与杨岘题跋间隔一定距离有潘钟瑞跋文，其书法字形偏小，清秀工整，与杨氏跋文形成对比而避免了整体的凌乱之感。卷轴中部右侧为凌霞小字行书跋文：

> 赤乌七年字纯古今，昌石常与斯砚伍，苦心孤诣时画肚。疢琴。[39]

卷轴底部左侧为徐康小行书跋文，每行约二十至三十字，共三行半，书法灵动秀气，恰添补砖文拓本左侧空白位置。砖拓中间为杨岘的简短跋义，论述"乌"字的字法不够准确，但是"隶书往往变体愈增古媚"。砖拓右侧是潘钟瑞的又一跋文，字形极小，排列紧密，端庄秀丽。题跋与砖拓搭配得当，跋文之间疏密穿插，大小适宜，使得整幅作品既不显得拥挤，也不至于松散。吴昌硕和四位题跋者的印章交叉钤盖，甚至有些印章盖在了砖拓内部的残缺、空白处。如此看来，砖拓已经不是作品中的唯一主角，而变为构成因素之一，与跋文、印章一起形成一幅完整的书法作品。吴昌硕对于砖文的极度热爱与其生活经历和交游对象有着密切关系。他曾在"五百汉晋砖主人"陆心源府下"假馆授餐"，为其刻"存斋眼福"印章一枚，故其对于古砖的兴趣必然受到陆氏潜移默化的影响。另外，吴昌硕也与吴大澂相交甚密，曾于光绪二十年客吴大澂幕府，受其提携与帮助。而陆心源和吴大澂都有近乎于砖拓题跋书法形式的砖文著录存世，所以吴昌硕的这类砖文书法除了受时风影响外，或许也与陆、吴二人息息相关。

道光、咸丰之后的清代学人热衷于砖拓题跋这种书法形式，常常自跋砖拓，或友人之间互相题跋，蔚然形成一种风气。这标志着砖文书法意识的全面觉醒，已经完成了从著录砖文到砖拓题跋的转变。除吴大澂、吴昌硕之外，还有很多文人学者趋之若鹜。吴隐著录的《遯盦古砖存》便是极好的证明，他将砖文拓本与砖文著录相结合，书中收录砖的正反

面拓本，考释文字与砖文拓本同书一页，且考释部分字形大小适当，与砖拓配合得当，图文结合，整体统一，并在此页余白处钤印，具有强烈的作品意识。可见，这一时期"砖文"已经完成了在清代的第三种功用转变——从雅玩清赏的器物到题跋书法，真正被当时的书坛纳入艺术范畴，成为书法作品中的构成因素之一，由此出现砖文题跋书法的新形式，延续至今，依旧对当代书坛产生重要影响。

附录一 《八砖吟馆刻烛集》咏砖诗八首

西汉五凤砖　翁方纲

　　西汉五凤砖四字，曰五凤五年，上刻钱籫石宗伯铭记，释为五凤三年。翁覃溪学士考定为五凤五年，谓上五字中间二书直交用隶势，下五字中间弯交用篆势，今证之。砖文下五字虽剥蚀，面其中交互之迹，显然翁说是矣。汉五凤仅四年，其明年为甘露元年，此云五年者，《汉书·宣帝》纪五凤，改元于前冬书其事，甘露改元前一年无闻，则甘露改元当在本年。浙浒之地去陕间远，春初作砖，故仍称五凤五年也。

　　汉纪五凤无五年，五凤字以斯砖传。

　　斯砖斯字制何昉，尚在未改甘露前。

　　甘露之降月未纪，是春陶旂浙海堧。

　　拊垺方厚无薜暴，树膊绳引齐中县。

　　工度技能比衡律，综核所以推孝宣。

　　时距建元未百，初勒年纪于侧边。

　　庚庚横直都起立，如器参衡规方圆。

　　其文阳仰未磨蚀，是受模范非雕镌。

　　大小二篆初变隶，旁无波拂岌不骞。

何让甘泉未央瓦，薨标翥举腾星躔。

昔鲁灵光殿基石，纪年款与汉史愆。

往时吾友共论此，史表之例奚拘牵。

西汉黄龙砖　陈鸿寿

西汉黄龙砖五字曰黄龙元年建，又二字曰一向，案黄龙元年宣帝
二十五年也。

咸阳汉龙兴，工筑事稠沓。冠山朱堂崇，饩饘旅人纳。

此砖纪黄龙，铭文椎响拓。苔蚀文多残，测蠡义难合。

病巳虫谶成，祥符报杂遝。黄龙见广汉，火及宣室閤。

鸟啼未央官，改元岁一匝。当时执拊垺，无为苦批拉。

大黄兆威斗，铜仙泣萧飒。残甓埋荆榛，月夜狐犯踏。

幸非凿臼科，庶免累层塔。四角暨中央，完好少齾踏。

何年出鄠杜，何时渡沛漯。中有地里书，镉吐复丰喝。

吾师志金石，剪镫卜簪盍。虞敦识立位，虢钟辨鞺鞳。

五凤时代同，砖珠双靺鞈。八砖耀日华，宾从互酬答。

研墨铜雀瓦，写诗趁官蜡。

汉永吉砖　顾廷纶

汉永吉砖五字曰永吉宜侯王，汉人好以吉祥语铭器，如镜洗之类，
砖文亦然。八砖敝吟馆，宾从群刻烛。传观永吉砖，待补明诚录。

人生万事图吉祥，此砖文曰宜侯王。

子孙千亿俾昌炽，纡拖金紫生荣光。

油然古质色深黝，甄陶定出西京手。

古人作器尽能铭，五字嘉祯期永守。

汉家宫阙遥相望，前有未央后建章。

延年长乐志丹篆,勒名千载斯称良。

藩封五等崇侯伯,兵卫门庭森列戟。

簪绂曾传万石家,门闾首扩于公宅。

吾师中丞淮南公,祥和之气天所钟。

摩挲古甓辨文字,与古运甓将毋同。

禁垣昔日常簪笔,花砖日暖词头吉。

五凤黄龙虽纪年,两字吉祥此第一。

吴蜀师砖　阮元

吾乡平山堂下,濠河得古砖文二曰蜀师,其体在篆隶间,久载于张燕昌《金石契》中,未知为何代物。近年在吴中屡见蜀师古砖,兼有吴永安三年及晋太康三年七月廿日蜀师。作者,然则蜀师为吴中作砖之氏可知。按扬州当三国时多为魏,据惟吴五凤二年孙峻城广陵而功未就,见只吴志本传。此年纪与永安、永康相近,然则此砖为孙峻所作,广陵城甓无疑矣。

吾乡江淮间,崐冈为地轴。井轮列雄堞,如泥塞雨谷。

汉末之故城,当是濞所筑。孙峻图寿春,将作曾亲督。

遗此一尺砖,埋在平山麓。有文曰蜀师,匠者或师蜀。

永安及太康,蜀师吴所属。广陵魏久据,不领孙氏牧。

惟五凤二年,钦为峻所甓。城城虽未成,一篑已多覆。

残甓今尚存,吴志朗可读。孙峻竖子耳,杀恪何其酷。

恪所不能城,峻也安能续?扬城无降将,婴守每多戮。

哀此左瓴瓵,屡受石与镞。摩挲蜀师文,千年叹何速。

晋城久已芜,废池更乔木。吾乡少古碑,得此汉砖足。

五凤当延熙,称汉遵纲目。仙馆列八砖,照以雁灯烛。

刻烛或联吟,诗成受迫促。清暇想李程,日光照如玉。

吴天册砖　朱为弼

　　吴天册砖四字曰天册元年，上有手掌形。案天册元年孙皓之十二年也。

　　积古得古砖，年深作黝色。纵径六寸强，隶铭列左侧。

　　作自孙吴年，天册字不沥。归命国政荒，草秒杂沙砾。

　　掘地得白金，年月灿深刻。爰改凤皇纪，妄冀青盖入。

　　符玺腾石函，虫鸟出石壁。诡诞文久磨，但余一瓴甓。

　　当年昭明宫，墙屋穷物力。残甋埋劫灰，铜驰共荆棘。

　　诵观垺拊交，手文更奇特。赫然五指排，扪之心怵惕。

　　一册两手承，鼎彝有常式。此册云自天，讵假旂人力。

　　想当抟土时，用代工名勒。千诫擘红苔，铜雀招不得。

　　今幸入仙馆，棐厘致雕饰。掌文窪其中，书册受香墨。

　　同时国山碑，风雨多剥蚀。何如此砖文，椎柘勤拂拭。

　　宛然仙掌中，月露蟾蜍滴。

东晋大兴砖　王聘珍

　　东晋大兴砖六字曰大兴二年八月，案大兴二年乃元帝三年，字用锥画，甚奇秀。

　　砖文初著录，断自永平始。建初逮永初，中参吉阳美。

　　审之以八书，大都盲史耳。独有五凤文，带篆杂隶体。

　　鲁三十四年，凿凿西汉纪。积古得古砖，刷出五凤字。

　　凤来仪文明，神物以类止。续续罗八旂，其六大兴是。

　　大兴东晋初，二年岁在巳。自时年百三，北燕同号此。

　　建国自龙城，不与东南齿。此是典午物，兴宁咸和比。

　　细审砖上文，非范亦非梓。乃是锥所画，波磔特可喜。

　　圆润呈姿媚，直似兰亭矣。（砖字无非模范而成，独此砖字乃先为

锥画后始火成者，其体非隶非章草，直似兰亭，尤可宝爱也。）

乃知大兴年，巳开永和始。流传东海濒，定武石可拟。

贮以青漆匣，衣以黄文绮。跻之钟鼎布，日光照经史。

东晋咸和砖　方廷瑚

东晋咸和砖八字咸和二年岁在丁亥，案成帝以丙戌即位二年是丁亥也。

咸和晋中叶，德望推陶公。惜阴托运甓，卫国成奇功。

二年岁丁亥，贼峻方兴戎。建康既瓦解，北阙无泥封。

阽危曲阿至，遗砾台城宫。一本幸楮柱，半壁资垣墉。

时维会稽郡，完好非寇冲。谁勤旅人职，搏埴称良工。

凿坏记年岁，例与炎刘同。同时赵光初，正朔行开中。

石氏不纪号，直北风云从。区区咸和字，谨奉惟江东。

一砖千余载，想象偏安风。角缺类秦玺，字蚀疑镂虫。

吾师启吟馆，位置联珠钟。太兴与兴宁，典午怀三宗。

懿此古瓴甋，复感志士哀。摩挲自砥砺，太尉真英雄。

东晋兴宁砖　张鉴

东晋兴宁砖八字曰兴宁二年命所氏作，案兴宁二年哀帝三年也。

晋砖记兴宁，太岁得甲子。考成及工名，所作为俞氏。

其广才扶句，其修或过咫。粉蛀兼虫挺，字字如蕉尾。

何年模金尉，掘土发鹤骴。初疑入故宫，又若出边垒。

既无保母文，复少建康史。考古堕微茫，舌挢不可止。

忆昔持土人，晨星试倦指。元和谢君谁，永初景师是。

叔文曹系国，伯宁汝系水。结体皆隶书，洪适释所纪。

惟此姓不名，或是族人耳。我闻琅琊王，居位仅三祀。

洛阳不果迁，砖埴岂暇理。晋书十八家，宁复涉誉毁。

吾师契金石，有读文必起。匜定取鬃漆，错弗加厉砥。

香姜羽汤间，罗列乌皮几。于梁绍泰过，于吴宝鼎比。

嗟哉永嘉余，铜驼没荆杞。谁将娄机笈，一发陆机旨。

附录二　清代文人与砖文相关的斋号统计

人名	生卒年	斋号	金石学著作
阮元	1764—1849	八砖吟馆	《山左金石志》《积古斋钟鼎彝器款识》《两浙金石志》《粤东金石略》《华山碑考》《积古斋藏器目》
张廷济	1867—1959	八砖精舍	《清仪阁藏器目》《清仪阁所藏古器物文》《清仪阁题跋》《清仪阁金石题识》《清仪阁古印偶存》《清仪阁藏名人遗印》
陆心源	1838—1894	五百汉晋砖斋千甓亭	《吴兴金石记》《千甓亭砖录》《金石学录补》
吴昌硕	1844—1927	禅甓轩	
谢启昆	1737—1802	八砖书舫	《粤西金石略》
陆增祥	1816—1882	䂖砖砚斋	《元刻偶存》《八琼室金石补正》
俞旦	生卒不详	秦瓦汉砖之室	
六舟	1791—1858	磨砖作镜轩	《宝素室金石书画编年录》
潘钟瑞	生卒不详	七砖簃	

附录三　清代文人砖文著录表

姓名	生卒时间	籍贯	著作	藏砖数量与种类	题跋形式与内容	图像方式
孙星衍	1753—1818	江苏阳湖	《寰宇访碑录》	汉砖3种，三国吴砖2种，晋砖33种，南朝砖1种	释文＋考证＋文字＋藏地	无图
邢澍	1759—1823	甘肃阶州				
徐熊飞	1762—1835	浙江湖州	《古砖所见录》			

附录三 清代文人砖文著录表（续）

姓名	生卒时间	籍贯	著作	藏砖数量与种类	题跋形式与内容	图像方式
张鉴	1768—1850	浙江湖州	《古甓记》			
周中孚	1768—1831	浙江湖州	《杭嘉湖道古砖目》			
张廷济	1768—1848	浙江嘉兴	《清仪阁所藏古器物文》	汉砖4种，三国砖2种，晋砖36种，南朝砖6种，无纪年砖15种	释文＋出处＋考证＋文字＋书法	拓本＋题跋＋钤印
冯登府	1783—1841	浙江嘉兴	《浙江砖录》	汉砖36种，三国吴砖19种，晋砖141种，南朝砖6种	释文＋考证＋尺寸＋出处＋藏地	前附八砖，后无图
陈经	1792—？	浙江湖州	《求古精舍金石图》	汉砖5种，晋砖10种，南朝砖1种，唐砖2种，无纪年砖10种	释文＋考证＋文字＋尺寸＋质地＋纹饰＋书法	绘录砖拓
吴廷康	1799—？	安徽桐城	《慕陶轩古砖图录》	共200余种		拓本
陆增祥	1816—1882	江苏太仓	《八琼室金石补正》	汉砖9种，三国砖12种，晋砖106种，南朝砖27种，北魏砖2种，共156种	释文＋尺寸＋考证＋文字＋出处＋流绪	描摹字形
吴大澂	1835—1902	江苏吴县	《愙斋砖瓦录》	汉砖7种	考证＋文字＋出处＋流绪	拓本＋题跋＋印章
陆心源	1834—1894	浙江湖州	《千甓亭古砖录》《续千甓亭古砖》	汉砖43种，三国96种，晋砖446种，南朝砖23种，唐砖2种，宋砖1种。无纪年砖224种		拓本＋题跋
黄瑞	1836—1889	浙江台州临海	《台州砖录》	汉砖6种，三国吴砖8种，晋砖30种	释文＋尺寸＋考证＋文字＋出处＋藏地＋书法	描摹特殊字形
			《台州金石砖文阙访目》	晋砖45种，南朝砖16种，唐砖3种，无纪年34种	释文	无图
孙诒让	1848—1908	浙江瑞安	《温州古甓记》	晋砖76种，南朝砖42种	释文＋尺寸＋考证＋文字＋书法＋出处	部分描摹字形
王树楠	1859—1936	河北新城	《汉魏六朝砖文》	汉砖18种，晋砖16种，南朝砖2种，无纪年砖15种	出处＋藏地	图＋跋＋印

附录三　清代文人砖文著录表（续）

姓名	生卒时间	籍贯	著作	藏砖数量与种类	题跋形式与内容	图像方式
端方	1861—1911	满洲正白旗	《陶斋藏砖记》	汉砖113种（刑徒砖），晋砖6种，北魏砖3种	释文+尺寸+考证	部分描摹字形
汪兆镛	1861—1939	浙江山阴	《广州城残砖录》	广州城砖64种，广州西村晋砖23种	释文+考证+文字+书法	前有南海郡砖拓
吴隐	1867—1922	浙江绍兴	《遯盦古砖存》	汉砖7种，三国砖26种，晋砖74种，无纪年砖17种	释文+考证+文字	拓本+题跋+印章
王承田	1875—1908	浙江湖州	《邢楼砖刻纪念册》			
王修	1898—1936	浙江湖州	《汉安瓴顾砖录》	汉砖6种，三国砖18种，晋砖16种，南朝砖11种，北朝砖2种，隋至明代砖13种，无纪年砖17种，拾遗砖8种	释文+尺寸+考证+文字	无图
丁芮模	生卒不详	浙江湖州	《汉晋砖文考略》			
王巘	生卒不详	浙江湖州	《宝鼎精舍古砖录》			
钮重熙	生卒不详	浙江湖州	《百陶楼甓文集录》			
严福基	生卒不详	江苏长州	《严氏古砖存》	共100多种		拓本
宋经畬	生卒不详	浙江临海	《砖文考略》	三国吴砖3种，晋砖163种，南朝砖36种，隋志明代砖24种，无纪年砖23种，缺字砖49种	释文+文字+书法	无图
吕佺孙	?—约1857	江苏常州	《百砖考》			
戴咸弼	生卒不详	浙江嘉兴	《东瓯金石志》	晋代砖62种，南朝砖40种，唐、吴越砖1种，宋砖5种，元砖31种	释文+尺寸+考证+文字+出处+流绪	无图
冯云鹏	生卒不详	江苏通州	《金石索》	汉砖16种，三国砖4种，晋砖19种，南朝砖1种，无纪年砖2种，北魏砖1种，唐砖2种，共45种	释文+考证纪年、人名+字法+出处+藏地	绘录砖拓
冯云鹓	生卒不详	江苏通州				

第二节　残砖零甓是吾师：清代书坛运用砖文创作的艺术实践

当砖文逐渐被清代的学界和艺术界接受，"砖文书法"意识全面觉醒之后，更多的书画家、篆刻家发现砖文能够为自己的创作增添可供效仿的新素材和新元素，所以将砖文书法付诸于实践，将"入古"与"出新"相结合是势在必行的发展方向。在清代学人收藏古砖、著录砖文时，并没有特别明显的时代偏好，反倒是魏晋南北朝时期的砖文数量最多。而关于砖文的艺术实践却产生了一定的朝代分野，以砖文入书的作品取法汉砖、魏晋南北朝砖文者皆有；以砖入印的篆刻作品多取法汉砖，至于砖文入画的艺术实践则对于砖文的朝代往往没有过多限制。但是无论哪种艺术实践，大都集中于嘉道之后，在清朝末年达到鼎盛。除此之外，清代书坛有一位至关重要的人物——吴昌硕，他几乎完美地将砖文与书、画、印三者相结合。潘天寿在谈到关于"诗书画印一体论"的看法时曾言：

> 兼以吾国绘画自北宋以来，题款之风渐起，元明以后尤甚。明清及近时，考古之学盛兴，彩陶、甲骨、钟鼎、碑碣、钱币、瓦当等日有所显发，笔墨之秘匙，无蕴不宣，为画道广开天地。治印一科，亦随之蓬勃发展。因此印学亦与诗文、书法密切结合于画面上，不可分割矣。吾故曰"画事不须三绝，而需四全"。四全者，诗、书、画、印章是也。[40]

吴昌硕以砖文为取法对象，与诗、书、画、印相结合的行为，只是清末民初学人的缩影，之后的齐白石、黄宾虹等艺术家无不兼善四者，折射出当时艺坛的新发展和新气象。

一、砖文入书的大胆尝试

从笔者目前搜集的资料来看，许槤（1787—1862）[41] 应该是清代将砖文与书法相结合的第一人。他曾与弟许楣师从阮元习金石之学，在《古均阁遗文》中记载了此番情况：

> 癸巳，以礼部试出仪征相国阮芸台先生之门，先生于金石之学海内称最，时与余口讲指书，兼诂。各旧本数十百种至是，而余之取资于师友，及所自得者几于倾身，障麓矣，待甄叙得。[42]

许氏于经学、文字学、金石学都有涉猎，撰有《六朝文絜》《识字略》《古均阁遗著》等著作。他在刻书方面也颇有成就，一生刻书共十九种，包括清代翟云升的《隶篇》十五卷、续十五卷、再续十五卷，吴玉搢的《金石存》十五卷等金石学著作。黄裳曾对许氏有高度评价"刊刻之精、校订之谨，以及纸墨装池，在在极用心。在黄、顾之后，太平天国兵燹之余，为晚清继起的一刻书大家。"[43] 许氏所刻之书极其考究，赏心悦目，是雕版艺术的精品。可见许槤不仅具有深厚的金石学功底，同时对金石学相关的领域也颇有见地。所以在这一背景下，他关注到砖文书法的艺术价值，并尝试砖文入书的实践就不足为奇了。

许槤的书法别具特色，是师法砖文的典型代表。如他在咸丰十一年所书的"闲艺古香延夜月　试尝新茗品秋泉"对联（图5-11），易宋代陈起《适安夜访读静佳诗卷》中"旋爇古香延夜月，试他新茗瀹秋泉"一句而来。其落款为"默云三兄雅属辛酉六月珊林许槤橅汉辟邪体"。此作品全用篆法，点画圆润厚重，皆中锋行笔，结体方扁规整，屈曲盘叠，字距极近，几乎融为一体，不易辨认每字的界限，图像化特征明显。他的另一幅古文辞手卷中也有类似风格的作品存在，许槤在旁边题款：

> 此由篆入隶之渐，汉人谓之辟邪体，即米南宫所云填篆也。[44]

由此可知，许梿所谓的"汉辟邪体"即填篆。在第二章中，已经明晰"缪篆""填篆"以及"尚方大篆"的关系。从某种角度而言，砖上使用的尚方大篆是简化了的缪篆。此卷曾经的拥有者吴庆丘也在手卷引首说明这一问题：

> 海昌许珊林观察遗墨。珊林太世丈覃精小学绍南阁祭酒家传，尤邃于金石之学，著《古韵阁宝刻录》。生平樀写周秦彝器两汉碑碣散落人间者甚众。此所樀金石文字五种，填篆一种，得于金陵市上。[45]

图5—11　清　许梿　"闲艺试尝"联　浙江博物馆藏

但缪篆产生于印章，印面往往是正方形而非对联呈现的竖条形，从章法角度而言不好借鉴。而模印纪年砖恰好呈长条状，字数较多，所以许氏在书写类似的书作时也会参考砖文书法。此手卷中就有他临"建元二年宜贵昌"砖文作品，旁边楷书题款云"汉建元砖"。该临作字体为隶书，但笔法与"汉辟邪"类书法作品相似，可见许梿将砖文书法与缪篆相结合而形成自己独特的风格。许氏虽然将砖文与书法实践进行融合创新，但是其以砖入书的作品描摹痕迹较重，缺乏书写性，艺术价值并不算太高。

　　吴廷康，字元生、云生，号康甫、赞甫、赞府，别号晋斋，晚号茹芝，安徽桐城人，是砖文入书的又一重要实践者。《皇清书史》中有对吴廷

康书法成就的记载：

> 官浙江县丞，工篆分，善摹印，皆得秦汉人遗意。所作一笔大虎字
> 及《晋斋印谱》钱警石学博并为作歌，尤嗜古觉，辑有《慕陶轩砖录》。[46]

吴氏致力于古砖收藏，有《慕陶轩砖录》存世，其中收录大量砖文拓本，题跋中不仅有详细可靠的考释，还对砖文的书法风格、优劣有所品评。他书、印兼善，尤擅长篆书和隶书，与取法砖文书法不无关系。

现存吴廷康的书法作品颇多，仅"岁吉月祥福祚永昌　延年益寿万载无疆"砖文就有四幅（图5-12）。陆心源《千甓亭古砖图释》中有吴

图5-12　清　吴廷康砖文临作四种
《印学研究》第十二辑，文物出版社，2019年版，140页

氏所临的原砖拓本（图5-13），但两
砖皆残断，后见山堂苏靖获此千甓亭
同范二砖，兹可得窥全豹。四幅临作
中落款为"吴兴潘兰陔藏此砖文，康
常手拓墨奉。汀州伊墨卿隶法如此，
盖汉代已有此派，伊公仿之耳"的作
品与砖文拓本气息最像，临摹最为忠
实，点画平直细劲，起笔处有逆锋圆
入而显厚重者，也有起笔略藏锋而行
笔中段饱满者，形成一定的粗细对比；
方折瘦硬，结体长方，排列十分整齐，
使得整体气息略显生硬拘谨，故推测
此作为初临。同时也可知晓该砖并非
吴廷康个人所藏，而是属于吴兴潘兰

图5-13 "岁吉月祥"砖、"延年益寿"砖
陆心源《千甓亭古砖图释》卷十九，
清光绪十七年（一八九一）石印本

陔。这里提到的"汀州伊墨卿"即清代著名书家伊秉绶，其隶书风格与
砖文书法相似，结体偏长，点画平直厚重而少提按变化，风格高古，所
以伊氏也有取法砖文的可能性。第二幅题跋为"吴兴山中多产两汉砖文，
其致语吉利者，阮文达公琢为研田，兹更获此临识眼福"。该临作整体
风格较前者厚重，点画弧度增多，书写较自然率意，但是字法依然按砖
文所示，无过多变化。另一幅落款为"吴兴潘兰陔伍甓斋藏吉祥砖文，
廷康得寓目，一为临摹，俾晋隶重显其教"，吴廷康认为晋代隶书也具
有很高的书法价值，临摹此砖，目的正是为了显示晋隶的面貌。此作改
变原砖章法，右竖行排列九字，左竖行排列七字，点画更加扎实厚重，
提按变少，转折处方圆并用，融入进很多自己的理解和用笔习惯。最后
一幅的落款为"华丽大兄大雅，属摹吴兴山中汉砖铭于习勤堂，即希政腕，
茹芝吴廷康"，书法风格与第三幅临作类似，但是点画弧线较少，略显

生疏。吴廷康对于砖文的取法比许梿更加广泛，已经从师法汉代装饰性极强的汉砖扩展到美观性与书写性兼具的魏晋南北朝砖文；同时，他在书写作品过程中，有很清晰的审美诉求，明确自己所学的就是晋代隶书。虽然没有在题款中说明原因，但就其多幅临作就可看出，吴廷康追求的是古拙中不失秀美、端庄中不失趣味的艺术风格，这恰恰与魏晋南北朝砖文暗合。

与吴廷康同一时期的僧六舟也颇好古砖收藏，是以砖入书的又一实践者。在张廷济为《严氏古砖存》所作的序中就提到了六舟与吴廷康二人的砖瓦癖好：

> 至朋辈之藏弃者，陈抱之、王二樵、钮苇村皆致精且富，而海昌六舟僧、桐城吴康甫少府力尤猛。六舟行脚所获，奇奇怪怪，时出寻常耳目之外。康甫嗜古砖如性命，多多益善，俸钱不给，辄典衣损食以取易，谭之皆可发一笑也。[47]

六舟所见古砖不计其数，所藏古砖也不下百种，他在《纪事诗》中记载："余性嗜金石，集所得古砖计五百余种，择温润者制为砚材，颜其轩曰'磨砖作镜'，聊以自警。"[48] 除此之外，他还擅长制作砚台，《小绿天庵吟草》以及《年谱》中记载很多他自制的砖砚，包括宁康砖砚、凤凰三年砖砚、咸康六年砖砚、贞明砖砚、建和墨海、泰元九年墨海、垂拱砖砚、天宝十五年砖砚、太平兴国砖砚、富贵长砖砚、"泽字"砖砚等[49]。六舟曾经在诸多砖拓题跋、咏砖纪事诗中解释自己"砖兴大发"的原因，如"宁康砖砚铭"诗中有言："久没淤泥，坚固不腐。今得六舟，向藏康甫。琢为石田，与天地古。"[50] 他认为古砖承载着千年不朽的历史，不仅仅是一种建筑材料，而是与古人对话的链接和契机。

当藏品累积到一定程度，必然会作金石记录、描摹文字，这就涉及

到对于砖文书法的借鉴与学习。六舟与许梿、吴廷康不同，几乎不见其砖文书法的临作，而是以比较成熟的拟砖文笔意的作品示人，对联和题跋形式最为常见。这类作品大都是他四十岁前后书写，恰与其"砖兴大发"、频繁寻砖的时间相隔不久，概大饱眼福后便立即投入积极的书法实践。如他三十九岁题《周诸女方爵》（图5-14）所用字体与魏晋南北朝模印纪年砖中常见的"旧体铭石书"相似，部分文字兼用篆法，字形扁方规整，有隶书典型的波磔和蚕头雁尾，起笔方切，转折也以方为主，点画平直而少弧度，中段具提按变化，形成颤笔，以增加金石趣味。字距极近，整齐有序而不显拥挤，"中"字一竖拉得极长，饱满而不懈怠，与东汉摩崖《石门颂》中的"命"字末笔有异曲同工之妙，目的是改变作品的整体节奏，使章法产生极密和极疏的强烈对比，增强艺术感染力。《古砖花供》的题跋书法（图5-15）与此落款风格类似，

图5-14 清 六舟题
《周诸女方爵》
《眉寿不朽——张廷
济金石书法作品集》，
上海书画出版社，
2019年版，58页

图5-15 清
六舟题《古砖花供》
浙江省博物馆藏

用笔轻松自如，整体风格高古稚拙，有魏晋砖文书法特色而不失个人风格。同年所书灵岩寺北宋皮云台石刻拓本题跋的书风（图5-16）略有改变，题跋内容为：

> 道光庚寅秋八月一日，三过灵岩山寺拓此，奉赠砚翁金石前辈清赏。西湖行者六舟达受，时厉吴门南禅之乐云文室。[51]

此跋较前两者所用篆法减少，明显师法两晋模印砖书风，点画弧度增加，中段的颤笔和提按减少，更添厚重温和之感。落款时的"行"字末笔竖画拉长，运用一拓直下的运笔方法，这种延长点画而改变行气节奏的方法被六舟普遍使用于砖文书法中。

另有道光十七年六舟四十六岁所作"民生在勤　士贵自立"对联（图5-17），上款标明书写此联的时间"道光十七年春仲"，下款为"海昌僧达受"。此联字体模仿模印纪年砖中的

图5-16 清　六舟拓灵岩寺北宋披云台石刻题跋
《北京图书馆藏中国历代石刻拓本汇编》第42册，中州古籍出版社，1990年版，99页

图5-17 清　六舟"民生士贵"联
嘉兴市博物馆藏

"尚方大篆"，结体方整，多屈曲盘叠，加以修饰。如"生"字首横以对称的折线代替，"土"字中间添"]["两笔以填满空间；用笔粗壮厚重，圆润饱满，但较模印砖文更具书写感，起笔处逆锋，收笔处略微上翘，融入隶书痕迹。其六十一岁所作的"一室春风兰气 半窗明月梅花"对联（图5-18）更显老道古朴，落款时很明确地说自己此作是仿砖文书法笔意而为之，云"桂生八兄属仿汉砖文法，并希正篆"。此作中锋行笔，震颤笔法更加明显，较四十岁之作愈发苍茫自然，转折处并不圆滑婉转，能看出搭接痕迹。其中"春"字、"兰"字篆法奇特，非熟谙砖文所不能。六舟能够以模印砖文书法为基础，形成落款时自由率意、稚拙古朴和书写对联时端庄厚重的两种风格，模拟砖文笔意而自出新意，可谓以砖入书艺术实践中的杰出代表。

图5-18 清 僧六舟摹砖文"一室半窗"联
《金石入画：清代道咸时期金石书画研究》，上海古籍出版社，2013年版，250页

吴昌硕是清末民初以古砖进行艺术创作的集大成者，这与他爱砖、藏砖不无关系。光绪戊子年七月，他以"砖癖"为内容刻印明志，表达自己对古砖的深厚感情。其"道在瓦甓"印章边款中更是有言"旧藏汉、晋砖甚多，性所好也"[52]，可见他收藏古砖数量之庞大。吴昌硕的书法取法甚广，不仅从石鼓、碑刻中汲取营养，古砖文字也是他临摹效仿的对象，借此扩大自己书法艺术的内涵与容量，正如其在《天纪砖砚》铭文中所言：

天纪篆文蟠云雷，阿仓获此如获碑。[53]

在吴昌硕眼中，古砖并不因质地粗糙、内容简略、工匠书写而下碑一等，反倒在碑刻之外别有趣味，尤其是篆书天纪砖屈曲盘绕，书法上乘，与碑可相媲美。他的书法作品有不少直接取法砖文的情况，如八十一岁时所写篆书作品"金石同寿"（图5-19），落款为"癸亥年十二月橅古砖文。安吉吴昌硕，时年八十"。此砖采用篆书，字形略长，逆锋圆起，行笔迟涩而具摩擦力，形成扎实厚重的线条。题跋中虽言"橅古砖文"，但是与吴昌硕其他作品风格也略有相似，可见所谓"临"乃"意临"，依然透露出"吴昌硕式"的典型特征，是其化砖文书法为我用的有力证明。另有篆书"秦半两泉 汉大吉砖"对联（图5-20），该作落款有言"维夏试建安砖砚，昌石吴俊记于缶庐"。此作品较吴昌硕其他篆书作品略显工整，点画细腻，似欲表现砖文的模印之感；同时，因试建安砖砚便特意挥毫，将"大吉砖"这一吉祥语入联，足见他对古砖的情有独钟。

图5-19 清　吴昌硕　"金石同寿"横披　戴家妙《吴昌硕》

还有一件吴昌硕临摹砖瓦文字的扇面也颇具艺术价值，其中包括"黄龙二年"砖、"黄龙□年"砖、"永明二年丁功曹"砖、"太平元年菅"砖、"雀"字瓦以及"宁康"砖，先完全实临砖瓦文书法，再以小字行楷书撰写对此砖的考释，涉及纪年、文字、藏者等内容，较简略，每砖

之间间隔一定空隙。这种砖文书法形
式十分新颖，概从砖文题跋而来，但
未将砖拓纳入其中，实乃吴昌硕首创，
对后世影响深远，尤对当代以砖入书
者影响最大。书家往往选择砖文中的
吉祥语汇进行临摹，之后在旁以小字
题跋，常以手卷获或扇面形制出现，
呈现"吴昌硕式"的分段间隔书，可
称为"款识书法"。

　　李瑞清是清末民初取法砖文书法
的又一代表书家。他三十岁前后辗转
收藏了阮元"八砖吟馆"中的黄龙砖
砚[54]，还将书斋更名为"黄龙砚斋"；
又请齐白石为其刊刻"黄龙砚斋"朱
文印，可见其对于此砖的喜爱之深。
民国四年，恰逢叶玉森得到五凤砖，
与李瑞清的黄龙砖砚号称双璧，故两
人共同好友吴兴云为此佳事赋文一
篇，题为《龙凤砖砚歌为李梅庵、叶
荭渔作》：

图5-20　清　吴昌硕　"秦半汉大"联
《艺灿扶桑：日本藏吴昌硕作品精粹》，
上海书店出版社，2009年版，112页

　　　凤不鸣高山，龙不潜深渊。乃见汉京劫余之残砖，一为黄龙一为
　　五凤，龙翔凤翥相新鲜。得龙者谁，李梅庵。得凤者谁，叶初庵。各制
　　为砚珍家传，初庵捧砚辄狂喜，尽日摩挲情不已，墨本拓成数百纸，
　　征题先向临川李，谓与黄龙将比拟，梅庵大笑投笔起，世间宝物宁有
　　此，安能胖合成双美。作书诏我蜂蝶使，我闻斯语忍俊乃不禁。[55]

从中可以看出李瑞清等文人书家的收藏雅趣，他直至离世前一直使用此砚台，足窥其对此砖的珍视程度之深，同时也反映出他的藏砖癖好。另外，他在主张师法金石魏碑时，也强调学习砖瓦文字的重要性。吴昌硕曾提到李瑞清致力于砖文书法学习的情况：

> 甲寅夏，避暑申江海界桥北，一客携某盒（梅盒）李先生书册示予，予大惊曰：先生人品忠直，吾知之；先生朴学嗜古，吾知之；先生精篆隶彝器砖瓦文字，旁通六法，举世共知，不特吾知也。至先生证阁帖之源流，辨狂草之正变，此吾不知，而世亦罕知。……予与先生朝夕奉手而不能尽知先生者如此，不亦怪哉！"[56]

除了各种文献记载外，李瑞清也有临摹汉砖的作品存世。如其临陶斋所藏汉代砖铭屏"永元三年六月左冯翊、章通、夏靳春，司寇□、苏松、关元、谢浮，在此下"（图 5-21），旁有落款"笏堂仁兄法家正之 清道人"以及"此砖藏陶斋尚书所，新出土长安，与流沙坠简参观，可悟人赴急书草隶之妙，曾季子谓秦权正脉，信夫"题跋。"陶斋"即清末著名收藏家端方，收藏颇丰，精品倍出，著有《陶斋藏砖记》，李瑞清此作即临摹端方所藏汉砖。同时他还在题跋中说明砖文书法可与流沙坠简一同参照，有"赴急书草隶"的率意奔放。李氏临作中同样表现出了这种书法风格，点画细劲挺拔，以方笔为主，部分用笔洒脱自然，无拘无束中透露着高古气象。通过此幅书作的内容以及风格特征，大致可推测其所临砖文应为干刻，且单刀刻划，速

图 5-21 清 李瑞清
临陶斋所藏汉代砖铭屏
江西省博物馆藏

度极快。值得关注的是，李瑞清还在落款中提到他与曾熙都认为这种砖文是从秦权发展而来，涉及到字体演变的问题。暂且不论他的观点正确与否，能将砖文的艺术价值与文字学价值摆到同等地位，并付诸于实践者，已经是难能可贵了。李瑞清还曾临写过西晋"永嘉元年八月十日立功　吴兴乌程俞少道　由"砖（图5-22），陆心源《千甓亭古砖图释》中也曾记载此砖（图5-23），隶书字体，模印阳文，整体风格更加工稳端庄。李瑞清在临摹时，将砖文的这一特征很好地表现出来，与《临陶斋所藏汉代砖铭屏》的风格有所差异，同时运用其擅长的颤掣笔法，以增加线条的迟涩感和金石味，字形忠实于原砖，可见其极强的基本功和控笔能力。他在临摹砖文时，有自己很明确的书学观念作为指导：

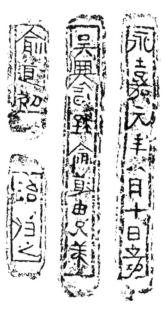

图5-22　清　李瑞清　临永嘉元年砖
佳士得香港有限公司2019年《丹青荟
萃——中国书画拍卖》图录

图5-23　永嘉元年八月十日立功砖
陆心源《千甓亭古砖图释》卷十
清光绪十七年石印版

> 学魏碑者，必旁及造像；学汉分隶者，必及镜铭砖瓦；学鼎钟盘
> 敦者，以大器立其体，切小器博其趣。[57]

李瑞清认为学习隶书者不能仅仅停留在对于汉代碑刻隶书的临摹阶段，还应该扩大取法范围，将砖瓦铜镜上的书法与自己的作品相结合。

综上，可以说许槤是在深谙文字学的情况下以砖入书，这样的作品是缪篆或尚方大篆字体与书法艺术相结合的一种大胆尝试，具有一定的装饰性和图像意味，因缺乏书写感和艺术性而不太高古。吴廷康的作品已经减少了学术性研究的意味，只是从技法角度以模印砖为临摹对象，尝试多种变化手法，已达到更好的艺术效果。李瑞清不仅将取法砖文等金石碑刻的震颤笔法直接作用于书法实践，以此作为个人的特色标志，而且形成强大可靠的碑学理论体系作为支持。而六舟和吴昌硕则在许、李二人的基础上更进一步，不仅仅停留在对于模印砖文内容和书法的简单临摹，更是取砖文中的字形特点、金石趣味与个人的书法风格相结合，使得砖文的文本内容及文字属性减弱，艺术属性提升，入古出新，化为我用。以上诸位书家对于砖文书法的学习与取法过程，反映出砖文已逐渐摆脱文献材料与文房雅玩的意义，真正成为"书法经典"，被书家学者接纳和应用。

二、"印外求印"视域下的砖文入印

随着清代金石学的复兴以及碑学的不断发展，人们接触的古代器物也越来越多，随之在书法领域掀起了寻访碑刻、收藏钟鼎彝器的热潮。而这些活动的发起者往往是文人学者、书法家、收藏家等，或多种身份兼具，拥有较高的文化水平和艺术修养。所以他们对于个人的藏品一定不会仅仅停留在赏玩层面，也会进行深入的研究，或者应用于艺术实践。在如此背景之下，篆刻领域便出现了"印外求印"的审美诉求，继而部

分印人开始尝试以砖文入印的艺术实践。

西泠八家是其中较早的践行者。钱松虽然以秦汉为宗，临刻汉印两千余方，但依然有不少作品取法金石碑版，包括砖文。如他所刻的"千石公候寿贵"印章（图5-24）即从砖而出，根据文本内容判断，此砖极有可能是模印吉语砖，但是钱松反其道用之，以阴刻上石，保留原砖文的字形结构而在章法上根据印面需求有所创新。因"千石公"三字字形简单，故将其压缩排为一列，"侯寿"一列，"寿"字略长，"贵"字独占一列，穿插错落，灵活而富于变化。正如他在边款中所言：

> 曼生于西湖山中得古砖数十方，文曰"千石公侯寿贵"。一横或有传口出银艾五字。定生属仿，叔盖。[58]

图5-24 清 钱松
"千石公侯寿贵"印
《中国历代印风系列·浙派印风（下）》，重庆出版社，1999年版，71页

"曼生"即陈鸿寿，也属西泠八家之一。他曾得数十块"千石公侯寿贵"砖，可见其亦有收藏古砖之好，钱松此枚印章便是仿曼生砖文笔意而刻之。可以说，自西泠八家起，印人们已经开始追求秦汉规整印章外的其他材质与风格，并在篆刻中大胆尝试，但是还未形成系统完善的理论，也未正式提出"印外求印"的主张，只是尝试对"印宗秦汉"产生突破与反叛。

徐三庚也是晚清篆刻领域极具代表性的人物之一，他早年学习浙派刀法，对"西泠八家"中的陈鸿寿、赵之琛等用力尤深。后支持邓石如"印从书出"的理论，将书法笔意与印章结合。徐氏在书法上下过苦功，风格十分鲜明，以北碑笔法写篆隶，结体由《天发神谶碑》而来，并从

金石诏版中汲取养分，行笔常用侧锋方切，增加迟涩感和稚拙趣味，与修长妖娆的字形形成反差，形成飘逸而不失浑厚的艺术风格。除此之外，他还首次将封泥引入篆刻，在秦汉印章之外拓展更为丰富的取法，砖文也自然成为他效仿的对象之一。如其"吉祥长寿"朱文印（图5-25），所用字体介于隶书和楷书之间，结体内擫瘦长，点画细劲有力。其边款云："辛穀仿晋砖文字。"此处"仿晋砖文字"可能包含两层含义：其一，取法晋砖的内容。两晋砖文除了纪年内容外，在砖的两个端面还常出现"大吉祥""宜子孙""万岁不败"等表达美好寓意的吉语，故"吉祥长寿"可能就取自类似的砖文中。其二，取法砖文书法。东晋、南朝时期，砖上已经普遍使用楷书，书写性较三国、西晋砖增强，所以此印章的字形结体、点画用笔或许也是从砖文书法而来。如《清仪阁所藏古器物文》中所载的"太元四年"砖（图5-26）风格与此枚印章极其相似，特别是"祥"字中的"羊"部，与砖文中的"年"如出一辙，可见徐三庚对于砖文的把握已经不单单停留在单字的临摹，而是以整体风格统领创作，求其神似。

印学史上，真正提出"印外求印"理论的是赵之谦。他在《苦兼室论印》中曾言：

图5-25 清 徐三庚
"吉祥长寿"朱文印
《徐三庚印谱》，
上海书店出版社，
1993年版，75页

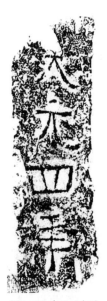

图5-26 太元四年砖
清 张廷济
《清仪阁所藏古器物文》，
手拓手写原稿本
日本京都大学藏

> 刻印以汉为大宗，胸有数百颗汉印则动手自远凡俗。然后随功力
> 所至，触类旁通，上追钟鼎法物，下即碑额、造像，迄于山川花鸟，一
> 时一事觉无非印中旨趣，乃为妙悟。[59]

他认为篆刻的基础依然是汉印，而且还要在汉印上下功夫以提升自己的
实践能力，之后再取法碑版、泉币、汉灯、镜铭、砖瓦等。所谓方寸天地，
一枚小小印章中能够容纳万事万物。其友人胡澍也曾提到赵之谦印外求
印、以砖入印的多种尝试：

> 窃尝论之，刻印之文，导原篆籀，子姬彝鼎，嬴、刘权洗，多或数
> 百言，少则一二字，繁简疏密，结构天成，以之入印，实为雅制。它如
> 汉、魏碑版，六朝题记，以及泉货瓦砖，措画布白，自然入妙，苟能会
> 通，道均一贯。[60]

但目前已知的明确显示赵之谦取法砖文的印章仅有
同治三年为好友沈钧所刻的"郑斋"朱文印（图
5-27），边款为"无闷拟汉砖作"。此印篆法较
为规范，线条平直，结体方正规矩，用刀果断干净，
将字中部分构件做几何状处理，如"郑"字内部皆
长方形空间，"斋"字上半部分以三角形处理，借
鉴砖文中文字图像化的构型手法，匠心独具，意趣
盎然。正如叶铭所言：

图5-27 清 赵之谦
"郑斋"朱文印
《赵之谦二金蝶堂印谱
两种》，上海书画出版
社，2019年版，10页

> （赵之谦）其刻印以汉碑结构融会于胸中，又以古币、古镜、古砖
> 瓦文参错用之，回翔纵恣，唯变所适，诚能印外求印矣。[61]

赵之谦之所以有以砖入印、印外求印的印学思想，和他早年的求学经历是密不可分的。他十七岁师从山阴沈复粲习金石之学，沈氏深谙金石文字，著有《砖文类聚》等著作，故推测其家中应藏砖不少，赵之谦在弱冠之年就已经有所浸染，从小便对古砖生有情愫。沈复粲曾得两块"黄龙元年八月上虞王元方作"古砖，并制为砚台，其中一方后归仁和魏锡曾。魏与赵乃知己至交，赵之谦得知自己蒙师藏砖被好友所得后，感慨万千，故为黄龙砖砚刻铭：

> 造砖上虞王元方，山阴征士沈所藏。
> 劫后留此易餱粮，今归魏子登文房。
> 廿年前事能思量，我铭但志交情长，
> 愧尔不轻去其乡。撝叔作，同治丙寅。[62]

刻砖砚铭文的时间早于"郑斋"印章两年，或许赵之谦砖文入印的想法正是受此黄龙砖砚影响而被激发。另外，他在《章安杂说》中也很清楚地表明自己的艺术主张和审美观念：

> 夏商鼎彝，秦汉碑碣，齐魏造像，瓦当砖记，未必皆高密、比干、李斯、蔡邕手笔，而古穆浑朴，不可磨灭，非能以临摹规仿为之，斯真为第一乘妙义。[63]

赵之谦追求的是金石碑版中的古穆浑朴，是一种庄严博大之美，不拘泥、不造作。他知道书写砖瓦者未必是李斯、蔡邕等文人士大夫，更可能是身份低下的工匠，而恰恰是这种无意为之的美，才更难能可贵，不是临摹效仿可以简单得到的。所以他在印章中取法砖文，就是想表现这种无拘无束、自然天成的意趣，并未直接取砖文中的具体文字，而是追求神

韵相似，其对砖文书法的理解之深可见一斑。

安徽黟县黄牧甫同样在晚清印坛享有盛名，其篆刻技法和印学思想皆来源于赵之谦，但是又在赵之谦之外开个人面貌，将自己深厚的金石学学养与篆刻艺术相结合，以干净妍美的刀法、规整饱满的布局而闻名于世。作品看似平淡无奇但深寓巧思，颇具古穆苍劲之感，被称为"黟山派"。光绪十一年，三十六岁的黄牧甫进入国子监研习金石学，与吴大澂、梁鼎芬、端方等颇负金石收藏的官员学者相交，自然有机会见到很多砖瓦。在其光绪二十九年致盛景璿的信中便涉及到关于砖瓦的内容：

> 承示伯惠将移眷绍州，就其叔太守。所藏墓志闻已割爱，候便寄鄂云云。当以告陶公，陶公甚喜，拟报以多金，鄙人坚为之辞，并道其为人，道其所好。乃出藏石若干种，汉瓦当文若干品为赠。又一品即以酬劳吾兄介绍盛心。适遣差官访云帅所，令其带呈，祈谕入。墓志、砖即请交元始带来，望望。陶公藏石甲海内，墓志多至四百余种，砖瓦亦数百种，前年西安修路掘地出百余种，皆为陶公收得，精美完全，锋芒犹在，如新出于范者，恐伯惠目中仅见。鄙人垂涎一载，未故自白，坐是未得，今伯惠无意中收一旧砖而获此，羡妒何如？
>
> 汉瓦十品，以八只赠兄，墓志、汉砖、隋金拓本一包赠伯惠，中有重分者则以赠兄。墓志、砖请即交韩晋卿达令带回为盼。此次韩公匆匆就道，未能多拓，后当尽拓所藏以寄。陶公面详如此，并以奉闻季莹兄再览。陵又白。倘伯惠去西樵，韩公不能待，请将墓志、碑交王香丞司马代收转寄。[64]

从信札中可以看出黄牧甫不仅致力于碑刻墓志的收藏，其所藏砖瓦数量也十分可观，并以此相赠友人，进行金石往来。信中的"垂涎一载""羡妒何如"等词汇足以展现出他对于收藏古砖的高涨热情。其中提到的"陶

公"即指端方，黄牧甫曾客端方幕下，协助其编纂《陶斋吉金录》和《陶斋藏石记》两部金石著作，所以知晓端方藏石"甲海内"，有墓志四百余种，砖瓦数百种。另外，信中所言西安所出土的百余种砖应为刑徒砖，端方《陶斋藏砖记》两卷中第一次将刑徒砖收录。

　　黄牧甫的篆刻中也有一些以砖入印的实践。如"庆森"朱文印（图5-28）线条平直，多用方折，印面点画细劲，而边框粗厚，二者形成鲜明对比。同时此印为长方形，与模印纪年砖形制相似，且印中文字排列十分紧密，形成合文现象，是砖文中常用的装饰手法；且"庆"字构形简化，也来源于砖文。黄牧甫在边款中明确指出此印取法砖文："参汉砖意，丙申七月牧甫。"[65]另有"秦瓦汉砖之室"朱文印，有边款言"伯惠兄陲属士陵仿砖文，时甲午春二月。"[66]其中的"伯惠兄"应为俞旦，江西婺源人，与黄氏交游甚密，擅长篆刻，此"秦瓦汉砖之室"是俞旦斋号，可见其收藏砖瓦之好。此印较"庆森"印章有所不同，使用隶书，点画平直，但转折之处多以弧线

图5-28　清　黄牧甫
"庆森"朱文印
《黟山人黄穆甫先生印
存下集》，人民美术出版
社，2014年版，173页

代替，如"汉"字、"砖"字以及"之"字中都有这样的写法，使得平直端严中平添几分柔和与妍美。同时印章线条细而不弱，光洁而不失挺拔，字与字之间依然排列紧密，部分点画与边界相接，与砖文的处理方式相似，形成呼之欲出的视觉效果。

　　吴昌硕是晚清时期砖文入印的集大成者，如果说他之前的印人只把砖文当成印外求印的一个拓展内容，以"视砖如癖"来形容的话，那么吴昌硕可称得上"视砖如命"了。上文已经提到他以砖入书的大胆尝试，不仅有数量庞大的砖文题跋存世，还取砖文苍茫古拙的笔意应用于书法

创作中。除此之外，他以砖入印的艺术实践也不在少数，足见其对于古砖的钟爱。如光绪二年所刻的"道在瓦甓"朱文印，边款有言："旧藏汉晋砖甚多，性所好也。爱取《庄子》语模印，丙子二月，仓硕记。"再如光绪十年"禅甓轩"砖文印边款有言：

> 得晋砖，双行，文曰元康三年六月廿七日孝子中郎陈钟纪作宜子孙位至高迁累世万年相禅砖，因以名吾轩。[67]

虽然印面中的文字并不直接取法砖文，但是因得到"元康三年陈钟纪"砖便将斋号更改的行为，也足见吴昌硕对于此砖的珍视。甚至于次年春，他再次刻"甓禅"朱文印来纪念这件事情。与此相类的情况还有"凤甓斋"朱文印，推测可能是因得三国吴凤凰砖而刻此印。光绪十四年所刻"砖癖"白文印更是其"爱砖如命"的极好佐证。

图5-29 清　吴昌硕
"既寿"朱文印
《中国历代篆刻集萃·吴昌硕》，上海书画出版社，2014年版，46页

　　吴昌硕直接取法于砖文的印章也数量颇丰。他曾先后刻过两枚"既寿"朱文印（图5-29），两印在篆法、布局、线条等方面几乎完全一样，其中一枚点画略粗。其边款分别云"仿汉砖文，俊卿"以及"吴俊拟汉砖文，时乙亥中秋节"。印面线条苍茫有力，有明显的粗细变化，边框专门作残，颇显古茂之气。所仿"汉砖"在《千甓亭古砖图释》中有载，即"既寿考宜子孙"砖（图5-30），但略改砖文中的篆法，不受砖面界格的限制而更显开阖自如。光绪十一年所刻的白文印"不雄成"（图5-31），有两面边款，其一曰："光

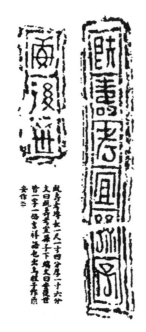

图5-30 清 "既寿考宜孙子"砖
陆心源《千甓亭古砖图释》卷十九
清光绪十七（一八九一）年石印本

图5-31 清 吴昌硕 "不雄成"白文印
《吴昌硕全集·篆刻卷》，
上海书画出版社，2014年版，77页

绪乙酉于吴下获大贵昌砖，橅此，苦铁。"另一面曰："古之真人，不逆寡，不雄成。乙酉十月，仓硕。"印中"不"和"雄"两字取砖文结体，略扁，方整，但是"成"字字形偏长，竖向点画使用倒薤笔法，线条富于粗细变化；同时，他还将印面四边作残，增加印章的古朴稚拙之感。吴昌硕接近花甲之年所刻的"仓石"印章（图5-32）与"既寿"印章风格相似，有边款言："盐城得'仓'字砖，兹仿之。缶道人刻于袁公路浦，时庚子春王正月。"此印用刀更加大胆，转折处时断时连，不拘小节，四周边框粗细不等，盖仿封泥之法。"八百石冬天仙客"朱文印（图5-33）款识为"拟汉砖文，聋"，印章呈长方形，与模印砖形制相同，篆文线条较粗，字形极扁，与印四周

边界相接，字与字紧密相接，发生借边现象，如"石"字的首横省略而以"百"字的末笔横代替，整体风格屈曲盘叠，与砖文中的尚方大篆相似。前文提到西泠八家之一的钱松曾仿砖文刻过一枚"千石公侯寿贵"印章，吴昌硕仿钱松之印也刻过同内容的白文印，并在边款中注明"仿钱耐青"，这是其间接以砖入印的例子。此印较钱松之印线条更加粗厚光洁，起收笔皆齐整方刻，转折处也以方为主，整体风格工稳饱满。除此之外，吴昌硕还有两枚"千石公侯寿贵"印章存世（图5-34），其中一印在仿钱松印的基础上增加一些灵活变化之处，刻划线条更加轻松，修饰痕迹减少，"侯"字、"寿"字出现并笔现象；另一印线条更加细劲苍茫，金石趣味浓厚，篆刻技法自如熟练，"贵"字点画较细，下方留红，与第一列"千

图5-32 清 吴昌硕
"仓石"朱文印
《吴昌硕全集·篆刻
卷》，上海书画出版
社，2014年版，158页

图5-33 清 吴昌硕
"八百石冬天仙客"朱文印
《吴昌硕全集·篆刻卷》，
上海书画出版社，
2014年版，592页

图5-34 清 吴昌硕
"千石公侯"白文印三种
《吴昌硕全集·篆刻卷》，
上海书画出版社，
2014年版，286页

石公"中"公"字的内部留白交相呼应，更具艺术感染力。

这三枚印的变化可以看出吴昌硕取法砖文的过程，初为实临，与汉砖平稳端正的气息相似，后逐渐加入己意，与自己擅长的风格相结合，最终形成个人面貌[68]。另一西泠八家之一的黄易也曾刻过同内容的印章，他的印章钝刀碎切痕迹明显，线条细而苍茫，粗细不匀，印面整体留红很多，与钱松风格更加接近。由此可见此砖文在清代书家学者中流传很广，对于当时以西泠八家为代表的印人产生重要影响。

三、砖文入画——以博古画与锦灰堆为例

中国的传统艺术自古以来就讲究"书画同源""诗书画印一体"，尤其是清代更将这一传统发展到极致。当砖文已经与书法、篆刻结合之后，这些全面发展的艺术家们必然会想尝试"新鲜玩法"，砖文入画的艺术实践也就随之产生了。

砖文入画的第一个形式为博古画，其种类多样，不同时期的面貌有所不同。博古画最早起源于北宋金石学图谱著录《宣和博古图》，以白描手法勾画钟鼎彝器形制和纹饰，十分精准细腻，并附有铭文拓本和释文。之后胡俛的《古器图》、吕大临的《考古图》（图5-35）等都与此类似，开启最早的"博古画"先河。这一时期还有一种绘画形式——清供图逐渐发展成熟并形成固定形式，属于博古画的另一分支，主要以清秀雅致的花草与器物相组合而构成图画。清供，原指清雅的供品，即旧时节日、祭祀等所用的清香、鲜花、清蔬等物品，后逐渐演变为可供赏玩的器物，为厅堂、书斋增添趣味雅致。宋代清供图中的花草主要有梅花、菖蒲、菊花、水仙等具象征意义的品种，器物主要包括陶瓷花瓶、玉壶等，花卉插入器物之中，一花一器、一秀一拙，足见宋人的尚意之风。明代博古画往往以文人雅士为画面中心，以钟鼎彝器为背景元素，描绘博古、鉴古、玩古、品古的场面，室内、室外场景皆有，器物和人物交相呼应，构成一幅文

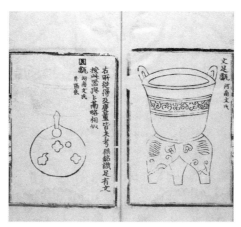

图5-35 宋 吕大临 《考古图》卷三内页 明初刊本

人清赏雅玩的图画。如故宫博物院所藏的仇英《竹院品古图》、尤求《品古图》，台北故宫博物院所藏的崔子忠《桐荫博古图》等皆属于此类作品。

由此看出，清供逐渐衍生出了"雅玩""清赏"的另一种内涵。明代"公安派"的代表袁宏道曾详细论述过清玩器物的具体样式和种类："大抵斋瓶宜矮而小，铜器如花觚、铜觯、尊罍、方汉壶、素温壶、匾壶，窑器如纸槌、鹅颈、茹袋、花樽、花囊、蓍草、蒲槌，皆须形制短小者，方入清供。"[69]清代黄景仁《元日大雪》诗也有言："不令俗物扰清供，只除哦诗一事无。"[70]可见"清供"在明清两代已经成为文人学者于纷繁复杂的社会中寻找精神寄托的一种方式，借以表达自己摆脱世俗、寻求清雅的精神境界。随着文人雅集的兴盛以及全形拓技术的发展，清中期出现了博古画的新式样，是清供图、金石学图谱和博古题材绘画相结合的产物。这类新兴博古画的形制大体延续明代清供图的基本样式，由花草植物与古代器物结合而成，但是构图更加复杂，常出现多种器物的组合形式，构图视角也更加多元化，正、侧角度皆有。同时生活气息增加，瓜果蔬菜也可入画；器物由陶质地向金石质地转变。且画中器物并非简

图 5-36　清　六舟　《古砖花供》　浙江省博物馆藏

单的墨线勾勒或工笔写实，而是以全形拓代替，之前被文人学者忽视的古砖拓本也一同成为新兴博古画的素材之一。

僧六舟是将金石拓本与花卉绘画相结合的开创者，也是砖文拓本入画的先导者。他的金石"花博古"作品大致可分为两类：其一，全形拓和画中花卉皆出自六舟一人之手；其二，由六舟制作全形拓，或自绘部分花卉，其他友人补绘其他花卉及景观，作品由多人共同完成。浙江省博物馆所藏的《古砖花供》（图 5-36）是六舟砖拓入画的代表作，画面从右至左依次为"晋义熙十二年八月十六日马司徒作"砖、"康五"砖、"□子"砖、"建兴"砖、"□当□"砖、"宁二年"砖、"富贵长"砖、"□正四年七月钱"砖、"太平□年"砖、"蜀师"砖、"太岁在辰造"砖、"咸平"砖共十二种，其中落款有"黄均补竹""陆□添长春""漱石写九芝""予樵僧补石""陈坎如写水仙""计鱼计写红梅""道光乙未夏日海昌方外松溪超然写蒲石"等内容，可见此作最起码由僧六舟与另外十人共同完成。他以砖文书法风格颇浓的小篆书落款：

> 芝楣大人命拓古砖花供图，因补秋色两种，并成一绝呈政：旅人遗制历千年，拓上溪藤待画禅。他日散花天女至，二分秋色许争先。六舟达受。[71]

此作为应嘱之作，古砖历经千年而寓长寿之意，砖文与清雅的花卉草木相结合而透露出的意境和情趣正是"画禅"之所在。画中所选古砖多残

缺而不完整，且并不是每种砖文都表达美好寓意，砖文书法水平和艺术价值也参差不齐。但砖文内容大都比较少见，乃其他著录所未载。可见六舟选择拓本的标准是参考砖文内容而定，但并未过多涉及古砖本身的艺术价值和砖文书法的优劣。

除《古砖花供》外，他去世前一年创作的博古画《岁朝清供》中也出现四块古砖的全形拓，菊花、兰草、白梅与荷花分别插入其中，古砖与花木融为一体，古雅清逸，颇具意趣。砖文拓本并不因艺术而生，本不能纳入艺术范畴，六舟却创造性地将其与花卉相结合，形成新的博古画形式，这一大胆尝试具有开创性的意义。尽管他还未完全考虑到所选古砖和砖文书法的艺术价值，但是对清末民国的书画界产生深远影响，有诸多效仿者纷纷尝试全形拓与写意花鸟相结合的艺术形式。

吴昌硕便是继六舟之后又一长于博古画的大家，将砖文入画的艺术实践向前推进一步。他的这类作品多于四十岁前后与他人合作完成，以金石全形拓为盛放容器，配合写意花卉，将铭文拓本置于画面中，并题写跋文，古意盎然。如《砖鼎款识四条屏》（图 5–37）作品为吴昌硕与姚慰祖、张倬共同完成，画中有跋文：

> 乙酉二月拓家藏铜器古甓四帧，补插花卉以奉笃甫表姊夫，盖取金石同寿之意。公蓥弟慰祖记于咫进斋。

> 光绪乙酉年清明前一日，翰云张倬补写花卉四帧时客吴门。[72]

由此可知画作中的青铜器和古砖皆为姚慰祖所藏，并由其负责器物的全形拓部分；张倬补绘画面中的牡丹、秋菊、兰草、红梅等花卉，最后再由吴昌硕进行题跋。每条屏至少出现一种砖文，至多出现三种，分别有"大泉五十富贵"砖、"大吉"砖、"元康八年包"砖、"常宜子孙"砖、"武

图5-37 清 吴昌硕等 《砖鼎款识四条屏》

《日本藏吴昌硕金石书画精选》，西泠印社出版社，2004年版，256—263页

元康元年"砖、"咸安二年年太岁在壬申八月□日造"砖、"五十泉文"砖、
"太宁□年"砖共八块。所选砖文的外观大都比较完整，以吉语砖为多，
表"富贵""长寿"之意。砖上的纹饰图案也十分美观，有几何菱形纹、
三角纹间以泉纹等，对称规整，意趣横生。吴昌硕在此画中的砖文题跋
比较简略，仅仅书写释文，并简单叙述砖的出处、流绪等，只对"大吉"
砖的书法风格有所评价：

　　砖出湘中，向藏镇阳陆氏。二字浑厚古朴，与出归安者各异。[73]

他的博古画跋文并不十分在意砖文内容和文字的考证，而更注重古砖全形拓、手绘花卉和跋文书法的和谐统一，追求画面的视觉效果。可见此时的砖文成为博古画的表现要素之一，其艺术属性已经超越文字属性而居于首位。这一特点在吴昌硕的其他博古画中也深有体现，如光绪二十三年吴昌硕与倪田、朱偁合作的博古画中出现了"万岁不败"和"传世富贵"砖拓，属于"建兴三年岁在乙亥孙氏造"砖的上下端面。吴昌硕在跋文中认为自己所藏的古砖以"建兴"年号的最精致，便无更多对砖文的考证和描述。这再次佐证了他对于砖文在博古画中的认识与态度，砖文不再是证经补史的文献资料，也不是清供雅玩的案头文房，而是绘画作品的一种表现形式，是金石学和艺术实践相结合的新兴产物。

除博古画外，砖文入画的另一表现形式为锦灰堆，在清末民初时发展尤盛。锦灰堆又称作八破画，自清代中期江浙文人画家余集之后，这种绘画方式再次兴盛，又加上金石学领域专门收藏和著录砖文现象的出现，古砖也逐渐成为锦灰堆作品中的构图元素。关于"锦灰堆"的记录最早载于清代书画鉴赏家陆润之所编的《吴越所见书画录》中：

> 元钱舜举《锦阜图卷》，宋纸，高七寸二分，长三尺零五分，所图即俗云"灰堆"，弃积败残虾蟹鸡毛等物，群蚁争啣入穴。[74]

元代钱选的《锦阜图卷》是目前已知的"锦灰堆"式样绘画的开端，描绘了馈玉炊金之后残羹冷炙堆积在一起的场面。"锦"有"锦绣"之意，"灰"表"灰烬""残余"，两个极端矛盾的词合并为一，更显出繁华过后的苍凉。钱选通过绘画的形式表达自己作为宋代遗民的痛苦和无奈，所以他在此画题跋中言：

> 世间弃物，余所不弃，笔之于图，消引日月。因思明物理者，无如

老庄，其间荣悴皆本于初，荣则悴，悴则荣，荣悴互为其根，生生不穷，达老庄之言者，无名公，公既知言，余复何言。吴兴钱选舜举。[75]

锦灰堆式的绘画除了这种政治寓意之外，还有意与古会、与古为徒的审美理念蕴含其中。传世的锦灰堆多以毛笔描绘，勾勒出许多残破的图画、书法或印刷品随意粘贴、堆砌而成的画面。但是"金石僧"六舟创作的八破画[76]却与众不同，其作品全以金石椎拓而成，最具代表性的为《百岁图》（图5-38）。他在题款中说明此图由自己亲手拓成，而非描摹或剪拼："道光辛卯冬日，拓于武林磨砖作镜轩。海昌六舟并记。"画面由弩、铜炉、带钮铜印、墨锭、二十八枚钱币以及两种金文拓本、六种石刻、四方砚台、三十六方红色印章、一种印章款识、两块瓦当、四种古砖构成。[77]这些古砖分别是"位至

图5-38 清 六舟 《百岁图》
浙江省博物馆藏

公辅"砖、"未口武德"砖、"永宁二年"砖砚、"富贵口口"砖。上海博物馆还藏有六舟的另一件锦灰堆作品《百岁祝寿图》（图5-39），由四十一种金石拓本经过叠压、错落排布而成"寿"字。其中有"永安六年八月廿四日造作壁"砖、"晋义熙十二年八月十六日司徒作"砖、"永

宁"砖、"咸康三"砖四种，与《百岁图》
中所用的砖拓完全不同，与博古画《古砖
花供》中的其中一种"晋义熙"砖拓相同。
多种纷繁复杂的拓本彼此重叠挪让，看似
混乱却毫不含糊，在六尺宣纸上被多次椎
拓而成，有自然天成、和谐统一之感。且"寿"
字上部多为阴刻拓本，墨色较浓，而下部
多出现瓦当、砚台、钱币等阳文拓本，用
墨较淡，形成上黑下浅、由重至轻的视觉
过渡效果，模仿书法中墨色变化、自然书
写的状态。这需要作者对各种古器物的形
制、内容、风格了如指掌，在椎拓之前就
应该明了制作拓本的先后顺序，不厌其烦
地安排器物拓本的各种关系，着实考验制
作者的耐心和布局能力。画上有六舟题跋：

图5-39 清 六舟 《百岁祝寿图》
上海图书馆藏

　　此本藏箧中有年。丙申二月偕乡老和尚八十上寿，余适有黄山之
游，不及趋祝，即寄以介，并系以颂。

　　吉金乐石，金刚不朽，周鼎汉炉，与此同寿。[78]

从中看以看出，六舟制作锦灰堆的寓意与上文提到的博古画有异曲同工
之妙，表达了他的金石趣味。他不像同时期的其他金石收藏者致力于严
谨的考据，而是将砖文拓本与轻松自由的绘画、书法艺术相结合，"更
多地在以一种游戏的心态穿梭于艺术和学术之间"[79]。且锦灰堆多是用来
赠送友人，表达长寿安康的美好祝愿，流行于有金石砖瓦之好的同道之
间，将原本属于工匠工艺的全形拓和民间艺术的"锦灰堆"式样高雅化、

文人化。

光绪、宣统年间，锦灰堆绘画内涵中最直接的吉祥长寿寓意逐渐被市民阶层接受和喜爱，此类作品也随之不断成熟，受众范围越来越广，不仅仅局限于文人雅士之间，还呈现商品化、平民化特征。绘画者多为职业画家，画面的内容和主题也更加贴近生活，砖文拓本随之成为锦灰堆绘画的一种固定样式，其金石学内涵和书法艺术价值有所消解。如晚清画家杨渭泉以绘锦灰堆擅长，有砖文入画的作品存世；同时期的艺术家丁二仲也将砖文拓本图案应用于鼻烟壶内画中。此时的"砖文拓本"不再如六舟般完全依靠椎拓完成，而多用毛笔模拟拓本进行绘制，将砖文书法与工艺品相结合，以图样形式存在于更广泛的领域。

小结

清代以前，砖文的书法价值未被学者书家真正发觉，文字砖大多只是充当建筑材料被湮没在历史的长河中。直至明末清初，随着朴学的发展以及金石学的萌芽，访碑活动开始流行，砖文作为金石碑版的辅助材料进入文人视野，以朱彝尊为代表的清初学人开始关注砖文的文献价值，但是并未将其当作研究中的重点部分，只是在金石之余顺带提起。直至乾嘉时期，随着考据之学的进一步兴盛，愈来愈多的文人学者不仅意识到砖文与金石碑版一样可以证经补史，为研究文字提供前所未有的新材料，同时还形成了收藏砖砚以供雅玩清赏的新风尚，赋予了古砖新的价值与意义。在阮元、翁方纲等一批官员型学者的带动下，收藏古砖的风气愈演愈烈，大批金石学著录中开始大量记载关于砖文的相关信息，且考据翔实，论证准确。这些收藏古砖者具有金石学家、文字学家、书法家等多重身份，在长期研究、赏玩砖文的过程中，逐渐体悟到砖文在文献之外的艺术价值。

道、咸之际，"砖文书法"意识开始全面觉醒，专门的砖文著录数量增多，出现了描述砖文书风、评价砖文书法优劣的内容，文人学者的关注点也从汉代砖文扩展至魏晋南北朝时期。同时，一些著录中开始辑入砖文拓本的图像，注重释文与砖拓的组合形式，并在释文旁落款、钤印，具有很强的作品意识，砖拓题跋的书法形式逐渐形成。至此，砖文在清代完成了"建筑材料——金石文献、文房雅玩——书法艺术"的多种功用之转变。

在此背景之下，清代中后期的一批艺术家开始大胆尝试运用砖文创作的艺术实践，不仅将砖文作为书法作品的临摹范本，还取砖文意趣化为我用，形成颇具个人特色的书法风格，砖文题跋也随之成为了当时流行的书法形式。除此之外，砖文也是"印外求印"的重要取法对象，赵之谦、吴昌硕及西泠八家中的多数成员都有砖文入印的大胆尝试，以追求匀整端雅与质朴苍劲共存的艺术效果。这一时期还出现了砖文入画的现象，以六舟、吴昌硕为代表的艺术家将砖文与锦灰堆、博古画相结合，形成别出心裁的绘画作品。关于砖文的艺术实践影响深远，当今书坛仍然有不少书者、印人还在砖文入书、以砖入印的道路上不断探索和前进。

【注 释】

[1]〔清〕张祖翼《遯盦古砖存》序，《遯盦古砖存》，清宣统三年（一九一一）西泠印社拓本。

[2]〔清〕钱泳《履园丛话》卷二三"金石文字"条，《笔记小说大观》，江苏广陵刻印社，1983年，170页。

[3]〔清〕朱彝尊《跋汉五凤二年砖文》，《曝书亭序跋》卷十三，上海古籍出版社，2010年，199页。

[4]〔清〕朱彝尊《跋吴宝鼎砖字》，《曝书亭序跋》卷十三，上海古籍出版社，2010年，214页。

[5]〔清〕朱彝尊《晋大令保母砖志宋拓本跋》,《曝书亭序跋》卷十三,上海古籍出版社,2010年,218页。

[6]〔清〕王澍《西汉五凤题字》,《竹云题跋》卷一,中华书局,1991年,3页。

[7]〔清〕宋经畬《砖文考略》卷一,民国五年（一九一六）广仓学窘丛书本,7页。

[8]〔清〕张廷济《汉五凤刻石》,《清仪阁金石题识》卷二,清光绪二十年（一八九四）观自得斋刻本。

[9]〔清〕吕世宜《沈松生龙文砖跋》,《爱吾庐汇刻》,厦门大学出版社,2010年,187页。

[10]〔清〕赵尔巽等《清史稿》卷三六四《列传》一五一,中华书局,1997年,11424页。

[11]〔清〕阮元《积古斋钟鼎彝器款识》"商周铜器说"上篇,清嘉庆九年（一八〇四）刊本。

[12]〔清〕甘熙《白下琐言》卷三,南京出版社,2007年,54页。

[13]〔清〕阮元《晋永和泰元砖字拓本跋》,《揅经室三集》卷一,中华书局,1993年,603页。

[14]〔清〕阮元《定香亭笔谈》卷四,〔清〕阮亨辑《文选楼丛书》,广陵书社,2011年,3317页。

[15]〔清〕阮元《定香亭笔谈》卷四,〔清〕阮亨辑《文选楼丛书》,广陵书社,2011年,3318页。

[16]徐世昌《晚晴簃诗汇》卷一七〇,中华书局,1990年,4521页。

[17]〔清〕阮元《八砖吟馆刻烛集》,《丛书集成新编》第五十八册,新文丰出版股份有限公司,1985年,1页。

[18]〔清〕阮亨《瀛舟笔谈》卷十二,清嘉庆二十五年（一八二〇）刻本。

[19]〔清〕阮元《积古斋记》,《揅经室三集》卷三,中华书局,1993年,648页。

[20]〔清〕阮元《积古图》题跋,〔清〕周瓒绘《积古图》,中国国家博物馆藏。

[21]〔清〕宋经畬《砖文考略》卷一,民国五年（一九一六）广仓学窘丛书本,7页。

[22]〔清〕冯云鹏、冯云鹓《金石索》卷六,双桐书屋藏板,清道光十六年（一八三六）跋刊。

[23]〔明〕王世贞《弇州山人四部稿》卷一七〇《说部·宛委余编十五》,明世经堂刊本。

[24]〔明〕高濂《遵生八笺》"燕闲清赏笺中",巴蜀书社,1992年,522—525页。

[25]〔清〕震钧《天咫偶闻》卷三,北京古籍出版社,1982年,71页。

[26]〔清〕六舟《严氏古砖存》序,桑椹编纂《历代金石考古要籍序跋集录》卷二,浙

江古籍出版社，1065页。

[27]〔宋〕赵明诚等《金石录》卷一，清乾隆二十七年（一七六二）德州卢氏雅雨堂精写刻本。

[28]〔清〕张元济《清仪阁所藏古器物文》跋，清手拓手写原稿本，京都大学人文科学研究藏。

[29]〔清〕阮元《定香亭笔谈》卷二，〔清〕阮亨辑《文选楼丛书》，广陵书社，2011 年，3246页下。

[30]〔清〕张廷济《清仪阁所藏古器物文》第五册，清手拓手写原稿本，京都大学人文科学研究藏。

[31]〔清〕张廷济《清仪阁所藏古器物文》第一册，清手拓手写原稿本，京都大学人文科学研究藏。

[32]〔清〕张廷济《清仪阁所藏古器物文》第五册，清手拓手写原稿本，京都大学人文科学研究藏。

[33]〔清〕张廷济《清仪阁所藏古器物文》第三册，清手拓手写原稿本，京都大学人文科学研究藏。

[34]〔清〕孙诒让《温州古甓记》，《历代陶文研究资料选刊》下册，北京图书馆出版社，2005年，535页。

[35]〔清〕宋经畬《砖文考略》卷二，民国五年（一九一六）广仓学窘丛书本，11页。

[36]〔清〕孙诒让《温州古甓记》，《历代陶文研究资料选刊》下册，北京图书馆出版社，2005年，539—540页。

[37]〔南朝宋〕范晔《后汉书》卷五十五列传第四十五《清河孝王庆传》，中华书局，1965年，1799页。

[38]〔清〕吴昌硕《为徐氏恺题砖拓》，《日本藏吴昌硕金石书画精选》，西泠印社出版社，2004年，255页。

[39]〔清〕吴昌硕《赤乌砖砚拓本轴》，吴昌硕纪念馆藏。

[40]潘天寿《潘天寿画语》，上海人民美术出版社，1997年，21页。

[41]许梿，字叔夏，号珊林、乐恬散人，斋名红竹草堂、古均阁、行吾素斋，浙江海宁人。

[42]〔清〕许梿《古均阁遗文》，《清代诗文汇编》第556册，上海古籍出版社，2010年，84页。

[43]黄裳《清代版刻一隅（增订版）》，复旦大学出版社，2005年，429页。

[44]〔清〕许樵《摹古文辞》手卷，中国嘉德"2010春季拍卖会中国古代书画（二）"。

[45] 吴庆丘跋《摹古文辞》手卷，中国嘉德"2010春季拍卖会中国古代书画（二）"。

[46]〔清〕李放《皇清书史》卷六，《辽海丛书》第五集，辽沈出版社，1985年，8页。钱警石即钱泰吉（1791—1863），浙江嘉兴人，字辅宜，号警石。以廪贡生官海宁州学训导。一生专事校勘，自经史百氏下逮唐、宋以来诗文集，靡不博校。从兄钱仪吉字衎石，世有"嘉兴二石"之称。有《曝书杂志》《甘泉乡人稿》。

[47]〔清〕张廷济《严氏古砖存》序，《历代金石考古要籍序跋集录》卷二，浙江古籍出版社，2010年，1065—1066页。

[48]〔清〕六舟《磨砖作镜》，《小绿天庵吟草》第四册《山野纪事诗》，誊抄本，浙江省博物馆藏。

[49] 王屹峰《古砖花供》，浙江人民美术出版社，2017年，51页。

[50]〔清〕六舟《小绿天庵吟草》第三册《宁康砖砚铭》，亲笔手稿，浙江省博物馆藏。

[51]〔清〕六舟拓灵岩寺北宋皮云台石刻，《北京图书馆历代石刻拓本汇编》第42册，中州古籍出版社，1990年，99页。

[52]〔清〕吴昌硕"道在瓦甓"朱文印，《吴昌硕印谱》，上海书画出版社，1985年，28页。

[53]〔清〕吴昌硕《天纪砖砚铭》，《缶庐诗》，清光绪十九年（一八九三）刻本。

[54] 据齐白石的《癸卯日记》，这方"黄龙砚斋"印章约刻于1903年："余将旧为梅盦所篆之印五以稿存呈之，筠庵将稿索去，欲寄其兄先睹为快。"所以至少在此之前李瑞清已得到此砚，李氏殁后归其弟子蒋国榜。见蒋国榜《清道人遗集后序》，《清道人遗集》，黄山书社，2011年，270页。

[55]〔清〕周庆云《梦坡诗存》卷六，民国二十二年（一九三三）刻本。

[56]〔清〕吴昌硕《玉梅花庵临古跋》，〔清〕李瑞清《清道人遗集》佚稿，黄山书社，2011年，第147页。

[57]〔清〕李瑞清《跋胡光炜金石蕃锦集》，《清道人遗集》佚稿，黄山书社，2011年，147页。

[58]〔清〕钱松"千石公候寿贵"白文印，黄惇《中国历代印风系列·浙派印风（下）》，重庆出版社，1999年，71页。

[59]〔清〕赵之谦《苦兼室论印》，转引自黄惇《中国古代印论史》，上海书画出版社，1994年，269页。

[60]〔清〕胡澍《赵撝叔印谱·序》，《历代印学论文选》，西泠印社出版社，1999年，

608页。

[61]〔清〕叶铭《赵撝叔印谱》序，《历代印学论文选》，西泠印社出版社，1999年，610页。

[62] 陈岩《无意于佳乃佳——从赵之谦古砖文印"郑斋"谈起》，《印学研究》第十二辑，文物出版社，2018年。

[63]〔清〕赵之谦《章安杂说》第九则，上海人民美术出版社，1989年，3页。

[64]〔清〕黄牧甫《致盛景璿信札》，容庚旧藏，转引自朱琪《晚清金石学视域下吴昌硕、黄士陵篆刻创作的审美分歧》，《印学研究》第十二辑，文物出版社，2018年。

[65]〔清〕黄士陵"庆森"朱文印，《黟山人黄穆甫先生印存下集》，人民美术出版社，2014年，173 页。

[66]〔清〕黄士陵"秦瓦汉砖之室"朱文印，《黟山人黄穆甫先生印存》下集，人民美术出版社，2014年，191 页。

[67]〔清〕吴昌硕"禅甓轩"朱文印，《中国古代篆刻集萃·吴昌硕》，浙江古籍出版社，2007年，144页。

[68] 梅松认为吴昌硕的两枚"千石公侯寿贵"印章是为吴云所刻，据吴云致张之万札云："又'千石公侯寿贵'一方，当年阮文达公八十生辰，门下士张叔未解元年亦七十四岁，持携此砖渡江祝嘏。文达大喜，属邗上精于篆刻者，镌《眉寿图》，图中设有长案，案上置'齐侯罍'与此'公侯寿贵砖'，师弟相对，白发飘萧，诗文咏歌，连篇累牍，至今观其墨本，犹想见高年豪兴，令人艳羡。云倩香圃依砖文篆法仿制二印，并以一方奉鉴。"〔清〕吴云《两罍轩尺牍》卷七，《致张子青大司马之万》第三札，《近代中国史料丛刊》第27辑，文海出版社，1968年。见梅松《道在瓦甓——吴昌硕的古砖收藏与艺术实践》，生活·读书·新知三联书店，2017年，104页。

[69]〔明〕袁宏道《瓶史·五宜称》，《袁宏道集笺校》，上海古籍出版社，1981年，822页。

[70]〔清〕黄景仁《两当轩集》卷十四，上海古籍出版社，1983年，325页。

[71]〔清〕六舟《古砖花供》题款，浙江省博物馆藏。

[72]〔清〕吴昌硕等《博古图》四条屏，《日本藏吴昌硕金石书画精选》，西泠印社出版社，2004年，256—263页。

[73]〔清〕吴昌硕等《博古图》四条屏，《日本藏吴昌硕金石书画精选》，西泠印社出版社，2004年，256—263页。

[74]〔清〕陆时化《吴越所见书画录》卷三，上海古籍出版社，2015年，210页。

[75] 〔清〕陆时化《吴越所见书画录》卷三，上海古籍出版社，2015年，211页。

[76] 关于"锦灰堆"与"八破画"名实之转变、绘画与制作方式之异同、内涵之转变，详见刘昕《拾取残珍入画屏——锦灰堆绘画的"前世今生"》，《光明日报》，2022年4月17日。

[77] 陆易《视觉的游戏——六舟〈百岁图〉释读》，《东方博物》第41辑，浙江大学出版社，2011年。

[78] 〔清〕六舟《百岁祝寿图》，上海图书馆藏。

[79] 陆易《视觉的游戏——六舟〈百岁图〉释读》，《东方博物》第41辑，浙江大学出版社，2011年。

第六章 结论

　　战国至秦汉时期完成了砖到砖文的演变，制砖技术也逐渐成熟和完善，各种形制、规格、用途的文字砖层出不穷，从制作工艺上来讲已经具有模印、刻划两种类型。模印砖文工艺精湛、美观庄重，尤其是铺地方砖具有高度的装饰效果，标志着制砖工匠审美意识的觉醒；干刻刑徒砖刻划草率、随意，书法不佳，但是具有稚拙率真之趣，在文人书法之外另辟蹊径；湿刻砖文书写流畅，映带自然，颇具书法艺术价值。这一时期为魏晋南北朝砖文书法的进一步发展打好基础，是魏晋南北朝砖文书法走向鼎盛的必经过程。

一、魏晋南北朝砖文的文献价值

　　魏晋南北朝时期的模印砖以纪年为主，内容简略，但是对于研究当时的纪年方式与天文历法有一定帮助；同时，通过对砖文中出现的纪年有误、一砖双日期、一墓多纪年等特殊现象的分析，可以明晰当时远离政治中心的偏远地区存在纪历延迟现象，也可反映出工匠营造墓室的具体情况和相关事宜。志墓砖文多出现于西晋，仅记载亡者的姓名、籍贯或职官，为标记亡者身份信息而存在，虽然内容简略，但是为研究史书中记载较少的社会下层人民的生存状态、丧葬仪礼提供文献依据；通过统计发现女性墓主居多的现象，也对考察魏晋南北朝女性地位的相关情况有所帮助。砖质墓志自三国、西晋时期便已存在，多为世家大族所用，

东晋时期数量最多，南朝宋之后逐渐消失，反映出这一时期薄葬观念、不封不树政令与陵墓制度的更迭；除此之外，还能够体现永嘉南迁士人的流寓心态与假葬行为，尤其为厘清琅邪王氏、陈郡谢氏等世家大族的谱系、姻亲状况提供第一手资料，补史书未载之阙。

这一时期的砖文还为研究字体演变与特殊文字现象提供了大量的资料和依据。模印砖中的字体除了典型的篆书、隶书、楷书或介于三者中间的过渡字体之外，还出现了较为少见的尚方大篆和旧体铭石书，反映出文字演变和发展过程中"一体两用"的现象。另外湿刻砖文中存在草写隶书、隶草、章草、今草和行草字体共同出现的情况，是明晰草体名实、研究草书发展的重要文献。同时也可看出砖文中的字体演变存在一定滞后性，与文人书法中的字体演变分属于两个系统，彼此之间相互独立，也相互影响。砖文中还出现了不少"别字"问题和反书现象，反映出魏晋南北朝时期"书同文"的没落与用字的不规范。

二、魏晋南北朝砖文的书法审美价值

魏晋南北朝时期的人们普遍未将砖文当成书法来对待，之所以称为"砖文书法"，是站在今人的立场，从技法层面和审美趣味而言。这一时期的模印砖文和刻划砖文具有不同的书法价值，需要分别看待。

模印砖数量庞大，书法风格呈现由装饰性向自然书写过渡的阶段性特征，以及北拙南秀、发展不均的地域特色，尤以浙江地区模印砖种类最多，制作工艺最佳，书法水平最高。模印砖文的书法特点在于高度的装饰性，三国、西晋的砖文表现尤为明显，点画平直，结体方正，排布均匀，通过改变点画形态、增省部件、改变字形、合文、界格与边界线的处理来增添砖面的秩序性和设计感，具有明显的图像化趋势。造成这种视觉效果的最主要手法为解散结体，砖上文字的点画、结体、章法是为整个砖面服务的，部分砖文甚至可以降低文字的辨识度而达到整体的和谐统一。

也就是说在进行创作的过程中，不需过分计较每字的工拙，而是追求整体统一中的精微变化以及丰富变化中的和谐有序，以作品的整体效果与艺术感染力论优劣，这与宋代米芾、明清王铎等著名书家作品中的艺术表现手法不谋而合。

刻划砖文分湿刻与干刻两类。志墓砖文以干刻为主，不记载刻划者姓名，再加之墓主身份低微，故可判断其刻划主体也不会是当时的名家，属于"素人之书"范畴，但是其中依然有不同于文人墨迹书法的审美趣味，主要表现在两个方面：其一，由于刻划工具尖锐、砖的质地偏硬，且以单刀刻划为主，速度较快，形成的线条中段粗而两端尖细，且边缘多有残缺参差痕迹；部分线条虽然反复刻划，但是并未对起收处进行刻意雕琢。但相对应地，其点画也比墨迹书法多了不少沧桑古朴的力量感，金石气浓郁，对于笔法的丰富和发展起到重要作用。其二，由于志墓砖文多是未经书丹便上砖刻划，其字形不甚稳定，欹正相依，大小参差，形成鲜明对比；且章法布置凌乱，排列无序，留有大量余白。但是相对应地，也越发呈现稚拙生动而不拘小节的特征，具有出人意料的趣味，其中迸发出的蓬勃张力是值得学习和借鉴的。另外，湿刻草写砖文多出现于南方地区，而与相隔千里的北方镇墓瓶墨迹同样具有不规整的意趣，二者所代表的民间书法虽然地域、载体有所差异，但是其中率真、稚拙的审美趣味是"无南无北"的，呈现一体化趋势。

砖质墓志往往先书丹再刻划，书写者水平普遍不低，且刻划者手艺精湛，技法水平较志墓砖文高出不少，有被精心修饰过的痕迹，甚至可以与清代以来被奉为书法经典的《曹全碑》《史晨碑》以及龙门二十品等作品相媲美，作为这些耳熟能详临摹对象之外的新鲜范本而被学习。尤其是东晋时期的王氏家族和李氏家族墓志，各有其典型的风格与特征，前者整饬雄强，后者清雅端庄，具有明显的家族性和地域性。王氏家族还在志文中以"刻砖为识"字样作为家族特色，以示其独特之处。

三、砖文书法在清代"经典化"的历史意义

砖文在魏晋南北朝时期因用途不同而具有三种意义：其一，模印砖充当建筑材料之余，还具有一定装饰墓室的作用，制砖工匠以砖面的美观效果作为前提，促使砖文图像化，将文字的书写性置于次位，这时的砖文仅仅是工匠的"手工艺品"。其二，志墓砖文内容简略，粗疏草率，亡者身份低微，多为平民或下级小吏，故刻写者也应是与他们地位相同的同伴、亲友或营建墓葬的工匠，这时的砖文仅仅是素人的"随手刻划"。其三，砖质墓志的使用者往往地位较高，以两晋的世族王侯为主，这类砖文大都先书丹再刻划，书法水平较前两者高超，其书者可能为有一定书法涵养的文人。但往往不署姓名、不载刻手，这时的砖文充其量也只能算非名家书法，还未达到能够被模仿的经典程度。

直至清代中后期，砖文才逐渐被当作临摹范本或艺术素材应用于书法、篆刻与绘画实践中，大致经历了三次重要的转变：随着清初访碑热潮的兴起以及乾嘉考据学的发展，以朱彝尊、阮元为代表的清代学人开始关注砖文的文献价值，证经补史，考证文字，这是古砖从建筑材料、墓志至金石文献的第一次转变；与此同时，他们还热衷于砖文收藏，将古砖制成砚台以做清赏雅玩之物，赋予了古砖新的文化价值与内涵，这是砖文从文献资料至文房器物的又一次转变；道、咸之际，专门的砖文著录数量增多，开始出现描述砖文书风、评价砖文书法优劣的内容，一些著录中还收录砖文拓本图像，注重题跋与砖拓的组合形式，并在释文旁落款、钤印，具有较强的书法作品意识，这是砖文从文房雅玩至书法作品的第三次转变。至此，砖文不再是"至粗至贱之物"，书家开始发觉砖文中的别样趣味，甚至将其作书法、篆刻的效仿对象应用于艺术实践，并作为博古画和锦灰堆的艺术素材，完成了"经典化"的塑造过程。

附 录

一、魏晋南北朝模印砖文常用别字表

	例字	砖别字	砖文内容	出处
A	安		永安二年儿氏造作 万岁	《千甓亭古砖图释》卷二
			永安元年七月十一日	《千甓亭古砖图释》卷九
			永安元年八月十日	《千甓亭古砖图释》卷二
B	败		建兴三年太岁在乙亥孙氏造 传世富贵 万岁不败	《千甓亭古砖图释》卷十
	宝		太康十年七月十日陈宝主宜	《千甓亭古砖图释》卷五
	不		建兴三年太岁在乙亥孙氏造 传世富贵 万岁不败	《千甓亭古砖图释》卷十
			吴故庐陵太守虞君 神明是保 万世不利	《有虞故物——会稽余姚虞氏汉唐出土文献汇释》,7 页
	壁		天纪二年太岁在	《千甓亭古砖图释》卷四
			太元十二年八月四日作壁 孤子钱群 元	《千甓亭古砖图释》卷十四
			太康四年柯君作壁	《江宁县秣陵公社发现西晋太康四年墓》,《文物》, 1973 年第 5 期
C	陈		元康元年六月廿七日陈纪钟作富贵宜子孙兴	《千甓亭古砖图释》卷六
			大亨元年七月廿六日陈立	《古砖经眼录·江西篇》,73 页

一、魏晋南北朝模印砖文常用别字表（续）

例字		砖别字	砖文内容	出处
	程		永嘉元年八月十日立功 吴兴乌程俞道兄弟 俞道初 治作之	《千甓亭古砖图释》卷九
	处		晋永康元年七月三日造虞处士之甓	《有虞故物——会稽余姚虞氏汉唐出土文献汇释》，32 页
			晋永康元年七月三日造虞处士之甓	《有虞故物——会稽余姚虞氏汉唐出土文献汇释》，32 页
	传		建兴三年太岁在乙亥孙氏造传世富贵 万岁不败	《千甓亭古砖图释》卷十
			晋元康七年八月丁丑茅山里施传作	《千甓亭古砖图释》卷七
	船		会稽孝廉晋故郎中周君都船君子也	《余姚西晋太康八年墓出土文物》，《文物》，1995 年第 6 期
D	道		永嘉元年八月十日立功 吴兴乌程俞道兄弟 俞道初 治作之	《千甓亭古砖图释》卷九
	鼎		宝鼎四年八月蔡造	《千甓亭古砖图释》卷三
	典		永宁元年孝子典南	《千甓亭古砖图释》卷八
	董		夫人董氏全德播宣 子孙炽盛祭祀相传	《有虞故物——会稽余姚虞氏汉唐出土文献汇释》，8 页
F	范		凤皇元年九月范氏造	《千甓亭古砖图释》卷三
	凤		凤皇元年十月作	《南京市东善桥"凤凰三年"东吴墓》，《文物》，1999 年第 4 期
	富		富贵宜官舍	《古砖经眼录·江西篇》，71 页

一、魏晋南北朝模印砖文常用别字表（续）

	例字	砖别字	砖文内容	出处
G	功		太康七年甲戌朔立功太岁在丙午 管葬宜贵	《千甓亭古砖图释》卷五
	贵		凤皇二年八月三日东莱孟陈郑遵所造 富贵阳遂 北海	《千甓亭古砖图释》卷三
H	亥		晋太元元年岁丙子秋八月己亥朔虞氏造	《有虞故物——会稽余姚虞氏汉唐出土文献汇释》，62 页
			太康八年八月己亥朔工张士所作	《余姚西晋太康八年墓出土文物》，《文物》，1995 年第 6 期
	和		永和七年 成宜	《千甓亭古砖图释》卷十三
			泰和四年作	《清仪阁所藏古器物文》第五册
	亨		大亨元年七月廿六日陈立	《古砖经眼录·江西篇》，73 页
	衡		建衡三年五月廿日衡氏造作	《有虞故物——会稽余姚虞氏汉唐出土文献汇释》，14 页
	侯		建兴二年八月十六日造 大吉翔宜侯王	《有虞故物——会稽余姚虞氏汉唐出土文献汇释》
			晋故虞府君益都县侯玄宫	《有虞故物——会稽余姚虞氏汉唐出土文献汇释》，38 页
	胡		建兴三年太岁乙亥吴兴东迁胡将军造	《千甓亭古砖图释》卷十
	惠		咸和元年太岁丙戌八月□日莫惠	《千甓亭古砖图释》卷十二
			永和三年八月十日作 王惠平者也	《千甓亭古砖图释》卷十三

一、魏晋南北朝模印砖文常用别字表（续）

例字	砖别字	砖文内容	出处
黄		黄龙元年 太平三年七月	《千甓亭古砖图释》卷一
吉		嘉禾七年七月造 大吉祥	《千甓亭古砖图释》卷一
家		永兴二 盛家	《千甓亭古砖图释》卷九
		永和元年尹家	《宝甓斋集砖铭》，46页
价		永嘉七年癸酉皆宜市价	《广州西郊晋墓清理报导》，《文物》，1955年第3期
J 嘉		永嘉三年八月十五日作	《千甓亭古砖图释》卷十
		嘉禾七年七月造 大吉祥	《千甓亭古砖图释》卷一
		永嘉二年太岁戊辰吴	《千甓亭古砖图释》卷十
		元嘉八年润月廿四日	《江西大余清理一座南朝宋纪年墓》，《考古》，1987年第4期
		永嘉七年癸酉皆宜市价	《广州西郊晋墓清理报导》，《文物》，1955年第3期
		元嘉十七年	《山东临朐西晋、刘宋纪年墓》，《文物》，2002年第9期
		永嘉五年辛未子孙昌	《清仪阁所藏古器物文》第五册
		元嘉四年七月十日辛	《古砖经眼录·江西卷》，74页
		宋元嘉廿六年太岁己丑七月乙丑朔三日丁卯立	《古砖经眼录·江西卷》，75页

一、魏晋南北朝模印砖文常用别字表（续）

	例字	砖别字	砖文内容	出处
	建		宋元嘉廿三年大岁丙戌八月朔十八日虞元龙建	《有虞故物——会稽余姚虞氏汉唐出土文献汇释》，74页
	晋		晋元康八年所作壁	《千甓亭古砖图释》卷七
			元康四年九月大岁甲寅晋故中郎汝南冯氏造	《湖北黄梅县松林咀西晋纪年墓》，《考古》，2004年第8期
K	康		太康十年八月十日孝子昌 万岁	《千甓亭古砖图释》卷五
			元康五年	《千甓亭古砖图释》卷六
			太康十年七月十日陈宝士宜	《千甓亭古砖图释》卷五
			元康元年六月廿七日陈钟纪作富贵宜子孙兴	《千甓亭古砖图释》卷六
			永康元年太岁在庚申九 月杨元造	《千甓亭古砖图释》卷八
			太康二年太岁在寅 凤皇乌 宜子孙所作	《千甓亭古砖图释》卷四
			元康八年包 万年	《千甓亭古砖图释》卷七
			咸康元年八月	《广东始兴县老虎岭古墓清理简报》，《考古》，1990年第12期
			太康四年柯君作壁	《江苏溧阳发现东晋墓志》，《考古》，1973年第5期
			太康九年吴氏	《宝甓斋集砖铭》，31页
			"康"字砖	《南京虎踞关、曹后村两座东晋墓》，《文物》，1988年第1期

一、魏晋南北朝模印砖文常用别字表（续）

	例字	砖别字	砖文内容	出处
	康		元康八年八月廿六日宣作	《求古精舍金石图》第三册
	叩		建安叩头叩头	《福建建瓯市东峰村六朝墓》，《考古》，2015年9月
L	郎		元康四年九月大岁甲寅晋故中郎汝南冯氏造	《湖北黄梅县松林咀西晋纪年墓》，《考古》，2004年第8期
			太元二年岁在丁丑晋故海朐令郎中虞君玄宫	《有虞故物——会稽余姚虞氏汉唐出土文献汇释》，64页
	利		吴故庐陵太守虞君 神明是保万世不利	《有虞故物——会稽余姚虞氏汉唐出土文献汇释》，7页
	刘		刘佳砖	《湖北枝江县拽车庙东晋永和元年墓》，《考古》，1990年第12期
			晋宁康三年刘氏女墓 刘	《长沙南郊烂泥冲晋墓清理简报》，《文物》，1955年第11期
	娄		娄尹	《江苏江宁官家山六朝早期墓》，《文物》，1986年12期
	露		甘露卿相	《浙江金华古方六朝墓》，《考古》，1984年第9期
N	宁		永宁元	《千甓亭古砖图释》卷八
			永宁元年太岁在乙酉	《千甓亭古砖图释》卷八
			永宁元年八月五日	《千甓亭古砖图释》卷八
			兴宁三年癸亥之岁	《千甓亭古砖图释》卷十四
			永宁元年	《千甓亭古砖图释》卷八

一、魏晋南北朝模印砖文常用别字表（续）

	例字	砖别字	砖文内容	出处
			泰宁三年八月廿日	《千甓亭古砖图释》卷十三
			兴宁三年	《千甓亭古砖图释》卷十四
	宁		兴宁二年八月十日作 莫都官	《千甓亭古砖图释》卷十四
			永宁元年岁在辛酉蔡作	《千甓亭古砖图释》卷八
			永宁二年五月十日作	《长沙两晋南朝隋墓发掘报告》，《考古学报》，1959年第3期
			太康五年岁在甲辰作	《千甓亭古砖图释》卷四
			元康八年包 万年	《千甓亭古砖图释》卷七
			泰和四年七月廿九日起公	《千甓亭古砖图释》卷十四
			太岁在癸未大宁元年八月十	《千甓亭古砖图释》卷十一
			永和二年二月十三日辛	《浙江安吉天子岗汉晋墓》，《文物》，1995年6月
	年		吴贼曹之□大宋元嘉十六年岁在己卯	《千甓亭古砖图释》卷十五
			泰康元年岁在子	《千甓亭古砖图释》卷四
			凤皇三年施氏作甓 富贵	《千甓亭古砖图释》卷三
			永和三年□月廿六日作	《有虞故物——会稽余姚虞氏汉唐出土文献汇释》，52页
			宝鼎二年	《宝甓斋集砖铭》，12页

一、魏晋南北朝模印砖文常用别字表（续）

	例字	砖别字	砖文内容	出处
	年		太康五年七月廿日	《宝甓斋集砖铭》，18页
			太康五年七月廿日	《求古精舍金石图》第三册
P	甓		太康二年岁在辛丑 施甓万岁	《千甓亭古砖图释》卷四
	辟		咸元年□包优作甓	《千甓亭古砖图释》卷十二
Q	卿		甘露卿相	《浙江金华古方六朝墓》，《考古》，1984年第9期
	钱		惟太康二年钱氏作	《千甓亭古砖图释》卷四
	庆		太康二年二月庚戌朔十日吴庆制	《千甓亭古砖图释》卷四
S	嫂		太康八年七月廿日虞氏葬嫂 甓 虞氏葬嫂	《有虞故物——会稽余姚虞氏汉唐出土文献汇释》，22页
	神		吴故庐陵太守虞君 神明是保 万世不利	《有虞故物——会稽余姚虞氏汉唐出土文献汇释》，7页
	升		升平元年	《千甓亭古砖图释》卷十三
			升平三年七月廿日辛巳作	《千甓亭古砖图释》卷十三
	始		宋泰始四年	《千甓亭古砖图释》卷十五
	孙		咸康三年八月廿日 番作	《宝甓斋集砖铭》，45页
	所		晋咸和九年八月 虞日齐所作	《有虞故物——会稽余姚虞氏汉唐出土文献汇释》，46页
			太康三年七月廿日蜀师所作	《清仪阁所藏古器物文》第五册

一、魏晋南北朝模印砖文常用别字表（续）

	例字	砖别字	砖文内容	出处
	岁	嵗	太岁在己丑七月三日立	《广东始兴县老虎岭古墓清理简报》,《考古》, 1990年第12期
		嵗	天纪元年岁建丁酉	《千甓亭古砖图释》卷三
		嵓	太平三年太岁	《千甓亭古砖图释》卷二
		㞭	晋故朐令虞君之玄□	《广东始兴县老虎岭古墓清理简报》,《考古》, 1990年第12期
		㞱	太康二年太岁辛丑	《清仪阁所藏古器物文》第五册
		岀	庚寅岁桓仆	《浙江金华古方六朝墓》,《考古》, 1984年第9期
		㞯	太康五年太岁在戊辰九月二日立	《有虞故物——会稽余姚虞氏汉唐出土文献汇释》, 65页
	寿	壽	琅琊王司马金龙寿砖	《北魏平城书迹》, 255页
	朔	拼	天册元年八月乙酉朔造 延年曾寿	《千甓亭古砖图释》卷三
		羽	晋太元元年岁丙子秋八月己亥朔虞氏造	《有虞故物——会稽余姚虞氏汉唐出土文献汇释》, 62页
		羽	太康七年甲戌朔立功太岁在丙午 管葬宜贵	《千甓亭古砖图释》卷五
T	堂	堂	梁大同六年作 诱法师明堂	《宝甓斋集砖铭》, 53页
W	为	爲	元康元年七月十七日陈豨为父作	《千甓亭古砖图释》卷六
	卫	衛	虞卫尉君元康九年八月造	《有虞故物——会稽余姚虞氏汉唐出土文献汇释》, 53页

一、魏晋南北朝模印砖文常用别字表（续）

	例字	砖别字	砖文内容	出处
	吴		永嘉元年八月十日立功 吴兴乌程俞道兄弟 俞道初 治作之	《千甓亭古砖图释》卷九
	无		元康八年太岁壬午八月俞辰作 万世无朽	《千甓亭古砖图释》卷七
X	熙		东海王和仪熙三年	《江苏建湖县发现晋东海王墓》，《考古》，1993第6期
			义熙九年为卞府君作	《江苏灌云发现东晋纪年砖》，《文物》，1988年第1期
	县		晋故虞府君益都县侯玄宫	《有虞故物——会稽余姚虞氏汉唐出土文献汇释》，56页
			泰始三年县官作	《湖北黄梅县松林咀西晋纪年墓》，《考古》，2004年第8期
	祥		嘉禾七年七月造 大吉祥	《千甓亭古砖图释》卷一
			建兴二年八月十六日造 大吉详（祥）宜侯王	《有虞故物——会稽余姚虞氏汉唐出土文献汇释》，38页
	辛		太康二年太岁辛丑	《清仪阁所藏古器物文》第五册
	宣		元康八年八月廿六日宣作	《求古精舍金石图》第三册
	兴		黄兴元年八月廿日作□	《千甓亭古砖图释》卷一
			元兴三年七月丙戌朔六日	《福建南安市皇冠山六朝墓群的发掘》，《考古》，2014年第5期
			建兴三年太岁乙亥吴兴东迁胡将军造	《千甓亭古砖图释》卷十

一、魏晋南北朝模印砖文常用别字表（续）

	例字	砖别字	砖文内容	出处
	兴		大兴四年八月吴宁送故	《千甓亭古砖图释》卷十一
	戌		太康七年甲戌朔立功太岁在丙午 管葬宜贵	《千甓亭古砖图释》卷五
	沿		太和二年余姚北乡虞翁冢兄沿所立是	《有虞故物——会稽余姚虞氏汉唐出土文献汇释》，58 页
	燕		建兴二年 太岁在甲戌八月十七作 罗燕创立工夫也	《千甓亭古砖图释》卷十
	姚		元康五年七月己丑朔廿日戊申余姚虞氏造	《有虞故物——会稽余姚虞氏汉唐出土文献汇释》，28 页
	宜		元康元年六月廿七日陈钟纪富贵宜子孙兴	《千甓亭古砖图释》卷六
Y			永安三年师丁氏造作	《千甓亭古砖图释》卷二
			永和四年清公所作	《千甓亭古砖图释》卷十三
			太康二年永兴杨璋 万岁不败八月五日作	《千甓亭古砖图释》卷四
			永宁元年岁在辛酉潘氏作 万岁永封	《千甓亭古砖图释》卷八
	永		永安四年	《千甓亭古砖图释》卷二
			永康元年八月十一日张 俞张墓下人	《千甓亭古砖图释》卷八
			永熙元年八月十日作	《千甓亭古砖图释》卷五
			永宁元年太岁辛酉	《千甓亭古砖图释》卷八

一、魏晋南北朝模印砖文常用别字表（续）

例字	砖别字	砖文内容	出处
永		永熙元年八月 周氏	《千甓亭古砖图释》卷五
		永宁二年五月十日作	《长沙两晋南朝隋墓发掘报告》，《考古学报》，1959年第3期
月		建元元年八月十日	《千甓亭古砖图释》卷十三
		咸和七年五月十日成	《千甓亭古砖图释》卷十二
		永安六年八月立作 万岁	《千甓亭古砖图释》卷二
		凤皇元年九月范氏造	《千甓亭古砖图释》卷三
益		晋故虞府君益都县侯玄宫	《有虞故物——会稽余姚虞氏汉唐出土文献汇释》，56页
虞		休永安五年虞氏	《有虞故物——会稽余姚虞氏汉唐出土文献汇释》，12页
优		咸元年□包优作甓	《千甓亭古砖图释》卷十二
义		东海王和仪熙三年	《江苏建湖县发现晋东海王墓》，《考古》，1993第6期
		义熙九年为卞府君作	《江苏灌云发现东晋纪年砖》，《文物》，1988年第1期
寅		建衡二年太岁庚寅	《千甓亭古砖图释》卷三
		大岁在甲寅六月谭氏	《宝甓斋集砖铭》，35页
		大明六年大岁壬寅六月	《宝甓斋集砖铭》，48页

一、魏晋南北朝模印砖文常用别字表（续）

	例字	砖别字	砖文内容	出处
	寅	寅	元康四年九月大岁甲寅晋故中郎汝南冯氏造	《江苏灌云发现东晋纪年砖》，《文物》，1988 年第 1 期
Z	造	造	天玺元年太岁在丙申苟氏造	《千甓亭古砖图释》卷三
		造	凤皇元年九月范氏造	《千甓亭古砖图释》卷三
	在	在	凤皇元年太岁在辰	《千甓亭古砖图释》卷三
	葬	葬	太康八年七月廿日虞氏葬嫂甓虞氏葬嫂	《有虞故物——会稽余姚虞氏汉唐出土文献汇释》，22 页
	邹	邹	太宁元年七月廿日邹氏壁	《千甓亭古砖图释》卷十一
	子	子	晋太安二年年岁在癸亥施氏贵寿宜子孙	《千甓亭古砖图释》卷九
	砖	砖	永和元年立砖墓可	《湖北枝江县拽车庙东晋永和元年墓》，《考古》，1991 年第 12 期
		砖	丹阳王墓砖	《北魏平城书迹》，257 页
	作	作	太康元年蔡臣作	《宁波慈溪发现西晋纪年墓》，《文物》，1980 年第 10 期
		作	太和三年六月廿日虞作	《有虞故物——会稽余姚虞氏汉唐出土文献汇释》，60 页

注：若同一字有多种砖别字写法，取出现频率较高者选入表中；若多种砖文中出现同一砖别字写法，取其中字口清晰、书法最佳者选入表中。

二、砖文著录二十六种提要

《金石录》三十卷　宋赵明诚、李清照辑

此书著录赵明诚所见从上古三代至隋唐五代的钟鼎彝器铭文款识和碑铭墓志等石刻文字。前十卷目录，后二十卷跋尾。其中卷一第三十八条"汉阳朔砖字"记载西汉砖铭，跋曰"右汉阳朔砖，字云'尉府壶璧，阳朔四年正朔始造设，已所行。'字画奇古，西汉文字世不多有。此字完好可喜，然所谓'尉府壶璧'，又云'巳所行'者莫晓其为何等语。"此为现存文献中最早关于砖文的记载。

《金石录》在宋代有南宋淳熙年间（1174—1189）龙舒郡斋初刻本和南宋开禧元年（1205）赵不谪重刻本。明代刻本未见，抄本最著名者当推昆山叶盛菉竹堂抄本、长洲吴宽丛书堂抄本和吴县钱谷悬罄室抄本。清代的抄本传世有十余种，其中最著名者为吕无党抄本；清最初刻本为顺治七年（1650）谢世箕所刻，后有卢氏雅雨堂刻《金石录》，舛误较多。

《隶续》二十一卷　宋洪适撰

此书为洪适《隶释》的续作，收录东汉时期砖文五件："永平砖文""汝伯宁砖文""曹叔文砖文""谢君墓砖文""永初砖文"。记载砖上文字、出土情况，并进行考释。

《隶续》自南宗乾道四年（1168）起，先后经过四次刻印成书，历经十余年，且每次所成之书皆单行，没有合刻本。宋刻本早已失传。元代曾重刻此书前七卷。朱彝尊曾对当时流传的《隶续》版本进行整理，合数本为一，取陈思《宝刻丛编》增补，后曹寅将此本于扬州刊刻。乾隆时期汪日秀也据此本重刻《隶续》，并与《隶释》合刻。同治十年，洪氏晦木斋取楼松书屋汪氏本翻刻，末附黄丕烈《隶释勘误》。中华书局一九三八年据洪氏晦木斋刻本影印。

《寰宇访碑录》十二卷　清孙星衍、邢澍合撰

此书著录自周起至元末的各地石刻碑碣七千余通，并录各家收藏古砖、古瓦，标注书体、年月、所在地、藏处或藏家，是清嘉庆以前碑刻目录最为详备者。其中著录有汉砖"海盐砖文""长生未央砖文"等共三块；吴"永安砖文""宝鼎砖文"两块；晋"永和砖文""太元砖文"等三十三块；南梁"天监砖文"一块。有清嘉庆七年（1802）平津馆刻本，清光绪九年（1883）江苏书局刻本，清光绪十年（1884）吴县朱记荣刻本等版本流传。晚清赵之谦《补寰宇访碑录》五卷、罗振玉《再续寰宇访碑录》二卷、刘声木《续补寰宇访碑录》及《寰宇访碑录》补作，亦著录有汉魏六朝时期砖文。

《求古精舍金石图》四卷　清陈经辑

"求古精舍"为浙江乌程学者陈经斋名，其为阮元弟子，精于金石之学。此书卷一为铜器，卷二为兵、泉、镜，卷三为印、瓦当，卷四为砖。每器一图，后有铭文、释语。陈经《砖跋》曰："经自得泰元本出砖，拓其文刊入《金石图》中，于是四方诸同好竞为访求，有所得，辄以归余，共若干种。近又续得自两汉两晋暨宋唐亦有数十余种……凡二十九种，则皆得诸山村废垣者也。"此书通行本为清嘉庆二十三年（1818）说剑楼刊本。

《金石索》十二卷　清冯云鹏、冯云鹓合辑

此书属于综合性古器物图谱，道光三年（1823）印行[1]。该书分上下两册，上册为金索（六卷），收录商周到汉以及宋元时期的钟鼎、兵器、权量杂器、历代钱币、玺印和铜镜等；下册为石索（六卷）收历代石刻，其中石索六卷专为"瓦砖之属"，收录周至唐的带字砖和瓦当。每种器物包括砖、瓦在内皆有器形图和铭文拓本，后有冯氏释文和考订，记录

器物的出处、藏地、流绪等。书中所录或为孙氏兄弟藏品，或采自黄易、叶志洗、桂馥诸家，或来源于宋、清各家钟鼎款识及专著。现存有邃古斋和民国石印本等。

《浙江砖录》四卷　清冯登府辑

此书收录浙江地区出土自汉迄六朝古砖二百余种。卷一为汉、三国吴砖；卷二为晋、宋、齐、梁、陈、隋砖；卷三为无年代砖，卷四为无年代、无字有纹、题咏、拾遗砖。砖文记录大小纹饰，标明年代、尺寸、出土地、收藏者，并考证史实。此书通行本为道光十六年（1836）鄞县郑淳刻本，亦有清抄本存世。

《严氏古砖存》二卷　清严福基辑

此书收录苏州严氏自藏汉至宋古砖一百余种，多为江浙古砖。稀见者有元康四年（294）八月的龙纹砖、永嘉元年（307）五月廿日龙纹砖、永和六年（350）八月一日龙纹砖。现存有道光十九年（1839）刊本。

《慕陶轩古砖图录》四卷　吴廷康辑

此书由安徽桐城吴廷康辑录当时诸家所藏古砖拓本百余种，上起秦汉，下迄唐宋，以三国两晋居多，其中如吴宝鼎二年（267）刻双龙纹砖等，皆稀见之品。该书初有道光十四年（1834）刻本，书名《吴康甫砖录》，一卷，有李兆洛序。后增辑成四卷，易名《慕陶轩古砖图录》，现存有咸丰元年（1851）刻本，附俞樾序。

《八琼室金石补正》一百三十卷　清陆增祥撰

《金石萃编》成书后，补辑者二十余家，其中以陆增祥《八琼室金石补正》最为完备。是书遵《金石萃编》体例，收录自周至金的石刻和

其他器物铭文三千五百余种，引录诸家题跋四千余种，兼采朝鲜、越南、日本碑刻十余种。书末附《金石札记》四卷，载金石见闻及铜镜铭文、砖瓦文字无纪年者；《金石祛伪》一卷，载金石中之伪品；《元金石偶存》一卷，载元代金石。该书成稿时，因卷帙浩繁，未能及时刊刻。至民国十四年（1925）才由吴兴刘氏希古楼刊刻出版。

此书共收录砖铭一百七十余种，其中收录"元凤二年七月""五凤三年""黄龙元年""永平六年七月""永元十年""延平元年""元初三年""延光三年""王氏和平元年""光和四年故民杨"十件汉代纪年砖。蜀汉砖"建兴十三年"一件，魏"许州丛冢砖文四种""景元砖文三种"，吴"赤乌砖文三种""太平砖文"等共八件。晋"太康砖文九种""元康砖文十二种"等共一百〇一件，陈宋砖文十件，南齐砖文五件，南梁砖文十二件，北魏砖文二件。每件器铭全文录入，详细标记器铭具体的形制、书体、尺寸、今在地点并附摹本，援引各家论述。南京博物院藏有陆增祥八琼室金石相关稿本六种，分别是《八琼室乙卯金石录目》（1855）、《八琼室金石补正目》（1871）、《八琼室待访金石录》（1878）、《八琼室金石文字》（1878）、《八琼室金石目录两种》（1878）、《八琼室砖录初集、后续》（1893）[2]。

《东瓯金石志》十二卷　清戴咸弼纂辑，孙诒让补校

此书十卷附补遗一卷、附录一卷，共十二卷，戴咸弼费时三年，搜集东瓯地区古砖、石刻，仿《栝苍金石志》而作此书。书中采自西晋迄元碑刻三百八十余种，加以考释，著录砖文碑刻形制、释文、出土地、流传、藏地等，后附戴氏、引之、亨甫、傅传、文俊及诒让按语。卷一录晋、宋、梁、陈砖九十余种，卷二录唐、吴越砖一种，卷三至卷九宋砖五种，卷十至卷十一录元砖三十一种，卷十二录无年代砖文三十种。现存清光绪二年（1876）浙江温州郡庠聚珍排印本、光绪五年（1879）庆晖书屋本。

光绪九年（1883）里安孙氏刻本增孙贻让补校，添其所得石刻及晋宋六朝砖文。清光绪二十五年（1899）据此补校本影印。今有中华书局虞万里点校本。

《百砖考》一卷　清吕佺孙撰

此书收录道光年间常州吕佺孙早年侍父出守明州（今浙江宁波）期间，搜集的古城砖一百余种，记录砖之尺寸、形制、出土地、纹饰、字体等，并作考释。存世有光绪四年七月（1878）吴县潘祖荫《滂喜斋丛书》刻本。书后有道光十四年（1834）吕佺孙自跋："明州墙垣，半以败砖为之，既已坍卸，则取其旧所颓废者，增益成之，故更历久远，而古砖尚有存者，至其完好无缺，则得于鹿山、鄮山者为多。因取前后所得，汇为百种，拓成此卷，以便披览。"《清史稿》志一百二十一载。《丛书集成初编》将此书与日本学者西田直养辑《日本金石年表》、吾丘衍《学古编》合订编成一册。

《千甓亭砖录》六卷、《千甓亭砖续录》四卷、《千甓亭古砖图释》二十卷　清陆心源撰

光绪六年（1880），吴兴陆心源拓出所藏墓砖砖文、纹饰，详加考证；光绪七年（1881）仿冯氏的《浙江砖录》体例，辑成《千甓亭砖录》六卷，光绪十四年（1888）又出版《千甓亭砖续录》四卷，现存有陆氏十万卷楼版本。书中所搜古砖均出自湖州乌程、武康、长兴各县的古墓，还辑录有"古篆花纹"和"奇字砖"等。此书以纪年砖为主线，按时代排列，每件砖拓旁有陆心源批注，考证年代及纪年砖时间正误，记录出土地、砖文内容、文字的变异以及每砖形制特点。其卷一为汉、三国吴砖，卷二、卷三都为晋砖，卷四为南朝宋、齐、梁、陈、唐、宋砖，卷五、卷六为无年月砖，共收录汉晋古砖一千三百二十余块，其中两汉砖四十三件。光绪十七年

（1891），陆心源子陆树藩、陆树屏及门人李延达对砖拓进行拍照并石印，再对照砖文作详细的文字说明，编成《千甓亭古砖图释》二十卷刊行。

《温州古甓记》一卷　清孙诒让撰

此书成于光绪八年（1882），收录晋至南朝时期温州地区发现的古墓砖文一百一十八种。其中晋七十一种、宋三十四种、齐七种、梁五种、陈一种。以时代为次，逐一录文，并记录尺寸、字数、花纹、发现时间及地点等内容，后以按语形式对砖文中涉及的俗字、年号、姓名、称谓、官职、历法等进行考证。孙诒让序云："此记所樵，虽多晋以后物，其文取足纪年月、姓名，无它记述，然其字画奇古，篆隶咸备，异文诡体，多与汉魏六朝碑版相合，间有古里聚、官秩、氏族，尤足资考证，区区陶瓿，遂为吾乡文献之征，是诚不可以无述也。"民国二十年（1931）中华书局有铅印本。国家图书馆藏有民国年间清华学校绿丝栏抄本。今中华书局版《孙诒让全集》收录《商子校本·温州古甓记（外二种）》。

《陶斋藏砖记》二卷　清端方撰

此书附于端方《匋斋藏石记》之后，共收砖一百二十四块，其中包括墓志、题记、镇墓文、瓦当、陶文等；后附晋砖二种，北魏一种。有名称、尺寸等简单说明。此书还是目前已知的第一部收录刻划砖的著录，其中载有汉代刑徒墓砖一百一十三块，不仅对其进行文字释读，而且结合《郡国志》等史料对汉刑徒砖中古地名变迁以及汉代刑罚变革进行了详尽剖析，同时论及字体变化。该书于宣统元年（1909）由商务印书馆，石印本。[3]《石刻史料新编》《丛书集成续编》收录。

《遯盦古砖存》四卷　清吴隐辑

此书为西泠名家吴隐收录湖州出土汉魏古砖一百五十余种，以拓本

影印，并作考证。有清宣统三年（1911）上海西泠印社本，张祖翼作序。其云："前年湖州野人发古冢，得汉末三国晋魏古砖数百块，吴君以重资尽购之，命工精拓其文字形式，且详考其时地姓氏，分为八卷，名之曰《遯盦古砖存》，以行于世。自来好古之家所藏砖瓦之属，大半镂版而附于钟鼎之后，虽间有砖瓦专集，而亦非拓自原器者，自吴君以拓本剞劂，俾一望而见古物真面目，实收藏家之创格，耆古者之豪举也。"存世有光绪二十七年（1901）稿本四卷。

《愙斋砖瓦录》不分卷　吴隐辑

此书由吴隐辑吴大澂所藏砖瓦而成。前有吴隐序云："右愙斋吴中丞古砖瓦拓本跋文一卷，最瓦当十、甋一、砖七。并皆文字瑰玮，制作朴茂，间有未经著录之品跋。文则依据形声，辨析翔确。书势尤质而韵，醇而腴，得南北碑碣遗意，而其源縣古文字，诚艺林之鸿宝矣。"现存民国八年（1919）西泠印社据清拓本影印一册。

《砖文考略》四卷　清宋经畬撰

此书为台州宋经畬以年代为次，收录三国吴至明代古砖一百余方，逐一录文并作题跋考证。末附《砖文考略之余》，存目古砖四十九种。书前有道光二十五年（1845）宋经畬自序曰："予考所弄古砖文字二说之，积成一帙，名曰《专斋札记》。……既而裒集愈多，以年代分次第，厘为四卷。"此书曾改名为《甋瓴录》，因"甋瓴二字，本《尔雅》及《汉书》，而俗不经见，出居访砖之友辄瞠焉，于是又改曰《砖文考略》"。现存民国五年（1916）上海仓圣明智大学《广仓学窘丛书》铅印本。

《清仪阁所藏古器物文》十册　清张廷济辑

该书集拓古器物四百二十九件，每器物旁皆有题跋，对该物器型、铭

文等加以考订，亦对其历史渊源进行探究，并记录各物入藏的过程，对得器之人、地、时及价值等记载尤细。其中张廷济跋六十六条，附徐熊飞、沈戴份、吴东发信札各一通。书中所辑器物多为张廷济本人所拓、所藏。此书第一册集拓商周青铜器四十一件，第二册集拓秦汉以来铜铁器二十八件，第三册集拓古泉、泉范共三十一种，第四册集拓铜镜、玉器等二十五件，第六册集拓汉瓦二十四件，第七册集拓唐子产、李元静等碑刻残石、摹本十种，第八册集拓唐宋以来铜器三十七件，第九册集宋以来官、私印章及自用印共一百三十二枚，第十册集拓宋以来砚、墨、木刻、竹刻等四十七件。第五册集拓汉至宋代砖五十四种，其中十六种已琢为砚。

　　张廷济手拓手写原稿本在其生前已编定，但未刊行。后归苏州吴云，吴有题跋数则。民国六年（1917）为桐乡徐钧所得，余杭褚德彝为之编目，并题记部分器名。罗振玉曾收藏此稿，现藏于日本京都大学图书馆。民国十四年（1925）上海商务印书馆涵芬楼用玉版宣纸珂罗版彩印，线装十册。后有钱启同民国二十年（1931）辑《玉说荟刊》二十种，其中铅印《清仪阁所藏古器物文》一卷。一九九三年江苏广陵古籍刻印社有影印本。

《雪堂专录》不分卷　近罗振玉辑

　　此书为罗振玉所辑古代砖文，包括《恒农砖录》《楚州城砖录》《地券征存》《专志征存》四种。《恒农砖录》仅记砖名，个别古砖有释文、形制。《楚州城砖录》专收楚州城出土古砖，录砖文，标明字体，"建康府"、"冯□"等砖有书法风格分析；并有一定考释，包括地名、职官、流绪等。《地券征存》前附目录，辑录汉至明地券十二条，高丽地券一条。简短标明地券尺寸、材质、字体、藏者，后录券上文字。其中"马氏买地券"等按原券形式抄录，正、反行相间，并将券上篆书摹出。《专志征存》前有目录，录汉至宋砖共四十五块，其中汉砖三块，魏砖三块，晋砖二块，夏砖一块，北魏七块，东魏九块，齐九块，周一块，隋三块，

唐三块，宋四块，仅载砖名，后标记尺寸、字体、藏处。《楚州城砖录》《地券征存》《专志征存》后都有罗振玉手书跋尾。有民国六至七年（1917—1918）石印本。

《高昌专录》不分卷　近罗振玉辑

此书为罗振玉所辑高昌砖。载于罗氏《辽居杂着乙编》中。书中印罗氏手书砖名、砖文，偶有标注朱书或墨书，无具体考证。共收录高昌地区砖一百零五块，前有罗振玉自序："此百有五品中，在海东收录者十，据复印件录入者七十有一，他二十四品则文字黯澹不可写，影黄氏，据专录出。予复据黄氏，传写其不能，无亥豕之譌可知。故一一注记，文末以示之别，既成颜之曰《高昌专录》，将年表补正付影印以传之。俾言高昌史事者考焉。"有民国二十二年（1933）石印本。

《台州砖录》五卷、《台州金石砖文阙访目》四卷　黄瑞撰

此两种由台州篆刻家、文献学家黄瑞所编。《台州砖录》卷一收录汉砖六块，吴砖八块，晋砖三十块；卷二收录晋砖三十块，其中东晋砖二十三块；卷三收东晋砖三十五块；卷四收东晋砖三十七块，南朝宋砖六块，齐砖三块，隋砖一块；卷五收唐至元砖共二十七块。每卷之前皆有目录。辑录台州地区出土的汉至元代古砖，记录尺寸、释文、藏者、流绪以及字体特征等。并将个别砖上的文字依原字形抄录，或将砖形或纹饰绘出。

《台州金石砖文阙访目》卷一收录吴、晋、南朝宋、齐、梁、陈、隋、唐、五代砖，卷二收录北宋砖，卷三为南宋砖，卷四为元及无时代砖。后有吴兴刘承干题跋："《台州金石录十三卷》，《砖瓦录》五卷，《阙访》四卷，黄瑞子珍撰。……乃取台郡六邑之金石，自汉志元录而传之，厘为十八卷。家藏旧拓多种，并以修志多方汇访，审阅诸书加考证，足可补两浙金石之未备，而与括仓两志齐名也。"

此两种著作有民国三年（1914）吴兴刘氏嘉业堂刻本，线装单行本。亦有附于《台州金石目》之合本。民国七年（1918）《台州金石录、严州金石录》亦附有此两种。一九八二年文物出版社有影印本。

《广仓专录》不分卷　邹安辑

民国初年钱塘邹安借姬氏主持的广仓学窘刊印此集，收录陈介祺、端方、潘祖荫、吴大澂、刘鹗、罗振玉等藏家所藏古砖。邹安序曰："右专百品，非工于书画者不录，已入近印各者不录。其于专门，殆海一勺而仓一粟耳！然且费数年收集之勤，良友琢磨之益，中如潘文勤数巨砖、陈篮斋十残砖，不易得者也；大字方砖、画象、横砖，近始发见前人未入著录者也。所欠然者，汉廿四字二方专尺寸过大，不欲缩印；叔孙彦卿及日入时雨二草隶专，罗参事病，未检寄，并有遗珠之憾。"民国七至八年间（1918-1919）辑成刊行。

《汉安甀廎砖录》不分卷　王修辑

此书由浙江长兴金石家王修所藏砖拓辑录而成。其中收汉砖六种，吴砖十六种，魏砖二种，晋砖十七种，南朝宋砖五种，齐砖四种，梁砖一种，陈砖一种，北齐砖一种，北周砖一种，隋砖一种，唐砖六种，后梁砖一种，吴越砖一种，宋砖一种，明砖二种，以及无年代砖；后附拾遗目八种。注明尺寸、形制，录砖上文字，并做考释。以上诸砖均为王氏于瓦砾之坵检拾而来。书后有王修跋："此卷于丙寅秋曾印成书，考证求确，释丽于图。未及布行，坏于盗劫，一册无存。今重付印图与文，析图不能具视前精美，益勿胜已。……度砖以清工部营造尺为准，影印之。图窘于尺幅，未能一如拓本例应附识。"现存民国十九年（1930）影印和铅印本。

《广州城残砖录》不分卷　汪兆镛辑

此书收录有广东番禺汪兆镛手拓广州城残砖七十余块，按其年代载汪氏考证文字，录砖之形制、著录、字体、书风，但未录砖文。书中附汪宗衍《广州西村大刀山晋砖记》一文。书前有南海冯愿"壬申且月望后"篆书题检，之后附折页"南海郡砖"拓片，汪氏手书批注。后有汪氏跋云："辛亥后，于戊午、己未、庚申数年间，各城尽毁。余与盛濠堂，徘徊颓垣败壁间每见残砖有文字隐起，日挈奚僮检拾。"现存有民国二十一年（1932）铅印线装本。

《汉魏六朝砖文》二卷　王树枏辑

此书为新城金石学家王树枏所辑，收录汉砖二十八种、吴砖二种、晋砖十六种、南朝宋砖二种，后还专设无纪年砖、肖形砖等杂砖目共十五种，以及佚砖拓本三十四种。不同时期、不同种类的砖文俱附目录。每砖都附拓本图片，且皆有王树枏手书批注，标明砖之出处来源、砖文出土位置，有简短考释。存世有民国二十四年（1935）商务印书馆影印本。

《俟堂砖文杂集》不分卷　鲁迅辑

此书为鲁迅所辑，书中收录其所藏的汉、魏、六朝古砖拓本一百七十件、隋朝拓本二件、唐朝拓本一件。此书分五部分，每部分前都有鲁迅手写目录，部分拓本旁标注此砖的收藏处、拓片提供者及古砖情况，个别砖有考证。西泠印社于二〇一六年出版《鲁迅藏拓本全集·砖文卷》，《俟堂砖文杂集》为第一卷；未入《杂集》拓本为第二卷，皆匋斋所藏东汉刑徒砖；画砖、翻刻疑伪砖编为余卷附录一。鲁迅生前并未付梓，一九六〇年由文物出版社出版。

【注　释】

[1] 嘉庆二十年 (1815) 以前，冯云鹏独自"绘录"游历所见有铭文金石器；之后弟冯云鹓加入。嘉庆二十五年 (1820) 开始请画工绘图，道光元年开始印刷，道光三年 (1823) 全部完成。

[2] 《八琼室乙卯金石录目》成书于咸丰五年 (1855)，天头标有"筠""沈""古""粤""巴"等字样，分别代表"吴荣光《筠清馆金石记》""沈涛《常山贞石志》""瞿中溶《古泉山馆金石文编》""谢启昆《粤东金石略》""刘喜海《三巴存古志》"等，表明作者编辑材料时，以上述诸家著作为蓝本，与今本《八琼室金石补正》多引吴荣光《筠清馆金石记》、沈涛《常山贞石志》、瞿中溶《古泉山馆金石文编》相合。《八琼室金石补正目》成书时间当在同治十年至十二年 (1871—1873) 间，稿本二册，不分卷，有《凡例》，著录金石碑刻始自"秦"，终于"域外"。稿本《八琼室金石文字》(1878) 摘抄诸家题跋，并附陆增祥之校正，天头处偶有"已载《萃编》"字样。

[3] 端方在此书卷首自序中云"余始为《藏石记》时，即思取砖别录一书，既以为少，弗能独立，故仍并入石类。及书既编定，四方朋好暨家弟小儿辈，各搜索相属驰寄，余亦赓续自购，流赴轮凑，所积遂多，因又续为此集。其已并入石类者，亦不复税移。"成书后，端方将该书送给罗振玉，罗鉴于"陶斋著录多有伪舛"，乃选文字完善的三十一纸"手自勾勒"，撰成《恒农冢墓遗文》，"以诒当世陶斋所藏"。

参考文献

一、砖文著录

〔宋〕赵明诚等《金石录》，宋本，据古逸丛书三编影印，中华书局，1991年。

〔宋〕洪适《隶续》，影印洪氏晦木斋刻本，中华书局，1938年。

〔清〕孙星衍《寰宇访碑录》，《丛书集成初编》，商务印书馆，1985年。

〔清〕陈经《求古精舍金石图》，清嘉庆二十三年（1818）说剑楼刊本。

〔清〕冯云鹏、冯云鹓《金石索》，双桐书屋藏版，上海积山书局，清光绪十九年（1893）。

〔清〕冯登府《浙江砖录》，清道光间刻本。

〔清〕严福基《严氏古砖存》，清道光十九年（1839）刊本。

〔清〕吴廷康《慕陶轩古砖图录》，清咸丰元年（1851）刻本。

〔清〕陆增祥《八琼室金石补正》，民国十四年（1925）吴兴刘氏希古楼刻本。

〔清〕戴咸弼纂辑，孙贻让补校《东瓯金石志》，清光绪二年（1876）浙江温州郡庠自备聚珍排印本。

〔清〕吕佺孙撰《百砖考》，滂喜斋丛书，清光绪四年（1878）。

〔清〕陆心源《千甓亭砖录》，吴兴陆氏十万卷楼藏本，清光绪七年（1881）刻本。

〔清〕陆心源《千甓亭砖续录》，吴兴陆氏十万卷楼藏本，清光绪十四年（1888）刻本。

〔清〕陆心源《千甓亭古砖图释》，清光绪十七年（1891）石印本。

〔清〕孙诒让《温州古甓记》，民国铅印本。

〔清〕端方《陶斋藏砖记》，清宣统元年（1909）石印本。

〔清〕吴隐《遁盦古砖存》，清宣统三年（1911）西泠印社拓本。

〔清〕吴大澂《愙斋砖瓦录》，民国八年（1919）西泠印社影印本。

〔清〕宋经畬《砖文考略》，民国五年（1916）广仓学窘丛书本。

〔清〕张廷济《清仪阁所藏古器物文》，日本京都大学藏清手拓手写原稿本。

〔清〕黄瑞《台州砖录》，民国三年（1914）吴兴刘氏嘉业堂刻本。

〔清〕黄瑞《台州金石砖文阙访目》，吴兴刘氏嘉业堂刻本。

陈直《关中秦汉陶录》，中华书局，2006年。

北京鲁迅博物馆《鲁迅藏拓本全集——砖文卷》，西泠出版社，2016年。

胡海帆、汤燕《中国古代砖刻铭文集》，文物出版社，2008年。

贾贵荣、张爱芳《历代陶文研究资料选刊》，国家图书馆出版社，2005年。

贾贵荣、张爱芳《历代陶文研究资料选刊续编》，国家图书馆出版社，2009年。

金翔《故鄣砖录》，中国美术出版社，2007年。

会稽甓社《会稽甓粹》，西泠印社出版社，2013年。

冷柏青《四川汉代砖文研究》，四川美术出版社，2017年。

黎旭《古砖经眼录——江西篇》，中国书店出版社，2012年。

李璨《亳州曹操宗族墓字砖图录文释》，中华书局，2015年。

罗振玉《雪堂专录》，民国六至七年（1917—1918）石印本。

罗振玉《高昌专录》，民国二十二年（1933）石印本。

罗振玉《恒农冢墓遗文》，民国四年（1915）上虞罗氏永慕园影印本。

卢芳玉《陈介祺藏古拓本选编：古砖卷》，浙江古籍出版社，2008年。

吕金成《千甓亭同范古砖新录》，《印学研究》第十三辑，文物出版社，2018年。

商略、孙勤忠《有虞故物——会稽余姚虞氏汉唐出土文献汇释》，上海古籍

出版社，2016年。

童衍方《宝彝斋集砖铭》，上海书店出版社，2003年。

汪兆镛《广州城残砖录》，民国二十一年（1932）铅印线装本。

王修《汉安瓴甋砖录》，民国十九年（1930）铅印本。

王树枏《汉魏六朝砖文》，民国二十四年（1935）商务印书馆影印本。

王镛、李淼《中国古代砖文》，北京知识出版社，1990年。

王镛《中国书法全集·秦汉金文陶文》，荣宝斋出版社，1992年。

殷荪《中国砖铭》，江苏美术出版社，1999年。

殷宪《北魏平城书迹》，文物出版社，2017年。

邹安《广仓专录》，艺文印书馆，1976年。

黎旭《中国砖铭全集》，上海书画出版社，2020年。

二、古籍

〔汉〕司马迁等《史记》，中华书局，2014年。

〔汉〕刘歆等《西京杂记》，上海古籍出版社，2012年。

〔汉〕许慎《说文解字》，中华书局，1963年。

〔汉〕郑玄注，〔唐〕贾公彦疏《周礼注疏》，上海古籍出版社，1990年。

〔汉〕刘安著，〔汉〕许慎注，陈广忠点校《淮南子》，上海古籍出版社，2016年。

〔汉〕应劭撰，王利器校注《风俗通义校注》，中华书局，1981年。

〔汉〕孔安国撰，〔唐〕孔颖达等正义《尚书正义》，中华书局，1962年。

〔三国魏〕杨炫之《洛阳伽蓝记》，中华书局，2010年。

〔三国魏〕张揖《广雅》，中华书局，1985年。

〔三国魏〕刘劭著，〔西凉〕刘昞注《人物志》，中州古籍出版社，2007年。

〔晋〕陈寿《三国志》，中华书局，2012年。

〔晋〕陆翙《邺中记》，聚珍版丛书本，商务印书馆，1937年。

〔晋〕常璩《华阳国志》，齐鲁书社，2000年。

〔晋〕郭璞注《尔雅》，上海古籍出版社，2015 年。

〔晋〕张华《博物志》，中华书局，1985 年。

〔南朝宋〕刘义庆《世说新语》，上海古籍出版社，2012 年。

〔南朝宋〕范晔《后汉书》，中华书局，1965 年。

〔南朝宋〕刘义庆著，余嘉锡笺疏，周祖谟整理《世说新语笺疏》，中华书局，2011 年。

〔南朝梁〕顾野王《玉篇》，商务印书馆，民国二十五年 (1936)。

〔南朝梁〕刘勰《文心雕龙》，上海古籍出版社，1984 年。

〔南朝梁〕萧子显《南齐书》，中华书局，2016 年。

〔南朝梁〕沈约《宋书》，中华书局，1975 年。

〔北魏〕郦道元《水经注》，岳麓书社，1995 年。

〔北齐〕魏收《魏书》，中华书局，2018 年。

〔唐〕房玄龄等《晋书》，中华书局，1974 年

〔唐〕姚思廉等《梁书》，中华书局，1973 年。

〔唐〕李延寿《北史》，中华书局，2013 年。

〔唐〕李延寿《南史》，中华书局，2016 年。

〔唐〕李百药《北齐书》，中华书局，2016 年。

〔唐〕姚思廉《陈书》，中华书局，1972 年。

〔唐〕魏徵等《隋书》，中华书局，1973 年。

〔唐〕李吉甫《元和郡县图志》，中华书局，1983 年。

〔唐〕杜佑《通典》，中华书局，1988 年。

〔唐〕林宝《元和姓纂》，中华书局，2008 年。

〔唐〕令狐德棻《周书》，中华书局，1971 年。

〔宋〕萧常《续后汉书》，天津古籍出版社，1998 年。

〔宋〕乐史《太平寰宇记》，中华书局，2008 年。

〔宋〕孙逢吉《职官分纪》，中华书局，1988 年。

〔宋〕施宿《会稽志》，台湾成文出版社，1983年。

〔宋〕卢宪《嘉定镇江志》，江苏大学出版社，2015年。

〔宋〕《明嘉靖刻宣和画谱》，中华书局，2017年。

〔宋〕《宣和书谱》，浙江人民美术出版社，2019年。

〔宋〕吕大临撰，罗更翁考订《考古图》，明初刊本。

〔宋〕司马光《葬论》，文渊阁《四库全书》第1094册，台湾商务印书馆，1983年。

〔宋〕洪迈《容斋随笔》，上海古籍出版社，2015年。

〔宋〕李诫《营造法式》，中国书店，2006年。

〔宋〕苏易简《文房四谱》，中华书局，1985年。

〔元〕陈澔注《礼记》，上海古籍出版社，1987年。

〔元〕郑杓述，刘有顶释《衍极》，十万卷楼本，中华书局，1991年。

〔明〕宋应星《天工开物》，中华书局香港分局，1978年。

〔明〕高濂《遵生八笺》，巴蜀书社，1992年。

〔明〕袁宏道《袁宏道集笺校》，上海古籍出版社，1981年。

〔清〕孙星衍，〔清〕庄逵吉校定《三辅黄图》，中华书局，1985年。

〔清〕段玉裁《说文解字注》，上海古籍出版社，1981年。

〔清〕吴大澂《说文古籀补》，中华书局，1988年。

〔清〕桂馥《缪篆分韵》，上海书店出版社，2013年。

〔清〕王筠《说文解字句读》，清同治刻本影印本。

〔清〕叶昌炽《藏书纪事诗》，上海古籍出版社，1999年。

〔清〕叶昌炽撰，柯昌泗评《语石·语石异同评》，中华书局，1994年。

〔清〕朱彝尊《曝书亭全集》，吉林文史出版社，2009年。

〔清〕朱彝尊《曝书亭序跋》，上海古籍出版社，2010年。

〔清〕王澍《竹云题跋》，中华书局，1991年。

〔清〕甘熙《白下琐言》，南京出版社，2007年。

〔清〕阮元《八砖吟馆刻烛集》，《丛书集成新编》第58册，新文丰出版股份有限公司，1985年。

〔清〕阮亨《瀛舟笔谈》，清嘉庆二十五年（1820）刻本。

〔清〕陈云程《闽中摭闻》，清乾隆五十二年（1787）刻。

〔清〕俞樾《春在堂杂文》，清光绪刻本影印本，苏州图书馆藏。

〔清〕王懿荣《王文敏公遗集》，吴兴刘承干求恕斋本，文海出版有限公司，1973年。

〔清〕阮元《揅经室三集》，中华书局，1993年。

〔清〕李瑞清《清道人遗集》，黄山书社，2011年。

〔清〕许梿《六朝文絜》，上海古籍出版社，1999年。

〔清〕阮亨《文选楼丛书》，广陵书社，2011年。

〔清〕永瑢等《四库全书总目》，中华书局，1965年。

〔清〕孙星衍《京畿金石考》，中华书局，1985年。

〔清〕包世臣《艺舟双揖》，商务印书馆，1935年。

〔清〕钱泳《履园丛话》，江苏广陵刻印社，1983年。

〔清〕震钧《天咫偶闻》，北京古籍出版社，1982年。

〔清〕吕世宜《爱吾庐汇刻》，厦门大学出版社，2010年。

〔清〕陆时化《吴越所见书画录》，上海古籍出版社，2015年。

〔清〕周庆云《梦坡诗存》，民国二十二年（1933）刻本。

〔清〕赵之谦《章安杂说》，上海人民美术出版社，1989年。

〔清〕王澍《竹云题跋》，中华书局，1991年。

〔清〕顾炎武《日知录》，上海古籍出版社，2006年。

〔清〕张燕昌《金石契》，清乾隆四十三年（1778）刻本。

〔清〕许梿《古均阁遗文》，《清代诗文汇编》第556册，上海古籍出版社，2010年。

〔清〕李放《皇清书史》，《辽海丛书》第五集，辽沈出版社，1985年。

〔清〕六舟《小绿天庵吟草》，亲笔手稿，浙江省博物馆藏。

〔清〕吴昌硕《缶庐诗》，清光绪十九年（1893）刻本。

〔清〕周庆云《梦坡诗存》，民国二十二年（1933）刻本。

〔清〕赵之谦《章安杂说》，上海人民美术出版社，1989年。

〔清〕吴云《两罍轩尺牍》，《近代中国史料丛刊》第二十七辑，文海出版社，1968年。

三、近现代专著

《北京图书馆藏中国历代石刻拓本汇编》第42册，中州古籍出版社，1990年。

陈国灿《论吐鲁番学》，上海古籍出版社，2010年。

陈梦家《殷虚卜辞综述》，中华书局，1988年。

陈寅恪著，万绳楠整理《陈寅恪——魏晋南北朝史讲演录》，贵州人民出版社，2014年。

陈振濂《日本藏吴昌硕金石书画精选》，西泠印社出版社，2004年。

程章灿《石刻刻工研究》，上海古籍出版社，2008年。

丛文俊《揭示古典的真实——丛文俊书学、学术研究论集》，中州古籍出版社，2003年。

崔尔平《历代书法论文选续编》，上海书画出版社，1993年。

崔尔平《明清书法论文选编》，上海书店，1994年。

丁福保《说文解字诂林》，中华书局，1982年。

方诗铭《中国史历日和中西历日对照表》，上海辞书出版社，1987年。

宫长为、朱明歧《字砖研究》，上海三联书店，2016年。

韩天衡《历代印学论文选》，西泠印社出版社，1999年。

华人德《中国书法史·两汉卷》，江苏教育出版社，1999年。

华人德《历代笔记书论汇编》，江苏教育出版社，1996年。

黄裳《清代版刻一隅（增订版）》，复旦大学出版社，2005年。

黄德宽《古文字学》，上海古籍出版社，2015年。

黄惇《秦汉魏晋南北朝书法史》，江苏美术出版社，2008年。

黄惇《中国古代印论史》，上海书画出版社，1994年。

黄惇《中国历代印风系列·浙派印风（下）》，重庆出版社，1999年。

黄惇《中国历代印风系列·吴昌硕流派印风》，重庆出版社，2011年。

李学勤《字源》，天津古籍出版社，2012年。

林沄《古文字研究简论》，吉林大学出版社，1986年。

刘涛《中国书法史·魏晋南北朝卷》，江苏教育出版社，2008年。

陆明君《魏晋南北朝碑别字研究》，文化艺术出版社，2009年。

罗宗真《六朝考古》，南京大学出版社，1994年。

吕志峰《东汉石刻砖陶等民俗性文字资料词汇研究》，上海人民出版社，2009年。

毛远明《汉魏六朝碑刻异体字研究》，商务印书馆，2012年。

梅松《道在瓦甓——吴昌硕的古砖收藏与艺术实践》，生活·读书·新知三联书店，2017年。

《眉寿不朽——张廷济金石书法作品集》，上海书画出版社，2019年。

钱锺书《管锥编》，生活·读书·新知三联书店，2001年。

裘锡圭《文字学概要（修订版）》，商务印书馆，2013年。

秦永龙《汉字书法通解》，文物出版社，1997年。

桑椹《历代金石要籍序跋辑录》，浙江古籍出版社，2010年。

上海书画出版社《历代书法论文选》，上海书画出版社，1979年。

上海吴昌硕纪念馆《艺灿扶桑——日本藏吴昌硕作品精粹》，上海书店出版社，2009年。

《石刻史料新编》第一辑，台北新文丰出版社，1977年。

《石刻史料新编》第二辑，台北新文丰出版社，1979年。

唐长孺《魏晋南北朝史论丛》（外一种），河北教育出版社，2000年。

唐兰《中国文字学》，上海古籍出版社，1981年。

汤剑炜《金石入画：清代道咸时期金石书画研究》，上海古籍出版社，2013年。

田余庆《东晋门阀政治》，北京大学出版社，1989年。

王国维《观堂集林》，河北教育出版社，2001年。

王力《王力古汉语字典》，中华书局，2000年。

王屹峰《古砖花供》，浙江人民美术出版社，2018年。

王仲荦《魏晋南北朝史》，上海人民出版社，2016年。

《西泠四家印谱》，西泠印社出版社，2018年。

《西泠后四家印谱》，西泠印社出版社，2018年。

徐坷《清稗类钞》，中华书局，1977年。

《徐三庚印谱》，上海书店，1993年。

《吴昌硕印谱》，上海书画出版社，1985年。

阎步克《察举制度变迁史稿》，中国人民大学出版社，2009年。

殷宪、殷亦玄《北魏平城书迹研究》，商务印书馆，2016年。

《黟山人黄穆甫先生印存》，人民美术出版社，2014年。

曾毅公《石刻考工录》，书目文献出版社，1987年。

朱天曙《中国书法史》，文化艺术出版社，2009年。

朱明歧《明止百砖》，浙江大学出版社，2018年。

赵超《汉魏南北朝墓志汇编》，天津古籍出版社，2008年。

《赵之谦二金蝶堂印谱两种》，上海书画出版社，2019年。

中国社会科学研究院考古研究所《汉魏洛阳故城南郊东汉刑徒墓地》，文物出版社，2007年。

《中国古代篆刻集萃·吴昌硕》，浙江古籍出版社，2007年。

四、期刊论文

安康博物馆《安康地区汉魏南北朝时期的墓砖》，《文博》，1991年第2期。

曹锦炎《甲骨文合文研究》，《古文字研究》第19辑，中华书局，1992年。

陈鸿钧《广东出土东汉晋南朝铭文砖述略》，《广州文博》，2016年。

范淑英《汉三国两晋南北朝砖铭志墓习俗的发展及演变》，《碑林集刊》第七辑，2001年。

（日）谷丰信《汉三国两晋南北朝纪年砖的分布与铭文》，东北亚细亚考古学会（东京）编《东北亚细亚的考古学第二（槿城）》，深泉社（韩国汉城）出版，1996年。

（日）谷丰信等《中国唐以前纪年砖铭文之考察》，《东方博物》，2004年第4期。

江文《江宁县秣陵公社发现西晋太康四年墓》，《文物》，1973年第5期。

李灿《亳县曹操宗族墓葬》，《文物》，1978年第8期。

李永忠《反左书的惊怪》，《文史知识》，2011年第5期。

李学勤《也谈邹城张庄的砖文》，《中国文物报》，1994年8月14日。

陆易《视觉的游戏——六舟〈百岁图〉释读》，《东方博物》第41辑，浙江大学出版社，2011年。

欧阳摩壹《论六朝砖文的书法艺术价值》，《中国书法》，2015年第1期。

潘伟斌等《河南安阳市西高穴曹操高陵》，《考古》，2010年第8期。

祁海宁《南京市东善桥"凤凰三年"东吴墓》，《文物》，1999年第4期。

盛为人《国家博物馆藏汉至唐砖文书法研究》，《中国国家博物馆馆刊》，2017年第7期。

商水县文管会《河南商水县战国城址调查记》，《考古》，1983年第9期。

《书法丛刊》"河东石刻特辑"，文物出版社，2013年第3期。

王宁《汉字的优化与简化》，《中国社会科学》，1991年第1期。

王莲瑛《余姚西晋太康八年墓出土文物》，《文物》，1995年第6期。

张小平《江西大余清理一座南朝宋纪年墓》，《考古》，1987年第4期。

张耀辉《汉晋文字砖书迹研究的图像视角》，《中国书法》，2015年第1期。

朱天曙等《古代砖文的制作种类、文献著录及书史意义》，《印学研究》第十

二辑，文物出版社，2018年12月。

郑建芳《最早的墓志——战国刻铭墓砖》，《中国文物报》，1994年6月19日。

五、学位论文

蔡洪勇《曹操宗族墓群文字砖若干问题研究》，安徽大学硕士学位论文，2012年。

林荫《南京地区六朝墓砖的铭文研究》，南京师范大学硕士学位论文，2016年。

史正浩《宋代金石图谱的兴起、演进与艺术影响》，南京艺术学院博士论文，2013年。

王力春《汉魏南北朝石刻书人考辨》，吉林大学博士论文，2009年。

注：本文所引参考书目详见各章的详细注释，此目录仅录主要参考文献和出版物。

后 记

十年寒窗，求学漫漫。这本书是我的第一本专著，也是对 2017 年至今关于砖文书法研究的阶段性总结。定题目之初，与友人聊起此事，他说砖乃小物，内容少却相似多，不必大费周章。窃以为见微知著，道在瓦甓，砖文可考察历史、考订文字，兼具实用性与艺术性，能够为研究早期书法史和书体演变提供宝贵资料，也可为当代书法创作提供更多可能性。

本书在整理归纳魏晋南北朝时期砖文的基础上，按砖文的书写内容和书写形式进行分类，重点考察砖文书法与字体演变的关系，以及砖文自身的书法风格与艺术价值，同时进一步探索砖文书刻工匠的相关问题。考虑到砖文书法的接受与传播，在充分掌握相关文献资料的基础上，深挖砖文书法对于清代书坛的影响，以及以砖入书、以砖入印、以砖入画的实践案例。书中所选取的砖文书法研究范围为魏晋南北朝，时间跨度将近四百年；且探讨砖文书法影响的时候，关注重点又在清朝，稍有选题范围过大之嫌，但这正是出于对不同时期和地域的砖文书法整体风格与演变的大局考虑。魏晋南北朝时期社会错综复杂，文字演进也并不是单一的线性关系，砖文书法更是难以按时间或局部进行割裂，需要以整体视角切入，才能更加深入地探求砖文书法与字体演变及社会现象之间的关系，切实把握其中的实际状态和规律特点，避免研究中的武断和片面。又因为这一时期砖上铭文虽然在客观上存在书法价值和审美意义，但是在当时甚至清代以前并未真正被当成"书法"，直至清代中后期，才正

式进入书家视野，砖文拓本随之成为书法作品的重要构成因素和临摹取法对象。所以要研究"砖文书法"的接受和影响，必须要涉及清代书坛。这样才能将砖文书法的意义探究明确，并厘清以其为代表的非名家书法究竟哪里可学，哪里需要一分为二地看待。

回想我的整个写作过程，充满了曲折和困难，但最终还是克服了一次次的迷茫和焦躁，完成了终稿。对此，我由衷感谢恩师朱天曙教授，从论文选题到材料整理，从写作思路到附录摘要，他无不严格把关，悉心指导。恩师治学严谨，思想深邃，不仅在学术上答疑解惑，也时常传授人生心得，真所谓"经师易遇，人师难遇"。在导师的谆谆教诲和严格要求下，我逐渐形成了以魏晋南北朝砖文书法为中心而扩展至清代书家金石鉴藏研究的学术谱系，并建立起"诗书画印"四位一体的艺术创作和学术研究目标。有这样一位闪闪发光的引路人，让我在梦想的道路上温暖而又充满力量地不断前行。其次，我还想感谢刘正成、崔希亮、邓宝剑、王登科、李洪智、魏德胜、韩德民、陆明君诸先生。在撰写此书过程中，我有幸协助刘正成先生、朱天曙教授共同编纂《中国书法全集·三国两晋南北朝陶文金文简牍卷》。这促使我更加关注砖文与同时期不同材质、不同载体书法的对比研究，将敦煌镇墓瓶纳入考察视野，拓宽研究思路，增加文章的丰富性和厚重感。同时，《印学研究》主编吕金成先生也为此书的撰写提供了许多卓有成效的修改意见。这些前辈、专家倾囊相授，毫无保留地为此书的修改提出宝贵建议。前辈诱掖后进，感激之至。当然，此书的完成也离不开责编席乐兄的帮助，他以极大耐心包容我的拖延，以极致细心弥补我的疏漏。

谈完感谢，也需聊聊不足。囿于能力、精力、学力有限，本书依然存在诸多不完美之处：第一，搜集资料时，多以砖文著录、考古报告或藏家拓片为主，未能如《千甓亭同范古砖新录》般寻到大量文献著录中的古砖实物，未能亲眼见到部分博物馆和藏家手中的珍贵古砖。毕竟拓

片是实物的"影子",二者存在不少差距,这会为研究的深入带来一定局限性。第二,在讨论砖别字问题时,所列范例数量有限,恐不能涵盖全部情况,代表砖别字的所有种类。第三,在探讨砖文内容时,我原打算依据造砖或造砖设施相关字眼寻找规律,结合古砖出土情况,判断砖文中人名的身份,并进一步探讨魏晋南北朝砖文刻工群体的风格流派、生存境遇等问题。但由于诸多因素,并未能付诸实践。第四,"清代书坛运用砖文创作的艺术实践"部分,在成书之后我又找到许多新材料进行佐证,但因篇幅原因,无法全部添入。这可能就是"人间深秋,清荷已残,知晓人生不易圆满,方能闲听残荷雨声"。拙著的"不完美",也是我需不断前行的那束光吧。

元代高明曾在《琵琶记》中写道"不是一番寒彻骨,怎得梅花扑鼻香。十年窗下无人问,一举成名天下知。"自读博起关注砖文书法,至今已近六年;出版专著并不是为了"天下知",但确是真真切切感受到一分耕耘所带来的一份收获。学术之路道阻且艰,还好书画可相伴,希望多年之后,我依然能够保持对于书法的纯净和敬畏之心,有所失,有所得。

小书即将付梓,还请方家道友不吝赐教!

壬寅大雪刘昕于师云轩